"十二五"普通高等教育本科国家级规划教材

国家教育部人文社会科学规划项目研究成果

信息设计概论

Introduction to Information Design

（第三版）

席 涛 著

上海交通大学 出版社

SHANGHAI JIAO TONG UNIVERSITY PRESS

内容简介

本书以信息设计在数据分析、数据可视化和信息设计理论中的内容为核心，深入研究了信息设计在人类认知和情感方面的影响，特别是在视觉和语言信息处理上的应用。通过融合设计艺术学、认知心理学、新闻传播学、计算机科学等学科知识，本书形成了一个创新的交叉研究体系，致力于实现信息数据感性化、信息科学艺术化、图形识别认知化，为用户提供高效、精准且愉悦的信息体验。在本次改版中，本书还扩展了研究性主题，探讨了交互技术、人机交互、图形创意和虚拟仿真技术等领域以及大数据背景下的数据新闻等内容。本书适合作为高等教育本科和研究生教材，也可以作为信息设计研究和设计实践项目的重要参考资料。

图书在版编目（CIP）数据

信息设计概论 / 席涛著. —3版. —上海：上海交通大学出版社，2024.5
ISBN 978-7-313-29849-2

Ⅰ.①信…　Ⅱ.①席…　Ⅲ.①视觉设计　Ⅳ.①J062

中国国家版本馆CIP数据核字（2023）第216589号

信息设计概论（第三版）
XINXI SHEJI GAILUN (DI-SAN BAN)

著　　者：席　涛
出版发行：上海交通大学出版社　　　　　　　　　　地　　址：上海市番禺路951号
邮政编码：200030　　　　　　　　　　　　　　　　电　　话：021-64071208
印　　制：上海盛通时代印刷有限公司　　　　　　　经　　销：全国新华书店
开　　本：889mm×1194mm　1/16　　　　　　　　印　　张：21
字　　数：350千字
版　　次：2011年5月第1版　2024年5月第3版　　　印　　次：2024年5月第4次印刷
书　　号：ISBN 978-7-313-29849-2
定　　价：88.00元

第一版、第二版前言

什么是信息？ 当今社会是一个信息化的社会，在物理学视角下，信息被定义为以特定方式组织的数据[①]；而从哲学的角度来看，信息是对现实世界的映射，通过物理刺激影响我们的感官，最终通过大脑处理产生心理活动[②]。传播学将信息视为符号和含义的结合，它通过符号的传递来分享意义。媒介理论的创新者马歇尔·麦克卢汉（Marshall McLuhan）将媒介等同于信息本身[③]。社会发展带来信息环境的复杂化，一面是信息量的激增及信息类型的多样化；另一面则是在信息海洋中寻找有价值内容的挑战，以及无用信息对人们精力的消耗，这与交通拥堵一样，阻碍了人们的生活和工作效率。

信息与图形之间的联系有悠久的历史。常有误解认为信息仅是高科技的产物，而忽略了人类历史上手势、洞穴壁画等信息形式。人类社会诞生以来，人类社会经历了语言、文字、印刷和数字四次信息传播革命，其中视觉传达一直是信息传播中的重要组成部分。图形符号作为信息交流的自然工具，对于人类来说意义深远。符号学家安贝托·艾柯（Umberto Eco）曾强调，人是一个符号的生物，图形符号与人类文明的联系密切，它们与人类的知识和生活紧密相关[④]。

人类天生具有用图示思维进行思考的能力。伴随文明的进步，图像逐渐成为超越语言障碍、传达难以用言语表述的意境的一种文化表现形式，进而提高了人们的认知能力。爱因斯坦曾指出，在他的思考过程中，视觉符号的作用超过了语言，他在思考的后期才会考虑使用语言或其他符号进行辅助。

信息设计作为一门新兴学科，源于工业化时代城市的大规模扩张和随之增加的社会事务所引发的信息需求。进入信息时代，信息设计因信息的爆炸式增长而得到了进一步发展，成为一个融合多个学科，致力于提供最佳解决方案，使复杂信息易于理解，并满足特定文化群体需求的研究领域。

信息设计的目标是将信息转换为图形，即实现信息的可视化。奥图·纽拉特

① 陈原. 社会语言学［M］. 北京：商务印书馆，2004.
② 陈红. 从进化心理学到心理基因论［J］. 学术论坛，2007（11）：25-28.
③ 马歇尔·麦克卢汉. 理解媒介：论人的延伸［M］. 何道宽，译. 北京：商务印书馆，2000.
④ 安贝托·艾柯. 诠释与过度诠释［M］. 王宇根，译. 北京：三联书店，2005.

（Otto Neurath）是信息可视化发展的一个标志性人物，他认为"记住简单明了的图形要比忘记精确烦琐的数字好得多"[①]。简单图形在 19 世纪城市建设中的应用，使工人能够轻松理解工程的内涵。20 世纪通信技术的进步促进了全球信息传播的活跃，信息可视化的跨文化特性得到了扩展，设计师开始重视其在信息社会中的角色。进入 21 世纪的信息时代，人们对信息的需求不仅仅是基础功能，还追求高品质、有趣、个性化、精确的信息。

现代交互技术为信息可视化提供了更强的动力，使其在信息的表达、处理、检索、识别和传播的整个过程中发挥着核心作用。心理学家将人的认知分为陈述性和程序性两种，前者涉及常识和规则，易于通过文字表达；后者关乎如何操作事物，难以通过文字或语言传达。信息可视化通过在大脑中形成直观的图像，使复杂操作变得简单直观。随着交互产品深入人们的生活，信息可视化在人机交互中的重要性日益凸显。

信息设计为在信息时代中迷路的人们铺设了一条快速通道，使人们能够直接、迅速且高效地获取所需信息，同时也为人类对未来世界的预测和理解提供了可视化的数据。

① Vossoughian N, Neurath O. Otto Neurath [M]. Amsterdam: NAi Publishers, 2008.

第三版说明

信息社会进入后现代设计时代，也是多元文化的信息时代。设计师面临着如何进行精准设计、制造和营销的挑战。设计理念应顺应用户为中心的协同创新要求，遵循生态为导向的定制化要求，以文化为驱动力的信息设计策略，构建遵守国际设计规范、满足全球技术标准与安全协议的创新体系。信息设计作为数字时代的一种传播工具，在这个充满变革的时代，反映了人与社会之间关系的复杂性。设计首先是一门逻辑学，然后才是美学；先设计，然后考虑实现。信息设计研究的目标是高速记录信息、快速传达意义、提升工作记忆、简化查询、方便发现、支持认知推理、加强感知检测与辨识、提供实际与理论模型，以及提供数据操作、分析、决策，建立以用户为中心的智能传播研究方法。

本书自 2011 年出版以来，顺应科技发展、设计学学科研究转型，与时俱进，应读者需求，分别在 2015 年及 2023 年修订 2 次。不断完善内容，第三版更系统地阐述了信息设计思想、基础理论与方法论，在内容的深度和广度上均契合学科人才培养要求。基于多年设计及教学实践，注重"产学结合，学科交融"，引导设计师正确面对挑战，培养学生解决问题和创新思维能力、科学的数据分析能力等。

本书旨在适应智能时代信息设计教育和培养人才的需求，在前两版的基础上，本书完善了信息设计的谱系研究，更新了经典案例分析；增加传播学原理与设计学基础理论的相关性研究，应用创新的科学研究方法，引入前沿技术与实践洞见。具体而言，本书的修订工作主要集中在以下几个方面。

（1）修订、迭代陈旧数据和可视化案例，对内容、文献的来源做了补注，对部分图片做了更新。

（2）增补第 1 章至第 6 章的课后练习，帮助读者更好地理解和扩展教材内容。

（3）增补了数字与智能时代的信息可视化设计研究的谱系演进与实际应用。

（4）增补了信息设计研究方法、信息设计可用性评价体系模型、知识图谱与可视化研究方法。

（5）增加了信息设计与传播学理论，包括信息设计与传播策略、信息视觉传播与设计理论的交叉研究视角。

（6）增加了第 6 章数据新闻与信息设计实践，展示信息设计的具体应用场景。

（7）增加了针对教学及设计方法的课程设计、学生作品及作品说明等，增强学生的案例研究能力。

希望本书的更新能够在智能时代背景下，更好地满足读者的需求，帮助读者深化对信息设计的理解和应用，启发思考与创新，提升研究与应用能力。

本书可向本科生提供学习与训练方法，也适合作为研究生的教材、参考书，并为研究型学者提供数据分析方法与研究路径参考。

2023 年 11 月于上海

目录 CONTENTS

目录

「 第 1 章　是什么驱动信息设计？ 」

　　人类进入了信息时代，即信息创造价值的新阶段，人类的活动不再主要依赖于体力或脑力，而是转向以智能化力量为核心驱动力。电子计算机技术与现代通信技术完美结合，有线网、移动网和智能网的建立，推动人类社会走向智能文明。随着互联网大数据和电子信息技术的发展，数字孪生、数据建模、数据可视化正在成为传播学领域新兴增长的研究领域。不同于传统的手工数据采集，数据可视化通过计算机和人工智能技术，从繁杂数据的检索和挖掘入手，加快了数据挖掘的效率[1]。这些数据最终通过可视化图像或树形图形呈现，将庞大冗长的数据和相互关系通过一种简单直观、人类可以感知的形式呈现，简洁明了，突出矛盾主体。IBM 研究中心发布的视频"科学网络：《自然》杂志 150 年论文"，将各个学科在《自然》杂志上发表的学术论文及其相互联系以数据可视化形式呈现，将复杂晦涩的科学知识通过一种简单直观并被大众理解的方式呈现，数据可视化技术正在各个行业、各个领域应用[2]。

　　那么，是什么驱动了信息设计？正如图 1-1 所示，信息设计是一个系统化的过程，驱动信息设计主要有三个方面。首先是信息设计的核心能力。在这一过程

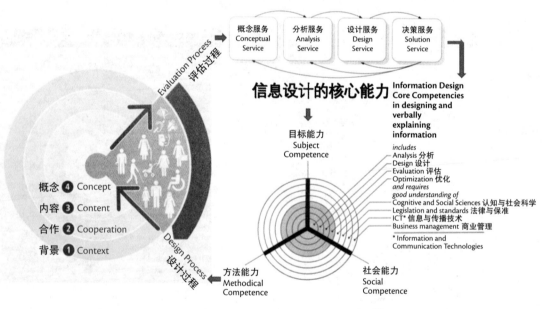

图 1-1　是什么驱动了信息设计？①

① Michael B. Service-oriented modeling: service analysis, design, and architecture[M]. New Jersey: John Wiley & Sons, 2008. 由席涛翻译、整理、制作。

第
1
章

是什么驱动信息设计？

中，目标能力、方法能力、社会能力共同构成信息设计需要的核心能力框架，目标能力涵盖分析、设计、评估和优化等方面，要求研究人员对认知与社会科学、法律与标准、信息与传播技术以及商业管理有深刻理解。方法能力着重强调系统方法论在设计流程中的应用，而社会能力突出了团队合作和有效沟通的重要性。由此可见，信息设计需在广泛的社会、文化、经济和技术背景中定位其工作。

在此系统框架下，信息设计实践被细分为四个连续的阶段：背景（context）、合作（cooperation）、内容（content）和概念（concept）。每一阶段都构建在前一阶段的基础上，这不仅体现了信息设计的层级性，也反映了其迭代的性质。而在评估过程中，通过概念服务、分析服务、设计服务、决策服务这四个关键阶段，逐步构建并完善设计方案。概念服务阶段评估设计概念的可行性和创新性；分析服务阶段则深入挖掘信息，确保设计决策建立在坚实的数据基础上；设计服务阶段将分析结果转化为具体的解决方案；决策服务阶段对解决方案进行最终评估，确保其有效实现设定目标并满足用户期望。

从信息设计的具体呈现与传播媒介的角度看，图 1-2 展示了信息设计可视化的类型，以及它们如何在不同媒介环境中发挥作用。信息设计的应用领域涵盖从传统印刷媒体（如杂志、报纸、书籍）到三维空间的指示性设计（如博物馆、公共空间），以及数据可视化和网站动画等数字领域。这些应用场景均反映出将信息制作成可视化形式是希望指导、解释、阐释，甚至仅仅只是为了在数据中寻找意义，并且组织这些数据以便他人理解。

由此可见，信息设计的驱动力根植于其作为一个系统化的实践模式，这一模式结合了目标能力、方法能力和社会能力，在多阶段的设计流程中展示了其复杂性和迭代性。在媒介呈现上，信息设计适应并利用了从传统印刷到数字媒介的广泛平台，展现了其在不同环境下的应用多样性和创新能力。经济因素如市场需求和商业目标，审美因素如设计风格和文化趋势，以及技术因素，特别是在数据处理和视觉呈现方面的发展，共同塑造了信息设计的发展轨迹。这些因素相互作用，促使信息设计不断进化，以适应复杂多变的信息传播需求，使其成为一个集艺术、科学和技术于一体的跨学科领域。

本书将信息设计研究立足于交叉学科研究的视域，以风险社会中的风险因素控制为切入点，以用户研究为主要研究对象，借助案例分析、数据库采集、可视

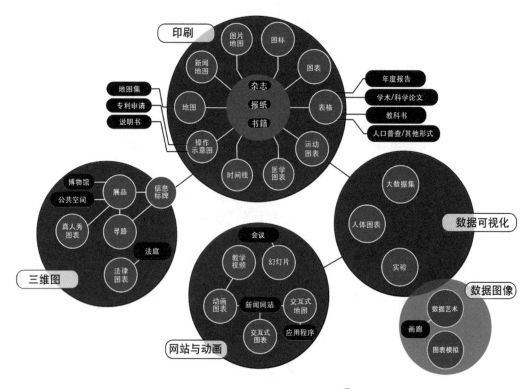

图 1-2　信息设计可视化类型 [1]

化建模等手段，结合设计学理论、社会学理论、政治学理论、传播学理论、计算机技术、认知心理学等基础理论和方法，对科学观念和知识的可视化传播问题做出回答。同时，使用传播学理论模型、计算传播学建模、脑电科学实验证明，借助数据可视化的研究方法，实现科学观念和知识的广泛、有效传播。

1.1　信息设计的理念与综述

本书通过知识图谱的实证研究，展现了信息设计领域内部议题之间的网络结构与发展趋势、信息资源的数据管理、信息设计研究范畴中不同概念间的相互作

[1] Frascara J. Information design as principled action[M]. US: Common Ground Publishing, 2015. 由席涛翻译、整理、制作。

用。"设计"涵盖了对确定问题的洞察与创作者的创新性贡献，其实际输出反映在图形设计或规划上，涉及方案和规范[3]。"信息设计"旨在顺应目标受众的信息需求，专注于信息内容及其展现方式的界定、组织与塑造[4]。

信息设计经历了从传统媒体时代到数字化时代的媒介演进，信息的传递和呈现方式发生了翻天覆地的变化。如今，信息爆炸式增长使得高效传达和理解信息变得尤为迫切，信息设计作为应对这一挑战的重要手段应运而生。

1.1.1 信息设计的概念

信息设计作为一个重要而且跨学科的领域，它包括对数据和信息的组织、转换和传播，以创造有价值、有意义且易于理解的结果。在这个过程中，信息设计师不仅要处理复杂的数据，还需要以清晰、有效和吸引人的方式呈现信息，帮助用户或观众更好地理解和利用这些信息。在美国知名信息设计与用户体验设计师内森·谢卓夫（Nathan Shedroff）的著作《交互信息设计》中，他将设计工作划分为信息设计、交互设计和知觉设计这三个关键领域[5]。信息设计侧重于设计者想要传达的信息内容，交互设计则关注产品对消费者的反应和互动，知觉设计则专注于从审美、知觉心理学的视角进行设计[6]。谢卓夫探讨了信息设计与其他领域之间的相互作用，指出尽管信息设计关注于数据的结构化呈现，利用视觉符号和图形语言等手段使数据转化为有用且有意义的信息，但它并不是为了取代图形设计或其他视觉传达学科，而是为了进一步发展[7]。

卢内·彼得森（Rune Pettersson）专注于信息设计对于接收者的传播效能，他主张在迎合目标群体的信息需求上，使信息设计汇集信息内容、文字、形态的评估、规划、呈现与理解。无论通过何种媒介进行信息传递，杰出的信息设计应融合审美、有效传递信息、符合人体工学原则以及满足接收者需求的多重要素[8]。

路易吉·卡纳蒂·德罗西（Luigi Canali De Rossi）从信息设计的跨学科研究视角出发，强调信息设计融合了心理学和生理学的研究成果，不仅关注用户接收、感知、分析和记忆信息的过程，还深入探讨颜色、形状和图案以及学习模式对信息传递效果的影响[9]。与此同时，弗兰克·西森（Frank Thissen）也持相似观点，认为信息设计应基于跨学科和多学科的方法来进行信息交流，这包括将平面设计、技术与非技术性创作、心理学、沟通理论和文化研究等领域的知识整合在一

第 1 章

是什么驱动信息设计？

5

起[10]。苏·沃克（Su Walker）和马克·巴拉特（Mark Barratt）将信息设计视为一个快速发展的领域，它集合了字体设计、图形设计、语言学、心理学、人机工程学、计算机科学等多个领域[11]。

在对信息设计的理论探讨中，罗伯特·E. 赫姆（Robert E. Horn）对信息设计进行了明确的界定，他认为信息设计是一个结合艺术与科学，涵盖信息策划的学科，是人们能有效利用信息的基础。他强调信息设计既包括信息处理的艺术性，也包含信息处理的科学方法，只有将两者结合起来，信息才能被有效地利用[12]。

爱德华·图弗特（Edward Tufte）从信息设计的目的入手，将信息设计定义为通过视觉表达实现复杂信息的简洁呈现。他强调，信息设计的关键在于将抽象、复杂、深奥的思想和信息，通过图表、图像和图形等视觉元素进行转化，从而使其变得更加直观和易于理解。他形容这一过程为"清晰的思想可视化"[13]，即通过信息设计的技巧和方法，让观众更直观地把握到深层的、复杂的信息或概念。格林德·舒勒（Gerlinde Schuller）认为信息设计的目的在于创建信息的透明度并剔除不确定性，他将信息设计的过程看作复杂的数据转换成二维视觉呈现的过程，这个过程可以将完整的数据和视觉内容之间的关系转化为易于理解的形式，从而实现知识的传播、记录和保存[14]。

理查德·索尔·沃曼（Richard Saul Wurman）和保罗·迈克塞纳尔（Paul Mijksenaar）把信息设计界定为一个有明确目标的流程[15-16]。在此流程中，信息被转换成一种特定受众能够理解和吸收的形式。这一转换过程通常包括对信息进行有序结构化的拆分、展示、解读，以促成信息的有效重组。同时，利用字体、颜色、形状、图像、时间序列、亮度、材料等视觉元素，有效激发和吸引人们的感官注意，从而清晰传达信息的深层含义，并实现警示、阐释和强调等目的，令信息的传递更为顺畅有力[17]。

设计师奈杰尔·霍姆斯（Nigel Holmes）注重从设计师的视角深入探讨信息设计。他认为设计师在信息设计过程中扮演着至关重要的角色。信息设计师是一群具有独特性的专业人士，他们不仅要掌握各种设计技巧和才能，还要将这些技能与科学家或数学家的严谨思维及问题解决能力相结合。同时，他们也需要展现出学者般的好奇心、研究技能和持之以恒的精神，这样才能创造出既富有创意又具备实用功能的信息设计作品[18]。

在信息设计的实践中，国际信息设计学会（International Institute for Information Design）对信息内容需要与用户需求具有相关性这一观点达成共识。该机构认为，信息设计的过程需要在明确的目标引领下，对展现信息的环境进行精确定义、规划和塑造。简而言之，信息设计的关注焦点超越了信息内容本身，还涵盖了如何在与用户需求及特定目标紧密相关的环境中展现信息，以实现最优的传达效果。这强调了信息设计在整合内容、用户需求和环境等多个方面的综合特性[19]。

1.1.2　信息设计的研究特性

在探讨信息设计的研究特性时，可以注意到不同地区和学派对信息设计具有独特的见解和研究方向。

针对国外的研究，第一，信息设计偏重科学技术角度的情报学研究。信息可视化是近期美国情报学研究的热门与趋势，并且已形成一个与科学可视化相并存的研究领域。随着计算机图形、图像以及 CAD、CAE 技术的日益发展，以图式对信息数据进行分析评估已有较多研究。此领域应用广泛，近 10 年在国外相当活跃，已出版多种著作。

第二，开始重构信息可视化理论，构建设计学与认知科学、人工智能交叉研究的理论和方法体系。信息交互设计在信息内容、交互方式和用户感知方面都发生了本质的改变。首先，基于移动终端平台的信息设计，如信息结构、组织分类、视觉元素和媒体形式等，会给用户带来更强烈的视觉感知和信息记忆，并在激发用户情感的同时，通过"理性思考机制"调整用户的行动决定[20]。其次，移动终端平台的交互设计所形成的即时反馈机制会对用户产生更显著的劝服效果。如向用户提供信息资源的同时，即可展示信息行为的后果，并提供可改变的替代方案，这些都会对用户的行为改变带来一定的驱动作用[21]。不仅如此，如何将信息交互设计转变为一种对社会发展具有积极意义的策略服务和行动方案得到了学者们的普遍关注。

日本在现代设计中首次应用了感性工学的理论；北欧国家逐渐把科技研究的焦点转移到"人本"理念；2009 年的北京国际设计周以"信"作为主题，代表"信息"与"信念"的交流和传递，寻求透明且互信的对话；2017 年的设计管理国际会议强调了创新研究视角的交汇，鼓励不同学科间的有效交流与互动；荷兰爱因霍芬科技大学的工业设计系提出了在社交媒体时代下研究交互设计与服务设

计；英国、日本等多国开始采用以用户为中心的信息可视化设计研究方法[22]。

第三，迥异其趣的信息研究设计原则。德国重视精准性，以科隆波恩机场的信息指示系统设计为例[23]；英国致力于"高效信息传递"，以伦敦地铁图设计为示范；芬兰倡导生态性原则；美国重视智能化原则；日本强调人性化和情感化原则[24]。

1985—2018 年间科学网核心数据库返回的 635 份出版物的分析显示，提取关键词"信息设计"，观察关键词呈现情况并进行关键词的相关性分析，使用网络科学数据搜索结果 VOSviewer 生成关键词的网络地图。如图 1-3 所示，重要的关键字用较大的字体突出显示，而关键字的颜色由关键字所属的群集决定。关键字之间的连接线表示关键词之间最强的共存链接。研究表明，信息设计方面的研究对信息可视化、使用者界面设计的研究频率较高，并且可用性研究较多，这说明信息设计与界面设计研究存在很强的相关性。此外，在加拿大阿尔伯塔大学图

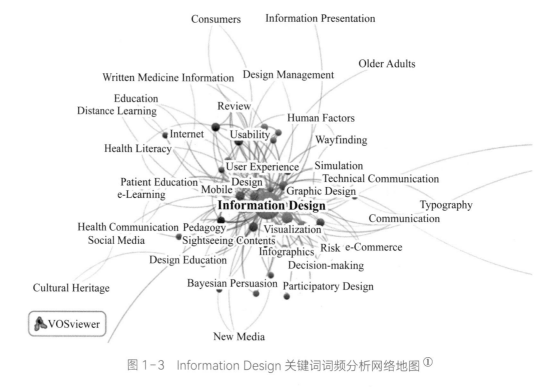

图 1-3　Information Design 关键词词频分析网络地图 ①

① 图片为作者自绘。

书馆可检索到信息设计研究著作（外语）6 129 部，最早可以追溯到 1642 年英格兰和威尔士议会宣言的核心内容，信息设计研究早期有 50% 左右的研究著作来自英国[25]。20 世纪 70 年代以来，欧美发达国家进入信息设计发展的飞跃期，在 2000 年到 2015 年间则进入鼎盛时期。从发展期到鼎盛期，美国在信息技术、信息管理系统、系统设计、信息存储和信息处理、人机交互、计算机科学、大数据设计、计算机辅助设计、人工智能等领域的研究占主要优势。根据数据统计，在信息设计前沿研究领域共集中了 40 项研究主题：计算机辅助教学、计算机安全、应用软件、计算机与文明、数据挖掘、技术信息传播、计算机虚拟仿真、建筑信息建模、研究、图书馆、会议论文和会议记录、计算机科学、人工智能、计算机网络、数据库管理、系统设计、用户界面、用户体验设计、信息存储与检索系统、人机交互、数据保护、信息素养、信息可视化、商业信息管理系统、教学系统、计算机游戏、计算机架构、计算机图形、视觉传达、平面艺术、地理信息设计系统、网站、大数据设计、计算机辅助设计等（见图 1-4）。

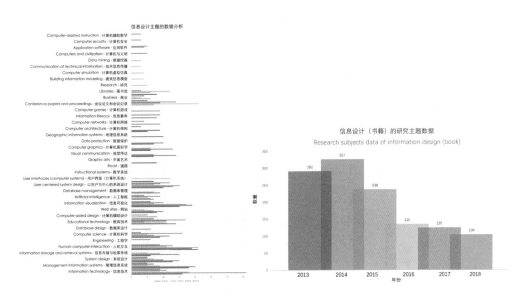

图 1-4　信息设计研究领域主题 [①]

① 图片为作者自绘。席涛 . 大型邮轮公共空间的信息设计方法研究［D］. 武汉：武汉理工大学，2020.

第 1 章　是什么驱动信息设计？

从时间轴分析，2014 年是欧美信息设计研究最活跃的时期，有 327 部研究著作，而 2015 年至 2018 年则呈现每年递减趋势。分析表明，该研究领域从集中在传统研究主题走向微观研究，如计算机辅助设计、信息素养式计算机安全、应用软件、大数据挖掘、技术信息传播、计算机游戏、计算机图形、视觉传达等领域。近 5 年，信息设计研究主要集中在信息技术、信息管理系统、人机交互、信息可视化、用户中心系统设计、用户界面等领域。在被调研分析的 6 149 部著作中，6 077 部著作为英文著作，另外，法语著作有 35 部、德语著作有 24 部、西班牙语著作有 5 部、意大利语著作有 4 部、日语著作有 3 部、俄语著作有 1 部，没有中文著作。调研分析表明，信息设计研究涉及的领域有技术、自然科学、社会科学、教育、医学、目录学、图书馆学、信息资源、艺术、语言文学、地理、人类学、娱乐、哲学、心理学、宗教等。

国内方面，人工智能技术发展迅猛，研究主要倾向于强调数字化建设，并在服务设计领域表现出突出的关注度。在此背景下，多位学者和专家进行了一系列的探索性研究。

鲁晓波等[17]等在信息交互、移动服务设计等领域进行了探索性研究。他在文章《信息设计的实践与发展综述》中，对信息设计的发展历程进行了全面梳理。他强调，信息设计的实践经历分为初探、扩展领域与创新三个阶段。初探阶段主要围绕概念引入与基础理解，此时对信息设计的认识尚处于初级阶段；第二阶段，信息设计应用范畴扩大至人机交互更广泛的领域，如交互界面、服务设计、用户体验及数字互动媒体等，重点在于探讨人与物体的互动关系；第三阶段，信息设计向新系统或领域扩展，预示着其发展未来为面向系统化的信息设计。同时海外众多学府和研究机构在信息设计的实践教学与科研方面做出了贡献，特别是在信息设计、交互设计、数字媒体与可视化研究领域，形成了成熟的理论与方法体系。国内院校紧跟信息设计发展趋势，开设相关专业或研究方向，并获得国家层面的支持与推动。

李立新认为，信息设计需要嵌入中国文化的语言和体系之中。他指出，全球化和技术演进下的设计价值观冲突是全球现象。在此背景下，如何在维持与全球对话的同时，保留并发扬本土的设计价值观，并在信息设计实践中体现，是一个需要深入研究的紧要课题[26]。

当前中国正经历社会、经济和文化等多个领域的转型，这一过程的核心在于价值观念的更迭和更新。成功转型的关键在于价值系统的刷新，其中社会转型特指价值观念的更替，从旧的价值观念的放弃到新的社会价值系统的确立，标志着转型的实现。在设计界，这种转型体现为设计价值观的变迁，传统的中国设计价值在西方设计文化的影响下正在解构，同时，一个新的设计价值体系正处于形成过程中。尽管如此，中国设计领域并非处于价值观真空状态，而是在西方现代设计价值观的影响和主导之下。

覃京燕结合信息设计研究方法与文化遗产保护，认为信息可视化设计方法在文化遗产保护实践中显示出巨大优势，能有效提升信息的管理、展示和传播效率。通过采用具体的信息可视化模型和遵循相关设计原则，文化遗产数字化项目能实现更系统的策略规划和操作执行[27]。

孙守迁等[28]将信息设计与数字化理论结合起来，基于信息空间框架模型，对编码、抽象、扩散、解码、吸收影响和再创作等具有自我发展能力的信息循环回路做了深入分析与探讨。此外，2013年张洪强等[29]研究的人体生理信号的情感计算方法，试图通过科技手段更精确地理解和解读人类情感表达；2015年陈风及其团队深入研究混合神经网络技术，进一步丰富和扩展了人工智能在信息设计领域的应用范围[30]；2020年，辛向阳研究了行为逻辑与设计之间的蝴蝶效应，揭示了设计与用户行为之间的微妙关系[31]。

信息设计被视为运用电子计算机技术和现代电子通信技术，在满足使用对象的包括审美需求在内的物质与文化需求的前提下，创造性的过程及其成果。信息本身由语言、文字、数据、图像、声像、运动、变化等多个要素构成，而这些信息的采集、寻求、搜索、输入、加工、存储、转换、显示、输出、上传、下载、控制、保密等环节，均需要众多不断更新、日新月异的软件技术来支持[32]。本书整理了信息设计研究的代表性观点（见表1-1）。

1.1.3　信息设计的研究结构

"信息"是指什么？它代表一种抽象的设计概念，而其定义在不同学科中各不相同。物理学将信息视作有序排列的数据集；哲学认为信息是对现实世界的映射，通过物理刺激影响我们的感官，进而被大脑处理，产生心理响应[43]；而

第1章 是什么驱动信息设计？

表 1-1　信息设计研究的代表性观点

研究范畴	时间	国家	代表人物	主 要 观 点
公共空间	1960 年	美国	凯文·林奇（Kevin Lynch）[33]	提出空间导向系统的空间意象和环境可识别性研究
公共空间	1995 年	日本	户川喜久二	提出测算公共空间中人流疏散的时间模型，人流流线受到信息符号、标志、前导物影响；大多数人流动线习惯逆时针转向[34]
环境	2004 年	日本	田中直人	标识环境通用设计研究[35]
认知心理学	2005 年	美国	唐纳德·诺曼（Donald Norman）[36]	情感化设计：情感元素的三种不同层面——包含本能的、行为的和反思的，即产品的外观式样与质感、产品的功能与个人的感受及想法，应遵循不同层面的设计原则
信息与交互	2007 年	中国	鲁晓波[37]	交互设计原则把握，达到感官、行为层级、反思层级可用性目标及用户体验目标
工业设计工程	2010 年	丹麦	雅各布·尼尔森（Jakob Nielsen）[38]	眼动跟踪网络的可用性研究
计算机工程	2012 年	加拿大	弗泰尼·阿格拉菲蒂（Foteini Agrafioti）等[39]	ECG 脑电情绪检测的心电图模型分析
信息与交互	2015 年	中国	辛向阳[40]	交互设计：从物理逻辑到行为逻辑，交互设计过程中的决策逻辑主要采用行为逻辑
信息与交互	2016 年	奥地利	吉赛拉·苏珊娜·巴尔（Gisela Susanne Bahr）等[41]	以经验主义为基础，运用心理学、实验方法论和统计学的精华，逐步将其科学研究与改善社会技术系统、信息交互设计的工程目标结合起来，应用和发展心理学和社会理论，提供一个有挑战性的测试领域
心理学	2020 年	德国	丹雅·豪雅（Tanja Heuer）[42]	提出人与机器人交互研究，关注用户为中心的接受度和设计方法

在传播学领域，信息融合了符号和含义，通过符号传递其意义。我们的五官天生就是感知信息的工具，充当信息的接收端，它们能感知的一切（视觉、听觉、嗅觉、味觉、触觉）均构成了信息[8]。其中，视觉信息是最关键且频繁接收的类型。睁开眼即接收视觉信息，视觉信息在人们生活中扮演的角色尤为重要。近十多年来，信息设计成为设计理论领域的焦点话题，设计学界普遍认同设计应覆盖信息的生成、传递及接收过程。信息设计与视觉语言的进步几乎步调一致，新媒体的涌现促使信息表达需求趋向简洁明了，同时，公众对信息的趣味性需求也日益增长。

信息设计，亦称为视觉信息传播设计或视觉信息传达设计。环境心理学领域的专家指出，视觉感官与其他感官相比更发达，主要用于接收大量外界信息[16]。随社会进步，整体信息环境变得日益复杂：一方面，信息量及信息类型持续扩增；另一方面，面对海量的信息，人们往往难以筛选出有价值的内容，大量的冗余信息消耗了人们的大量时间和精力，仿佛交通堵塞，阻碍了生活与工作效率。因此，信息设计的目的是帮助人们迅速理解和接收复杂信息（见图1-5）。

21世纪以来，代表性的前沿科技，尤其是信息技术，经历了快速发展，彻底改变了生活方式与传播媒介，引发了信息设计的表现手法及操作模式的根本转变。信息设计现以基于空间的研究交叉与团队协作为核心特征[44]。作为信

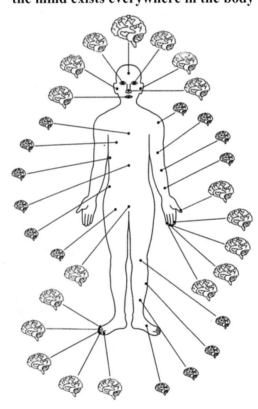

the mind exists everywhere in the body

图1-5 意识与身体：大脑中的思考存在于身体的每个部位，这是视觉感受而不是理论①

———————————

① 图片来源：Hara K. Designing Design [M]. Zürich: Lars Müller Publishers, 2018.

息视觉设计的理论框架，信息设计学集成了图形学、视觉设计、人工智能及最新的心理学和商业策略，形成了一套交叉融合的信息传达设计新理论，旨在将信息数据感性化、科学化、艺术化以及图形识别的认知化，目标是为用户提供高效、精确且令人享受的可视化信息体验，为决策者呈现具有"革命性"的洞见与评估依据[45]。

广义而言，信息设计是一个涵盖范围极广的领域，从大型的导向系统到小型的产品手册，这些均属于信息设计的范畴。任何能有效传递信息的行为都被视为信息设计。鉴于视觉元素在信息传递过程中扮演的关键角色，信息设计在实践中往往被限定为视觉信息设计，例如地图、指示牌、手册、路标等，这些均是视觉媒体传达信息的工具。因此，本书讨论的信息设计基于视觉设计的信息设计领域（见图1-6～图1-8）。视觉设计是一门专注于如何有效地运用视觉元素来传递信息和表达意图的学科，而信息设计则将视觉设计与信息传达有机地结合起来，以视觉为手段，最大限度地实现信息传达的目标[46]。具体而言，信息设计旨在使信

图1-6　信息设计思路图（mind mapping）——如何设计可持续发展的易腐食品包装[①]

① 作者自绘，2009年创作于伦敦艺术大学圣马丁学院。

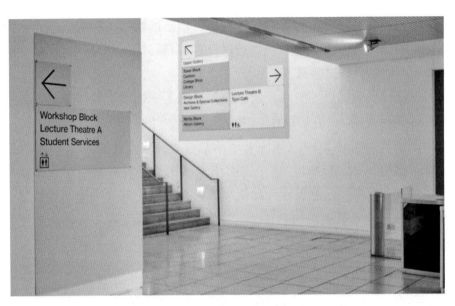

图 1-7　伦敦传媒大学内墙指示信息设计 ①

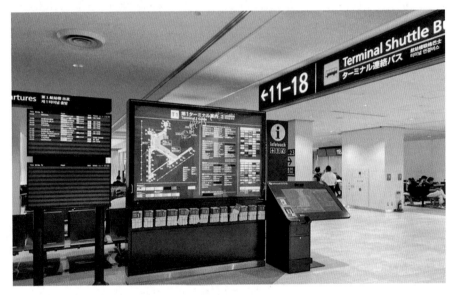

图 1-8　机场指示信息设计 ②

① 图片来源：https://www.pentagram.com/work/london-college-of-communication/story。
② 2023 年作者拍摄。

第 1 章　是什么驱动信息设计？

15

息更加清晰、易懂、易于消化。在此过程中，信息的组织、排版、色彩运用以及图形和符号的应用扮演着关键角色，通过合理、精心的信息设计，人们能够更轻松地获取所需信息，并更容易理解和记忆[47]。

在信息设计发展的早期阶段，信息设计被视为平面设计的一个分支，常常融入平面设计课程之中。"信息设计"这个术语于 20 世纪 70 年代开始出现，最初起源于平面设计师群体，1979 年随着《信息设计杂志》的发布，该术语得到了官方认可。起初，"信息设计"这个词被用来区别于传统的平面设计和新兴的产品设计等领域。后来，信息设计开始从平面设计领域中独立出来，逐步建立起自己的核心目标——"高效的信息传播"，这与平面设计注重"精湛艺术性"的目标不同[48]。

信息设计兴起之初，许多观点将其视为利用计算机网络等媒介来满足用户需求，对信息的内容和表现形式进行界定、规划和设计的过程[49]。这些观点将信息设计视作仅仅使用新的表达工具或媒介的设计活动，认为它不足以构成一套全新的设计理论框架。但实际上，信息设计关注的是一种思维和策略，着重于如何清晰且有效地展现信息[50]。简言之，信息设计代表了一种将信息学科引入设计学的新学科思想。这种新的思想激发了对设计观念、方法和流程的变革，促使研究人员深入探讨并进行思考（见图 1-9）。

1.1.4　信息设计的目标与意义

在现代社会中，信息设计研究的价值及重要性日益凸显。随着信息量的爆炸性增长和信息传递方式的多样化，优秀的信息设计成为与受众建立良好联系的关键。无论是在商业领域还是日常生活中，人们都能感受到信息设计的影响和价值。信息设计作为一种独特的交流传播形式，强调以视觉符号、图形语言和交互方式为媒介，将抽象、复杂的信息加工转换为易于理解和吸引人的形态。在信息过载的环境下，信息设计通过其概括性、凝练性和创新性，帮助人们快速捕捉信息的关键要素，解决信息获取与消化的难题，从而提升沟通效率和传播效果[51]。

以下是信息设计的几个主要目标。

（1）传递信息：信息设计的首要目标是传递信息。它通过图形符号、视觉元

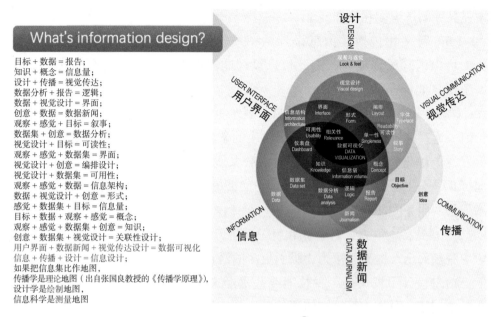

图1-9　信息设计的范畴 [1]

素和文字等形式，将复杂的信息转化为直观、简明的图像，帮助人们更快速、准确地获取所需信息。

（2）提升可理解性：好的信息设计能够将抽象和复杂的概念转化为易于理解和记忆的形式。通过视觉化的手段，信息设计可以使信息更加直观、明了，降低信息理解的难度，提高信息的可理解性。

（3）强化沟通效果：信息设计通过视觉元素的组合和排列，增强信息的表现力和吸引力，使信息更加生动、有趣，从而提升信息传递的效果和影响力。

（4）优化用户体验：信息设计注重用户体验，关注用户的需求和感受。它能够创造出用户友好的界面和交互方式，提供良好的使用体验，增加用户的满意度和忠诚度。

（5）塑造品牌形象：信息设计在企业和品牌的宣传推广中扮演着重要角色。通过独特的图形标识、形象设计和色彩搭配，信息设计可以塑造品牌的独特形象，

[1]　图片为作者翻译和制作。

增强品牌的辨识度和认知度。

（6）跨文化传播：信息设计的图形符号和视觉元素具有跨文化传播的优势，可以消除语言障碍，因此信息设计能够在全球范围内进行跨文化交流，有助于信息的传递和理解。

（7）提升教育成效：通过教材、展示板、演示幻灯片等多种途径展现其重要价值。通过视觉化传达信息，增强学生的学习动力，提升学习的效率与效果。

（8）优化社会服务：信息设计在公共服务领域中发挥着重要作用，如交通导向标识、公共场所的指示标志等，它们能够提供重要信息，提高社会运行效率，增强公共服务的便利性。

（9）提高竞争力：对企业和组织而言，好的信息设计可以帮助它们在市场竞争中脱颖而出，提高竞争力，吸引更多的潜在客户。

信息设计不仅仅是一种技能或艺术形式，它更是一种科学方法，用以精确、高效地记录、分析、管理和传达信息。其意义体现在以下几个方面。

（1）信息记录和传达：信息设计在记录和传达信息方面发挥着核心作用。高效的信息设计确保信息能以极其高效且无歧义的方式被迅速记录，为后续分析和使用提供可靠基础；通过直观的可视化和组织，信息设计也需要快速传达意义，将信息快速明了地传达给目标受众，同时要确保其在传达过程中的准确性和可理解性，良好的信息设计有助于信息在不同主体间的畅通无阻。

（2）信息处理和管理：信息设计通过精心的组织和可视化增强工作记忆，进而促进信息的有效存储和快速查询。这也意味着用户可以更方便地查找和发现所需信息，减少在信息检索过程中的认知负担，确保信息的获取过程既流畅又高效。

（3）感知和认识的支持：在支持感知和推理方面，信息设计为用户提供了丰富的辅助工具。设计中所使用的图像、色彩、形状和布局等元素都旨在辅助用户的感知识别与推理过程，使得用户在面对复杂信息时能够快速捕捉到关键信息并进行合适的逻辑推导；在加强检测和识别方面，优质的信息设计通过各种设计技巧和方法进一步提升用户在信息检测和识别上的能力。这确保了信息不仅被正确理解，而且可以被迅速且准确地识别出来，进一步提高了信息传达的准确性和效率。

（4）数据分析和决策：通过数据的有效操纵、分析和可视化呈现，信息设计能够助力用户在面对海量数据时快速做出准确的决策，确保在各类场景下的决策制订既有数据支撑也充分符合实际需求。

（5）理论和模型的建构：通过将抽象的理论模型转化为直观的图像或者图表，信息设计使复杂的理论和模型变得更加易于理解和应用，架起了理论研究与实际应用之间的桥梁。

（6）信息加工和创新：通过信息挖掘和语义信息分析，信息设计可以深入挖掘信息的内涵，获得视觉隐喻符号，并提供用户界面设计元素的可用性特征；应用认知理论进行信息的感性语义的情感识别，从而获取用户满意度和信息设计服务质量标准。

信息设计也具备学术和应用价值方面的意义。

（1）创新设计方法：信息设计提供一种信息学的视角，对新问题、新现象提出创新方法和数据策略。

（2）文化与社会建设：通过信息化和智能化设计，促进文化融合和高质量公共信息服务系统的建设，为各级政府和组织提供智力支持。

（3）提升制造业的设计能力：信息设计推动制造业的设计模式，发扬精益求精的工匠精神，为先进制造领域多学科交叉的创新研发奠定坚实基础，具有广泛的应用价值。

（4）信息可视化教育：信息可视化教育强调学生创造性思维的培养和创新路径的探索，不仅训练学生精准判断和独立思考的能力，还着眼于训练元数据设计的深度发掘能力，涵盖元宇宙和智能领域的交叉研究。可见，信息设计并不局限于美学设计，还与社会媒体紧密关联，旨在通过设计教育解决社会性问题。

1.2　信息设计的表现形式与媒介

本节将深入探讨信息设计在不同领域的应用与实践，包括平面与信息设计、空间与信息设计以及新媒体与信息设计中的综合应用。本节将系统剖析信息图表设计中视觉语言的选择与应用方法，空间设计在信息呈现中对空间–时间维度的整合方式，新媒体信息设计的动态交互性和用户体验层面的应用策略。

1.2.1 图形与信息设计

1. 信息图表设计

1）图表的概念

图形表现作为展示对象特性和数据的有效手段，提供了一种直接且形象的"可视化"途径，属于视觉传达设计领域。图形表现利用图像和表格展现具体事项的属性或抽象观念。在特定场合下，图形表现旨在辅助管理工作和满足生产运营需求[52]。图形表现的呈现方式独特、不可代替，尤其在当前信息快速发展的时代背景下，以其精准、生动和迅捷的信息传播方式展现了独到的优势[53]。图表设计的功能如下：

（1）对信息进行有效提炼、整理和传递。

（2）使复杂、枯燥的文字或数据信息变得直观、易理解。

（3）通过简洁的视觉语言展现信息与数据。

2）图表的应用

当前，随着大众传播领域竞争的加剧，对信息整理与传播的关注日益增加。图表设计被广泛运用于财经、科研、教育、文化以及广告等多个领域，深入我们日常生活的诸多层面，比如学习规划、人口数据、旅行地图等，它们以总结性强、清晰明了、易于阅读、图像生动为特征。在信息丰富的当代，图表设计的应用和研究促进了图形语言的发展，使得视觉信息传播在实际应用中具备广泛性。

3）图表表达特性

图表设计采用独有的呈现形式，尤其是在表达时间、空间等抽象观念时，展现出文字描述所无法替代的传达效能。图表表现出以下几个关键特点[54]。

（1）精确度，对展示对象的内容、属性、数量等要素的表述必须精确无误[55]。

（2）图表信息的易读性，确保图表所传达的信息易于理解，尤其是向大众展示的图表，数据展现应清楚且具有指向性[55]。

（3）图表设计的美学性，图表依靠视觉传达信息，需考虑观众的审美偏好，这也是其与文字传递相区别的美学属性[55]。

4）图表的类型

图表设计中常见的类型有柱状图、线形图、条形图、饼状图、树形图、散点

图、雷达图等。图表的相互组合可创造出复杂的复合图表。不同图表类型根据其功能和表达目的拥有不同的组成要素。例如，线形图通常包括坐标轴，饼状图则直观展示各部分之间的比例关系。图表的基本组成要素涵盖了标题、刻度、图形和主题等[56]。

（1）柱状图。柱状图通常用来对比同一类别下的信息，当需要对数据进行求和并总结数据的变化趋势时，常会使用一组柱状图来展示组内和组间的差异和变化。柱状图可以纵向排列，也可以横向排列，图表的坐标轴一侧用于标记刻度，另一侧则用于表示不同的类别。

在创建柱状图时，刻度应该以均匀增加的方式设置，确保图表上在统一计量单位下准确地表示不同数据之间的差异。柱状图的不同类别会受到标签的可读性影响，标签应当清晰地显示在相应的坐标轴上，不遮挡，不重叠，帮助观察者迅速理解图表含义（见图 1-10）。

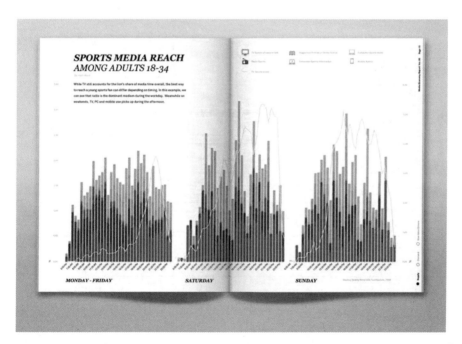

图 1-10　柱状图：使用 18～34 岁成年人的体育媒体覆盖范围数据制作统计图表 ①

① 图片来源：https://www.behance.net/gallery/21403935/Media-Economy-Report-Vol5/modules/150708041。

（2）线形图。线形图用于展示点与点之间的连接关系，常采用彩色线条以便观察者沿直线路径识别交汇点的先后顺序（见图1-11）。电路示意图、水管布局、地铁及铁路网络图等均采用此种形式呈现。线形图主要用于揭示时间序列中的发展趋势与变化，可为纵向或横向，展现当前或历史的演进。简易的线形图可记录个人或事物在时间轴上的位置。许多机械设备如心电图机、地震记录仪、测谎器等也利用线形图来展示信息，这些图形一旦生成即可供使用。

（3）饼状图。饼状图以整体为基础展示单一信息。360°的完整圆表示100%，180°表示50%，依此类推。它用于分析数据比例关系，通过将总数据切割成扇形分区来显示不同分类或部分在整体中的比重。环形图能够突出数据的主要分类或部分，强调核心信息。此外，环形图适用于比较不同数据集之间的比例差异，通过并排展示多个环形扇区，直观地显示它们之间的差异与相似性。

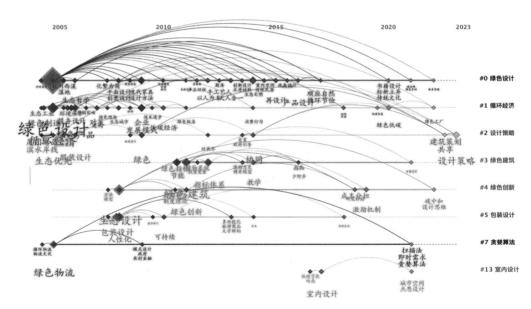

图1-11　线形图：消费者是否真正接受绿色设计？①

———————————

① "信息可视化"课程作业，贺米雪、梁志荣设计制作，席涛指导。

（4）树形图。树形图以树状结构表示数据点间的层级或关系，具有明确的系统排序，常用于展示主从关系的组织架构，或用于描绘历史、生物、社会现象的发展过程。树形图通过展示对象、概念和人物如何相互关联或通过他人来传达信息。族谱便是最典型的示例，其中树状图是倒置的，从一个节点延伸出多个分支，显示相同的祖先来源。树形图还可用于表现音乐流派、哲学或艺术学派间的相互关系（见图1-12）。

（5）散点图。散点图是一种基于坐标系统展示信息的图表类型（见图1-13）。通过点的位置来表述相关信息，也可以在具体的示意图如地图、人体结构图上直接标注相关的数据或比例。散点图常用于展示和分析两个变量之间的关系和趋势，它能够直观地观察和理解数据的分布模式，并揭示变量之间的相关性。通过观察数据点在散点图上的分布情况和趋势线，可以推断出变量之间是否存在线性或非线性的关系。此外，通过观察数据点的聚集程度、散布情况和整体形状，可以发现数据中的规律和异常值。另外，通过分析散点图中的趋势线和聚集模式，也可以进行数据预测和建模。散点图在各个领域都有广泛的应用，如商业、科学、金融等领域。

（6）桑基图。桑基图由法国经济学家雅克·贝尔坦（Jacques Bertin）发明，可以展现多个维度的数据，并且能够清晰地呈现数据的来源以及数据之间的流向、交互关系。通过不同宽度的线条表示不同的流量等级，桑基图可以直观地展示数据的路径和分布情况。桑基图在识别数据节点和流动问题中，能够帮助观察者理解复杂的流量模式和关系。在数据可视化领域，桑基图已成为展示复杂数据流动的一种重要工具（见图1-14）。

（7）表格。表格主要用来组织和呈现数据、比较和分析数据，以及分类和归纳数据。它通过行和列的排列，将复杂的信息整理成结构化的格式，使数据更易于理解和比较。表格还能够根据不同的分类标准对数据进行分组和归纳，帮助观察者更好地组织和汇总信息。此外，表格被广泛应用于数据记录与追踪，能够通过录入数据实现信息的即时更新和记录。表格内部的数据展示有多种形式：数值型、字母型、符号型。表格的格线布局便于观察者迅速掌握信息全貌。通过纵轴和横轴的标注，用户可在信息阵列中精确定位特定的项目信息，如火车时刻表，纵轴对应车站，横轴对应时间。

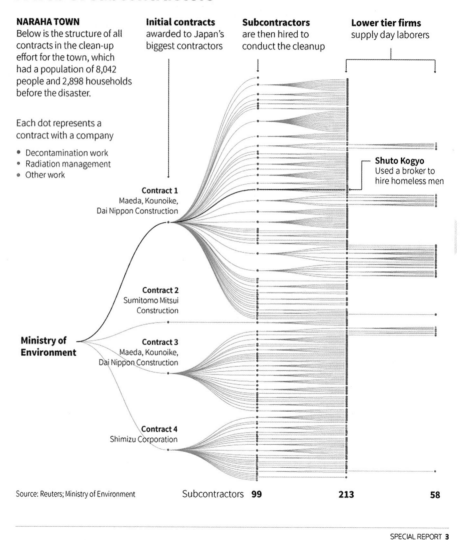

FUKUSHIMA'S MURKY CLEAN-UP

A web of subcontractors

NARAHA TOWN
Below is the structure of all contracts in the clean-up effort for the town, which had a population of 8,042 people and 2,898 households before the disaster.

Each dot represents a contract with a company

- Decontamination work
- Radiation management
- Other work

Initial contracts
awarded to Japan's biggest contractors

Subcontractors
are then hired to conduct the cleanup

Lower tier firms
supply day laborers

Shuto Kogyo
Used a broker to hire homeless men

Contract 1
Maeda, Kounoike, Dai Nippon Construction

Contract 2
Sumitomo Mitsui Construction

Ministry of Environment

Contract 3
Maeda, Kounoike, Dai Nippon Construction

Contract 4
Shimizu Corporation

Source: Reuters; Ministry of Environment

Subcontractors **99** **213** **58**

SPECIAL REPORT **3**

图 1-12　公司合同分包情况树形图 ①

① 图片来源：http://GRAPHICS-INFO.blogspot.com/。

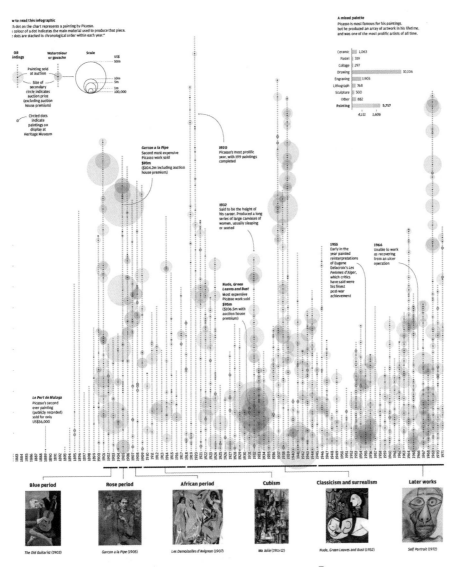

图 1-13　毕加索绘画时间信息图 ①

———————————

① 图片来源：https://venngage.com/blog/creative-infographics/。

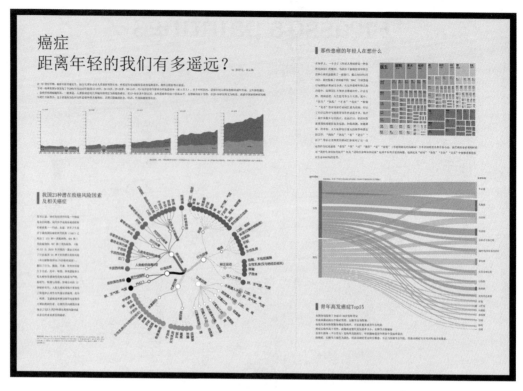

图 1-14　桑基图：癌症距离年轻的我们有多遥远？ ①

5）图表的构成要素

图表根据其类型含有不同的组成元素，总体而言，图表的基础组成部分包括文本、数据、图例、颜色、说明等。

（1）文本。文本在图表构建中扮演关键角色，作为对图像的补充和阐释，涵盖标题文本、描述性和解释性文本、注解等。标题作为描述性文本，概括和总结图表所传递的信息。图表中使用的文本需结合图像设计进行优化（见图 1-15）。

（2）数据。图表的信息传达依托于数据的精确性与呈现效果。为确保观众正确解读数据展示的信息，数据必须真实可靠。观众往往对数据本身感兴趣，

① 左上角为表格，左下角为桑基图。图片为"信息可视化"课程作业，彭抒文、张云扬设计制作，席涛指导。

图 1-15　运用文字信息构成人像图形 [1]

通过比较或对照的展示方法，观众可以更深入地理解数据的含义和重要性（见图 1-16）。

（3）图例。图表的一大优势是将复杂、难以直接理解的文本和数据转化为清晰直观的视觉呈现。因此，图例在图表中占据重要位置，所有设计的基础都旨在更高效、准确地传达信息（见图 1-17）。

[1]　图片来源：https://rifri-typo.ch/Sammlung/Plakate/schweiz。

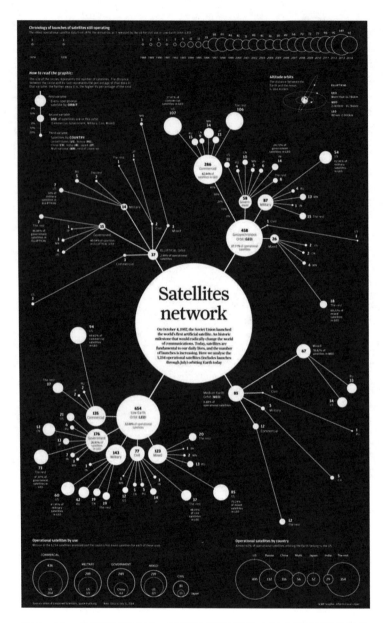

图 1-16　全球运行卫星：对绕地球运行的 1 234 颗卫星进行分析，服役时间最长的卫星是 Amsat-Oscar 7 号，于 1974 年发射，用于近地轨道民用①

① 图片来源：https://www.scmp.com/infographics/article/1670384/infographic-satellites-network。

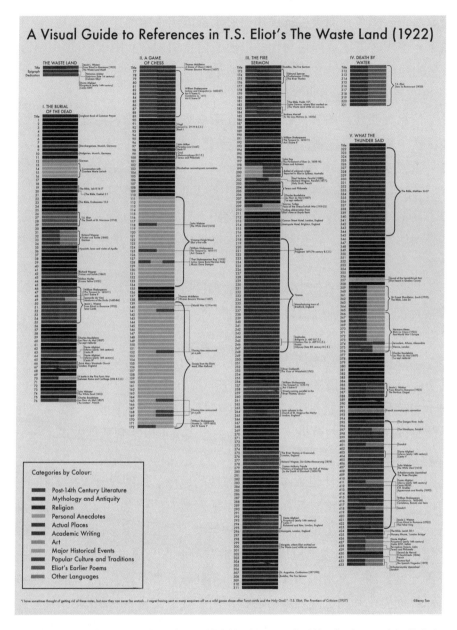

图 1-17 《荒原》视觉指南：对 T. S. 艾略特（T. S. Eliot）《荒原》中不同来源的参考文献进行信息设计，通过图例的不同颜色，对信息进行分类设计①

① 图片来源：https://bernytan.com/art/a-visual-guide-to-references-in-ts-eliots-the-waste-land-1922。

第 1 章 是什么驱动信息设计？

（4）颜色。颜色在图表设计中用以表示难以用文字描述的抽象概念，区分数据和图例，使用时需注意颜色对比，以便于信息的识别。图表中的颜色使用更注重于信息的强化而非仅仅追求视觉的美观。

6）图表设计应该遵循的原则

（1）信息充实性。图表设计应确保在第一眼就能够传达主要信息，并且只展示关键信息，避免信息过剩，以便读者能够迅速理解。

（2）重点突出。在图表中标出重要信息，而不是全部信息。使用强调元素（如颜色、标签、线条等）来引导读者关注重要数据和趋势。

（3）简洁性。图表设计应该通过简化图表形式和展示事实之间的联系，使读者更容易理解复杂信息，避免堆积大量未经处理的数据。简洁的图表更具表达力和生动性。

（4）视觉语言。图表作为视觉表达形式，通过图形、文字、颜色等视觉组件处理信息关联，增强交流吸引力与效率。挑选与主旨关联的元素，如图片、箭头，加深信息含义，提升易理解度和精确度。

（5）动态性。好的动态图表能够引起观众的注意，类似于动态画面。动态元素能够更吸引人并增强信息传达的效果。

（6）目的导向。在制作图表之前，明确图表的目的和作用。不同类型的图表在传达信息方面有不同的效果，选择适合的图表类型以达到最佳效果。

2. 地图设计

地图设计在信息设计领域占据着根源性的地位。地图设计采用的技术包括等比例、球面和拓扑等方法，旨在直观展示地图载有的信息，确保用户能轻松查阅和浏览。等比例设计作为地图设计的基础类型，主要应用于自然科学领域的地图制作。球面地图设计则主要应用于城市地图的制作，通过放大市中心地图标注，缩小外围地区标注，突出城市关键区域。拓扑设计源自拓扑学，倾向于省略距离精度，以界面简化和浏览便利为核心，常用于城市交通图的制作。

伦敦地铁图就是拓扑地图设计的经典例证，由平面设计师哈里·贝克（Harry Baker）与字体设计师爱德华·琼斯顿（Edward Johnston）合作完成，成为信息设计史上的里程碑。哈里·贝克于1931年重新设计了原本由艺术家创作的、美观但不实用的地铁交通图。他采用示意图的方式，忽略实际距离和地理位

置，专注于路线走向、交叉和区分，以便乘客快速理解，体现了用户需求优先的信息设计原则（见图 1-18）。

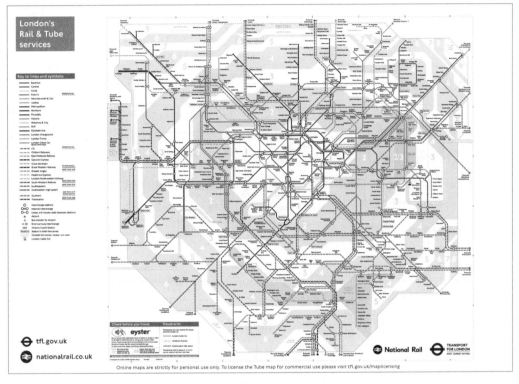

图 1-18　2023 年伦敦地铁交通图 ①

3. 型录手册

"型录"一词源于英文 "catalog"，意指编制的目录、样本等，它是企业与消费者直接沟通的商业服务工具。型录手册不单是商业和文化信息的传递媒介，还反映了企业对消费者的关注和服务态度。通过融合企业介绍、产品展示、所获荣誉等多种信息，型录手册成为一种既具结构性又兼具美感的组合形式，为消费者提供了一个与企业及其产品直接互动的平台。

① 图片来源：https://tfl.gov.uk/maps/track/national-rail。

一个优质的产品型录不只是展现公司的人性化面孔，还需与消费者建立感情联系，并以引人深思的方式展现企业能力，通过感知价值的推销方式引导消费者。优秀的型录设计应注重内容的实用性和创新性，增加互动元素，选用独特的格式和材料，为销售人员介绍公司或产品服务提供支持。不论是形象塑造还是实际销售，一份精心设计的型录都能有效增强客户信心，推动销售效果，反之，则可能影响企业形象和销售表现。

4. 报纸版面信息设计

报纸的信息传播离不开其版面设计，版面的布局顺序及其尺寸直接影响信息的有效传递。在信息泛滥的时代，吸引读者的额外注意，哪怕是额外一瞥，对报纸或杂志而言，都代表着更大的成功可能性。版面设计，报纸的"辅助语言"，拥有其独有的影响力与价值[57]。报纸的信息设计不限于版面布局，还涉及图形信息的有效运用，通过直观的图像和图形展现新闻内容，可以使信息解释更为明确，从而促进读者对新闻的理解和吸收[58]。

1.2.2　空间与信息设计

空间信息设计涉及在视觉环境下运用空间信息进行设计，其核心目标是通过揭示不同属性间的联系和发展趋势，辅助用户深入理解与分析复杂数据。多维信息设计旨在利用视觉化技术，将数据转化为视觉元素，呈现属性间的相互作用、发展趋势及变化，从而促进对数据的洞察和解析[59]。

空间信息设计的原则包括以下几个方面。

（1）属性映射和编码。空间信息设计通过将不同属性映射到可视化元素上，例如图表中的轴、图形的颜色、大小和形状等，来表示不同属性之间的关系。合理的属性编码可以使用户能够快速理解和比较多个属性的变化。

（2）交互和探索性分析。空间信息设计应该提供交互性的功能，使用户能够自由地探索和分析数据。例如，用户可以通过滑块、滚动条或其他交互控件调整属性的取值范围，以观察不同属性之间的关系和趋势。

（3）数据切片和过滤。空间信息设计应该允许用户根据需要切片和过滤数据，以便更深入地研究特定属性之间的关系。通过选择特定的属性组合或应用过滤条件，用户可以聚焦于感兴趣的数据子集，减少复杂性并发现隐藏的模式。

（4）视觉一致性和可解释性。空间信息设计中的视觉编码应该保持一致，确保相同的属性在不同的可视化元素中使用相同的视觉属性。此外，设计应该注重可解释性，通过适当的标签、图例和注释等方式解释数据的含义和背景。

1. 三维信息设计

三维信息设计是一种将三维元素与信息传达相结合的设计方法，通过在设计中融合三维元素，使信息在空间中更加生动、引人注目。这种设计方法常用于展览、广告、展示和其他需要引起注意的场合（见图 1-19 和图 1-20）[60]。

以下是三维信息设计的一些要点。

（1）三维元素。三维信息设计通常包括在设计中使用物理的或虚拟的三维元素，如立体图形、雕塑、投影、虚拟现实等。

（2）空间感。三维信息设计通过创造深度和层次感，使观众感受到信息在空

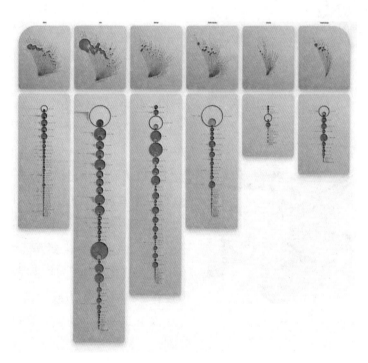

图 1-19　塑料污染信息可视化设计（Florent Lavergne 设计）①

① 图片来源：https://www.behance.net/gallery/106404003/Plastic-Pollution。

间中的存在。这可以增强信息的视觉吸引力和冲击力。

（3）物质性。三维信息设计一般基于物质实体，因此大多都与观众有互动过程，关注实体与观众之间的关系，加入互动设计元素，可以增强观众的参与感和体验感。

（4）视觉效果。通过使用阴影、光线效果和颜色，三维信息设计可以创造出视觉上的层次感和立体效果。

（5）展览和展示。三维信息设计在展览、博物馆、商店和其他场合中广泛使用，可以吸引观众并有效地传达信息。

（6）创意和创新。三维信息设计鼓励设计师发挥创意，探索新的材料形态，将信息呈现得更加引人入胜。

2. 展示空间信息设计

展示空间信息设计是一种专注于空间，以视觉、交互方式和环境手段有效传达信息的设计方法（见图1-21）。展示空间信息设计关注如何在展览馆、博物馆、商业展示、展示柜等场景中，通过布局、展示物品、图形、文字、交互元素和环境设置等手段，将信息有序地呈现给观众，以达到教育、沟通、娱乐或营销的目的[61]。

以下是一些展示空间信息设计的设计原则。

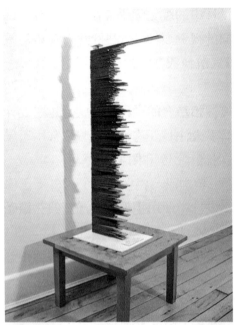

图1-20 文章数据可视化设计: *From Over Here* ①

① 设计师 Paul May 将《纽约时报》1992 年至 2010 年间的文章数据视为有形的物理对象。每张纸板卡代表该月的文章数量，文章中提到的人物和主题都刻在每张卡片上。图片来源：https://www.core77.com/posts/18793/from-over-here-a-physical-representation-of-news-mentions-18793。

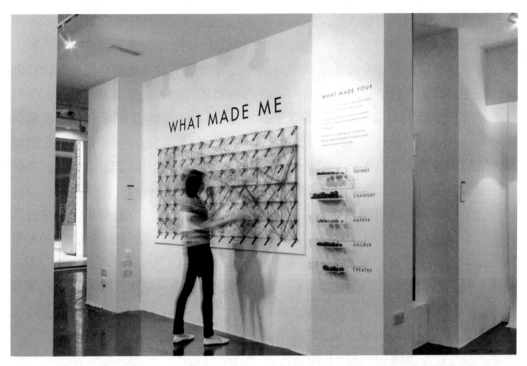

图 1-21　*What Made Me*（Dorota Grabkowska 设计）[①]

（1）目标明确。明确展示目标和受众，确定设计应该传达的主要信息。

（2）内容层次。将信息分层次展示，使观众能够逐步理解信息。

（3）引导流程。设计观众的参观流程，引导他们有序地浏览展示内容，避免混乱和信息断层。

（4）适应空间。根据展示空间的特点，设计适合的布局，充分利用空间。

（5）交互性。设计互动元素，使观众可以主动参与并展示内容，增加参与感和体验感。

（6）视觉吸引力。通过精心设计视觉元素，平衡布局，避免信息过于拥挤或空白，吸引观众目光，让观众愿意停留并探索。

（7）可读性。确保文字清晰可读，选择适当的字体、字号和颜色。

（8）情感共鸣。通过形式与内容等设计手法，唤起观众与作品之间的情感共

① 图片来源：https://www.grabkowska.com/what-made-me。

鸣，通过情感连接，使观众更深刻地理解和体验展示内容。

3. 虚拟空间信息设计

虚拟空间信息设计专注于在虚拟环境中，将信息传播与虚拟环境相结合，创造出一个具有交互性、沉浸感并且引人入胜的数字化展示空间。虚拟空间信息设计可以应用于虚拟现实（VR）、增强现实（AR）、网站、应用程序和数字展示等场景[62]。设计师利用数字技术、虚拟界面和交互元素，创造出一个仿真的虚拟环境，使用户能够在其中互动、探索并与信息内容互动（见图1-22）[63]。

虚拟空间信息设计的核心特征包括以下几方面。

（1）数字基础。虚拟空间基于数字化构建，采用计算机生成的图像、音效和视觉效果，区别于传统实体空间。借助虚拟现实（VR）、增强现实（AR）等技

图 1-22　VR 沉浸式分析：VR 数据可视化作品 [①]

① 图片来源：https://caes.org/caes-lab/applied-visualization-laboratory/。

术，为用户营造更加逼真的互动体验。

（2）交互虚拟性。在虚拟空间内，用户能够执行虚拟操作，例如点击、拖拽、选择等，与虚拟元素互动。

（3）沉浸式体验。虚拟空间信息设计旨在创造出沉浸式的体验，让用户感觉自己置身于一个虚拟世界中，与信息内容进行互动。

（4）多媒体融合。虚拟空间信息设计可以融合音频、视频、文字和图像等多媒体元素，丰富用户体验。

（5）灵活性和适应性。虚拟空间可以在不同设备和屏幕尺寸上呈现，具有更高的灵活性和适应性。

1.2.3 新媒体与信息设计

1. 用户界面设计

用户界面（user interface, UI），也称人机界面，定义为用户与各种系统进行交互的界面总和，涵盖了用户与界面的直接交互及其互动过程。这些系统范围广泛，从计算机应用到特定的设备和复杂仪器等。

随着计算机技术的发展，特别是图形界面推动了计算机及互联网技术的广泛应用，UI 的重要性日益凸显。UI 设计融合了认知心理学、设计学和语言学等多学科知识，注重实施关键设计原则，如确保用户对界面有控制感、减少用户的记忆负担和维护界面的一致性。从心理学视角出发，UI 设计关注的是用户的视觉、触觉、听觉和情感体验，是电子产品中不可或缺的一部分。UI 设计的主要原则如下：使界面处于用户控制之下、简化用户记忆负担、保证界面的一致性（见图 1-23）[64]。

2. 网站设计

网站作为企业在网络上展现形象、提供产品和服务信息的主要平台，被视为企业的"网络商标"，是企业无形资产的重要组成部分。尤其对于电子商务领域，网站是企业在互联网上宣传自身形象和文化的关键通道，对电子商务基础设施的建设来说，网站设计至关重要（见图 1-24）。

网站设计的主要原则包括以下几方面：

（1）明晰设计目标与用户需求。网站设计应基于消费者需求、市场动态和企

图 1-23　旅游信息 UI 设计 [1]

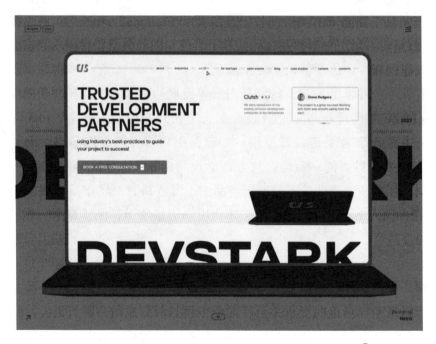

图 1-24　客户服务网站（Noomo Agency 设计制作）[2]

① 席涛 2009 年创作于中央圣马丁学院。
② 图片来源：https://www.devstark.com/。

第 1 章　是什么驱动信息设计？

业特性的综合考量，明确网站的设计目标和用户需求。设计重心应放在满足"消费者需求"上，而非单纯追求"艺术美感"。

（2）确保主题突出的整体方案。在明确目标之后，制定网站的整体创意和设计方案，这涉及确定网站的总体风格和特点以及规划其架构和组织结构。

（3）重视版面设计。作为视觉语言的一种，网页设计需要合理布局和排版，以实现文字和图像在空间上的和谐搭配。

（4）合理应用色彩。色彩作为关键的艺术元素，应根据和谐、平衡和突出重点的原则进行搭配，并考虑其对人心理的影响。

（5）形式与内容融合。设计需在内容的丰富性与形式的多样性之间实现有机的结合，保证页面布局中形式与内容相协调。运用对比与和谐、对称与平衡、节奏与律动以及适当留白等设计元素，实现空间布局、文本和图像的协调一致。

（6）导航的清晰性。在设计中需确保导航的简洁明了，通过文本或图像链接，方便用户在网站中自由浏览，减少对浏览器导航工具的依赖。

3. 交互设计

交互设计关注创造流畅、愉悦的用户与产品之间的互动方法，核心目的是让用户能轻松、高效地与产品沟通，享受有意义的使用体验[65]。这一设计领域深入探讨用户需求、感受和行为模式，目标是创造出符合用户预期的界面和体验。

交互设计原则主要包括以下几个方面。

（1）分析用户需求。深刻掌握用户的期望、需求和习惯，借助调研、用户研究及用户画像收集必要信息。

（2）界面设计。规划和设计用户界面的元素，如布局、图标、按钮等，以实现易用性、一致性和视觉吸引力。

（3）导航设计。设计产品的信息结构和导航方式，确保用户能够轻松找到所需的功能和内容。

（4）交互流程设计。设计用户与产品之间的交互步骤，以确保用户能够无缝地完成任务，减少混淆和不必要的操作。

（5）反馈机制。创造有效的反馈方式，如动画、弹出窗口或状态提示，让用

户知道他们的操作结果，提升用户信心。

（6）用户测试和可用性测试。在设计阶段进行用户测试，收集用户的反馈，发现潜在问题并进行改进，以提升用户体验。

（7）响应式设计。确保设计能够适应不同设备的屏幕尺寸和分辨率，保持一致的用户体验。

4. 动态信息设计

动态信息设计整合动画、交互和实时数据，转化静态信息为具有动态、互动特质的呈现形式（见图 1-25 和图 1-26）。动态信息设计关注信息的变化、演变和交互，通过使用动画效果、过渡效果、用户交互和实时数据更新等技术，将信息设计从静态的图像或图表转变为生动、具有动态性的表现形式，使用户能够更加生动地理解和参与信息的呈现过程[66]。

动态信息设计的原则主要包括以下几个方面[67]。

（1）时间感知和序列性。通过运用动画、过渡效果和时间轴等方法，准确展现信息的时间顺序和变化趋势，帮助用户更清晰地理解信息的发展和变化。

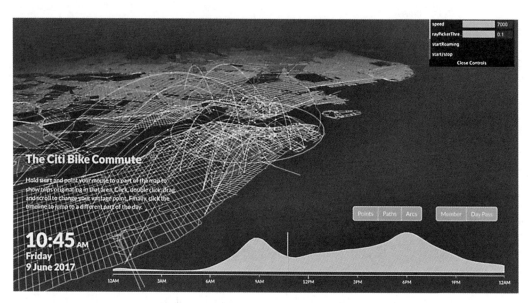

图 1-25　自行车通勤网页交互设计 ①

————————————

① 图片来源：https://tbaldw.in/citibike-trips/。

图 1-26　纽约公共图书数字图书馆，数字图书馆收藏内容包括历史人物信件、老式照片和可追溯到 11 世纪的物品（NYPL 实验室制作）[①]

（2）渐进式披露。通过逐步展示信息的细节和层次，引导用户深入理解和探索信息，同时避免信息过载和混乱。

（3）交互性和用户参与。鼓励用户通过各种交互（如点击、滑动、拖拽等）主动参与信息的展示和探索过程，从而增强信息的个性化和用户体验。

（4）数据驱动和实时更新。通过与数据库和传感器等系统连接，动态信息设计确保信息的准确性和实时性，响应数据的即时变化和更新。

1.3　信息设计与用户体验

信息设计与用户体验是当代设计领域中一个重要的议题，它关注着如何将用户的需求和体验放在设计的核心位置，通过深入了解用户需求和心理，优化设计策略，创造更加人性化、高效、便捷的信息传递方式。本章将从不同角度探讨信

① 图片来源：http://publicdomain.nypl.org/pd-visualization/。

息设计与用户体验的关系，带领读者进入信息设计与用户体验的精彩世界，探寻如何通过设计让用户获得更加愉悦、舒适和有意义的体验。无论是从个人的用户体验，还是社会的多元文化需求出发，信息设计都应该秉承人本主义的精神，为用户创造更加美好的设计体验。

1.3.1 以用户为中心的信息设计

瑞士设计师塞布·里奇利（Cybu Richli）强调，通过精简视觉元素来缩减读者与主题间的距离，追求以更直观、生动及迅速的方式进行事件叙述，并紧凑地表达观点。这引出信息设计的核心目标：作为一种解决问题和传达信息的手段，信息设计力求清晰、明确地将信息传递给受众，它提供了一种视觉上的引导和解说，突显了"以人为本"的设计理念。

其中，以用户为中心的设计流程不可或缺。首先，通过了解目标受众的需求，进行初步的调研与理解，通过群组讨论和采访等策略深入洞察用户需求、行为和期望；其次，通过不断的测试、分析和优化，找到并解决潜在问题，并且要将真实的用户纳入验证过程中，以确保设计更贴合用户的实际需求。用户为中心的设计方法与传统方法的比较如表 1-2 所示。

表 1-2　用户为中心的设计方法与传统方法的比较 [1]

传统设计方法	用户为中心的设计方法
技术驱动（technology driven）	使用者驱动（user driven）
构成焦点（component focus）	焦点解决方案（solutions focus）
有限的多学科合作（limited multidisciplinary cooperation）	多学科团队合作（multidisciplinary teamwork）
专注于内部架构（focus on internal architecture）	注重外部设计（focus on external designs）
用户体验没有专业化（no specialization in user experience）	体验专业化（specialization in user experience）

① 作者翻译和制作。

第1章

是什么驱动信息设计？

续　表

传统设计方法	用户为中心的设计方法
一些竞争焦点（some competitive focus）	专注于竞争（focus on competition）
用户评估前的开发（development before user evaluation）	仅开发用户可用性设计（develop only user-validated designs）
产品质量缺陷视图（product defect view of quality）	用户质量视图（user view of quality）
有限对用户测量（limited focus on user measurement）	主要关注用户测量（prime focus on user measurement）
关注当前客户（focus on current customers）	关注当前和未来的客户（focus on current and future customers）

在实际操作中，设计师并不总是直接从用户那里得到明确的设计答案，而是获得一些需进一步分析和解读的数据和反馈。这时，"假设-验证"的模式变得尤为关键，设计师需要利用专业经验进行初始的设计假设，并通过持续的用户反馈和数据验证来逐步修正和完善设计。同时，设计师也要在用户的即时反馈与未来需求之间找到平衡，既要关注现有产品的可用性改进，也要深入挖掘和理解用户长远的目标和需求，从而在信息视觉设计中找到一种既满足现有需求也符合未来发展的平衡策略[68]。

1.3.2　人机交互的友好性设计

人机交互友好性（usability）和用户体验（user experience，UX）是设计和技术领域中至关重要的概念，旨在确保产品、应用或系统在用户使用过程中能够提供良好的使用体验和满足用户需求。这两个概念密切相关，但又各自强调不同的方面。人机交互友好性侧重于产品或系统是否易于用户理解、学习与使用，目标在于降低学习成本、减少错误并增强操作的高效性，关注点包括界面布局、操作流程等。而用户体验涉及更广泛的层面，包含用户在整个交互过程中的感觉与情感，强调情感、审美、互动流畅性等的满足。优秀的信息设计作品应在实现人机交互友好性的基础上，进一步满足用户在情感上的需求，进而提升用户满意度和忠诚度[69]。

在深入理解这两个概念的起源和发展的过程中，唐纳德·诺曼的"用户中心

设计"理念以及他在《设计心理学》（*The Design of Everyday Things*）一书中关于易用性的洞见成为显著的里程碑[70]。用户体验的概念则在诺曼和雅各布·尼尔森等学者的研究下逐渐演变，并在互联网和移动应用兴起之际得到了更广泛的研究和应用。其概念和理论体系在设计和人机交互领域的发展中逐渐形成，这得益于众多学者和实践者的共同努力和贡献。

在应用这些原则的时候，需要遵循几个基本点：首先是将用户的需求和体验置于中心，深入挖掘和理解用户需求、偏好和习惯，再结合简洁性、一致性、及时反馈、可访问性和可定制化的设计原则。只有在确保用户操作过程中的便捷性和高效性（人机交互友好性）的同时，深入挖掘和关注用户在互动过程中的感情和愉悦程度（用户体验），我们才能在设计和开发过程中真正结合这两个概念，创建出既易用又能引发积极情感的产品，以实现更优质的用户体验和更高的满意度。

1.3.3　多元文化与包容性设计

多元文化与包容性信息设计着重考虑不同文化背景、语言、价值观和习惯，以确保信息能够平等地传递给所有人，强调尊重和体现不同文化的特点，并避免对特定文化的偏见和歧视。多元文化设计模式遵循基本原则，如尊重文化差异、多语言支持、图形表达多样性、考虑文化使用习惯和体现文化特色，以保证信息对不同文化的用户都是可访问和可理解的。包容性设计是指为全人类多样性而设计，包括残疾用户、不同的语言需求和不同的文化偏好；在能力、语言、文化、性别、年龄和其他人类差异形式方面，包含人类多样性的设计。图1-27中展示了包容性设计目标与专业产品目标融合的设计方法。左图为对特殊性困难进行的分类，包含触觉、视觉、听觉、语言的问题。中间的金字塔展示了特殊性困难和专业产品目标如何进行融合设计。右图主要为包容性设计案例：右上图片所示为专业技术水平高的无人驾驶车；右下图片所示为专为老年人设计的螺丝刀和计算器，展现了为偏向解决特殊性困难并加入专业产品目标的包容性设计，专为老年人设计。

包容性设计遵守一组核心原则，如感知性、操作性、理解性、容错性、一致性和灵活性，目标是让每个人都能感知、操控和理解信息，同时提供用户错误修正、个性化调整以及在各个页面或功能之间维持操作的一致性[71]。

两种设计方法都强调为各种用户提供易用和友好体验的重要性，并且在各领域

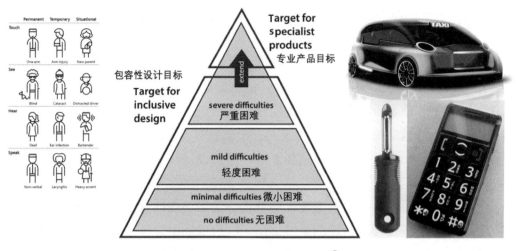

图 1-27　包容性信息设计 [1]

具有广泛的应用，如网站、应用设计、品牌形象设计、市场营销和广告设计等。这两种设计方法都关注减少排斥和增加信息传递的效果与影响力。结合多元文化和包容性信息设计的方法，可以打破文化边界，同时确保所有用户（包括残障用户），能够在多种文化和语言环境中，平等地访问和理解信息，无论他们的能力、文化背景或其他差异如何。这种设计策略的应用不仅符合道德和伦理的要求，而且也是许多地区法律法规的要求，同时能提升品牌形象，吸引更多用户。

1.4　信息设计的传播策略

　　信息设计作为一门跨学科的设计学科，不仅关注如何将信息转化为易于理解和传递的形式，还探讨在信息传播过程中的角色、互动、变革和反馈。本章将对信息设计传播策略的不同方面进行概述，涵盖信息设计在传播中的角色与影响、传播中的互动与参与、传播中的变革与创新，以及传播中的反馈与评估。通过探讨这些关键议题，更好地理解信息设计在传播中的重要性和价值，以及如何利用创新的策略和工具来优化信息传递，增强传播效果。让我们一同深入了解信息设计传播策略的

① 图片由作者翻译、整理和制作。

精髓，探索其中的新思想和实践，为信息传播领域带来新的启示与发展。

1.4.1 信息设计在传播中的变革与创新

随着科技和数字化媒体的迅猛发展，信息传播领域正在经历前所未有的变革。在这一背景下，信息设计的角色和重要性日益凸显，它正面临着由视觉驱动思想向数据驱动思想转变的挑战[72]。传统上，视觉吸引力和简明数据呈现是信息图表设计的关键，但如今，数据的海量和复杂性需要设计师具备更强的数据处理能力（见图 1-28）[73]。

大数据传播旨在利用大数据技术和分析方法来提高信息的采集、处理、分析和传播效率。它不仅涉及数据的量级，还包括数据的多样性和速度，以及从数据中提取有意义信息的能力。大数据传播与信息设计的关系在于，后者为前者提供了必要的视觉和结构化工具，使得复杂的数据集合能够以清晰、有效的方式进行

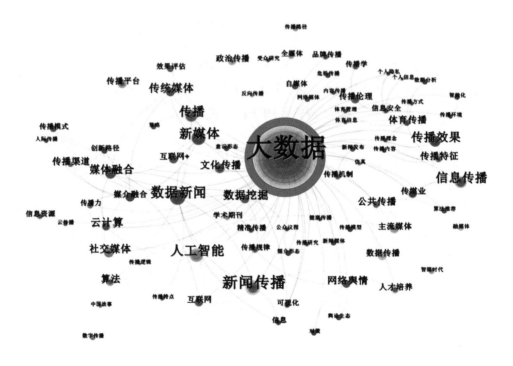

图 1-28　2012—2023 年国内大数据传播研究关键词网络图谱

传播和理解。

通过在中国知网（CNKI）上以"大数据传播"为检索主题，选择"CSSCI""北大核心"作为期刊来源类别，共筛选出460篇相关文献，研究起始时间为2012年至2023年。利用CiteSpace软件分析了2012年至2023年这十余年间国内大数据传播研究的发展进程，探索大数据时代下的信息传播趋势和挑战，以及信息设计如何在这个过程中发挥关键作用，促进信息的有效传播和公众的深入理解。

首先，对关键词执行标准化处理，随后构建关键词的共现网络，结果展示了270个节点和429条边，显示关键词间的密切联系。通过对文献的分析，形成了2012—2023年国内大数据传播研究的关键词网络图（见图1-28）。

从图1-28中可以看出，各关键词节点的频次分布如下：大数据（262）、新闻传播（22）、数据新闻（14）、新媒体（13）、人工智能（13）、传播（12）、信息传播（11）、传播效果（10）、媒体融合（8）、传统媒体（8）、数据挖掘（8）、云计算（8）、社交媒体（7）、网络舆情（6）、算法（6）、文化传播（6）。

在共词网络的基础上对文献数据进行聚类分析，得到图1-29所示的2012—2023年国内大数据传播研究关键词聚类图谱，并导出聚类信息。根据上述分析可知，共形成了大数据、主流媒体、传播效果、传播渠道、传播逻辑、数据挖掘、新闻传播、新媒体、传播伦理、传统媒体、网络舆情这几大聚类。并在此基础上通过CiteSpace对所得文献的关键词数据进行时序分析，得到图1-30所示的时间线图谱。

大数据作为近年来的热议话题，受到传播学界的广泛关注，学者们不仅以大数据时代为背景，探讨传播效果、传播渠道、传统媒体等经典研究议题，还发现了大数据背景下显现出的媒体融合、算法、数据新闻、网络舆情等议题，并将大数据相关研究方法与工具运用于学术研究中。此外，在未来，在人工智能的发展进程中，大数据传播研究也将迎来新的局面。

信息设计传播是在信息设计的基础上，通过多种手段和媒介，有目的地传递信息的过程。这一过程将复杂的概念转化为易于理解的形式，从而使受众能迅速领会信息内涵[74]。在实际应用中，做好信息传播涉及众多方面，如深入分析目标受众的特点、精炼信息、可视化设计、简明扼要的文本撰写、视觉吸引力的运用、明确信息传达目标等。媒介的选择也起到决定性作用，选择与目标受众特点相匹

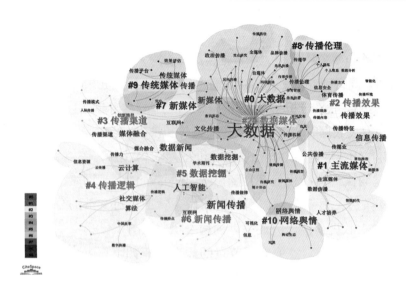

图 1-29　2012—2023 年国内大数据传播研究关键词聚类图谱（聚类图）①

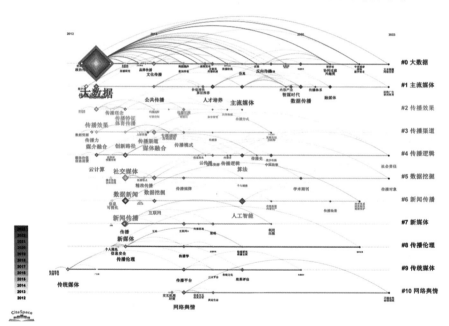

图 1-30　2012—2023 年国内大数据传播研究关键词时间线图谱（时序图）②

①② 使用 CiteSpace V6.2.R4 版本；基本参数如下：Network N=270（表示网络中有 270 个节点），E=429（表示网络中节点与边之间的联系有 429 条），density=0.011 8（表示网络密度为 0.011 8），modularity Q=0.634 4（表示网络中模块结构的强度），weighted mean silhouette S=0.912 8（表示聚类系数）。

配的传播媒介是实现有效信息传达的关键。

信息设计的传播效果主要受到技术、媒体和社会需求的共同影响。当前，数字化媒体、互联网、社交媒体和移动应用程序已深刻改变了信息传播的方式[75]。信息设计传播在数字化时代不再仅仅依赖传统的文字和图像，而是更多地运用多媒体内容、动态图形和互动元素来满足受众多样化的需求。虚拟现实（VR）和增强现实（AR）的引入也为信息设计传播注入了新的维度，先进技术的应用为受众提供了一种更丰富、更深层次的沉浸式信息体验。

在社交媒体营销方面，社交媒体平台成为信息传播和营销的重要渠道[76]。信息设计需要灵活适应平台特性，创作适合社交媒体环境的内容。这些变革与创新共同塑造了信息设计传播的未来，使其更具多样性、互动性和适应性，以满足不断变化的技术和社会环境。

信息技术的变革与创新正在不断推动着信息传播方式的变革，信息设计师们在面临新的技术和社会环境变化时，需要持续进行创新和探索，以实现信息传播领域的进一步发展。

1.4.2 信息设计在传播中的角色与影响

信息设计在传播中扮演着重要的角色，其影响也不可忽视。本节将讨论信息设计在传播中的角色与影响，探寻其在传播过程中的价值和作用[77]。

（1）角色定义与职责。信息设计师在整个信息传播的阵列中，充当着极为关键的角色。他们专门将信息经由一个精细的转化过程，将信息塑造为易于消化和传播的形式。此角色需深入解析受众需求和心理，精选设计元素及风格，确保信息传播的准确、真实和高效。同时，内容创作者、传媒公司以及用户等角色也在信息传播中起关键作用。设计师需与这些角色协同，以共建高效的信息传播生态，确保信息以最佳方式呈现和传递给目标受众。

（2）影响受众的认知与理解。信息设计在传播中影响着受众的认知和理解。通过视觉化的手段，信息设计师可以将抽象和复杂的信息转化为直观简明的图像，帮助受众更快速地理解信息内容[78]。信息设计中，不同的图形符号、色彩搭配、排版风格等都能够引起受众的兴趣和注意，增强信息的吸引力和说服力，深化理解，提升信息传达效果与影响力（见图1-31）。

第1章

是什么驱动信息设计？

49

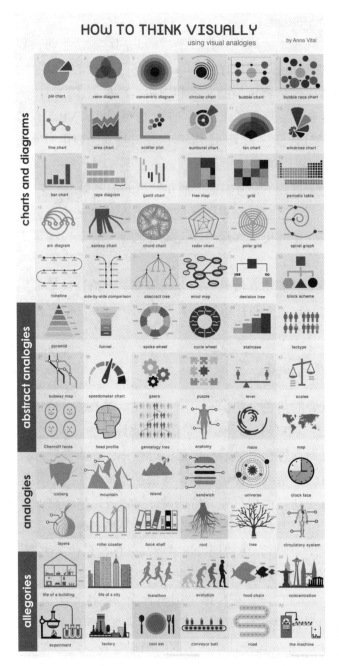

图 1-31　如何进行视觉思考：使用视觉类比（Anna Vital 设计）①

① 图片来源：https://venngage.com/gallery/post/how-to-think-visually-using-visual-analogies/。

第 1 章　是什么驱动信息设计？

（3）塑造品牌形象和传播效果。品牌的传播效果很大程度上依赖于信息设计的质量和创意。好的信息设计可以吸引目标受众的关注，传达品牌的核心价值和理念，从而提高品牌的知名度和美誉度。

（4）增强信息的情感共鸣。信息设计可以通过视觉元素和情感表达，增强与受众的情感共鸣[79]。色彩、图形、图像等视觉元素都能够激发情感和情绪，使信息更加生动和有趣。信息设计师可以巧妙地运用这些元素，使信息传播更具感染力和吸引力。在广告、宣传等领域，情感共鸣往往是促成用户行为和决策的重要因素。

（5）促进社会文化价值传递。信息设计在传播中不只传递信息，还携带社会文化价值。通过符号和图形，它能传达文化、历史和价值观，促进社会文化的继承和发展[80]。例如，公益广告、纪念标识和文化展览是信息设计在社会文化价值传递上的应用实例。出色的信息设计能激发人们对文化和社会价值的认同。

1.4.3 信息设计在传播中的互动与参与

信息设计在传播中的互动与参与是一种现代传播模式的显著特点，它突破了传统的单向信息传递，使信息传播成为双向、互动性的过程。本节将介绍信息设计传播中的互动与参与，探寻其在传播过程中的意义和影响[81]。

（1）互动传播的定义与特点。传统的信息传播是单向的，信息从发出者传递给接收者，接收者被动接收信息，缺乏反馈和互动。然而，随着科技的进步和数字化媒体的兴起，互动传播成为新的趋势。互动传播是指信息的双向传递，不仅发出者向接收者传递信息，接收者也可以回应、参与和分享信息。这种互动性的传播模式使得信息传递更加生动、有趣，增强了信息的传达效果和影响力。

（2）互动传播对信息设计的影响。互动传播对信息设计产生了深远的影响。传统的信息设计主要强调信息的呈现和传递，而互动传播要求信息设计更加注重用户体验和参与。信息设计师需要考虑用户的需求和行为，设计更加灵活、个性化的交互方式，使用户能够主动参与和控制信息传递的过程。互动传播使信息设计不再是单向的、静态的，而是变得更加活跃、动态，更加贴近用户的需求和心理。

（3）社交媒体的兴起与信息传播。互动传播的典型代表是社交媒体。社交媒体平台为用户提供了交流、分享、参与的机会，使信息传播成为一种社群活动[82]。

第1章

是什么驱动信息设计？

在社交媒体上，用户可以发表评论、点赞、转发、分享，与其他用户进行互动，形成信息传播的"病毒效应"。

（4）用户生成内容与用户参与。互动传播不仅仅是信息设计师向用户传递信息，还包括用户生成内容和用户参与。用户生成内容是指用户自主创造和发布的内容，比如用户发表的帖子、评论、图片、视频等。信息设计师需要善于挖掘和整合用户生成的内容，将其转化为有价值的信息传递。用户参与是指用户在信息传播过程中参与和互动的行为。信息设计师需要鼓励用户参与，通过互动的方式激发用户的积极性和参与度，使信息传播更加有效。

（5）个性化传播与数据驱动。互动传播还催生了个性化传播的趋势。通过数据分析和用户行为追踪，信息设计师可以了解用户的兴趣、喜好和需求，从而为用户提供更加个性化的信息传递服务。个性化传播使得信息设计更加精准和有效，满足用户的个性化需求，提高信息传递的效果。

（6）品牌互动与用户体验。在互动传播领域，品牌的参与度及用户体验显得格外关键。品牌需主动与用户互动，聆听他们的意见，理解他们的反馈，以便持续改善品牌形象及传播手段。信息设计师应采用创新互动方法，优化用户体验，提升用户的参与意愿和归属感，进而增强用户对品牌的认同感，提高忠诚度。

课后练习

1. 信息设计与传播学的相关性是什么？
2. 常见的信息视觉设计有哪些构成要素？
3. 以用户为中心的信息设计理念指什么？与传播设计有哪些不同？

参考文献

［1］ 席涛，汤伟.信息可视化：信息社会的高速公路［J］.包装工程，2010，31（S1）：56−58.

［2］ 谭勇.移动互联网时代的最后一公里［J］.经济，2017（10）：86.

［3］ 王亮，李秀峰.综合性知识平台中知识地图的构建研究［J］.情报科学，2016，34（9）：27−30.

［4］ Pettersson R. Information design-principles and guidelines[J]. Journal of Visual Literacy, 2010, 29(2): 167−182.

［5］ Shedroff N. 11 information interaction design: a unified field theory of design[J]. Information Design, 2000(25): 267.

［6］ 姜旬恂，闫欣，苏志海.信息设计在展示空间中的构成原则和审美特征探述［J］.长春理工大学学报，2011，6（4）：100−101.

［7］ Shedroff N. Experience design 1[M]. San Francisco: New Riders Publishing, 2001.

［8］ Pettersson R. Information design: an introduction[M]. Amsterdam: John Benjamins Publishing, 2002.

［9］ Good R. Becoming a brand: the experience of Robin Good[EB/OL]. (2023−07−05)[2023−11−30]. https: //masternewmedia.com/becoming-a-brand-the-experience-of-robin-good−6138dc95861b.

［10］ Thissen F. Screen-design-handbuch: effektiv informieren und kommunizieren mit Multimedia[M]. Berlin: Springer, 2001.

［11］ Walker S, Barratt M. About: information design[EB/OL]. (2016−06−02)[2023−11−30]. http: //www. gdrc. org/info-design/XRM. pdf.

［12］ Horn R E. Information design: emergence of a new profession[J]. Information Design, 1999(2): 15−22.

［13］ Tufte E R. Envisioning information[J]. Optometry and Vision Science, 1991, 68(4): 322−324.

［14］ Schuller G. Information design= complexity+ interdisciplinarity+ experiment[DB/OL]. AIGA −CLEAR −The Journal of Information Design. (2007 −05 −14)[2023 −11 −30]. https: //theworldasflatland.net/wp-content/uploads/essay-aiga.pdf.

［15］ Wurman R S. Information design[M]. Cambridge: MIT Press, 2000.

［16］ Mijksenaar P. Visual function: an introduction to information design[M]. Rotterdam: 010 Publishers, 1997.

［17］ 鲁晓波，卜瑶华.信息设计的实践与发展综述［J］.包装工程，2021，4（20）：92−102.

［18］ Holmes N, Heller S. Nigel Holmes: on information design[M]. New York: Jorge Pinto Books Inc, 2006.

［19］ IIID. IIID Perspectives[EB/OL]. [2023−11−30]. https: //perspectives.iiid.net/.

［20］ van Oostendorp H, Preece J, Arnold A G. Designing multimedia for human needs and capabilities: guest editorial for interacting with computers special issue[J]. Interacting with Computers, 1999, 12(1): 1−5.

［21］ Brynjarsdottir H, Håkansson M, Pierce J, et al. Sustainably unpersuaded: how persuasion narrows our vision of sustainability[C]//Proceedings of the Sigchi Conference on Human Factors in Computing Systems, Austin Texas, USA, 2012.

第 1 章　是什么驱动信息设计？

［22］ 席涛，周芷薇，余非石.设计科学研究方法探讨［J］.包装工程，2021，42（8）：63-78.

［23］ Pernici B. Mobile information systems[M]. Heidelberg: Springer-Verlag, 2006.

［24］ Sedig K, Parsons P. Design of visualizations for human-information interaction: a pattern-based framework[M]. California: Morgan & Claypool, 2016.

［25］ Pontis S. Making sense of field research: a practical guide for information designers[M]. Abingdon: Routledge, 2018: 214-218.

［26］ 李立新.中国设计需要有自己的语言：李立新谈"设计与文化"［J］.设计，2020，33（2）：39-41.

［27］ 覃京燕.文化遗产保护中的信息可视化设计方法研究［D］.北京：清华大学，2008.

［28］ 孙守迁，闵歆，汤永川.数字创意产业发展现状与前景［J］.包装工程，2019，40（12）：65-74.

［29］ 张洪强，刘光远，赖祥伟.随机森林算法在肌电的重要特征选择中的应用［J］.计算机科学，2013，40（1）：200-202.

［30］ 陈风，田雨波，张贞凯.基于 GPU 的 PSO-BP 神经网络 DOA 估计［J］.计算机应用研究，2015，32（10）：2963-2966.

［31］ 辛向阳.设计的蝴蝶效应：当生活方式成为设计对象［J］.包装工程，2020，41（6）：57-66.

［32］ 尹定邦.创建信息设计的中国时代［J］.美术学报，2019（2）：111-115.

［33］ Lynch K. The image of the city[M]. Massachusetts: The MIT Press, 1960.

［34］ 林玉莲.环境心理学［M］.北京：中国建筑工业出版社，2000：177.

［35］ 田中直人，胡慧琴，李逸定.通用标识设计手法与实践［M］.北京：中国建筑工业出版社，2014.

［36］ Norman D. Emotional design: why we love (or hate) everyday things[M]. Cambridge: Civitas Books, 2004.

［37］ 鲁晓波.信息设计中的交互设计方法［J］.科技导报，2007（13）：18-21.

［38］ Nielsen J. Usability engineering[M]. California: Morgn Kaufmann Press, 1993.

［39］ Agrafioti F, Hatzinakos D, Anderson A K. ECG pattern analysis for emotion detection[J]. IEEE Transactions on Affective Computing, 2011, 3(1): 102-115.

［40］ 辛向阳.交互设计：从物理逻辑到行为逻辑［J］.装饰，2015（1）：58-62.

［41］ Bahr G S, Stary C. What is interaction science? Revisiting the aims and scope of JoIS[J]. Journal of Interaction Science, 2016, 4(1): 1-9.

［42］ Heuer T, Stein J. From HCI to HRI: about users, acceptance and emotions[C]// Proceedings of the 2nd International Conference on Human Systems Engineering and Design (IHSED2019): Future Trends and Applications, Munich, Germany, 2019.

［43］ Carliner S. Physical, cognitive, and affective: a three-part framework for information design[J]. Technical communication, 2000, 47(4): 561-576.

［44］ Spinuzzi C. Tracing genres through organizations: a sociocultural approach to information design[M]. Massachusetts: MIT Press, 2003.

［45］ Narayanan N H, Hegarty M. Multimedia design for communication of dynamic information[J]. International Journal of Human-Computer Studies, 2002, 57(4): 279-315.

［46］ Smith K L, Moriarty S, Kenney K, et al. Handbook of visual communication: theory, methods, and media[M]. Abingdon: Routledge, 2004.

［47］ Moere A V, Purchase H. On the role of design in information visualization[J]. Information Visualization, 2011, 10(4): 356−371.

［48］ Lipton R. The practical guide to information design[M]. New Jersey: John Wiley & Sons, 2011.

［49］ Pettersson R. Information design-principles and guidelines[J]. Journal of Visual Literacy, 2010, 29(2): 167−182.

［50］ Ware C. Information visualization: perception for design[M]. Burlington: Morgan Kaufmann, 2019.

［51］ Liu S, Cui W, Wu Y, et al. A survey on information visualization: recent advances and challenges[J]. The Visual Computer, 2014(30): 1373−1393.

［52］ Bender J, Marrinan M. The culture of diagram[M]. California: Stanford University Press, 2020.

［53］ 叶苹，段佳. 图表设计［M］. 南昌：江西美术出版社，2006.

［54］ 叶慧玲. 图表设计的图形表现［D］. 杭州：中国美术学院，2010.

［55］ 图文转换［EB/OL］.（2013−04−07）［2013−04−07］. https://www.docin.com/^p［%2D630473191. html.

［56］ 常用图表以及功能的总结［EB/OL］.（2012−03−13）［2013−04−07］.https://www.docin. com/p-361112768.html.

［57］ Dur B I. Analysis of data visualizations in daily newspapers in terms of graphic design[J]. Procedia-Social and Behavioral Sciences, 2012(51): 278−283.

［58］ 哈洛维. 报刊装帧设计手册［M］. 北京：中国财政经济出版社，2006.

［59］ Sachinopoulou A. Multidimensional visualization[M]. Helsinki: VTT Technical Research Centre of Finland, 2001.

［60］ Lie A E, Kehrer J, Hauser H. Critical design and realization aspects of glyph-based 3D data visualization[C]//Proceedings of the 25th Spring Conference on Computer Graphics, Budmerice Slovakia, 2009.

［61］ Hegarty M. The cognitive science of visual-spatial displays: implications for design[J]. Topics in Cognitive Science, 2011, 3(3): 446−474.

［62］ 席涛. 论虚拟现实技术（VR）引导工业设计的发展［J］. 包装工程，2007（7）：124−126.

［63］ Bayyari A, Tudoreanu M E. The impact of immersive virtual reality displays on the understanding of data visualization[C]//Proceedings of the ACM Symposium on Virtual Reality Software and Technology, Limassol Cyprus, 2006.

［64］ 席涛. "微信"新媒体界面设计特征与优化途径［J］. 西南民族大学学报（人文社会科学版），2014，35（10）：172−175.

［65］ Crawford C. The art of interactive design: a euphonious and illuminating guide to building successful software[M]. California: No Starch Press, 2002.

［66］ Ward M O, Grinstein G, Keim D. Interactive data visualization: foundations, techniques, and applications[M]. Florida: CRC press, 2010.

［67］ Hanseth O, Lyytinen K. Design theory for dynamic complexity in information infrastructures: the case of building internet [J]. Journal of Information Technology, 2010(25): 1−9.

［68］ 黄晓斌，邱明辉. 网站用户界面设计模式语言的比较研究［J］. 现代图书情报技术，

是什么驱动信息设计？

2011（10）：12−17.

［69］ 邓胜利，张敏. 用户体验：信息服务研究的新视角［J］. 图书与情报，2008（14）：18−23.

［70］ Tenner E. The design of everyday things by donald norman[J]. Technology and Culture, 2015, 56(3): 785−787.

［71］ Chinn D, Homeyard C. Easy read and accessible information for people with intellectual disabilities: is it worth it? A meta-narrative literature review[J]. Health Expectations, 2017, 20(6): 1189−1200.

［72］ Kirk A. Data visualisation: a handbook for data driven design[J]. Data Visualisation, 2019: 1−328.

［73］ Tzeng F Y, Ma K L. Opening the black box-data driven visualization of neural networks[M]. Piscataway: IEEE, 2005.

［74］ Weber W, Rall H. Data visualization in online journalism and its implications for the production process[C]//16th International Conference on Information Visualisation, Montpellier, France, 2012.

［75］ Qi E, Yang X, Wang Z. Data mining and visualization of data-driven news in the era of big data[J]. Cluster Computing, 2019(22): 10333−10346.

［76］ Alieva I. How American media framed 2016 presidential election using data visualization: the case study of the New York Times and the Washington Post[J]. Journalism Practice, 2023, 17(4): 814−840.

［77］ Albers M J, Mazur M B, et al. Content and complexity: information design in technical communication[M]. Oxford: Routledge, 2014.

［78］ Mansell R E, Silverstone R. Communication by design[M]. Oxford: Oxford University Press, 1996.

［79］ Carliner S. Physical, cognitive, and affective: a three-part framework for information design[J]. Technical Communication, 2000, 47(4): 561−576.

［80］ Cyr D. Modeling web site design across cultures: relationships to trust, satisfaction, and e-loyalty[J]. Journal of Management Information Systems, 2008, 24(4): 47−72.

［81］ Ehn P. Participation in design things[C]//Participatory Design Conference (PDC), Bloomington, USA, 2008.

［82］ KhosraviNik M. Social media techno-discursive design, affective communication and contemporary politics[J]. Fudan Journal of the Humanities and Social Sciences, 2018(11): 427−442.

第 1 章

是什么驱动信息设计？

「 第 2 章　信息设计的谱系演进 」

"设计"可理解为对特定问题的识别和创新解决方案的创造，通常表现在绘图或计划规划中，涉及策略和规范。而"信息设计"则专注于信息内容及其展示方式的规划和整合，目标是满足目标受众的信息获取需求[1]。信息设计谱系演进如图2-1所示，信息设计的发展如表2-1所示。

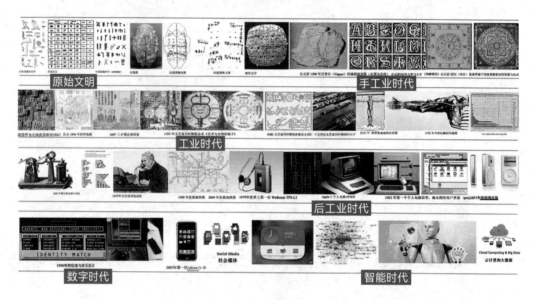

图 2-1　信息设计谱系演进①

2.1　原始文明时期的信息符号

早期人类使用以图形方式记录和呈现信息的技术，标志着人类开始掌握信息并对信息内容进行定义和思考，图形可以说是已知的最早将信息视觉化呈现的尝试。旧石器时代，公元前二三万年前，西班牙的阿尔塔米拉洞穴壁画记录了原始人类熟悉的动物形象，其中《野牛》这幅作品展示了早期人类出色的观察力与想象力［这一发现首次由马塞利诺（Marcelino）在1880年记载于《桑坦德省史前文物笔记》中］[2]；公元前七千年至公元前六千年中国新石器时代的彩陶符号和

① 作者归纳和自绘。

表 2-1　信息设计发展①

公元前 32 000—公元前 16 000 年	公元前 5 000 年	公元 150 年	公元 1066 年	公元 1250 年	公元 1485 年	公元 1637 年
洞穴岩画最早信息图形	埃及壁画排列计数	托勒密地图设计，地理信息工具	刺绣挂毯，连续性电影故事的开始	英国哲学家罗杰·培根创立了计量学	达·芬奇制作地图图表和解剖剖面图	笛卡尔网格，我们今天绘制图表的基础

公元 1658 年	公元 1786 年	1920—1940 年	1930 年	1976 年	1984—
现代教育之父，捷克教育家夸美纽斯设计了第一部儿童教科书，视觉辅助教育系统程序，人们开始关注信息图表	威廉·普莱费尔发明了柱状图、热线图和饼图	社会科学家奥托·纳鲁特和艺术家格德·阿恩茨研究以图形方式设计统计图表	哈里·贝克的伦敦地铁图是世界上几乎所有交通地图的先驱	雅克·贝尔坦提出图形符号学，运用图形语义提供视觉交流	计算机工具有能够高效处理和组合大量数据、文本和图片的能力

① Jorge F. Information design as principled action[M]. San Francisco: Common Ground Publishing, 2015. 2019 年席涛翻译，整理该表。

第 2 章　信息设计的谱系演进

古埃及洞穴壁画符号的出现，标志着人类原始文明进入象形符号阶段，最古老的书写系统使用图形来编码符号和单词。图像当然是人类交流的重要工具，文字却成为将思想大范围分享和传播的更精确手段。象形文字是由图像文字演变而来的表意文字，文字让我们能够记录历史，跨越地域交换信息，为后代传授知识，并且鉴古思今、眺望未来。公元前五千年埃及的象形文字、苏美尔文、古印度文、中国甲骨文都是从图像和纹样中提炼产生的人类最早象形文字[3]。

2.1.1 洞穴壁画

西班牙的阿尔塔米拉洞穴、法国的拉斯科岩洞和肖维岩洞是世界著名的洞穴壁画遗址[4]。众多研究者将肖维岩洞视为世界上最早期的洞穴壁画遗址，其内部壁画的历史可追溯至约3万年前[5]。这些旧石器时代的岩画呈现了广泛的动物种类——主要是狩猎目标（如鹿和牛），偶尔也描绘了掠食动物，例如狮子、豹和熊（见图2-2和图2-3）。

对于洞穴壁画背后的象征意义，学术界存在两大流派：经验论与神幻论。经验论主张这些早期艺术作品作为一种展示自我的方式，旨在记载个人或集体生活中的重大事件。他们视这些壁画为教育后代、记录对狩猎及自然世界认知和观察的媒介。在神幻论提出之前，经验论是对洞穴艺术的阐释中最被广泛接受的理论[6]。

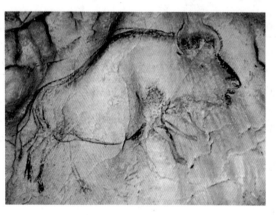

图2-2　洞穴壁画①

神幻论则基于对现代捕猎文化的研究，认为洞穴壁画由部落巫师创作，巫师在达到特定意识状态后，创造视觉图像以与神灵沟通，目的是控制动物生死、改变气候和治疗疾病[7]。

无论是经验论还是神幻论，早期

① 这张壁画使用了一种加倍的手法，即为动物画出更多的后肢和腿，展现了野牛运动的效果。这种描绘动态运动的能力曾经被认为是人类后来才发展起来的一种技能。图片来源：https://www.chinanews.com.cn/cul/2012/09-24/4207572.shtml。

第2章　信息设计的谱系演进

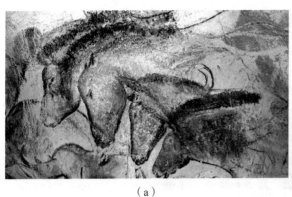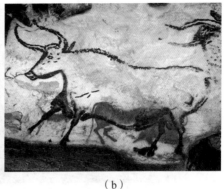

（a）　　　　　　　　　　　　　　　　　　（b）

图2-3　岩洞壁画

（a）肖维岩洞壁画，位于法国阿尔代什省①；（b）拉斯科洞窟壁画，位于法国多尔多涅省，蒙蒂尼亚克镇②

洞穴壁画都是人类文明中重要的艺术遗产，它们见证了人类早期文化和社会的发展。这些壁画不仅仅是对当时生活的记录，更是古代人类智慧的结晶，揭示了他们与自然世界的关系和对未知世界的探索。这些史前图像激发了人类对信息可视化的探索和创新，为后来的艺术、信息设计和数据新闻的发展提供了源源不断的灵感。

2.1.2　原始岩刻

中国是全球最早发现岩画的国家之一，拥有遍布众多省份的岩画遗址，超过半数的省区都有此类发现。这些属于史前时代的岩画大多通过雕刻方式创作，仅有少部分使用颜料画成。古人在岩画创作中采用夸张与对比技巧，生动展现狩猎场景、图腾信仰和舞蹈活动。

例如，阴山地区的岩画中便捕捉了追猎瞬间。画中有一人站在家畜的背上，其他人则手持弓箭，准备射击。猎物在惊恐中奔逃的形象被刻画得十分生动，反映了古代人与自然的互动和生活方式。青海刚察县黑山舍布齐沟的岩画上则描绘了一匹狼的形象。这匹狼形态生动，两耳竖立，目光炯炯，身体紧绷，仿佛随时准备捕猎，展现了大自然中的"丛林法则"（见图2-4）[8]。

① 图片来源：https://www.harvardmagazine.com/2012/04/on-the-origins-of-the-arts。

② 图片来源：https://www.newscientist.com/article/mg20227094-600-human-pathogens-threaten-ancient-cave-art/。

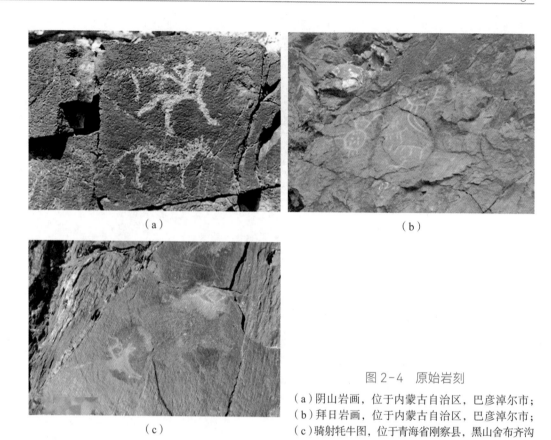

图 2-4　原始岩刻

（a）阴山岩画，位于内蒙古自治区，巴彦淖尔市；
（b）拜日岩画，位于内蒙古自治区，巴彦淖尔市；
（c）骑射牦牛图，位于青海省刚察县，黑山舍布齐沟

　　洞穴壁画和原始岩刻是人类最早的视觉传达实例，承载着古人的智慧和创造力，同时也对人类文化的演进产生了深远的影响。这些视觉作品，无论是基于实用还是精神需求，均重塑了人类传递思想、信仰和生活知识的途径，也帮助古代人类建立起集体记忆和文化认同，促进了社会的凝聚和文化的传承。

2.1.3　象形文字

　　人类创造视觉符号的历史十分悠久，然而我们所能识别的最早文字出现在公元前 3500 年左右，由被誉为"文明摇篮"的美索不达米亚平原的苏美尔人创造[9]。

　　苏美尔人最初在泥板上刻画象形文字，用于记录贸易往来。这些泥板被密封存放，记录了交易的详细数量。后来，泥板的用途扩展到农业和商业记录中，保存货物数据（见图 2-5）。

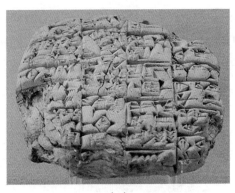

（a）

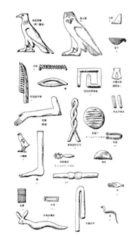

古埃及象形文字　　　　　　苏美尔文　　　　　　　　　　　中国彩陶符号（6000BC）

（b）

图 2-5　象形文字

（a）苏美尔文字，卢浮宫藏（AO4238）[1]；（b）文字的演变，象形符号逐渐变得抽象，出现了重复使用的通用笔画

　　苏美尔象形文字最初是竖向阅读的，沿一水平线排列（类似"层叠式"布局）。后来，这些象形符号逐渐旋转 90°，变得抽象，并逐步演化为横向阅读的楔形文字。文字的演进不仅保持了象征性，也开始反映语音元素。与此同时，中国和埃及也经历了相似的文字演化过程，最终语音成为文字表达的核心形式。

① 图片来源：https://www.thepaper.cn/newsDetail_forward_1503118。

对现代人而言，书写不仅是基础技能，也是与早期的绘画和符号标记一样重要的技能。尽管图像仍扮演着交流的关键角色，但文字提供了一种更准确的方式来分享和传播思想。文字使我们得以记录历史，进行地域间的信息交流，向后代传递知识，反思过去并展望未来，跨越时间和空间的界限，构建了全人类共享的文化遗产。

甲骨文历史可以追溯到商朝和西周时期（公元前 14 世纪—公元前 11 世纪），它代表古代信息记录和传播的一种方式[10]。在那一时期，贵族使用文字和符号记录事物和进行占卜，这些文字和符号被刻画在龟甲和兽骨上（见图 2-6）。祭祀和占卜是当时的重要活动。占卜师会根据甲骨文上的文字和卜辞来预测未来的事件，这表明甲骨文在信息收集、分析和应用方面发挥了关键作用。这与信息设计的核心概念（即有效地传达信息）密切相关。

图 2-6 古代甲骨文象形文字

2.2 手工业时代的信息设计

信息设计的历史是人类社会发展演化的重要组成部分，其脉络贯穿于各个时期的文明进程。早在古代，人类通过口头传承和图像符号进行信息交流，这种形式在无文字表达的时代尤为重要。随着文字的出现，信息交互得以更系统和稳定地记录和传播，古代的丝绸之路也扮演了信息交流的重要角色，不仅促进了商品

的交换，也推动了不同文化和知识的互通。

印刷术的问世是信息交互史上的一大里程碑，活字印刷术极大地加速了书籍的生产和传播。而工业革命时期的报纸和杂志，则使信息交流逐渐从精英阶层扩展至更广泛的大众。电报和电话的发明进一步缩短了信息传递的时间和空间，使跨国界的通信成为可能。

2.2.1 早期信息绘图法

信息可视化的早期形式涉及旅游、商务、宗教和通信领域。人类社会从狩猎采集向农业社会转变，并逐步发展出了更精细的工艺技术，这个过程也增加了信息设计的复杂度。

约公元前 1500 年，尼普尔（Nippur）绘制城镇规划图，该图绘制在一块巴比伦黏土碑上，尺寸为 18 厘米 ×21 厘米，刻有尼普尔的平面图（见图 2-7 和图 2-8），尼普尔是巴比伦苏美尔人在此期间的宗教中心。这块石碑在其右边缘的围墙内标出了主要的恩利尔神庙以及仓库、公园和另一个围墙、幼发拉底河、通往城市一侧的运河以及穿过中心的另一条运河。城的周围有一道墙，有七道门洞，上面写着具体的门洞名称。与一些房屋平面图一样，图上标注着建筑物的尺寸，

图 2-7　尼普尔（Nippur）城镇规划图 [①]

① 左图来自 https://www.crystalinks.com/nipur.html，右图为作者自绘。

（a）　　　　　　　　　　　　　　　（b）

图 2-8　苏美尔古迪亚雕像

注：图（a）展示了雕刻在石头上的建筑平面图，该图位于古巴比伦苏美尔时期拉加斯统治者古迪亚（Gudea）雕像［见图（b）］的膝盖上，该雕像可追溯到公元前 2100 年左右。这个平面图具备了一项重要的特征，即它最早地呈现了真实比例。在石碑受损的角落，还能够辨认出一个比例尺的痕迹。通过后来在美索不达米亚实际规模计划中的确认，得知这一规划是以黏土为媒介而绘制的①。

尺寸是以 12 平方英尺（约 6 米）为单位给出的。仔细观察这张地图，加上对尼普尔的现代调查，人们认为它是按比例绘制的。因此，这张图可能代表了已知最早的按比例绘制的城镇规划。尼普尔的城市规划图不仅作为加强防御和城市重建的工具，其更深层的历史价值还在于它是集合了众多地图绘制关键要素（如方向指示、注解和比例尺）的早期实例。

　　埃及都灵纸莎草地图被认为是世界上最古老的地图之一。这幅地图绘制于公元前 13 世纪，使用纸莎草作为绘图媒介。它展现了当时埃及的地理、城市和行政区划以及河流、湖泊和重要地标的位置。这张地图用纵横交错的网格表示地理空间，每个方格代表一个特定的地点。其中，尼罗河是地图的核心，沿着它展示了河岸两侧的城市、村庄和农田。此外，地图上还标注了重要的城市，

① 图片来源：https://www.researchgate.net/profile/Davide-Nadali/publication/261508819/figure/fig2/AS:296664637165573@1447741769954/b-Detail-of-the-plan-of-Ningirsus-temple-Gudeas-Statue-B-after-Matthiae-2000-24.png。

如底比斯和孟菲斯，以及神庙和宗教场所。绘制这幅地图可能是为了行政和经济管理，以及将这幅地图作为地理信息的记录和传递工具。它反映了古埃及人对地理环境的了解和认识，通过绘制地图来为他们的农业、贸易和交通提供重要的参考。

《海内华夷图》作为中国现存最早的石板地图，原作由唐代的贾耽于贞元十七年创制。该石板被保存在 1117—1125 年北宋末期的石刻上。作为唐代绘制的一幅官方地图，《海内华夷图》被认为是世界上现存绘制的官方地图之一。该地图长约 1.4 米，宽 0.9 米，采用了当时最先进的制图技术，使用了比例尺和方位线等地图符号，以中国为中心，描绘了当时唐朝的政治疆域、水系、城镇等地理信息，也标注了外国、疆域的位置及当地的特产、风俗等。这幅地图经过宋代的修改、省略和缩绘，图中保存了一些唐代地名，但也有些已改用了宋代地名[11]。

《放马滩地图》出土于甘肃天水放马滩战国墓地一号墓中，现藏于甘肃省文物考古研究所。该地图由清代地理学家顾祖禹绘制，详细展示了中国华北地区的地理、水系和土地利用情况[12]。这幅地图以准确的地理坐标和比例尺为基础，运用绘制技巧和图例说明，细致描绘了放马滩地区的地形、山川、水系、行政区划、农田和交通路线等要素。放马滩地图以其独特的绘制风格和翔实的地理信息，为研究地理环境、土地利用和社会经济发展提供了重要的参考资料。

在北宋时期，中国发明了活字印刷技术，成为世界上最早的印刷术发明国之一，这对信息地图的传播产生了重要影响。到了 1607 年，明代的王圻编著《三才图会》，该作品包含一百零六卷，涵盖天文、地理、人物、季节、建筑、用具、人体、服饰、社会活动、礼仪、珍宝、文学历史、动物、植物共十四个领域[13]。有明万历三十七年原刊本存世，所记载的每一事物，皆用图像表意，并用文字加以说明，图文并茂，是中国古代最齐全的信息图形。清代陈梦雷著的《古今图书集成》，很多内容采用其图说，1988 年由上海古籍出版社出版，分为上中下三册；2018 年，同济大学邹其昌教授将此书作为设计文献选编再次整理。《三才图会》器用卷 4 卷：《拾遗记》（东晋）记载了中国古代造船种类，明代我国已是造船强国，四大船型（福船、广船、沙船、鸟船）主要用于军事，仙船、航船、游山船用于游客，船种齐全（见图 2-9）。

图 2-9 《三才图会》器用卷舟类 ①

随着社会从狩猎采集向农耕转变，人类发展出更先进的技术和工艺，地图的复杂度和精确度也随之增加。大约公元150年，托勒密撰写的《地理学指南》详尽地记录了二世纪的全球地理情况，成为首部系统性阐述地理信息的著作，为未来的地图绘制和地理学研究奠定了基础。罗马人利用精细的地图来记录新征服的领土，规划建设道路，明确财产权属，地图成为帝国治理和军事行动中的关键工具，也支撑了罗马文明的兴盛和进步。

文艺复兴时期，地图制作人将地图的精细度提高至新的水平，他们创建了包含海岸线、港口、地形隐患和风向等详细信息的图表。由于测量技术和制图技艺的提升，更加信息密集和精确度高的细致地图得以制作。地图的作用不仅限于提供简单的方向指导，还成为一种记录和展现地理特征、地形和资源等多样信息的重要媒介。地图的制作也成为一门精湛的技艺，地图制作者为了精准绘制地理特征，不惜付出长时间的勘测和制图工作。

如今，地图的制作和使用变得更加普遍和便捷。网络用户能够借助 Google Earth 和美国的《国家地理》杂志的 Map Machine 获取高精度的卫星图片，而各种

① 图片来源：王逸明 .1609 中国古地图集［M］.北京：首都师范大学出版社，2010.

联网设备，包括汽车和手机，都能直接使用卫星导航系统。地图已经成为现代社会中无处不在的重要工具，它指引我们的行踪，帮助我们找到目的地，支持着现代交通、旅游、教育和科学研究等各个领域的发展。

2.2.2 信息图表和符号

从文艺复兴时期到 18 世纪末，信息可视化促使人们从整体性思维出发，在更加广泛多样的领域进行设计，如建筑、解剖、视角、比例、技术等，并将人的行为研究置于中心。这一方向已逐渐进入主要研究领域，将科学知识的各个方面联系起来（见图 2-10）。

图 2-10　1521 年维特鲁威建筑信息图 ①

注：这项经典的工作对文艺复兴时期的建筑师和实践者产生了深远的影响，同时也对建筑技术、人的比例和几何学产生了深远的影响。现在馆藏于英国建筑图书馆。

① 图片来源：https://leonardodavinci.stanford.edu/submissions/clabaugh/history/othermen.html。

文艺复兴时期的寓言和图像符号在信息设计中具有深远的影响，在这一时期，寓言是一种重要的信息设计工具，通过短小的故事、拟人化的角色和情节，传达道德、社会和政治教训。它们的力量在于能够将复杂的思想和价值观以简单、易于理解的方式呈现，从而有效地传达信息。同时，文艺复兴时期的艺术家广泛运用各种图像符号，包括古典主题、基督教符号、星座等，这些符号具有强大的视觉吸引力，能够引起观众的兴趣和注意。在信息设计的实践中，选用恰当的视觉符号是提升信息易读性及吸引力的关键策略之一。在图像符号的选择中，尤其复杂的是炼金术符号，它展示了单一图像可能富含深厚意义。例如，《艺术与自然之镜》一书探索了炼金术的三个阶段，涵盖了象形文字、图形符号、纹章、离合诗、地图、罗盘图、宇宙图和占星术等内容（见图 2-11）。

图 2-11 《艺术与自然之镜》作品 ①

2.3　工业及后工业时代的信息交互

2.3.1　工业时代的信息技术

第一台莫尔斯电码电报机于 1835 年由美国发明家塞缪尔·莫尔斯（Samuel Morse）和合作者阿尔弗雷德·韦尔（Alfred Vail）共同研发。其工作原理是基于一套莫尔斯电码，使用点和线的组合来表示不同的字母和数字。运用点、划和特

① 图片来源：https://publicdomainreview.org/collection/cabala-spiegel/。

殊的间隔来表示数字、字符和符号，通过电报电线输出传播信息，如图 2-12 所示[14]。操作员通过键盘或手动操纵杆发送电流脉冲，接收方的电报机则将脉冲解码并打印出消息。基于该技术特性，莫尔斯电报机在长距离通信方面取得了巨大成功，广泛应用于铁路、邮政服务、海上通信和军事通信等领域。特别是在 19 世纪末至 20 世纪初的工业化时代，国际莫尔斯电码成为国际通信的标准，使世界各地的操作员能够跨越语言和文化障碍进行通信。尽管随着技术的发展，莫尔斯电报机逐渐被更先进的通信技术所取代，如电话和互联网，但它仍然具有历史和技术上的重要性，一些无线电爱好者和紧急通信人员仍在使用它。

　　1908 年，伦敦地下交通系统代表了现代交通地图设计的重要里程碑。这一系统的发展与深入研究使用者行为的心智模型和对信息视觉形象的理解密不可分。在早期，地铁交通设计图着重于地理的精确反映，试图通过真实的距离和方位指引乘客，然而，随着线路和站点的增多，这种设计逐渐显得混乱和难以阅读。1931 年，哈里·贝克（Harry Beck）的设计理念彻底颠覆了这一传统。他摒弃了地理真实性的呈现，而采用直线和 45° 角的折线来简化和抽象地铁的线路图，引入了颜色编码系统，用以区分不同的地铁线路，同时使站点之间的距离视觉均等化，达到清晰易读的效果，如图 2-13 所示。尽管这一设计在最初

图 2-12　莫尔斯电报机与电码 ①

① 图片来源：https://etc.usf.edu/clipart/36000/36091/morse_reg_36091.htm/?lang=en_gb。

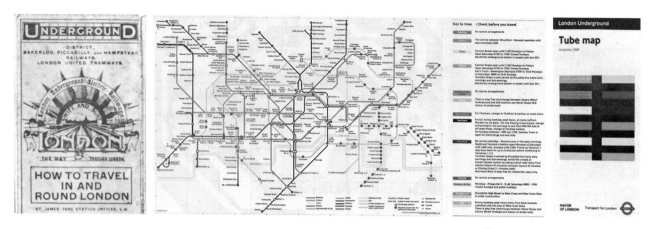

图 2-13　旧伦敦地铁图：1908 年和 2009 年的伦敦地铁图 ①

面临一些疑虑和质疑，但贝克的地铁图设计很快被验证为巨大成功，并逐渐成为伦敦地铁图的标准。不止如此，这一设计思想对全球众多大城市的公共交通图设计均产生了深远影响。直至今日，尽管伦敦地铁图在不断地更新和添加新的线路与站点，贝克的基本设计理念仍然沿用，并成为现代信息设计的一个重要范例。

2.3.2　数据图形与专题制图

工业革命（18 世纪末至 19 世纪初）时期，工业化进程加速了信息视觉设计的发展。大规模生产技术的应用使印刷品、海报和广告等大量的信息材料被广泛制作和应用。与此同时，在科学研究领域，图表的使用也成为展示实验数据、显示趋势和关联性的重要工具，帮助研究者揭示事物之间的模式和规律。例如约翰·斯诺（John Snow）在 1854 年伦敦霍乱疫情中的研究。如图 2-14 所示，他通过绘制患者位置的地图，验证了霍乱疫情是通过水传播的。这一成果不仅改变了人们对霍乱传播方式的认知，还开创了一种新的流行病研究方法，即使用地图和图表展示疾病的传播情况和相关因素。这种方法后来被称为流行病学地图学，为今天的数据可视化技术提供了重要的思路和基础。

① 作者拍摄。

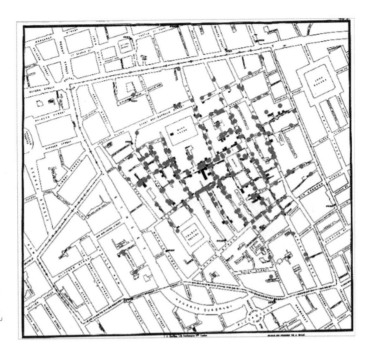

图 2-14　1854 年伦敦霍乱疫情图[①]

1）数据图形

18 世纪末，威廉·普莱费尔（William Playfair）利用数据可视化在重要的知识领域之间架起了一道桥梁。人们不再需要专门的技能来阐释复杂的数字或统计学数据，这使得数据信息更利于理解和普及，同时人们也可以轻松地比较各数据集[15]。

"丹麦与挪威 1700—1780 年贸易进出口时间序列图"是普莱费尔的一幅具有代表性的图表作品。这幅图通过折线图的形式，展示了丹麦和挪威在 1700 年到 1780 年期间的贸易出口情况，呈现了这段时间内贸易额的变化和发展趋势，如图 2-15 所示。这幅贸易进出口时序图的重要性在于它首次引入了时间序列的概念，通过可视化形式展示了经济活动的动态变化。这幅图的成功不仅在于呈现了丹麦和挪威贸易的具体数据，更重要的是，它揭示了贸易额的增长和下降趋势，以及不同年份之间的季节性和周期性变化。这种时间序列分析为经济学和统计学领域的发展做出了重要贡献，为后来的时间序列分析方法提供了范例。

① 图片来源：https://www.bl.uk/collection-items/john-snows-map-showing-the-spread-of-cholera-in-soho-london-1855。

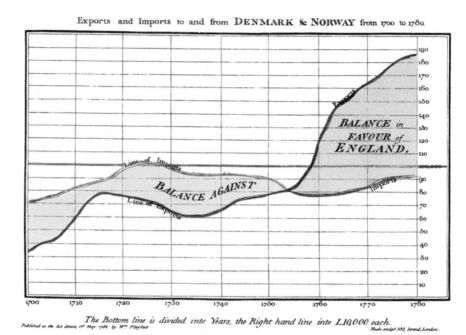

图 2-15　丹麦与挪威 1700—1780 年贸易进出口时间序列图 ①

　　"苏格兰与欧洲以及世界各个地区的贸易平衡图"是普莱费尔创作的条形图代表作品，以条形图的形式展示了苏格兰与其他地区之间的贸易关系和经济平衡情况，如图 2-16 所示。普莱费尔运用了条形图的尺度和比例，使每个条形长度能够准确地反映不同年份的贸易额大小，使观察者能够直观地比较各年份之间的差异和趋势。这种可视化方式使观察者能够直观地了解苏格兰与欧洲以及世界其他地区之间的贸易情况。通过对比不同地区的贸易差额，研究人员和经济分析师可以识别贸易潜力和市场机会，为决策者提供有关贸易政策和经济发展的重要信息。

　　1801 年，普莱费尔出版了《统计手册》（ *The Statistical Breviary* ），在书中他首次使用了饼状图，为奥斯曼帝国在全球的土地所有权数据制作图表，如图 2-17 所示。他通过色彩、晕线和阴影的创新应用，成功地将分类元素与定量展示相结合。他采用了圆形，按照奥斯曼帝国在全球的土地所有权比例，将圆形划分为三个部

① 图片来源：https://excelcharts.com/excel-charts-meet-william-playfair/。

第 2 章

信息设计的谱系演进

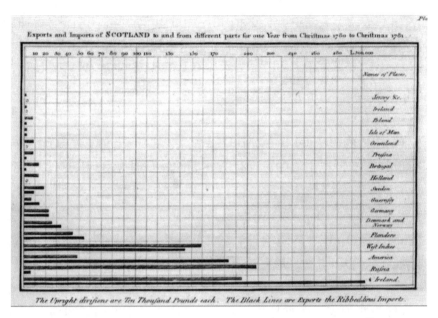

图 2-16　苏格兰与欧洲以及世界各个地区的贸易平衡图 ①

注：显示了 1780 年至 1781 年圣诞节苏格兰与欧洲 17 个国家的贸易进出口情况。

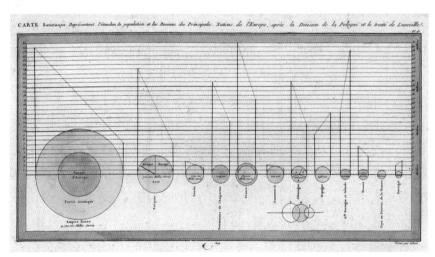

图 2-17　饼状图：奥斯曼帝国土地占有情况 ②

① 图片来源：https://www.atlasobscura.com/articles/the-scottish-scoundrel-who-changed-how-we-see-data。
② 图片来源：https://www.researchgate.net/figure/Chart-Representing-the-Extent-Population-Revenue-of-the-Principal-Nations-in-Europe_fig1_350331107。

分，每个部分代表一个大陆中奥斯曼帝国所占领的比例。通过手工上色，他用三种颜色象征这三个大陆：红色部分代表欧洲，显示了其作为陆地强国的实力；绿色部分代表亚洲，象征其海军实力；而黄色部分代表非洲，虽然具体原因不明，但这种色彩的应用为信息的传达增加了视觉效果和深度。

2）专题制图

随着数据图形的广泛使用，数据可视化方法不断演化并呈现出新的形式，专题制图逐渐成为19世纪主流的可视化方式。这一时期也出现了许多代表人物和作品。

1815年，威廉姆·史密斯（William Smith）创作了具有重大学术意义的地质图（geological map）。该地质图覆盖了整个英格兰、威尔士以及苏格兰南部地区，展示了地质层序、岩石类型、地质构造以及化石分布等关键地质信息[16]。史密斯的地质图采用了彩色层叠的方法，以突出不同地层的特征，同时使用精确的符号和标记，以便清晰地表示各种地质现象。他还引入了横断面图和剖面图的概念，使得读者能够更好地理解地质构造和地层的垂直分布。史密斯的地质图首次展示了地质层序的概念，即各个地质时代按照其相对年代顺序排列，这对于地质学的发展具有重要影响。

1879年，路易吉·佩罗佐（Luigi Perozzo）通过1750—1875年的瑞典人口普查数据，运用三维数据绘制了立体图，也称为三维人口金字塔，如图2-18所示。该图将年龄、性别和人口数量三个维度结合在一起，绘制了金字塔形状的统计图形。在这个三维人口金字塔中，图表的底层代表年轻的年龄段，顶层则表示较老的年龄段。图形的左右两侧分别表示不同的性别，通常男性位于左侧，女性位于右侧，每个年龄组在图形中由一个立方体表示，其高度表示该年龄组的人口数量。不同颜色用来表示不同的数据值，例如不同的年份或不同的地区，这使得观察者能够更加直观地理解人口结构和趋势的变化。

查尔斯·约瑟夫·米纳德（Charles Joseph Minard）于1861年所绘制的"拿破仑进攻俄罗斯帝国军事分析图"记录了1812年拿破仑东征俄罗斯帝国的重要军事数据和事件，这幅作品成为信息图形设计的经典案例[17]。如图2-19所示，该图以时间为横轴，以地理距离为纵轴，通过使用线条的粗细来表示军队的规模，描绘了拿破仑军队进军俄罗斯帝国的路线以及随着时间推移军队的人数变化。同

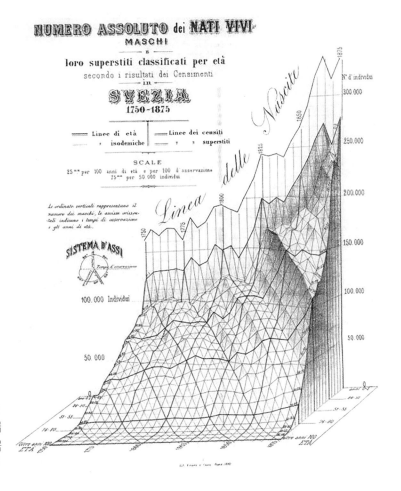

图 2-18　立体视觉图：
基于 1750—1875 年瑞
典人口普查的实际数据
建模三维人口金字塔[①]

时，此图还使用颜色来表示温度，从而展示了极寒的冬季对军队的致命影响。在
这幅图中，拿破仑军队出发时庞大的规模以及随着时间推移不断减少的人数被清
晰地呈现出来。从开始的几十万人到最终只剩下寥寥数千人的悲惨情景，形象地
展示了拿破仑军队在艰难的战役中所遭受的巨大损失。这幅图不仅仅是一张图表，
更是一幅信息丰富、富有叙事性的艺术作品。它以直观的方式传达了军队规模、
地理距离和温度等多个因素之间的关系，使观者能够理解整个东征过程中的战略
决策和后果。

① 图片来源：http://euclid.psych.yorku.ca/datavis/gallery/historical.php。

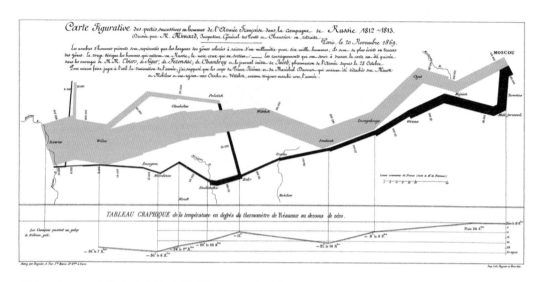

图 2-19　1812 年拿破仑进攻俄罗斯帝国军事分析图：以二维方式表示六种类型的数据而引人注目，其中六种类型的数据包括拿破仑军队的数量、距离、温度、纬度和经度、行进方向以及相对于特定日期的位置 [①]

2.3.3　数理统计图形

20 世纪初期，世界大战以及随后的工业和科学发展引发了对数据处理的迫切需求。各行各业都需要有效地收集和分析数据，以便做出科学决策和有效管理资源。数理统计因其强大的数据分析和处理能力成为满足这一需求的重要工具。从政府机构到工业企业，从医疗保健到市场营销，数理统计的应用范围日益扩大。在统计应用中，图形表达具有显著的优势，相比于传统的参数估计和假设检验方法，图形形式更加明快和直观，更容易被人接受 [18]。

1）统计图形

爱德华·图夫蒂（Edward Tuft）是一位著名的学者和作家，他通过地图图表、科学演示、计算机界面、统计图形和表格等形式进行信息呈现、视觉设计分析。图夫蒂在其著作《出色的证据》（*Beautiful Evidence*）中，提出了关于分析图形设计的基本原则 [19]。其著作《图解的显示》（*The Visual Display of Quantitative Information*）被认为是信息设计和数据可视化领域的经典之作 [20]。他的理论和实

① 图片来源：http://web.stanford.edu/~njenkins/archives/2008/10/minard.html。

第 2 章

信息设计的谱系演进

践对于数据可视化的原则和实践产生了深远影响，并广泛应用于各个领域。

　　弗朗西斯·高尔顿（Francis Galton）是维多利亚时代统计学和数据分析领域的重要先驱之一[21]。他在相关性统计概念的建立和回归均值的推进方面做出了重要贡献。1885 年，高尔顿在分析两个变量之间的关系时，设计了一种图形技术，用以比较成年子女的身高与父母的平均身高，如图 2-20 所示。这项图形技术称为双变量散点图（bivariate scatterplot）。双变量散点图的制作过程是通过将每组四个相邻单元中的频率进行平均，绘制相等平滑值的等值线，并指出这些曲线形成了"同心且相似的椭圆"，其中长轴充当线性回归的形式。通过双变量散点图，高尔顿能够可视化地展示父母身高与子女身高之间的相关性，并通过椭圆的形态来描述线性回归的模式。这使得数据分析师和研究者能够更直观地理解变量之间的关系，为他们提供了有力的可视化工具。

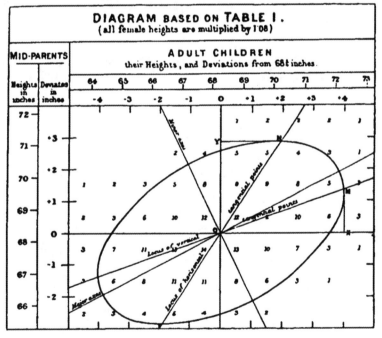

图 2-20　双变量散点图①

Figure 1.　The First Bivariate Scatterplot (from Galton 1885).

① 图片来源：https://www.researchgate.net/figure/Galtons-smoothed-correlation-diagram-for-the-data-on-heights-of-parents-and-children_fig15_226400313。

　　1957 年，美国心理学家埃德加·安德森（Edgar Anderson）在他的著作《鸢尾属植物的数量分类学》（*Iris Data Set*）中使用了一种创新的数据可视化方法[22]。该数据集用于描述鸢尾属植物的三个不同种类的花朵样本，并包含四个特征：花萼长度、花萼宽度、花瓣长度和花瓣宽度。为了直观地展示这些多元数据之间的关系，安德森采用了圆形字形和射线的方式。如图 2-21 所示，在安德森的图表中，每个鸢尾属植物的样本都用一个圆形来表示，而每个样本的四个特征则由射

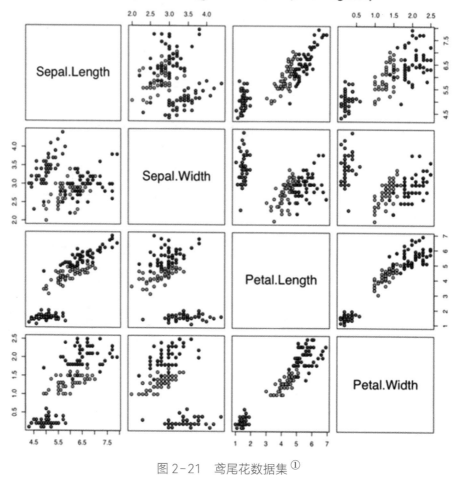

图 2-21　鸢尾花数据集 ①

————————

① 图片来源：https://www.researchgate.net/figure/Iris-dataset-cross-input-classification-scatterplot_fig4_326290961。

线表示。每个特征的值映射到相应的射线上，从圆心向外延伸。不同的特征使用不同的颜色或线条样式来区分。这样，通过观察圆形和射线的排列和长度，人们可以快速地比较不同样本之间的特征差异。安德森的这种数据可视化方法非常简单而又直观，使得复杂的多元数据变得易于理解。

　　1958 年，经济学家阿尔班·威廉·豪斯戈·菲利普斯（Alban William Housego Phillips）在他的一篇重要论文《失业、薪资和货币理论》中，提出了被称为"菲利普斯曲线"的数据可视化方法，展示通货膨胀与失业之间的关系[23-24]。菲利普斯的研究集中于探讨英国失业率与工资水平之间的相互作用。为了直观地表示这两个因素的关系，他采用了散点图的形式进行展示，如图 2-22 所示。在散点图

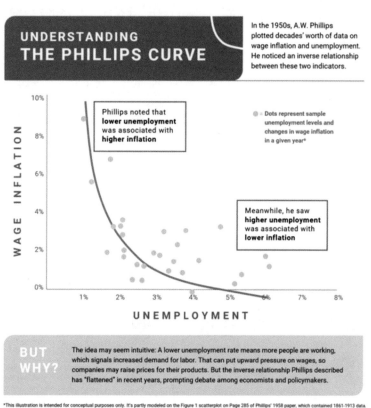

图 2-22　菲利普斯曲线①

────────────

① 图片来源：https://www.stlouisfed.org/open-vault/2020/january/what-is-phillips-curve-why-flattened。

第 2 章　信息设计的谱系演进

中，横轴表示失业率，纵轴表示薪资增长率，每个数据点代表一年的观测值。通过绘制这些数据点，菲利普斯发现了一个有趣的现象：失业率与薪资增长率之间存在一种反向关系。这个发现称为"菲利普斯曲线"，成为宏观经济学中的一个重要理论，对后来的经济政策制定和宏观经济调控产生了重要影响。

1967年，法国地理学家雅克·贝尔坦撰写了一部里程碑式的专著——《图形符号学》（*Semiologie Graphique*），该书被誉为信息可视化领域的经典之作。在《图形符号学》中，贝尔坦首次系统地阐述了图形符号学的理论和方法。他提出了一套全面而精确的图形语法，根据数据的联系和特征来组织图形的视觉元素[25]。这些视觉元素包括点、线、面、符号、颜色等，通过对这些元素的组合和变换，有效地表达和传递数据的信息。此外，他还研究了图形的空间组织和排列方式，提出了多种视觉布局的原则和方法，以优化图形的可读性和理解性，如图2-23所示。

图2-23 《图形符号学》中的视觉元素①

① 图片来源：https://nicolas.kruchten.com/semiology_of_graphics/。

　　1969 年，美国统计学家约翰·图基（John Tukey）在其著作《探索性数据分析》（*Exploratory Data Analysis*）中首次提出了探索性数据分析（EDA）的概念，为统计学和数据可视化领域做出了重要的贡献。在这本书中，图基引入了一种图形创新——箱型图（box plot），这成了一种广泛使用的数据可视化工具[26]。箱型图是一种用于展示数据集中的最小值、下四分位数、中位数、上四分位数和最大值的概括图形。如图 2-24 所示，它包括一个矩形盒子以及两根伸出的线段，盒子的上下边界分别表示第三四分位数（Q3）和第一四分位数（Q1），盒内的水平线则代表中位数（Q2）。延伸出去的线段也称为"触须"，通常延伸至数据集中的最小值和最大值，但也可以根据数据的分布情况进行调整。

　　1971 年，威廉·S. 克利夫兰（William S. Cleveland）[27]在他的著作 *Visualizing Data* 中介绍了一种用于表示多元数据的可视化图形——不规则多边形星图

图 2-24　箱型图 ①

① 图片来源：https://mathresearch.utsa.edu/wiki/index.php?title=Display_of_Numerical_Data。

第 2 章

信息设计的谱系演进

（irregular polygon star plot）。这种图形以不规则多边形的形式呈现数据，其特点是多边形的顶点等距间隔开，而到中心的距离与变量的值成正比。不规则多边形星图是一种高度灵活的图形，可以用于同时比较多个变量在不同观测对象之间的差异和相似性。

统计学家鲁本·加布里埃尔（Ruben Gabriel）也于 1971 年提出了一种名为"双标图"（biplot）的数据可视化方法[28]。双标图通过在二维平面上同时表示观测值和变量，使得数据集中的复杂结构可以用直观和简洁的方式呈现。在双标图中，每个观测值通常由一个点来表示，而每个变量则由一个向量来表示。点的位置代表观测值在二维平面上的投影位置，而向量的方向和长度代表变量的方向和变异程度。这种双标图的布局使观察者可以直观地理解观测值之间的关系以及变量之间的关系，如图 2-25 所示。

图 2-25　双标图①

① 图片来源：https://www.perceptive-analytics.com/perform-principal-component-analysis-r/。

1973 年，赫尔曼·切尔诺夫（Herman Chernoff）提出了一种神奇的可视化方法，称为"切尔诺夫脸谱图"（Chernoff faces）。这种方法使用人脸的形状和大小来表示多维度数据，从而将复杂的多维数据转化为直观、易于理解的图像[29]。脸谱图分析法的基本思想是将 P 个维度的数据映射到人脸的不同部位，每个维度对应脸部的一个特征，例如眼睛的大小、眉毛的弯曲度、嘴巴的张合等。调整这些脸部特征的形状和大小，可以反映出数据的变化情况。

2.3.4　ISOTYPE 图像符号与信息设计指南

ISOTYPE，全称为国际图画文字教育体系（International System of Typographic Picture Education），是一项旨在开发系统化设计图画语言的项目。这一项目是在奥地利社会学家兼政治经济学家奥托·纽拉特（Otto Neurath）的倡导下，于 1940 年由他与德国艺术家格尔德·阿恩茨（Gerd Arntz）共同创立。纽拉特初始的目标是创建一套简洁、易懂的符号系统，用以表达复杂的社会经济数据，使普通读者能够更容易地理解和接收这些信息，如图 2-26 所示[30]。

ISOTYPE 包含超过 1 000 种不同的图形，奥托·纽拉特制定了一系列规则以保证其应用的一致性。这套规则涵盖颜色、定位、文字注释及其他元素的使用标准。这套使 ISOTYPE 使用规范化、标准

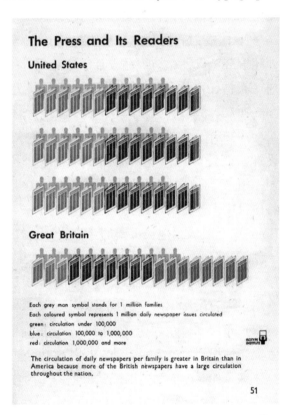

图 2-26　出版物与读者数量 ISOTYPE 图表①

① 图片来源：https://www.themarginalian.org/2012/11/13/only-an-ocean-between-isotype-infographics/。

化的方法被称为维也纳视觉统计法（Vienna method of statistical display）[31]。ISOTYPE 的初步应用领域包括展览和图书设计，目的是向公众传达社会经济数据。1940—1965 年间，该方法在欧洲得到广泛应用，但由于当时印刷技术的限制，制作每幅图表均需手工完成，造成巨大的劳动和财务成本，最终导致其使用减少。

ISOTYPE 对当代信息设计的深远影响体现在其图形在国际认可图标中的广泛应用。尽管纽拉特对这一全球通用视觉语言的乌托邦理念未能完全实现，但现代在机场、博物馆和公共交通系统中看到的标识符号均源自纽拉特的理念。

拉吉斯拉夫·苏特纳尔（Ladislav Sutnar），一位来自捷克斯洛伐克的现代主义大师，对信息设计领域产生了深远影响。他在布拉格装饰艺术学校接受教育，26 岁时便成为教授，并在后来担任布拉格平面艺术学校的校长。苏特纳尔的设计涵盖展览设计、纺织品设计、产品设计和印刷等多个领域，以其精确的网格布局、无衬线字体的使用、充足的留白以及对颜色和形态的创新运用而著称（见图 2-27）。

1939 年，苏特纳尔在纽约万国博览会上负责捷克斯洛伐克馆的内部和展览设计，此经历为他进入美国市场铺平了道路。后来，他加入道奇（Dodge）公司，担任"斯威特编目"设计总监，该项目旨在服务建筑师和建筑行业。在斯威特项目中，苏特纳尔遇到了建筑师兼作家克努特·朗伯格·霍姆（Knud Lönberg-Holm），后者成为他最重要的合作伙伴。二人将大量的目录细节进行规范化，开发了创新的信息组织和展示系统，提高了文档的可用性。

苏特纳尔大力推广对页设计而非单页设计，引入括号、大括号、小图标等元素增强内容层次感。这些视觉索引使读者能快速浏览页面和定位信息。苏特纳尔的双页布局和一系列构建内容的方法虽简洁，却具有革命性意义，已在印刷和数字媒介中得到广泛应用。他在贝尔电话公司工作时，将括号加入美国电话区号旁，这一细节如今已成为美国视觉识别的一部分。

2.3.5　先驱牌匾 / 先驱者金铝板

"先驱者 10 号"是由美国国家航空航天局（NASA）在 1972 年 3 月 2 日发射的人造探测器，也是第一颗向外太阳系发射的星际空间探测器[1]。

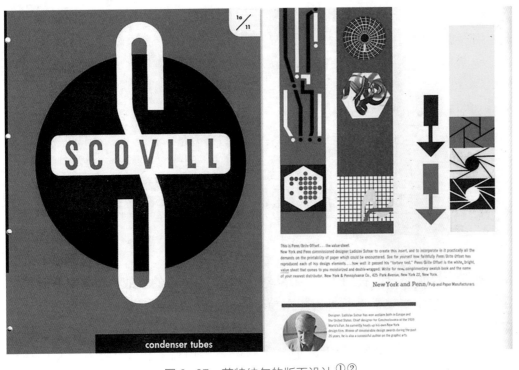

图 2-27　苏特纳尔的版面设计①②

　　"先驱者 10 号"探测器不仅承担了众多科学任务，还携带了旨在与潜在的外星文明建立联系的信息设计实验任务。其外部装有一块 15 厘米 ×23 厘米的镀金铝板，即"先驱者金铝板"（pioneer plaque），由天文学家卡尔·萨根（Carl Sagan）和弗兰克·德雷克（Frank Drake）共同设计。板上刻有表明其起源、发射时间、太阳系及地球位置的信息。金属板上还展示了一男一女的图像，并以探测器图解为背景以示比例，图中的男性举手表示欢迎（NASA 后续的"旅行者号"探测器采用女性做出欢迎手势的设计）。板底部绘有太阳系行星描述及探测器发射和轨道信息（见图 2-28）。

　　金属板上的交叉虚线用于精确指示太阳系相对于 14 个脉冲星（能发射电磁波

① 图片来源：https://www.printmag.com/daily-heller/the-last-sweets-catalog/。
② 图片来源：https://www.printmag.com/daily-heller/sutnar-and-eckersley-paper-adverts/。

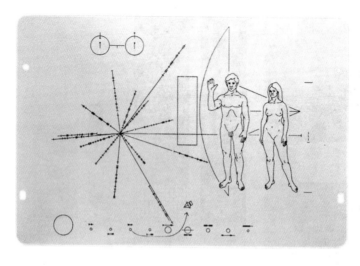

图 2-28 先驱者铝板：装嵌在"先驱者 10 号"上的镀金铝板

的致密恒星）的位置。面对人类与外星生命无共同语言的挑战，德雷克和萨根选用氢原子（宇宙中最常见的元素）作为脉冲星图解的核心元素，以其原子结构为基础，使用单循环符号标示最短年份。

虽然先驱者金铝板作为星际通信工具的效果尚待验证，NASA 仍高度认可其在此类任务中的价值，后续星际探测器也配备了类似的金铝板。到 2000 年，NASA 邀请了 300 位艺术家为新金铝板设计创作，同时探索全息影像技术，提供更高信息密度的传播载体[1]。

2.3.6 第一个视觉语言工作室

穆里尔·库珀（Muriel Cooper）被称为 20 世纪最有影响力的设计师之一。她的作品，以及她在麻省理工学院媒体实验室建立的视觉语言工作室，对构建当代的数字体验有着重要影响。

1967 年，作为麻省理工学院出版社的艺术总监，库珀加入了由尼古拉斯·内格罗蓬特（Nicholas Negroponte）领导的计算机编程团队，对复杂的编程语言和难以可视化的人机交互问题做出了挑战。库珀当时已是著名的书籍设计师，拥有超过 100 项设计大奖和 500 本书的设计经验，1974 年，她与罗纳德·麦克尼尔（Ronald MacNeil）共同开设了"信息与方法"课程。他们探讨了平面设计与新技术之间的联系，为建立一个促进设计师、程序员和计算机科学家合作与创新的视

觉语言工作室奠定了基础[32]。

　　库珀对媒体工作室学生的影响被认为是她在设计界最宝贵的遗产，而非仅仅是她的视觉艺术作品。她致力于在数字空间中探索新方法，使设计内容和字体能够动态互动和自然融合[33]。尼古拉斯·内格罗蓬特评价库珀的工作对界面设计产生了突破性影响，她的创新打破了传统的、不透明的、层叠的二维窗口设计模式，是界面设计的一个转折点（见图2-29）。

2.3.7　信息交互与展示设计

　　随着现代博物馆和展览馆的兴起，信息交互在展览设计中实现了更系统化和精细化的应用。博物馆已经超越了简单的物品展示功能，成为知识传递的核心场所。通过结合展品、文本、图像和多媒体等多样化形式，博物馆向公众介

图2-29　穆里尔·库珀信息设计作品：信息的手段和观点（2014年创作于麻省理工学院）①

――――――――――

① 图片来源：http://www.grahamfoundation.org/grantees/5014-muriel-cooper。

绍了历史、艺术、科学等领域的深厚知识。展览设计领域内，信息交互元素被广泛采用，如交互式展览、触控屏、虚拟现实技术等，为观众带来了更加丰富的参观体验。

查尔斯·埃姆斯和雷·埃姆斯夫妇（Charles Eames 和 Ray Eames）在信息设计和展览设计领域被人们所熟知（见图 2-30）[34]。他们的标志性项目之一是受IBM 公司之邀，为加利福尼亚科学工业博物馆设计"数学：数字世界及其升华"展览。埃姆斯夫妇创建了一个约 3 000 平方英尺（约 279 平方米）的展区，运用图像和互动体验解释抽象数学概念，展示了"数学也可以是有趣的"这一核心概念[37]。展览分为 9 大互动区域，涵盖数学基础、自然中的数学、数学与艺术、数学与科技、数学的未来等主题，解析了概率、乘法、天体物理等复杂概念。埃姆斯夫妇通过打造高度参与性的互动空间，鼓励观众深入体验展览内容（见图 2-31和图 2-32）[35]。

展区外围设有历史墙和形象墙——前者利用时间线展示数学的历史应用，而

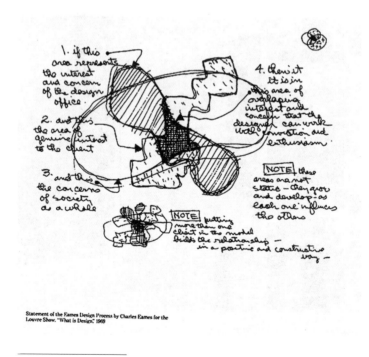

Statement of the Eames Design Process by Charles Eames for the Louvre Show. "What is Design", 1969

图 2-30　查尔斯·埃姆斯绘制图表：展出于 1969 年的展览 Qu'est-ce Que Le Design？（什么是设计？），巴黎装饰艺术博物馆 ①

① 图片来源：https://www.loc.gov/exhibits/eames/bio.html。

图 2-31　埃姆斯工作室策划的"数学：数字世界及其升华"展览①

图 2-32　"数学：数字世界及其升华"展览历史墙②

后者则通过图像集展示数学理论。这一展览的成功使他们在设计界获得了更多机会，如 1964 年世博会 IBM 展馆的设计任务，以及为庆祝美国建国两百周年而策划的展览和电影，例如"富兰克林和杰斐逊的世界"（见图 2-33）[36]。

① 图片来源：https://www.eamesoffice.com/the-work/mathematica/。
② 图片来源：https://www.sarakorba.com/1000-years-of-math-history。

图 2-33　埃姆斯工作室策划的展览"富兰克林和杰斐逊的世界"①

　　伴随着现代信息技术的发展，信息设计的应用范围变得更广泛，形式也更加多样，不仅包括静态的图表和图像，还扩展到了动态动画、交互式设计和虚拟现实等新领域。通过数字化工具和计算机技术，信息设计也融入了数字化和交互化的领域，例如虚拟博物馆和在线展览等，这使观众的体验和感受也成为信息交互的一部分，人们可以直接与信息互动，信息可视化也逐渐成为一个多元化、全球化的信息交流手段。

① 图片来源：https://www.eamesoffice.com/the-work/the-world-of-franklin-jefferson/。

2.4 数字及智能时代的信息可视化设计

20世纪后半叶，计算机和互联网的迅猛发展引发了信息交互的革命。电子邮件、互联网论坛、社交媒体等工具赋予了人们实时交流、全球共享的能力。Web 3.0时代的到来，使用户能够自主创造和共享内容，互联网逐渐从信息的传递者转变为信息的创造者和共享者。智能手机和移动应用的普及，使信息交互融入了人们的日常生活，社交媒体平台成为信息交互的重要载体，丰富的内容和多样的表达方式推动了信息的多维传播。

2.4.1 20世纪70—80年代

信息-用户界面是通过图形、图标和视觉指示信号来帮助用户获取可用信息并进行操作。这些信息是通过直接操作图形元素来执行的，而不是通过文本输入命令。如果没有这些直观的界面，将不得不使用复杂的计算机代码来控制这些设备。计算机的发展始于20世纪50年代，家用计算机和个人计算机是70年代发展起来的。

1）信息界面的产生

1965年，英国皇家雷达公司的E. A. 约翰逊（E. A. Johnson）发明了第一个触摸屏，通过显示屏的触笔或手指触感的电子显示器，允许用户直接与显示器交互，而无须鼠标或触摸板。如今，触摸屏广泛应用于移动手机、卫星导航设备和视频游戏等数字设备。多点触控技术允许设备识别与屏幕的两个或多个接触点。当物体或手指接触表面时，传感器检测到中断电场。这个信息转发到软件，软件会相应地响应手势。这项技术使设计者可以为手持电子设备开发更直观和手势驱动的界面。

1973年，施乐公司（Xerox）创造了首台个人计算机原型，名为施乐奥托（Xerox Alto）。这台原型机采用键盘进行输入，使用鼠标作为指向工具，而视频屏幕则充当了界面显示设备。到了1981年，施乐公司再次引领技术革新，推出了首款搭载图形用户界面的产品——施乐之星。图形、图标用来启动操作和控制计算机，而不是输入整行的编程代码。这台机器研发到原型阶段之后并没有开发下去，因为人们认为它太贵了，无法销售。

1978 年，苹果公司着手规划开发一款新型计算机，旨在为企业和个人用户提供全新的操作体验和强大的功能。1979 年，乔布斯访问了帕罗奥多研究中心，观看了施乐星空系统的演示，他意识到了 Xerox 实验性计算机 Alto 的图形用户界面的潜力，并决定建立一个自己的信息图形用户界面。1983 年，苹果公司设计生产了全球第一款商品化的个人计算机——Apple Lisa，搭载了图形用户界面（GUI）创新技术。Lisa 的命名据信来源于史蒂夫·乔布斯（Steven Jobs）的女儿丽萨·布伦南-乔布斯（Lisa Brennan-Jobs）[37]。Lisa 项目的最初目标是开发出一款超越市场上现有产品的高级计算机，尽管这意味着成本更高。其先进性体现在多个特性上，如内存保护、同时进行多任务处理、基于硬盘运作的操作系统、集成屏幕保护、支持纸带输入的复杂计算器程序，以及具有更大尺寸和更高清晰度的显示屏。Lisa 的推出是个人计算机领域的重要里程碑。它引入了图形用户界面的概念，使用户能够通过可视化的方式与计算机进行交互，大大简化了操作过程。尽管 Lisa 的销售不如预期，但其图形用户界面的创新为后续的 Macintosh 和其他操作系统的发展铺平了道路，将个人计算机带入了一个全新的时代。

2）《信息设计期刊》的创立

《信息设计期刊》（*Information Design Journal*，IDJ）于 1979 年创办于荷兰阿姆斯特丹的 John Benjamins Publishing Company，是国际同行评议的信息设计专业权威期刊，填补了信息设计研究与实践之间的空白。IDJ 是研究"内容形式化"设计、可用性和整体有效性的系统化平台，这些"内容形式化"是为了满足特定受众的需求而设计的语言和视觉信息（见图 2-34）。IDJ 研究关于印刷和在线文档的口头、视觉和排版设计以及多媒体演示、插图、标志、界面、地图、定量显示、网站和新媒体的想法。IDJ 汇集了在办公场所、医院、机场、银行、学校及政府机构等环境中创建有效的信息传播的思维方式。一方面，IDJ 探索信息设计，重点是写作、视觉设计、结构、格式和沟通风格。另一方面，IDJ 研究更好的理解、使用、沟通的方式，重点关注受众、文化差异、读者的期望以及青少年、老年人或盲人等人群之间的差异[38]。

2.4.2　20 世纪 80—90 年代

1981 年，Xerox 8100 Star 引入了第一个具有图形用户界面（GUI）的商用计

图 2-34　信息系统框架 [1]

算机（见图 2-35），该设备由施乐帕洛阿尔托研究中心（PARC）的 Alto 研究项目的先进硬件和软件技术组成。除了 GUI 之外，该计算机还集成了许多现代计算机标准的功能，如位图显示、窗口、文件夹、图标、以太网、文件和打印服务器以及鼠标。Star GUI 采用了"WYSIWYG"的概念，即所见即所得，WYSIWYG的目标是使界面尽可能对用户不可见，使系统对于没有经验的用户来说更加直观和易于学习[39]。

1984 年，苹果公司推出 Macintosh，界面使用了桌面的信息图标，包括文件、

① 图片来源：Englander I, Worg W. The architecture of computer hardware, systems software, and networking: an information technology approach [M]. New York: John Wiley & Sons, 2021.

图 2-35　Xerox 8100 Star 浏览器 [1]

文件夹、废纸篓或垃圾桶，并使用重叠的窗口来分隔操作，该系统将键盘和鼠标作为输入设备。得益于信息界面整合进操作系统中，所有应用程序均采用统一的操作方式，这极大简化了学习新软件的过程。

1990 年，微软公司推出 Windows 操作系统，采用了与 Macintosh 相似的图标隐喻设计，很快成为个人计算机市场上的标准操作系统（见图 2-36）。1983 年，由苹果公司生产的 Lisa 是第一款可供消费者使用的个人计算机，具有可拆卸的键盘、鼠标和图形用户界面 [40]。

1986 年，由彼得·辛林格（Peter Simlinger）创立的国际信息设计研究会（Institute of

（a）

（b）

图 2-36　第一款个人计算机原型图形用户界面 [2]

（a）施乐；（b）Microsoft Windows 3.0

① 图片来源：https://interface-experience.org/objects/xerox-star-8010-information-system/。

② 图片来源：https://guidebookgallery.org/screenshots/win30。

International Information Design，IIID）是一个非营利的会员组织。多年来，IIID 已经帮助信息设计发展成一个独立的知识和专业实践领域，并研究信息设计发展史（见表 2-1）；通过会议、出版物和研究项目以及鼓励信息设计教育来实现这一目标。2007 年 8 月，国际信息设计研究会（IIID）理事会在欧盟 / 美国高等教育和职业教育与培训合作项目的框架下，成立了 IDX，旨在发展国际设计核心能力。同时，在参与合作的大学中，IIID 成立了信息设计教育工作者的特别兴趣小组，致力于培养国际信息设计领域的核心专业群体。

1989 年，身为物理学家的蒂姆·伯纳斯-李（Tim Berners-Lee），在欧洲原子核研究组织（CERN）工作期间提出了互联网构想。通过引入超文本，即通过屏幕文本链接至其他文件或文件夹，极大地加速了信息交流。罗伯特·卡里奥（Robert Cailliau）与提姆·博纳斯-李合作，在 NeXT 电脑上共同开发出了第一个网页浏览器、编辑器、服务器和网站，命名为"万维网"（World Wide Web）。第一个网址是 http:info.cern.chhypertextwWWTheProjecthtml。

他们创建的第一个网址旨在向公众解释网络技术、网站创建方法及信息检索技巧。意识到 CERN 使用的 NeXT 电脑远超个人电脑，他们旨在开发一种兼容各种平台的浏览器，并免费向公众开放此技术。随后，网络服务器和网站在欧美逐渐兴起［见图 2-37（a）]。

1993 年 2 月，伊利诺伊大学国家超级计算应用中心（NCSA）的学生马克·安德瑞森（Marc Andreessen）推出了 Mosaic 浏览器。这是首款支持图像展示的网络浏览器，如图 2-37（b）所示。这项创新促使安德瑞森后来成立了网景通信公司（Netscape Communications Corporation），标志着互联网革命的正式起步。

Mosaic 浏览器的推出迅速改变了人们的生活方式，包括在线经营、媒体消费、购物、社交和寻找伴侣等方面。随着全球数字化步伐的加快，人与人之间的互动也大幅增加。互联网初期，浏览器仅是为数不多的科研人员所用的基础工具，以用户为中心的图形界面的推广，才真正引发了深远的变革。设计师开始探索这一新工具的可能性，改良并使它成为用户友好的应用，让网站在视觉、操作性以及功能上为用户所熟悉。

第 2 章　信息设计的谱系演进

97

（a）　　　　　　　　　　　　　　　　（b）

图 2-37　互联网界面

（a）CERN 第一个网站页面的截图 [①]；（b）Mosaic 浏览器 [②]

2.4.3　20 世纪 90 年代—2000 年

1）华盛顿大学 CEV 研究中心

1996 年以来，环境可视化中心（Center for Environmental Visualization，CEV）是华盛顿大学海洋学院的一个由数据可视化专家、图形设计师和软件工程师组成的科学可视化团队。CEV 通过跨学科的合作，将计算机科学、数据科学和可视化技术与各个科学领域结合起来，创建了科学可视化、动态 Web 应用程序和创意视觉传播，CEV 的研究案例如图 2-38 所示。

科学可视化是将地球和海洋科学数据转换为具有高审美和定量价值的引人注目的视觉表示。通过色彩理论、文本布局和插图组件的巧妙应用，CEV 可视化支持向普通受众和目标受众解释和推广科学的叙述。它以生动的方式展示科学成果，加深公众对科学的理解。科学可视化还促进科学与社会的对话，增强公众参与科学决策的能力。科学可视化通过直观地呈现科学知识，推动科学研究、教育和传播的进展，为人们深入探索自然世界提供支持。

2）地理信息系统（GIS）

GIS 始于 20 世纪 60 年代，起初主要集中用于学术研究。1963 年，罗杰·汤

① 图片来源：https://home.cern/science/computing/birth-web。

② 图片来源：https://history-computer.com/history-of-the-ncsa-mosaic-internet-web-browser/。

图 2-38　2011 年 CEV 研究案例 ①

姆林森（Roger Tomlinson）开创了世界上第一个计算机化 GIS，用于管理加拿大的自然资源。1964 年，霍华德·费舍尔（Howard Fisher）创建了第一个计算机绘图软件 SYMAP，并于 1965 年建立了哈佛计算机图形学实验室，为 GIS 的发展做出了贡献。1969 年，杰克·丹杰蒙德（Jack Dangermond）和劳拉·丹杰蒙德（Laura Dangermond）创立了环境系统研究所（Environmental Systems Research Institute, Esri），致力于 GIS 技术的应用和发展。1981 年，Esri 推出了第一个商业 GIS 产品 ARC/INFO，标志着 GIS 的商业化进程和 Esri 向软件公司的转变[41]。

① 图片来源：http://cev.washington.edu/files/cev-brochure-med.pdf。

第 2 章　信息设计的谱系演进

2000 年以来，GIS 的应用开始逐渐进入主流，这一过程得益于计算机成本降低、性能提升，GIS 软件选项增多，且数字化地图数据更易获取。此外，新的地球观测卫星的发射和遥感技术与 GIS 的集成推动了更多应用程序的开发，使 GIS 得以广泛应用于全球的课堂、企业和政府部门（见图 2-39）。

随着 GIS 应用的不断增加，GIS 技术也已扩展至在线平台、云计算和移动设备等领域，实现了地图和地理信息的实时访问及更新。同时云计算使得 GIS 系统能够在云端部署，简化了成本和操作复杂性，用户可以轻松访问 GIS 服务，无须安装本地软件，增强了数据共享与跨部门合作的效率。

图 2-39　GIS 地理信息系统①

3）可视分析学

可视分析学的历史可以追溯到 20 世纪 90 年代，由本·施奈德曼（Ben Shneiderman）和约翰·迪尔（John Dill）提出的信息可视化模型为其奠定了基础[42]。随后，斯图尔特·K. 卡德（Stuart K. Card）、乔克·麦金利（Jock Mackinlay）、本·施奈德曼在 1999 年进一步发展了该模型，称为"Card 模型"（见图 2-40）[43]。该模型构建了可视分析系统的核心步骤，包括可视分析任务的定义、可视分析模型的构建、可视化方法的设计、可视化视图的实现、可视分析原型系统的完成以及可视分析评测。

① 图片来源：https://www.hattiesburgms.com/mpo/gis/。

图 2-40 Stuart K. Card 制作的视觉结构图 ①

① 图片来源：https://www.researchgate.net/figure/Simple-Visual-Structures_fig2_311706649。

2.4.4　2000 年后的信息可视化

在 21 世纪，信息设计领域经历了新的演化。信息设计的关注点已不再局限于物品与人之间的关系，而是向更加抽象和无形的领域扩展。这个时代标志着从有形的物品设计逐渐向非物质的设计范畴延伸，从产品设计转向了服务设计。更进一步，设计已经跨足到虚拟产品的领域，不再仅局限于实际存在的物品[44]。

2000 年以来，图像识别和处理技术开始得到广泛的研究和应用，为智能识别技术的发展奠定了基础。2010 年后，随着深度学习和神经网络技术的快速发展，智能识别技术开始在语言处理和翻译等领域得到应用。2015 年至 2018 年，智能识别技术开始在更多领域得到应用，例如在建筑设计中应用智能识别技术进行立面风格识别。2018 年，RISC-V 开源指令集架构用于智能识别的 SoC 设计，显示了智能识别技术在嵌入式系统设计领域的应用（见图 2-41）。

智能可穿戴信息设计的历史可追溯至 1997 年麻省理工学院媒体实验室，罗萨琳德·皮卡德（Rosalind Picard）和她的学生史蒂夫·曼（Steve Mann）及珍

图 2-41　智能识别设计 ①

① 图片来源：http://www.cambridgeearlyyears.org/html/86e999904.html。

妮弗·希利（Jennifer Healey）设计并构建了名为"Smart Clothes"的智能穿戴设备，能够持续监测穿戴者的生理数据[45]。21世纪初，得益于电子芯片、GPS系统、传感器和纳米技术等多种技术的进步，可穿戴设备开始逐渐流行，成为我们日常生活中的一部分[46]。随着5G网络的到来，预计将推动"增强人类"或"人类2.0"的出现，可穿戴设备在未来将变得更为智能和高效[47]。随着可穿戴技术的不断进步，今天的可穿戴设备不仅能实现基本功能，而且还展现了明显的创新，加速了新技术的推广和采纳。

　　智能可穿戴设备在生活健康监测方面也发挥着关键作用。智能手表、健康追踪器和智能眼镜等设备能够监测用户的生理数据，如心率、步数和睡眠质量（见图2-42）。智能信息设计使这些数据以直观的方式呈现，帮助用户更好地理解自身的健康状况，规划健康计划和目标。

　　此外，智能信息可视化在智能信息设计各个领域都有广泛的应用，其中之一是智能助手和虚拟助手的应用。虚拟语音助手Siri起源于2007年，由Siri公司创立，初衷是通过对话AI改变人与网络的交互方式。2010年，Siri作为独立应用在App Store上线，随后不久被苹果公司收购。2011年，Siri成为iPhone 4S的集成特性重新推出，之后逐渐扩展至苹果公司的其他产品，并持续得到更新和改进，

图 2-42　智能可穿戴设计 [1]

————————

① 图片来源：https://digitaluth.wordpress.com/2015/07/16/google-project-soli-micro-movement-ui/。

例如 2018 年推出的 Siri 快捷方式，允许用户创建自定义语音命令。至今，Siri 已成为苹果生态系统中的重要组成部分，持续为提高用户体验做出贡献[48]。

　　智能信息设计还在娱乐领域展现了强大的影响力，尤其是在智能推荐系统的应用方面。娱乐平台如 Netflix 和 Amazon 利用智能信息设计，通过分析用户的观看历史和兴趣，为用户呈现个性化的电影、电视节目和商品推荐。Netflix 的智能推荐系统始于 2000 年，随后在 2006 年通过 Netflix 奖进一步推动了其个性化推荐系统的发展[49]。而 Amazon 早在 1995 年就开始利用基于协同过滤的在线推荐系统，通过分析客户购买行为向新客户提供推荐，至今持续优化和升级其推荐系统以增强性能[50]。2003 年，Amazon 又推出了基于项目到项目协同过滤的推荐算法。Amazon 不仅通过其推荐系统在过去 20 年中应用了个性化推荐，并且一直在积极采用 AI 技术，以增强其推荐系统的性能。

课后练习

1. 洞穴壁画和原始岩刻的信息符号的表现特征是什么？
2. 为什么说现代派大师拉吉斯拉夫·苏特纳尔是信息设计的创始人？
3. 讨论各个历史时期信息设计的社会影响。

参考文献

［1］ Pettersson R. Information design-principles and guidelines[J]. Journal of Visual Literacy, 2010, 29(2): 167－182.

［2］ Madariage de la Campa B. Sanz de sautuola and the caves of Altamira[M]. Santander: Fundacion Marcelino Botin, 2001: 136.

［3］ 威尔·杜兰特.世界文明史［M］.台湾幼狮文化，译.北京：东方出版社，2010.

［4］ 蒙蒂尼亚克拉斯科岩壁艺术国际中心：拉斯科岩洞博物馆四期［J］.世界建筑导报，2015，30（2）：84－87.

［5］ UNESCO. Grotte ornée du pont-d'arc, dite grotte chauvet-pont-d'arc, ardèche[EB/OL]. (2014－06－06)[2023－11－30]. https://whc.unesco.org/fr/list/1426/.

［6］ 徐子方.史前艺术论略：基于欧洲考古学成果和一般艺术学的角度［J］.艺术百家，2017，33（1）：118－124.

［7］ 简·维索基·欧格雷迪.信息设计［M］.南京：译林出版社，2009.

［8］ 盖山林.再谈贺兰山、阴山地带人面形岩画的年代和性质［J］.学习与探索，1983（5）：129－135.

［9］ Powell M A. Three problems in the history of cuneiform writing: origins, direction of script, literacy[J]. Visible Language, 1981, 15(4): 419－440.

［10］ 郑锡煌.中国古代地图集［M］.西安：西安地图出版社，2005.

［11］ 梁启章，齐清文，梁迅.中国11件享誉世界的古－近代地图多元价值［J］.地理学报，2017，72（12）：2295－2309.

［12］ 晏昌贵.天水放马滩木板地图新探［J］.考古学报，2016（3）：365－384.

［13］ 俞昕雯.《三才图会·地理类》图谱源流考［J］.中国典籍与文化，2021（1）：41－52.

［14］ 阮余豪，李靖波.浅论莫尔斯电码的构成原理与发展应用［J］.中国设备工程，2023（9）：269－271.

［15］ William P. Playfair's commercial and political atlas and statistical breviary[M]. Cambridge: Cambridge University Press, 2005.

［16］ Hawley D. William Smith's 1815 geological map: 'a delineation of the strata of England and Wales with part of Scotland ...'[J]. Geography, 2016, 101(1): 35－41.

［17］ Robinson A H. The thematic maps of charles joseph minard[J]. Imago Mundi, 1967, 21(1): 95－108.

［18］ Anscombe F J. Graphs in statistical analysis[J]. The American Statistician, 1973, 27(1): 17－21.

［19］ Tufte E R. Beautiful evidence[M]. Cheshire: Graphics Press, 2006.

［20］ Tufte E R. The visual display of quantitative information[M]. Cheshire: Graphics Press, 2001.

［21］ Forrest D W. Francis Galton: the life and work of a victorian genius[M]. Scarborough: Taplinger, 1974.

［22］ Anderson E. The species problem in Iris[J]. Annals of the Missouri Botanical Garden, 1936, 23(3): 457－509.

［23］ Khan H, Pohwani P. Testing Phillips curve in Pakistan[J]. Journal of Public Value and Administrative Insight, 2020, 3(3): 145－152.

［24］ Leeson R. AWH Phillips: collected works in contemporary perspective[M]. Cambridge: Cambridge University Press, 2000.

［25］ Bertin J. Semiology of graphics[M]. Wisconsin: University of Wisconsin Press, 1983.

[26] Tukey J W. Exploratory data analysis: past, present and future[M]. London: Pearson, 1977.

[27] Cleveland W S. Visualizing data[M]. California: Hobart Press, 1993.

[28] Gabriel K R. The biplot graphic display of matrices with application to principal component analysis[J]. Biometrika, 1971, 58(3): 453−467.

[29] Chernoff H. The use of faces to represent points in k-dimensional space graphically[J]. Journal of the American statistical Association, 1973, 68(342): 361−368.

[30] Neurath O. From hieroglyphics to Isotype: a visual autobiography[M]. London: Hyphen Press, 2010.

[31] Bresnahan K. "An unused esperanto": internationalism and pictographic design, 1930−1970[J]. Design and Culture, 2011, 3(1): 5−24.

[32] 王红. 穆里尔·库珀: 包豪斯与数字设计的桥梁［J］. 南京艺术学院学报（美术与设计）, 2022（1）: 81−87.

[33] Cooper M. Computers and design[J]. Design Quarterly, 1989: 1−31.

[34] Kirkham P. Charles and Ray Eames: designers of the twentieth century[M]. Cambridge: MIT Press, 1998.

[35] Eames Office [EB/OL]. [2023−11−30]. https://www.eamesoffice.com/the-work/mathematica/.

[36] The world of Franklin & Jefferson [EB/OL]. [2023−11−30]. https://www.eamesoffice.com/the-work/the-world-of-franklin-jefferson/.

[37] Parakh A. A brief history of Apple computer inc. and the graphic user interface [EB/OL]. (2021−10−02) [2023−11−30]. https://akshayparakh. medium.com/a-brief-history-of-apple-computer-inc-and-the-graphic-user-interface-459535cfeege.

[38] IIID. idX core competencies[EB/OL]. (2007−08−31)[2023−11−30]. https://www.iiid.net/PublicLibrary/idX-Core-Competencies-What-information-designers-know-and-can-do.pdf.

[39] Xerox Star 8010 Information system, 1981 [EB/OL]. [2023−11−30]. https://interface-experience.org/objects/xercx-star-8010-information-system/.

[40] IEEE Spectrum. The Lisa was Apple's best failure [EB/OL]. (2023−01−19) [2023−11−30]. https://spectrum.ieee.org/apple-lisa.

[41] Cao C, Lam N S. Scale in remote sensing and GIS[M]. London: Routledge, 2023: 57−72.

[42] Dill J, Earnshaw R, Kasik D, et al. Expanding the frontiers of visual analytics and visualization[M]. Berlin: Springer Science & Business Media, 2012.

[43] Card S K, Mackinlay J, Shneiderman B, et al. Readings in information visualization: using vision to think[M]. Burlington: Morgan Kaufmann, 1999.

[44] Mann S. Smart clothes[J]. Personal Technologies, 1997, 1(1): 21−27.

[45] Picard R W, Healey J. Affective wearables[J]. Personal Technologies, 1997, 1(4): 231−240.

[46] Mann, S. Wearable computing: a first step toward personal imaging[J]. IEEE Computer, 1997, 30(2): 25−32.

[47] Steck H, Baltrunas L, Elahi E, et al. Deep learning for recommender systems: a Netflix case study[J]. AI Magazine, 2021, 42(3): 7−18.

[48] Bell R M, Koren Y. Lessons from the Netflix prize challenge[J]. Sigkdd Explorations, 2007, 9(2): 75−79.

[49] Linden G, Smith B, York J. Amazon.com recommendations: item-to-item collaborative filtering[J]. IEEE Internet Computing, 2003, 7(1): 76−80.

[50] Smith B, Linden G. Two decades of recommender systems at Amazon. com[J]. IEEE Internet Computing, 2017, 21(3): 12−18.

第2章

信息设计的谱系演进

「 第 3 章　信息设计的相关理论研究 」

在信息设计的研究领域中，当前面临着几个显著的问题。首先，现有的研究方法过分强调各专业的碎片化研究，导致整合化系统设计方法被边缘化。这种碎片化的研究方法可能会阻碍我们对信息设计的全面理解。其次，现行的研究取向过分偏重于美学设计，而忽略了科学分析与评价体系的构建。美学固然在信息设计中占有重要地位，但如果缺乏科学的方法，我们可能难以精准衡量设计的实际效果与效率。最后，当前研究强调商业设计的价值，却忽略了心理学和社会学的理论研究方法。这种忽视可能导致设计失去与用户真正需求和社会文化背景的深度连接。为了深化和扩展信息设计领域的研究，重新审视和融合不同的研究方法与方向是有必要的。

从神学、哲学到科学的时代演进，标志着人类在信息处理能力上的进步。人类经历了神学时代、哲学时代及科学时代，科学时代就是处理信息的能力。人类社会正向数字化智能领域发展，如何解决多元化复杂空间信息交互关系、信息传达的效率、信息安全管理等问题是该课题的重要研究内容。信息设计作为当今设计科学的前沿理论，应用信息设计体系化研究方法论，促进我国社会自主设计中信息可视化的有效性传播，构建信息设计的评价指标体系，是本书主要的创新研究思路[1]。

信息设计研究是基于自然科学（人工智能、计算机科学）、人文社会科学（认知心理学、管理学、旅游心理学）与艺术学（设计学）交叉的创新设计研究方法，旨在梳理与整合公共空间的信息位置、内容、呈现方式等复杂信息问题，提出设计的创新范式，获得信息设计与情感识别相关联的研究成果。

信息设计的理论研究是对信息设计原则、方法和技术进行系统化和全面化的研究。作为一门跨学科的研究，信息设计的理论研究涉及多个学科领域，包括视觉艺术、计算机科学、传播学、心理学、社会学等。通过将这些不同领域的知识进行交叉融合和探索，信息设计的理论不断得到丰富和完善，为提高信息交流和传达的效率提供了更加科学、高效且富有创造性的方法。探索多学科交叉的新思路、新视角与新方法，以及对大规模信息资源的视觉呈现，促进设计学与认知心理学、计算机科学、统计学等学科之间的交叉纵深研究和健康发展，促进科学与艺术融合的信息处理研究[1]。

3.1 认知心理学理论

内部世界与外部世界之间的联系表现为一种符号和结构的对应。人脑内部通过符号和符号结构来代表和解释外部世界，人们通过信息符号的交流来相互理解、产生共鸣，从而实现设计感受的内部传递[2]。

在信息视觉设计的过程中，认知主要通过视觉感官实现，即视觉认知。这个过程涉及对外界视觉刺激的信息处理，是人类最基本的心理过程[3]。它包含感觉、知觉、记忆、想象、思维和语言等方面。人脑接收外部信息，经过加工处理，转换为内部的心理活动，然后影响行为。这一信息加工过程，也就是认知过程（见图 3-1），旨在让观众理解并接受图形传播的信息，进而引发相应的认知行为[4]。

认知理论，即认知心理学理论，起源于 20 世纪 40—50 年代美国的认知革命，这是

图 3-1　人脑各个器官部位承担的功能性认知 ①

一种专注于研究人类智能和认识活动本质及其过程的新兴心理学派别[5]。广义上的认知心理学涉及对知觉和思维过程的研究，包括应用格式塔心理学的整体性原理，扩展到个体和群体行为，研究儿童认知发展的让·皮亚杰（Jean Piaget）的结构主义认知心理学，以及 20 世纪 60 年代出现，专注于信息处理的现代认知心理学[6]。从狭义角度来看，认知心理学主要研究信息的处理过程，代表现代认知心理学发展的主要趋势。这个领域近年在中国有所发展，特别是在用社会认知神经科学探索自

① 图片来源：Harmon K A.You are here: personal geographies and other maps of the imagination[M]. New York: Princeton Architectural Press, 2003.

我概念方面，这表明中西文化在哲学、心理学和神经科学层面上具有一致性。

3.1.1 格式塔学派理论

格式塔学派主要关注人类感知、认知和问题解决的过程，强调整体的组织和结构在感知、学习和问题解决中的重要性。该学派起源于 20 世纪初的德国，其理论认为人的感知是由整体组织和结构所主导的，而不是简单地由独立的感觉元素组成。这意味着我们在感知世界时倾向于将元素组合成更有意义的整体，而不是将它们视为孤立的单元[7]。整体性认知原则在格式塔学派中起到了重要的作用，帮助解释了人类感知和认知的基本规律。根据这一理论，人们在处理信息时会注重整体结构和组织，而不仅仅关注个别的感知元素。这意味着我们在感知环境和理解信息时，会根据整体结构来解释和处理信息，而不是仅凭单个元素的信息[8]。

格式塔学派的代表人物沃尔夫冈·克勒（Wolfgang Kohler）提出了"洞察学习"的概念[9]。在该学派的学习理论中，学习被认为是通过经验和训练，使个体获取新知识、技能或经验，并在以后的行为中表现出相应变化的过程。而洞察则是一种突然的、非线性的问题解决过程。在解决问题时，个体突然获得对问题的新颖理解，而不是通过逐步试错法逐渐获得。

在格式塔学派中，洞察被认为是一种瞬时的心理洞见，当个体面对复杂或困难的问题时，他们突然发现问题的本质和解决方法。这种突然的洞察可能是由于以前的学习和经验在潜意识中的整合和重组，从而产生全新的认知状态。因此，当面临新问题时，人们可以提出创造性的洞察解决方法，这种洞察解决不是通过逐步试错法获得的，而是通过突然的认知洞察得到。这种洞察学习过程可能涉及对问题的新颖理解，通过重新组织已有的知识来达到全新的认知状态。

另外，格式塔学派的代表人物马克斯·韦尔特海默（Max Wertheimer）提出了"组块理论（chunking theory）"[10]。在组块理论中，组块被认为是记忆的基本单元，是由信息的意义、相关性或结构相似性等特征所连接的一组元素。这些组块可以是数字、字母、单词、图片或更复杂的概念。人们在记忆过程中倾向于将信息组织成更大的单元，即"组块"，这样的组块可以更易于记忆，而不是简单地记忆独立的单元。组块化对于工作记忆和长期记忆都起着重要作用（见图 3-2）。

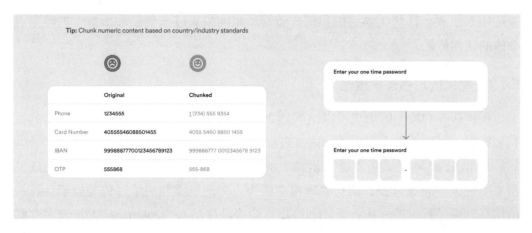

图 3-2　UI 设计与组块理论：将长文本和图像内容分解为组块，提高可用性；将数字遵循标准格式分块，更容易记住数字 ①

3.1.2　结构主义认知心理学派理论

　　结构主义认知心理学是一种心理学理论和研究方法，它在 20 世纪早期至中期得到广泛发展。该理论强调人类心智活动的结构和组织，将心智过程看作一种复杂的结构网络[11]。结构主义认知心理学试图研究人类的思维过程、记忆、知觉和学习等心理现象，并将其表现为具有特定组织和关系的结构。同时，意象和联结主义也是结构主义认知心理学中的两个重要概念，它们对认知过程和记忆的理解起到关键作用。

　　意象是指在心智中呈现的感觉和图像，是通过内在感觉和想象力在脑中重新创建的心理表象[12]。联结主义强调思维和记忆中的联想和联系，联结主义认为，人类的思维和记忆是由各种联想和关联构成的，当个体接收外部刺激时，会在不同信息之间产生联想，这些联想可以是相似性、相关性或接触性等[13]。

　　结构主义认知心理学的代表人物皮亚杰是一位著名的瑞士心理学家，他的贡献主要集中在儿童认知发展领域。皮亚杰提出的"发生认识论"强调了个体的认知能力和知识是通过与周围环境的互动和经验积累逐步发展和形成的，而不是突然出现的[14]。这个理论认为，个体从出生开始就通过与外界环境的交互来建立认

① 图片来源：https://designary.com/tip/chunking-read-and-memorize-content/。

知结构和模式，这些认知结构和模式随着经验的积累逐渐复杂和丰富，进而形成个体的认知体系。

3.1.3　现代认知心理学理论

现代认知心理学的历史可以追溯到 20 世纪中期，它是对行为主义心理学的批判和拓展，强调人类心智活动的内在过程和信息处理机制。

20 世纪 60 年代，随着计算机技术的发展，认知心理学开始采用信息处理模型来研究人类思维过程。信息处理模型认为人类的思维和决策过程类似于计算机的信息处理过程，即输入、处理和输出。代表性模型有"Atkinson-Shiffrin 多存储器模型"[15]。

20 世纪 70 年代，认知心理学开始与神经科学结合，形成了认知神经科学。通过 EEG、ERP 等技术，研究人员能够观察到大脑在认知任务中的活动，揭示了大脑与认知过程之间的关系（见图 3-3）[16]。随着计算机科学和人工智能的快速发展，认知心理学开始与人工智能相结合，尝试将人类的认知能力融入人工智能系统中，实现更智能化的应用。21 世纪以来，认知神经科学和心理学继续发展，

图 3-3　生理图像：MRI 和 FDG-PET 进行图像分析 ①

———————————

① 图片来源：https://www.nature.com/articles/srep22161。

并出现了认知神经心理学这一交叉学科领域[17]。研究者通过结合 fMRI、PET 等脑成像技术和认知心理学的方法，深入研究认知过程在大脑中的神经机制。

现代认知心理学关注于信息处理的角度，视人类心理活动为信息加工的连续过程。该领域旨在通过应用信息处理的核心原理和技术，解释人类内心的心理机制。在这一框架下，人被看作积极的知识追寻者和信息处理者，人脑被看作一个复杂的信息处理系统。认知心理学认为，人的认知活动基本上涉及对信息的接收、编码、存储、处理、检索和应用等环节。该学科挑战了长期主导心理学领域的行为主义理论，重申了对人内在心理活动研究的价值[18]。

现代认知心理学的出现为心理学研究带来了一次革命，使人们对认知过程有了更深刻的认识和理解。通过对信息加工的探索和描述，认知心理学对信息处理的研究不仅对认知科学领域的进展做出了贡献，也为相关学科提供了理论和方法上的支持。

3.2 信息处理与加工系统

3.2.1 信息加工序列

人类的认知过程是极其复杂的，涉及一系列从表面到深层、从现象到本质的心理活动。这一过程反映了我们对外部世界特征和内在联系的理解，并构成了一连串信息处理的步骤[19]。这个连续的过程包含感知、认知、记忆、思维以及想象等多个认知元素。尤其在信息视觉设计领域，对用户信息需求的研究必然涉及这些信息的处理，这正是认知心理学方法在此领域的实际应用（见图 3-4）[20]。

（1）感觉。感觉作为人们接触世界的起点，涉及对环境中各种单一特征（如色彩、轮廓、声响等）的直觉把握。感知能力包括对外部世界（视、听、味、嗅、触）和自身状态（如平衡、动作、身体状态）的识别，其中，视觉与听觉在我们获取信息的过程中占主导地位。

（2）知觉。知觉是一种更高级的心理活动，它代表大脑对感官直接感受到的实际物体的全面响应，是多个感知输入的汇总和处理。

（3）感知。这是我们迅速吸收和评估外部环境刺激的能力，它总是与识别能

图 3-4　认知科学：大脑加工信息受众多因素影响 ①

力紧密相连，后者使我们能够完全理解刺激，并将其与其他刺激区分开来。

（4）记忆。记忆是一种使我们能够存储、回忆和运用知识的认知过程。教育学家和心理学家长期研究了人类如何处理信息以及这一过程如何使我们能够记住信息。

（5）思维。或称为创造性思维，是一种高级的认识活动，涉及将客观事物的一般属性和内在联系在大脑中进行间接的概括和反映。

（6）想象。想象涉及对存储于大脑记忆中的图像进行重新处理，作为一种高阶认知活动，它与思维过程紧密相连，被视为思维的一个独特形态[21]。想象可以分为两类：被动想象，即人们在外部刺激影响下无意识地产生的幻想；主动想象，这是一种有明确目标的想象行为，它依据创新性、自主性和创造力的不同，可以进一步细分为重组想象、创造想象和幻想。

① 图片来源：https://www.cs.cmu.edu/~yulanf/cog_sci/。

3.2.2 信息加工理论模型

1）阶段学说模型

记忆形成的基础过程被广泛应用于阶段理论模型[22]。此模型揭示了记忆发展过程中的三个关键阶段：感知接收、短期存储和长期存储。阶段理论包括注意力集中、信息保存及信息检索这三个基本步骤，总结了记忆构建的全过程（见图3-5）。具体步骤如下。

（1）感知输入（注意力集中）。感官系统会捕捉来自外部环境的刺激，并临时将其保存在感知记忆库中。这一阶段，大脑可能会筛选（忽略并遗忘）这些新刺激，或者将其转移到短期记忆中进行进一步处理。视觉刺激被大脑以"图像记忆"的形式捕捉并暂存，随后这些信息会被迅速转移至短期记忆中[23]。

（2）短期记忆（存储）。当信息被转移到短期记忆时，个体能够开始主动且有

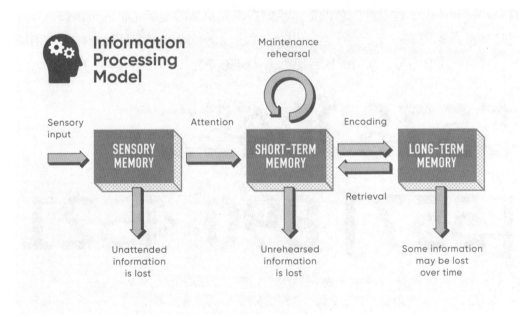

图 3-5　记忆模型：信息记忆过程①

①　图片来源：https://www.learnupon.com/wp-content/uploads/Information-Processing-Theory-Model.png。

第 3 章　信息设计的相关理论研究

意识地对信息进行分析和处理。信息的深入分析有助于加强记忆效果。在此阶段，短期记忆能够在 20 至 30 秒内保留信息，直到信息被遗忘或转移到长期记忆中[24]。

（3）长期记忆（存储和复原）。长期记忆作为几乎无限的存储空间，能够在需要时存储和回溯信息，其中的信息可以被永久保留。

2）米勒的神奇数字

20 世纪 50 年代，哈佛大学心理学教授乔治·米勒（George Miller）提出了研究人类短期记忆、认知及决策过程的记忆理论，旨在了解短期记忆容量的极限。通过一系列实验，米勒发现人们在短期记忆中大约能够记住 7 个信息单元（即组块），允许的误差为正负两个信息单位以内[26]。米勒还发现，通过将信息重新组织或编码，人们可以记住更多的信息（见图 3-6）。信息的熟悉程度和记忆辅助技术也会影响记忆容量。

例如，"Roy G. Biv"是一种助记技巧，用于帮助人们记忆彩虹的颜色或可视光谱。每个字母代表一种颜色（红、橙、黄、绿、青、蓝、紫），其顺序与颜色的排列顺序相匹配。这七种颜色的数量恰好在米勒定义的易于记忆的范围内。通过将这些颜色编码成一个人名（名、中名、姓），我们能够更容易地记住它们的顺序，快速地将它们与已知的颜色名配对（见图 3-7）。

5578904521

[557] 890-4521

图 3-6　数字记忆模型：米勒神奇数字的应用可以用电话号码的记忆来举例说明。图中连着的 10 位数容易记住吗？再看下面分成三部分的相同的数，是否更容易记住？这是因为信息已经被重组成了三个信息集①

① 图片来源：Miller G A. The magical number seven, plus or minus two: some limits on our capacity for processing information [J]. Psychological Review, 1956, 63(2): 81.

ROY G BIV

图 3-7　神奇数字与助记术：可视光谱的颜色名称常缩写成一个简单的名字——Roy G. Biv，每一个字母都代表了一个特定的颜色，并按照正确的顺序排列在一起 [1]

米勒的理论强调了记忆过程的适应性和灵活性，指出通过特定的技巧和方法，我们能够扩大短期记忆容量。这一发现对认知心理学和教育领域产生了深远的影响，为理解人类大脑如何处理和存储信息提供了重要视角。

3）路线搜寻理论模型

20 世纪初，认知心理学家赫伯特·A. 西蒙（Herbert A. Simon）提出路线搜寻理论，探讨了人们在解决问题和做决策时的信息处理机制，以及如何在不同环境下选定最优的路径和策略[27]。

该理论深入分析了人们在面对未知环境时如何确定自己的位置，识别前往下一目的地的路径，以及整个过程中的认知机制[28]。"路线搜索"既可以是实际的物理移动（如在一座新公园中散步），也可以是抽象的探索（如在网络数据库中导航）（见图 3-8）；它既可能是对熟悉环境的导航（如驾车前往儿时居住的地方），也可能是对陌生场景的探索（如在外国城市寻找路线）。当个体考虑方向时，心中会形成一条具体的路线图。这条路线可能基于记忆再现，也可能依赖于书面材料（如地图或数字记录），其选择受到个人经验和旅途复杂性的影响。最初，这个路线规划可能仅存在于思考中，后续可能会受到各种因素的影响，包括环境条件（如地标、地形、现存路径）、个人特征（如性别认同、心理状态、审美喜好）以及设计元素（如指示标志、导向设施、建筑布局、技术支持）。

人们在确定空间方向时，通常依赖于两种不同的知识体系。当利用环境提示和地标进行导航搜索路径时，所运用的是"路线知识"；而在通过空间表征工具（如地图）规划路径时，则是在运用"勘察知识"[29]。

① 图片来源：https://iamwriting.blog/2018/02/11/mnemonics-and-names/。

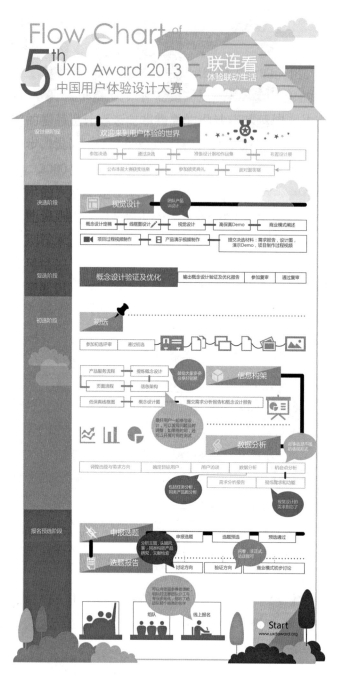

图 3-8　信息浏览图 ①

①　图片来源：2013 年为中国用户体验设计大赛网站设计的信息浏览图，作者创作。

第 3 章　信息设计的相关理论研究

在一项著名的实验研究中，Miniard、Bhatla 和 Sirdeshmukh（1992）研究了路线搜寻对消费后体验评价的影响。他们的实验结果表明，路线搜寻结果可以影响消费后的满意度，这种影响是由消费体验的情感强度来调节的（见表 3-1）[30]。

表 3-1　消费者空间寻路模型[31]

点对点活动模式		复合型活动模式	
单一点对点（目的地）		随机探索型	
重复点对点		辐射中枢型	
旅行点对点		无移动	
环形活动模式		方便型基本移动	
环形回路		同心形探索	
茎形和花瓣形路线		无限制的目的地范围内的移动	

◆ 住处　● 目标景点

4）分布式认知理论

分布式认知理论由众多学者共同研究和发展，着重于研究人们如何通过与周围环境的互动来完成复杂任务和解决问题。该理论着眼于人类如何借助外部资源，如工具、符号和社交互动，来增强认知能力[32]。举例来说，在处理问题时，人们可能会利用纸笔、计算器、电脑等辅助工具来辅助信息的存储与计算，以此减少大脑的工作负荷。

第 3 章

信息设计的相关理论研究

分布式认知理论认为，认知分布在人与周围环境中，而非仅仅发生在个体头脑内部。爱德温·哈钦斯（Edwin Hutchins）在船舶导航和航空领域的研究中揭示了人类认知如何通过与工具和环境相互作用来实现复杂任务[33]；大卫·基尔希（David Kirsh）在计算机人机交互领域的研究中提出了"外脑"的概念，强调人类认知在与外部环境和工具的互动中得到扩展和增强[34]；安迪·克拉克（Andy Clark）在哲学和认知科学领域的研究中深入探讨了外部工具和环境在认知过程中的作用，提出了"外化"概念[35]；唐纳德·诺曼（Donald Norman）则关注人类与技术界面的互动，提出了"扩展性认知"和"环境式认知"概念[36]。

这些研究者在不同领域的研究中，都强调了人类认知与环境、工具、社会互动之间的密切关系，由此可见分布式认知理论的核心思想——认知是一种集体性的过程，个体与环境之间的互动产生了复杂的认知系统。这一理论对于理解人类如何在实际情境中进行思考、决策和解决问题具有重要意义。

3.2.3　认知变量种类

用户的信息需求随着其认知状态的变化而不断演变，潜在的信息需求经历了从隐性到显性的过渡。通过分析综合处理认知变量的过程，我们可以深入理解潜在信息需求的转换机制。在这一过程中，个体思维的认知变量是由众多元素构成的复杂组合。这些认知变量的信息处理过程被称为认知信息加工，分为单一认知变量的处理和多重认知变量的综合处理两个阶段[37]。转换潜在信息需求所涉及的主要认知信息变量包括认知风格、认知能力、情绪、社会认知以及人格特征五个方面。其中，认知风格和认知能力在这些变量中起到较为重要的作用[38]。

（1）认知风格：个体在信息处理过程中展现的一贯且个性化的偏好方式。它涵盖了个体在感知、知觉、记忆、思维等多个认知过程中的差异[38]。例如，在计算机信息检索行为中，多数用户对微软的"Windows"操作系统有固定偏好，这反映了他们在计算机操作界面方面的认知风格。

（2）认知能力：个体接收、处理、存储及应用信息的综合能力，包括感知、注意、记忆、思维和想象等方面[39]。通过持续的学习，用户能够显著提升认知能力[40]。

（3）社会认知：个体对他人心理状态、行为动机和意图的推理和判断过程。

社会认知通常涉及对社会信息的辨别、分类、选择、判断和推理等心理过程（见图3-9）[41]。

（4）情绪：在认知信息加工中，个体的情感和情绪状态对信息处理具有重要影响[42]。个体对外界事物的情感体验，如喜悦、悲伤、爱恨等，都会影响其对信息需求的感知和表达（见图3-10）。

在《情感化设计》（*Emotional Design*）一书中，唐纳德·诺曼（Donald Norman）生动地介绍了情感设计的概念。他认为大脑处理信息的机制可以划分为三个层次：直觉、行为和反思，这一分类构成了情感设计理念的核心。诺曼认为，外观吸引人的产品往往使用起来更加高效，因为它们能够在这三个认知层面上更好地满足人们的需求[43]。研究也显示，产品的美观度对于用户整体满意度的提升具有显著影响。相较于功能性强但外观平平的产品，人们通常对那些即便使用体验略有不便，但外观优美的产品感到更加满意。美好的事物能够影响人的正向情感，进而影响人的认知过程。正面的情绪能够促进创造性思考，因而人们在轻松愉悦时更容易发生思维碰撞，而在压力下则往往难以跳出当前的思维框架[44]。

图3-9　社会化媒体与用户关系图：个体与社会认知的关系准则①

———————————

① 徐洁漪设计，席涛指导。

图 3-10　用户体验过程模型：体现了情绪反应与用户组件之间的关系 ①

　　诺曼将大脑处理信息的三个层次映射到产品设计中：直觉层面的设计满足视觉审美；行为层面的设计关注于实用性和享受；而反思层面的设计则反映了用户的自我形象，包括身份、生活方式和文化背景（见图 3-11）。比如，在日本当代平面设计大师原研哉举办的 Redesign 展上，建筑师坂茂对卷筒卫生纸进行了再设计，区别于普通圆柱形卷筒卫生纸的常规思维，设计师将内芯做成了立方体，将卫生纸裹卷后形成有倒角的立方柱[45]。这种造型不但便于运输，而且可以在使用时由于抽动的阻力增加而减少卫生纸的用量。这种绿色环保设计让用户在使用过程中自然而然地意识到环保理念的重要性，从而产生自我肯定的积极情绪，这种情感上的正面反馈，促使用户产生对产品的情感联结，这就是一个优秀的情感化设计产品实例。

① 图片来源：邓胜利，张敏.基于用户体验的交互式信息服务模型构建［J］.中国图书馆学报，2009，35（1）：65-70.

图 3-11　诺曼的情感化设计理论：大脑加工过程的三个水平 ①

（5）人格特征：个体的人格特征是基于先天的生物遗传因素，并受到后天环境相互作用的影响，形成了一种相对稳定且具有独特性的心理和行为模式[46]。每个人的人格特质都具有其独特之处，这种独特性不仅体现在特定的心理或行为特点上，更广泛地体现在整个行为模式上，使得不同的个体能够相互区分。人格特质作为个体差异的关键因素之一，主要分为个性倾向和人格心理特质两个方面。个性倾向包括个人的兴趣、动机、爱好、信念和价值观等，而人格心理特质则涵盖个体的气质和性格等方面。

在认知信息加工的过程中，涉及对多个认知变量的处理，这包括映射、优化、对接和吸纳四个关键环节，这些环节共同构成了个体对单一认知变量的处理流程[47]。

（1）映射阶段。这是处理过程的起始点，个体的神经系统和感官对外界信息需求做出响应。在这个阶段，信息被个体的神经、感官系统翻译和编译，转化为可被大脑理解的语义和语用形式，随后这些信息会被个体自适应地编码、记忆和思考（见图3-12）。映射是认知信息加工的基础，为后续的处理步骤奠定基础[48]。

（2）优化阶段。紧接在映射之后，个体对初步处理的信息进行进一步的优化。这一阶段主要由大脑中的思维机制执行，目的是对映射的结果进行有效排序。优

————————
① 图片来源：唐纳德·诺曼.情感化设计［M］.傅秋芳，译.北京：电子工业出版社，2005：83.

第3章　信息设计的相关理论研究

123

图 3-12　人类大脑感觉皮层的映射机制 [1]

化考虑到个体的主观评价标准和客观条件，如群体规范等，这些条件在映射阶段已被引入。优化的结果是使信息需求更有序，为潜在需求的识别和转化做好准备（见图 3-13）。

（3）对接阶段。这个环节涉及将经过映射和优化的信息需求与个体现有的认知结构相结合。如果优化后的信息与现有认知结构高度一致，则该信息会被整合进现有结构中，引起其数量上的变化。若不存在显著一致性，这些信息可能会暂时处于潜伏状态，直到个体的认知结构发生变化或受到群体影响时才被激活（见图 3-14）。

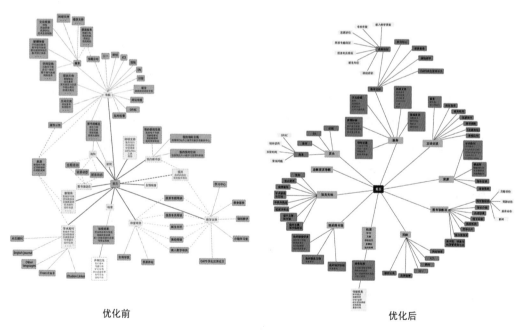

优化前

优化后

图 3-13　对上海交通大学数字图书馆站点地图进行优化 [2]

① 图片来源：https://www.cns.nyu.edu/～david/courses/perception/lecturenotes/what-where/what-where.html。
② 徐一凡设计，席涛指导。

图 3-14　视觉系统 [1]

注：视觉系统由视觉信息高度组合构成，这幅图是人脑中私密的视觉区域图，它主要显现视觉对接过程，比如情感、形态、色彩。

———————————

① 图片来源：https://www.cns.nyu.edu/～david/courses/perception/lecturenotes/what-where/what-where.html。

（4）吸纳阶段。在此阶段，个体通过不断重复的单个认知变量加工过程，将其与其他认知变量进行比较和联系，最终在条件一致时，选取适宜的认知变量作为指导信息需求形成的关键参考。吸纳环节对个体信息行为的形成和变化起着关键作用。

3.2.4 视觉路径模型

2006 年，著名的用户体验专家雅各布·尼尔森（Jakob Nielsen）在他的一篇博客文章 *F-Shaped Pattern for Reading Web Content* 中首次提出了"F 形"视觉路径模型的概念。在这篇文章中，他通过分析用户眼动追踪数据和用户阅读行为，发现用户在浏览网页时往往呈现出一种"F 形"的视觉路径，他将这种视觉路径称为"F-shaped pattern"，即 F 形视觉模型（见图 3–15）[49]。

尼尔森研究发现，当以下 3 个元素同时存在时，人们在网页上的扫视行为呈现"F 形"。

（1）页面或页面的某个部分包含在网页上没有进行格式化的文本。例如，可能是一篇"堆积如墙"的文本，没有加粗、项目符号或副标题等。

（2）用户试图在页面上尽可能高效地完成任务。

（3）用户对页面内容并不特别感兴趣或承诺，不愿意阅读每一个字。

绝大多数网络用户宁愿以最快的速度和最小的努力完成任务，用户访问网页是因为他们想要快速找到答案，而不是阅读该主题的论文和自我教育。当作者和设计师没有采取任何措施来引导用户找到最相关、有趣或有帮助的信息时，用户将自行寻找路径[50]。在缺乏任何引导视线的信号时，用户将选择最省力的路径，并且大部分时间会集中在开始阅读的位置（通常是文本页面的左上方）。这说明人们倾向于将互动成本最小化，并从所做的工作中获得最大的利益。

F 形视觉模型的研究可以帮助优化网页设计和用户体验。通过了解用户在阅读网页时的典型视觉路径，设计师可以更好地规划页面内容和布局，以吸引用户的注意力，提高信息传递效果和用户满意度。

尽管 F 形视觉模型为设计提供了重要的指导，但值得注意的是，它并不适用于所有类型的网页。特别是对于视觉重要性较高、视觉元素较多的页面，用户的视觉路径可能会有所不同。因此，在使用 F 形视觉模型时，设计师需要结

图 3-15　尼尔森的 F 形视觉模型 ①

合具体情况和用户研究，综合考虑多种因素，以实现最佳的用户体验和信息传递效果。

3.3　情感化设计理论研究

情感在用户交际及决策制定过程中具有决定性影响。尽管情绪反应在人类的日常行为中频繁出现，但人们对大脑中的情感处理机制以及其理论建模还不够了解。探究情感的哲学基础能够促进形成一套科学化、理论化的情绪识别方

① 图片来源：https://www.nngroup.com/articles/text-scanning-patterns-eyetracking/。

法论。这一议题最早由威廉·詹姆斯（William James）在 1884 年撰写的文章中提出，他将情感定义为特定参与模式的体现。

苏格拉底及"前苏格拉底哲学家"时代以来，哲学界对情感的本质始终抱有浓厚兴趣。作为真理的探索者，苏格拉底及其弟子柏拉图认为情感通常隐藏于内心深处，对理性构成威胁，甚至威胁到哲学及哲学家本身[51]。在他们看来，理性应牢固地制约情感，危险的情绪冲动需要被抑制或疏导，以实现与理性的和谐共存。情感被视为一种棘手且难以驾驭的情绪状态[52]。

理性与情感之间的隐喻显示了两个特征，这两个特征至今仍影响着情感哲学观点。第一，情感的低劣作用，即情感比理性更原始、更不聪明、更残忍、更不可靠、更危险，因此需要由理性来控制[53]（亚里士多德和其他开明的雅典人也曾用这一论点为奴隶制的政治制度辩护）。第二，情感的识别本身就类似于处理灵魂中两个相互冲突和对立的方面，即使那些试图将两者融为一体并将其相互还原的哲学家（典型的是将情感还原为一种低级的理性、一种"混乱的感知"或"扭曲的判断"）也保持着这种区别，并继续坚持理性的优越性。

因此，18 世纪苏格兰怀疑论者大卫·休谟（David Hume）大胆地宣称"理性是，而且应该是感情的奴隶"[54]。即使休谟对情感结构进行了巧妙的分析，最终还是回到了旧的模式和隐喻上。尽管他在挑战理性的极限，他的作品仍是对理性经典的颂扬。

情感被视为纯粹的感情和生理学。情感在其反应中不仅被视为智慧的体现，还被认为是理性的领导者，乃至人类存在的根基。尽管如此，绝大多数哲学家还是倾向于寻找一个更温和且多元的立场。有观点认为，对情感的哲学讨论往往被视为抽象的臆测，缺少社会科学领域的经验性支持[55]。

3.3.1 情感理论的研究特征

在研究领域上，情感理论研究主要在心理学界，注重以信息加工观点为基础的心理学研究；在研究的地理范围上，主要集中在美国，并向北欧蔓延；在研究内容上，强调对信息的解读、编码和整合，注重不同心理活动之间的互联互通；在研究方法上，倾向于采用计算机模拟等方法进行综合性研究并注重与人工智能结合。

2017 年国际脑信息学大会强调以"从信息学视角探索脑与心智"为主题，采用计算、认知、生理、仿真、物理、生态和社会等多个脑信息学视角解读大脑，并关注与脑智能、脑健康、精神健康及福祉有关的主题。近年该领域在我国逐渐发展起来。

心理学家在 1897—2001 年定义的主要情绪如图 3-16 所示。2001 年，美国现代心理学家罗伯特·普拉契克（Robert Plutchik）提出"情感轮模型"（wheel of emotions）（见图 3-17），包括八种主要情感：喜悦（joy）、信任（trust）、恐惧（fear）、惊讶（surprise）、悲伤（sadness）、厌恶（disgust）、愤怒（anger）和期待（anticipation）。其中一些情绪两两组合还能产生其他情绪，例如喜爱（love）由喜悦与信任构成，悲伤与厌恶则形成懊悔（remorse）[56]。

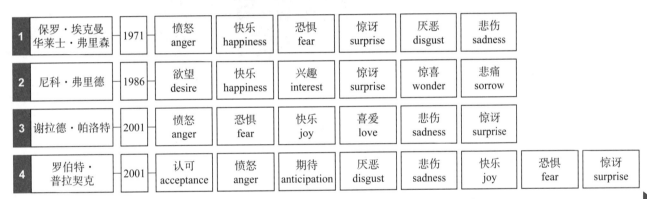

图 3-16　心理学家在 1897—2001 年定义的主要情绪①

3.3.2　情感理论研究数据分析

相关研究信息检索结果表明，在生理信号识别与人的情感方面，2015—2019 年国际研究领域共有 500 条研究成果，其中国际发明专利有 70 项，专著有 60 部，论文有 370 篇。研究情感识别的成果有 112 项，其他分别为识别、模块、脑电信号、人类情感、使用者、生理反应、情感分类、心率变异、情感状态、消极情绪、

① 图片来源：Lewis M, Haviland-Jones J M, Barrett L F, et al. Handbook of emotions[M]. New York: Guilford Press, 2010.

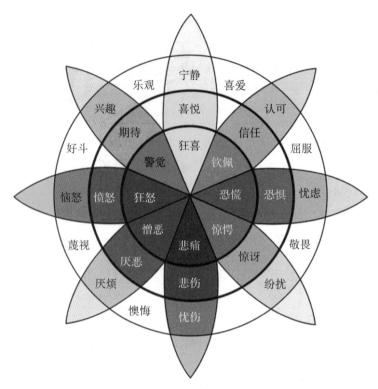

图 3-17　情感轮模型 ①

支持向量机、多模态生理信号、外周生理信号等方面的研究。这说明国际上当今在情感的生理信号方面的研究主要集中在情感识别的研究领域，关联度最高的是生理反应，其次分别是紧张情绪、用户研究、模块化研究，外周生理信号的关联度最小（见图 3-17）[1]。

中文研究情感的生理信号成果从 2003 年到 2019 年共有 175 篇，其中，博士论文有 120 篇，期刊论文有 50 篇，其他资讯类文章 5 篇。我国在人的情感化研究领域仍然处于起步阶段，主要活跃在近几年的博士论文研究中，实际的社会影响力仍然不足。研究的词频相关性主要有情感状态、特征选择、分类器、多模态、面部表情、支持向量机、情感计算、脑电信号、神经网络、状态识别等（见图 3-18）。

① 图片来源：https://www.davidhodder.com/emotion-and-feeling-wheel/。

图 3-18　情感和生理信号研究词频关联性检索 [①]

　　根据国际上信息设计与情感研究的成果，2015—2019 年间的数据检索共有 485 项（见图 3-19）。其中，与信息设计关联度最高的是研究面部情感、精神分裂症的文章；其次是关于情感处理、情商的文章，以及研究儿童、角色、情感演说、自闭症谱系障碍等的文章；最热门的研究领域是设计学，其次是情感识别、分类、精神分裂、演讲、方法论、开发、文字等。信息设计在用户情感化方面的研究主要集中在生理信号及医学领域，研究用户体验应从生理信号开始入手；中文期刊中的相关研究极少，仍然处于起步阶段（见表 3-2）。

① 作者自绘。

图 3-19　信息设计与情感研究词频关联性检索 [1]

表 3-2　国际上信息设计与情感研究数据分析

序　号	术语（关键词）	检索词频	关联性
1	设计	35	0.34
2	情感识别	30	0.29
3	分类法	18	0.37
4	精神分裂症	11	2.63
5	语言能力	11	0.35
6	方法	10	0.29
7	发展	9	0.41
8	文字	9	0.24
9	儿童	8	1.84
10	职能	8	1.46
11	个人	8	0.69
12	面部情感	7	2.62
13	自闭症谱系障碍	7	0.94
14	情感表达	7	0.55
15	情感处理	6	2.21

① 作者自绘。

序　号	术语（关键词）	检索词频	关联性
16	情商	6	2.10
17	网络	6	0.57
18	情感语音	5	1.11
19	影响力	5	0.00

注：关键词出现次数≥5。

3.4　信息可视化原理

　　信息视觉设计旨在通过视觉手段促进信息的理解与分析，使用户能够有效地观察、探索并迅速把握信息的深层含义，识别问题的解决方案，以及揭示各种复杂关系（见图3-20）。信息视觉设计通过以下六个策略显著增强了人类的认知功能。

　　（1）扩展认知资源，例如通过运用视觉工具来增强工作记忆。

　　（2）简化信息检索，例如通过减少所需空间来展示大量数据。

　　（3）增强模式识别，特别是当信息根据其时间顺序在空间中被有组织地排列时。

　　（4）促进关系理解和推理，这在没有视觉辅助的情况下可能较困难。

　　（5）加强对潜在事件的监控。

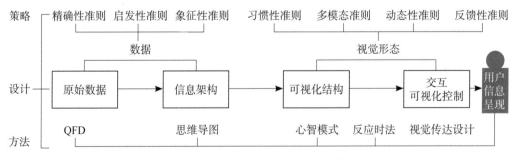

图3-20　信息设计的认知模式 [①]

① 作者设计并绘制。

（6）提供动态、可操作的媒介，不同于静态图像，以便于探索参数空间。

因此，掌握信息视觉设计增强认知能力的方式，有助于明确设计的关键点。设计师在执行信息视觉化时，不仅需关注视觉审美，还应考虑用户的参与体验和信息传递的独特需求，将信息视觉设计与认知心理学等学科的知识结合应用。

在当今信息泛滥的时代背景下，信息视觉设计成为一种重要的信息理解和快速吸收的手段，对信息传播领域产生了深远影响。在此背景下，本节通过对相关理论和文献进行研究分析，结合心理学的基本理论及方法与信息视觉设计的核心原则，旨在引导设计者深究事物本质，以深度的洞察力进行设计。

3.4.1　精准性原理

可视化设计的信息呈现应精准无误[57]。情感状态与学习能力紧密相关，挫败感和困惑可能会降低信息的接收效率。因此，让用户感觉轻松愉悦，对信息传递至关重要。

例如，拟物化设计，它通过模拟真实物体的特征来创造熟悉的视觉效果，使人产生熟悉亲切的感受[58]。这种设计方法在日常生活中广泛存在，例如农夫山泉推出的"打奶茶"饮料，其外观模仿了日式奶茶用的竹制打奶器具，令人产生产品是手工制成且原料正宗的感受。荷兰设计师朱利安·伯福德（Julian Burford）设计的一系列食物主题的 iPhone APP 图标（见图 3-21），以其美观讨喜的造型，真实再现了比萨、灌装花生酱等产品形态，传递出本能层面的设计感受。

1）降低不确定感

不确定感降低理论作为人际交往的一个重要框架，为解读社交互动提供了重要视角，阐释了个体如何与不熟悉的人进行互动。将此理论应用于信息设计领域，能够增强信息的准确性和有效性。此理论提出，个体通过沟通和语言交流来降低不确定性。在与新人或新集体首次接触时，个体会经历初始接触、个人化交流以及退出三个阶段，旨在通过建立理解来预测他人行为，从而降低焦虑和不适感[59]。

在初始接触阶段，交流受普遍社会准则控制。人们通过握手或其他非语言问候与互相介绍进行轻松的交谈，如评论天气或体育队。在个人化交流阶段，双方开始自由交换信息，谈论个人信仰和价值观，但会避免谈论有争议的话

图 3-21　图标设计：荷兰设计师朱利安·伯福德设计的一组 iPhone App 图标[①]

题。最后，在退出阶段，双方决定是否继续关系，如交换名片或表达再次见面交流的信号[60]。

虽然不确定感降低理论主要聚焦人际交往，但其原理同样适用于视觉传达领域。

（1）人们在不确定时会主动寻求信息。

（2）较多共同点会增强确定感，差异会减弱确定感。

（3）不确定的事物变得不受欢迎。

将这些概念应用到下一个信息设计项目中，在传递新内容或用户不熟悉的内容时，考虑运用这些减少不确定感的因素，让受众更主动地接收和处理信息。

2）眼球追踪

研究表明，人眼不断移动以创建图像数据并传递给大脑。从生理学角度来看，若眼球完全静止，由于缺乏新的刺激物，图像会最终消失。因此，眼睛都是在不

───────────────

① 图片来源：https://www.acclaimmag.com/art/graphic-design-iphone-app-icons-look-like-food/。

停歇的运动状态中不断地获取视觉数据[61]。"眼球追踪"是一项对于视线停留位置的研究，它测量了数种不同的眼球运动。行为科学家和应用工程师将眼球运动分成三种：凝视、扫视和审视轨迹。

（1）凝视：目光停留在某一固定或特定位置。

（2）扫视：两次凝视间的运动，即目光改变位置时的运动。

（3）审视轨迹：一种用来描述凝视和扫视的眼球运动术语。

研究者追踪凝视位置和持续时间、扫视次数和审视轨迹长度，以确定测试对象的关注内容和时间。这些数据有助于比较不同用户的体验，确定用户体验的连贯性[62]。

3.4.2　启发性原理

其核心是在设计中提高用户解读信息的自觉性、主动性、积极性，着眼于分析信息，提高信息数量庞大时解决信息忧虑问题的能力。

隐喻作为一种深层的心理和文化现象，通过将一个领域的经验映射到另一领域，帮助人们理解和解释周围的世界[63]。心理学与隐喻之间的紧密联系揭示了隐喻不仅是语言表达的工具，更是一种根植于人类经验和身体感知中的认知方式。通过研究隐喻，可以深入探讨人类大脑中的思维模式和认知发展，揭示隐喻在信息设计中的作用及其在加强信息理解和交流中的潜力[64]。研究隐喻，在相当程度上，就是研究隐伏于人类大脑里的思维方式、思维规律和思维的发展过程（见图3-22）。

随着第二代认知科学的兴起，"具身认知"理论越来越受到重视，它强调"心-身-世界"的紧密联系。这一理论认为，情绪在隐喻理解过程中扮演了重要的角色，即个体在体验隐喻时，其所处的环境通过激发特定的情绪反应，进而促进隐喻理解的认知过程。比约恩·德·科宁（Björn de Koning）和许伊布·K.塔伯斯（Huib K. Tabbers）在2011年的研究中指出，即使隐喻加工的过程不能被清晰记忆或没有进入意识层面时，身体也能通过情绪的表征来"记住"这一过程[65]。具身的动态性意味着身体反应会不断地与个体体验隐喻的环境相互作用，从而形成一种具身的隐喻理解过程。因此，当个体再次遇到相似的隐喻时，之前的情绪启动可以促进身体反应，帮助个体更快地理解隐喻。相反，如果启动的情绪与隐喻的身体经验相矛盾，则可能会阻碍理解过程[66]。

图 3-22　萨提亚冰山隐喻 ①

注：一座漂浮在水面上的巨大冰山，能够被外界看到的行为表现或应对方式只是露在水面上很小的一部分，而暗藏在水面之下的更大的山体，则是长期被压抑并被我们忽略的"内在"。弗吉尼娅·萨提亚（Virginia Satir）用冰山的隐喻将人的体验概念化，人的大多数体验都是内在的，而内在体验的各部分是相互作用、具有系统性的。用二维线性的方式表示，冰山的各个领域或组成部分包括六个层次：行为、应对方式、感受、观点、期待、渴望和自我。这六个层次的体验是进入"个人冰山"的临床方法，是让来访者在内心深层开展工作的基础。

① 作者绘制和翻译。

第 3 章　信息设计的相关理论研究

3.4.3 象征性原理

1) 符号学

符号学是研究标志和符号在语言和沟通中的重要性的学科。它专注于解释图像的象征性和其他类型的感官输入。符号学的目的是在不断变化的信息传递者、接收者、环境和文化背景中，理解和解释象征性表达的多样含义。符号学的核心是"符号"这一概念，它可以是一个词、一幅图画、一段声音、一个手势，或任何其他的感官体验。每个符号都承载着一种"指称意义"（通常为普遍接受的含义）以及"内涵意义"（根据个人经历产生的附加联想）。比如，人们看到一个由头骨和交叉骨头组成的图像，通常首先会与死亡联系起来（指称意义），但也可能会联想到海盗、秘密组织、毒药，甚至是衣物上的图案（内涵意义）。符号可进一步细分为图标、象征符号、指示符号等类别[67]。例如，图3-23画面中的鞋子和衣架作为象征符号，象征画面中"特卖（sale）"的内涵意义。

图3-23 霓虹灯商业标识设计 ①

———————————

① 作品由邬雨乔设计，席涛指导。

符号的理解受环境、文化和个人经历的影响，这些因素并非永恒不变。随着经验的积累，我们对符号的解读也在不断演变。曾经象征着海盗和恐惧的骷髅图案，如今出现在 T 恤、领带、鞋子，甚至婴儿服装上。流行文化和商业活动的影响降低了其背后的恐惧含义。例如，瓶子上的骷髅图案可能表示毒药，而领带上的骷髅图案则可能象征一种非主流时尚。沟通是一个动态过程，信息设计师在设计时必须考虑文化和环境因素，以及这些因素将如何影响目标受众对信息的解读。

2）克利夫兰任务模式

威廉·斯温·克利夫兰（William Swain Cleveland）是美国印第安纳州普度大学的著名统计学和计算机科学教授，他对于图表的象征性解读为信息设计领域提供了重要见解。克利夫兰阐释了人们如何从视觉角度理解和分析图表中的统计信息，他提出的信息解析方法对信息设计师构建图表时的表现方式产生了深远影响[68]。

在克利夫兰的理论中，图表通过两种方式展示信息。克利夫兰将这两种模式称为"图形知觉"（pattern perception）[69]和"表格查找"（table lookup）[70]。优秀的排版和美观的设计能够增强阅读体验，辅助读者理解内容之间的联系，同时确保图标和视觉元素易于识别。在统计数据的视觉表现中，设计师的目标是确保信息的完整性、清晰度和准确性，同时提供便捷的阅读方式。例如 2015 年米兰世博会智能社区算法图，通过使用独特的介于 2D 与 3D 之间的图形和版式，清晰地展示数据，并通过标识将元素之间的关联展示出来（见图 3-24）。

3.4.4 习惯性原理

1）LATCH 模型组织模式

LATCH 模型（位置、字母表、时间、分类、层级）是由著名的设计师和 TED 探讨会创始人理查德·索尔·沃尔曼（Richard Saul Wurman）发展出的信息组织模式，他同时开创了"信息架构师"这一概念[71]。沃尔曼利用 LATCH 模型提出了五种基本的内容分组方法，以辅助信息设计师在创建信息架构时做出决策。

（1）位置。在组织信息时，自然地理位置的角度常常会被使用。地图、交通路线图和旅游指南等都是典型的利用位置来组织信息的实例[72]。在医学用书中也

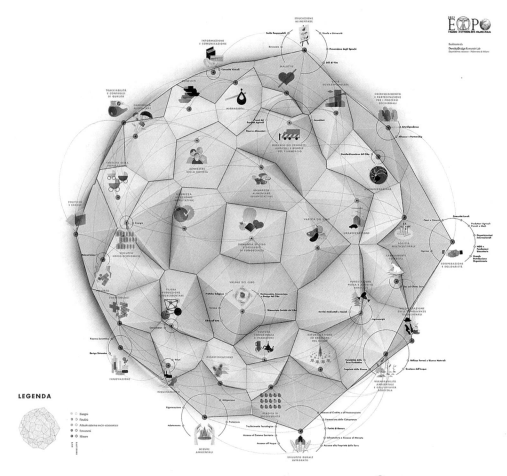

图 3-24　2015 年米兰世博会智能社区算法图[①]

常使用位置组织信息，例如医学中信息经常按照人体的具体部位来分类，这样有助于提高人对大脑中图示模式的理解。当需要着重关注信息之间的物理联系时，位置的使用尤为重要。

（2）字母表。按字母顺序排列信息是一个普遍的方法，在处理大量信息时显得格外高效，如字典、百科全书、电话簿等。对于需要普遍认知的信息，或者当信息特定且仅与少数人相关时，字母顺序提供了一个有效的组织结构[73]。

———————————

① 图片来源：https://densitydesign.org/research/expo-2015-themes-visualization/。

（3）时间。对于涉及时间序列的信息，采用基于时间的组织方式极为有效，如使用日历、时间表或流程图，以帮助用户理解时间顺序和事件的相互关系。

（4）类别。依据信息的共同特征或属性进行分组。这可以是宽泛的分类，也可以是更具体的细分。例如，在电子商务网站上，商品常按类型分组，如服装、图书、家居用品等。在科学领域，生物被分类为植物或动物。当希望增强不同信息集之间的关联时，可以依据类别来组织数据。

（5）层级。在信息的层次组织方面，根据量度标准（如大小、亮度）或重要性（如地位、优先级）排列信息是常见做法，如食物链或急救指南中的层次结构[74]。

对于信息设计师而言，考虑目标受众如何寻找和使用信息是决定采用哪种LATCH方法的关键。例如，报纸常根据内容将版块分为商业、体育、艺术等类别。为了提高信息的可读性和易理解性，每个版块内部又会通过层级法进行内容分类。

2）整体优先

信息设计应遵循整体优先原则，即整体设计优先于局部加工。在知觉活动中，通常人们的整体感知会优先于局部细节的识别。例如，在看到一辆快速行驶的汽车时，人们首先注意到的是车辆的整体外形，而非各个细节。在处理以大写字母呈现的整体信息时，人们的反应通常不会受到小写字母的干扰。但是，如果在关注以小写字母呈现的局部信息时，大写和小写字母的不一致性可能会增强对整体的感知。然而，由于知觉具有整体性，人们有时可能会忽视某些部分和细节，这是由于整体知觉抑制了对个别成分的注意，从而产生误解。

3）视觉线索

视觉线索是指环境中的标志物向观察者传递关于物体的距离、方向以及光线条件的重要信息，这对于保持感知一致性是至关重要的。若在实验条件下移除这些视觉线索，可能会打破感知的连贯性，进而干扰到个体对周围环境及空间的准确感知。

3.4.5 多模态原理

信息认知是把焦点指向"人"。传统信息科学是把信息作为一种事物客观

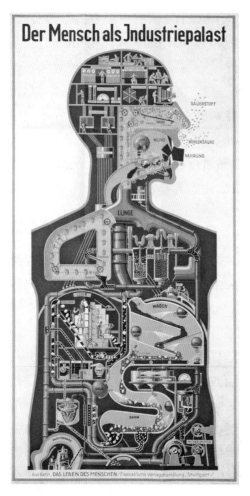

图 3-25　人造机器人构造图：运用概念结构、认知模式、3D 呈现技术，实现视觉、触觉、嗅觉的多模态感觉效果 ①

处理，信息认知则把信息转变为一种概念结构，将注意力转移到用户，从技术转向人工 [75]。信息行为、信息利用和吸收，最终由人的认知结构、世界模式、概念结构、认知能力所影响和决定。所谓"模态"，指的是个体通过其感官与外部世界交互的模式，而当涉及三种或更多感官的互动时，这种方式被称作多模态 [76]。跨感官认知的研究揭示，当多个感官如视觉、听觉和触觉同时集中于同一信息时，大脑的处理能力会相应增强（见图 3-25）。

AIDA 模型，代表注意、兴趣、欲望、行动，是一种综合多种感官的营销策略，由广告界的开创者 E. 圣艾尔莫·刘易斯（E. St. Elmo Lewis）提出。他在 19 世纪末至 20 世纪初的研究中，探讨了销售人员如何影响消费者作出购买决定 [77]。他的研究得出了以下准则。

（1）要引起顾客的注意，使他们对产品或服务有所了解。

（2）激发顾客的兴趣，让他们愿意进一步了解商品。

（3）产生购买欲望，唤起顾客的情绪反应。

（4）顾客将会自觉采取行动，即进行购买。

AIDA 模型经过多年的发展和修正，已成为营销策略中"效应层级模型"的基础。在这个模型中，顾客在做出购买决策的过程中，会有序地经历几个特定阶

① 图片来源：https://www.christies.com/zh/lot/lot-4960081。

段[78]。图 3-26 所示为数字图书馆主页的设计方案，通过效应层级模式和醒目的视觉效果，吸引使用者的注意力。

图 3-26　交通大学数字图书馆主页设计方案①

3.4.6　动态性原理

随着时间的推移，媒体形式经历了从印刷、广播、电视、网络、移动通信、全息新媒体到生物媒介的演化过程。这一演变促进了视觉传达从传统静态形式向动态数字形式的全面转型[79]。

数字媒介为应对观众需求的多样化，引入了与受众的双向互动，尤其是动态图形，因其独特的吸引力和视觉魅力，成为传播信息的关键元素[80]。这些图形的特点不仅包括趣味性和直观性，还能迅速吸引观众注意力并引发情绪反应。动态视觉传达主要有以下特征。

（1）互动性。双向互动是数字媒体设计中动态性原则的主要特征。作为数字媒体设计的核心，强调的是优化用户体验，将传统的观看过程转变为一种包含观

① 席涛、徐一凡设计。

察、参与、感受的多维体验。设计时的重点在于提升用户接触图形时的整体体验。与静态图像不同，动态图形需要用户在可视化界面中与之互动，以达成更深层次的数据分析目标[81]。

在信息可视化分析领域，Keim 等提出了人机交互的概念化框架，将任务分为机器端和人类端的不同类别[82]。机器端的任务涉及统计分析、数据挖掘、数据管理等技术操作，而人类端的任务则包括感知、认知、信息整合、决策等过程。尽管此框架提供了一个从宏观角度审视人机交互的视角，但它并没有深入探讨基于具体任务的互动方式。Pike 及其团队针对任务的层次性质，开发了一个更细致的交互模型，专门用于信息可视化与分析。在这个模型中，用户端的任务被划分为高级目标（如探索、分析）以及相应的低级任务（如检索、过滤）[83]。在系统端，他们也从高低两个层次定义了交互式可视化界面的表现和交互元素。高层元素聚焦于内容的展现和互动，而低层元素则专注于具体的表现和交互技术。

（2）立体化。三维图形通过更接近真实世界的表现形式，能够多角度地呈现信息，从而实现与观众更有效的沟通。立体化设计通过在视觉层面上拓展表现维度，增加了动态符号的表现可能性。时空立方体（space-time cube）作为一种展示时间、空间和事件关系的三维方法，突破了二维平面的限制，以三维方式直观展示时间、空间和事件之间的关系[84]。然而，时空立方体的应用也面临着一些挑战，尤其是在处理大规模数据时。由于数据的密集性和杂乱性，时空立方体的可视化可能变得复杂且难以理解。为了优化可视化效果，研究人员提出了一些解决方案。一种常见的方法是将散点图与密度图相结合，以凸显时空立方体中的数据模式和趋势。另一种方法是融合二维与三维，如 Tominski 引入的堆积图（stack graph）[85]，它在时空立方体内扩大了多维属性的展示空间，允许更多数据维度在可视化中被展现，从而加强了数据表达和理解。时空立方体方法在许多领域都得到了应用。对于城市交通的 GPS 数据、气象数据、地理信息系统等大规模时空数据，时空立方体的可视化方法可以帮助我们更好地理解数据的变化和趋势（见图 3-27）。

3.4.7　反馈性原理

反馈性原理是控制科学和信息理论的关键，通过将操作结果反馈给用户，确认操作是否已成功完成。缺乏反馈可能导致用户对操作结果感到不确定。反馈可

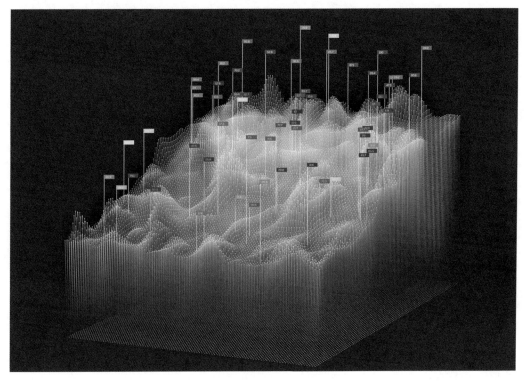

图 3-27　时空立体图 [①]

以是直接的，如通过语言交流，也可以是间接的，其中直接反馈通常通过语言交流实现，而间接反馈则更多地依赖非语言手段，如肢体语言[86]。在人际交流中，发送者可根据接收者的即时反馈来调整所传递的信息。然而，在大众传播中，由于时间和空间的隔离，发送者和接收者之间的即时互动通常受到限制，从而影响反馈的及时性。随着互联网的发展，人际沟通和大众传播之间的界限逐渐模糊，特别是在实现快速直接反馈方面，互联网技术显著改变了传统的交流模式。

3.5　信息艺术与设计研究理论

信息设计科学研究领域目前正面临一系列显著的问题与挑战[87]。这些问题需

① 图片来源：https://promote.caixin.com/upload/MADEINCHINASECONDHALF.pdf。

要每一位研究者深入地反思：我们进行研究的动机是什么？为何进行研究？在学术领域，研究的主要目标应是发掘新的知识、验证以往的成果、针对已知或新出现的问题提出解决方案，以及在此基础上支持现有的理论或形成全新的理论构想。然而，现阶段的信息设计学研究似乎在基础理论体系的建设上存在显著的短板。一种令人担忧的趋势是，为了获得短期内的学术成果或表面的成就，研究者可能会忽视深入探究科学基础规律的重要性。另一个问题是对西方理论和学术的过度崇拜。这不仅体现在模仿西方的研究模式上，还包括对不适合国内情境的西方理论的过度采纳。

更为突出的问题是，当前许多的应用研究开始与基础理论研究相互脱节。这种现象意味着，尽管学术论文或研究项目数量增多，但它们与广大人民的实际需求、期待与生活经验存在明显的断裂[88]。设计研究的碎片化现象也日益显著，大量研究缺乏从系统性、整体性和战略性的角度进行深度思考，而更多地基于微观、局部或个人的兴趣和偏见进行。这样的局面不仅导致了问题的"去中心化"和"去规律化"，也说明了设计领域亟须有广阔视野、能够捕捉时代脉搏的设计家。

此外，科研管理体制和机制的缺陷以及学术风气中逐渐显现的问题，包括低俗化、轻浮和学术不严谨等，这些问题会对设计科学研究的质量和深度产生严重的负面影响。

3.5.1 信息与设计内涵的进化与转型

19 世纪中叶起，信息设计的演变已经跨越了近两个世纪，反映出深刻的社会、科技和文化演变。19 世纪 40 年代，功能性设计应运而生，响应了工业革命的高效与精确性需求。这个时代的设计强调清晰、简明，目标是使用户能在短时间内准确捕获关键信息。这个过程不仅基于用户的基本需求，而且关注如何使设计的功能性最大化。但随着时间的推移，人们对信息的需求开始发生变化。到了20 世纪 50 年代，随着消费文化的兴起和大众传媒的发展，设计开始考虑到人们对于友好和亲近的需求。这一阶段的设计更多地关注人类情感，尝试通过设计打造更亲和、更具人情味的用户体验。此时的设计不再仅仅关注实用性，而是开始注重如何在实用性的基础上，满足人们的更多情感需求和期待[89]。

进入 20 世纪 70 年代，随着反文化运动和个性主义的兴起，设计变得越来越有趣、越来越多样化。设计不再仅仅满足功能或美观的需求，而是追求如何在用

户中产生共鸣，如何让设计成为一种娱乐和文化的载体。这个时期的设计师开始深入挖掘人的内在欲望，试图将设计与人的情感、个性甚至身份结合在一起。

20世纪90年代，数字技术的迅猛发展和全球化浪潮推动了设计界向创新和个性化探索。这一时期的设计实践充满了探索精神和冒险意识，体现了人们对科技进步的乐观态度和对未来可能性的期待。

进入21世纪，人性化设计成为主流。信息过载时代，设计开始更加关注与用户之间的深度连接，探索如何在快节奏的生活中为人们带来安慰、意义和价值。这个时期的设计更加注重人的感受和体验，不仅关注功能和效果，更重视与用户之间的情感交流和深度对话（见图3-28）[90]。

信息设计的进化反映了人类对信息需求的深化和转变，从最初的功能性到最终的人性化，每一个阶段都是对前一个阶段的超越和拓展，也都与当时的社会、科技和文化背景紧密相关[90]。

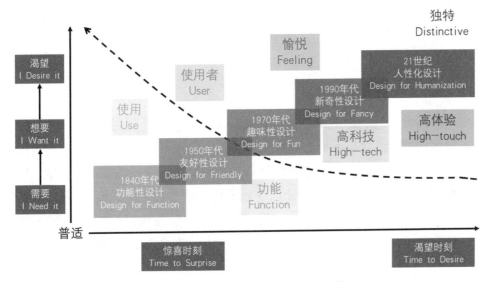

图3-28　设计内涵的进化与转型①

————————————

① 图片来源：

Bush D J, Papanek V, Caplan R, et al. Design for human scale[M]. Washington: Van Nostrand Reinhold Co., 1983.

Wünderlich N V, Wangenheim F V, Bitner M J. High tech and high touch: a framwork for understanding user attitudes and behaviors related to smart interactive services [J]. Journal of Service Research, 2013, 16(1): 3-20.

第3章　信息设计的相关理论研究

此外，设计的演变也受到了从自我到自然、从全球经济驱动到地球生物圈限制的影响（见图3-29）。在早期阶段，设计的主要目标是满足个人或群体的特定需求，强调的是如何为人类自身带来便利和功效。在这个阶段，人与自然的关系更多地被认为是一种可以利用和改变的资源。但随着全球经济的快速发展和全球化趋势的加强，设计开始受到全球经济因素的驱动，更加关注如何为全球市场提供产品和服务。这一阶段的设计考虑了不同文化、地域和市场的需求，尝试寻找跨文化和跨地域的共性，并在此基础上进行创新。

图 3-29　"自我"与"自然"的区别 ①

然而，当地球生物圈的限制逐渐显现，如能源未来、气候变化、环境污染和疾病扩散等问题逐渐浮出水面，设计的目标和方向也开始发生转变。在这个阶段，设计更关注如何与自然和谐共存，如何为未来的可持续发展提供解决方案。同时，面对疾病的威胁，健康和安全设计也受到了越来越多的关注。设计不仅是技术和艺术的进步，更是人类对自我、自然和未来的不断反思和探索。在不断变化的社会和环境背景下，设计始终与时间并进，与人们的需求和期望保持同步。

3.5.2　信息设计与艺术的原理

信息设计是一个系统性的学术与应用领域，与艺术在本质和方法论上存在显

① 图片来源：尼古拉·布丹，毕尔·萨佛黑.启动循环经济：自然与经济的共存之道［M］.陈郁雯，译.台北：南方家园，2018：79.

著的区别。艺术通常被视为个体的情感与创造性表达，每位艺术家的创作都独树一帜，具有高度的个性化和多样性，同时为个体情感和理念做出独特的表达；而设计的核心则是解决问题，多个设计师可能针对不同的问题进行设计，但他们的最终目的是相同的，即达到预定的目标，找到最佳的解决方案。

进一步来说，设计不仅仅是一个审美的过程。设计的核心目标是通过知识产权的运用与保护，实现经济价值和社会影响。这种经济驱动的方法与艺术的自我表达形成了鲜明的对比[91]。设计的目的范围广泛，管理和流通的便捷性、需求的激发、价值的创造、资产的积累和成本的降低，都纳入设计的考量范畴。这些目的与日常生活的各个方面密切相关，涉及人们的生活习惯、消费行为和文化取向。这也意味着，设计不仅仅是一个美学活动，它与社会、经济、科技和文化等多个领域都有密切的关系。

设计实践的过程可以视为一系列阶段，其中涉及将分析转换成洞察，再将洞察转换成创意，最后将创意实现为具体成果。这是一个从抽象到具体、从思考到实践的过程。其中的每一步都需要设计师具备敏锐的观察力、深刻的思考和独特的创造力。以青蛙公司为例，这是一个享有世界盛誉的设计公司，由设计师哈特穆特·艾斯林格（Hartmut Esslinger）于 1969 年创建。他的核心设计原则为"形式追随情感"，这意味着产品的形态设计不仅仅是为了满足功能需求，更是为了触动用户的情感和感受。这种设计思维不仅仅局限于产品的外观，还涉及产品的使用体验和与用户的互动方式。

3.5.3　信息设计与认知原理

1）双重编码理论

双重编码理论是加拿大心理学者艾伦·佩维奥（Allan Paivio）于 1986 年提出的一个重要的认知心理学理论[92]。这一理论主张，在人类的认知处理过程中，语言与非语言的信息加工同等重要。佩维奥指出，人类特别适合同时处理语言和非语言的事物与事件。这意味着，我们在接收信息时，既会对文字或说话的内容进行处理，又会对与之相关的图像或情境进行处理。

为了支撑这一观点，佩维奥进一步提到，语言系统不仅直接处理口头和书面的语言输入与输出，同时还承担着与非语言事物、事件和行为相关的象征功能。换句话说，当我们听到或读到某个词或句子时，我们的大脑不仅仅会理解语言的含义，

同时还可能产生与之相关的图像或情境，进而增强我们对该信息的理解和记忆。

基于上述观点，双重编码理论提出，存在两个独立的认知子系统：一个处理非语言的事物和事件，如图像和声音（通常称为映象）；而另一个子系统则专门处理语言。为了更具体地描述这两个子系统的工作方式，佩维奥提出了两种表征单元：图像单元和语言单元。简而言之，图像单元负责存储和处理与非语言信息相关的图像或情境，而语言单元则负责存储和处理语言信息。这一理论为我们提供了一种理解人类如何处理、存储和检索信息的新视角，并在教育、广告和其他领域得到了广泛的应用。

2）格式塔理论

格式塔理论，或称为完形心理学，源于 20 世纪初，强调人们在知觉过程中是如何以整体的方式来认知各种刺激的。与直接知觉理论相对立，格式塔学派认为知觉不仅仅是从感性信息中获取的简单组合，而是一个自上而下的过程，即对这些信息的整合和解释。

回溯到 20 世纪 30 年代，库尔特·科夫卡（Kurt Koffka）、沃尔夫冈·科勒（Wolfgang Kohler）和马克斯·韦特海默（Max Wertheimer）对感知理论做出了重要贡献，他们的实验研究揭示了人们如何理解和解释设计元素中的整体信息。这三位学者从视觉感知的视角出发，理论化了设计元素与感知组件之间的互动，以达成对信息的整体理解，形成了感官完形法则（the gestalt principles of perception）[93]。

基于以上观点，格式塔学派提出了一系列的法则来解释人们如何对感性信息进行组织，这些法则如下[89]。

（1）优良性法则。大脑倾向以最简单、最规律、最有序的方式解读视觉信息。

（2）完整性法则。当面对一个不完整的图像时，大脑会努力完善它，以使其成为一个完整的、有意义的形状。

（3）接近性法则。观察者会根据物体在空间或时间上的接近程度，将它们视为一个集合，认为这些物体具有相似的意义。

（4）相似性法则。在视觉场景中，具有相似特征（如尺寸、颜色、形状、方向等）的物体，会被观察者认为是一组，从而在感知和认知层面上将它们联结起来（见图 3-30）。

第
3
章

信息设计的相关理论研究

图 3-30　相似性法则：即使没有面部的细节刻画，人脑仍会有自我完形的强烈倾向 [1]

（5）对称性法则。大脑倾向于将视觉信息解释为对称的形式，因为这种解释方式更为简洁与和谐。

（6）连续性法则。知觉系统倾向于寻找和感知连续的线条或形状。

（7）闭合性法则。当观察者面对由视觉暗示构成的图形时，他们的大脑倾向于将这些视觉元素视作一个完整的整体。例如，若干个紧邻的点由于视觉暗示而形成一条直线，观察者感知到的是一整条线条，而非一系列孤立的点（见图 3-31）。

（8）图形与背景法则。也称为普雷格朗茨原则，指的是在视觉感知过程中，物体要么作为突出的主体出现，要么作为隐约的背景存在。当主体和背景的图案交替出现时，区分两者的关系变得困难。与此原则相关的是区域原则，

图 3-31　闭合性法则：中间一列被删除的视觉信息并没有影响组成成分的完整性 [2]

[1]　图片来源：https://news.mediaheroes.com.au/blog/minimal-graphic-design。

[2]　图片来源：https://www.researchgate.net/figure/Importance-of-corners-and-junctions-in-visual-recognition-Biederman-1987_fig2_309741094。

即在较大的视野或背景中，较小的物体通常被解读为主体。

3.5.4 信息设计与用户行为研究

设计与用户行为研究紧密相关，因为设计首先是为用户服务的。设计不仅是视觉的、功能的，更是与用户的行为、需求和情感息息相关的。对用户行为的深入研究能够帮助设计师更好地满足用户的需求，从而创造出更有价值、更受欢迎的产品或服务。

到了 20 世纪 40 年代，受两次世界大战引发的全球人道和社会危机的影响，心理学家亚伯拉罕·马斯洛（Abraham Maslow）开始探索驱动人类行为的动机因素。他提出的需求层次理论（Maslow's hierarchy of needs）是当时心理学领域的一项创新成果[94]，为理解人类的基本需求、动机及其对行为、决策和目标的影响提供了一个框架。马斯洛将人类需求划分为五个层次，从基本的生理需求到追求自我实现的高级需求（见图 3-32）。具体包括以下方面。

（1）生理需求，如食物、水、氧气等。

（2）安全需求，如保护、稳定和安全的生活环境等。

（3）归属和爱的需求，如友情、家庭和爱情等。

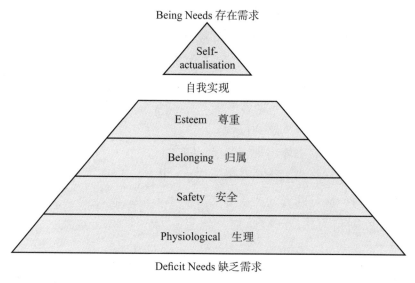

图 3-32 马斯洛需求阶梯[94]

第 3 章

信息设计的相关理论研究

（4）尊重和认同的需求，如自尊、成就感和被他人尊重等。

（5）自我实现的需求，如个人潜能的实现、自我发展和成就等。

马斯洛强调，在追求更高层次的需求之前，必须先满足较低层次的需求。但他也提出，追求下一层次的需求不必等到前一层次的需求完全得到满足[95]。尽管马斯洛的需求层次理论为理解人类需求提供了一个有效框架，它也受到了批评，因为人们在未满足较低层次需求的情况下，有时也会追求更高层次的需求。纳尔逊·曼德拉（Nelson Mandela）就是一个典型的例子。他在狱中努力学习，获得了大学学位，这体现了他对自我实现的追求。尽管他的生理需求和安全需求可能并未得到完全满足，但他还是实现了自我。

因此，在设计中，设计者需要深入了解用户的真正需求，而不仅仅是表面需求。通过深入的用户行为研究，设计师可以更好地理解用户的真实需求，从而创造出真正有价值的产品或服务。

3.5.5 本体论与知识图谱

在信息设计领域，本体论扮演了一个核心的角色，为知识表示提供了一种结构化的框架[96]。在创建数据库或构建知识图谱时，本体论能够明确定义所需包含的实体种类、这些实体间的相互关系以及表示这些关系的准确方法（见表3-3）。通过确定知识的本体结构，设计师可以更轻松地决定如何向用户呈现以及与用户进行交互。以基于本体的知识系统为例，用户可以通过特定的类别和关系进行查询，从而避免了仅使用关键词搜索所带来的不精确性。

在多语言和跨文化设计方面，本体论发挥了关键作用。其共同的、普遍适用的知识框架使得不同语言和文化背景下的知识交流和理解变得更为顺畅。然而，这一交叉领域中也存在一些挑战[97]。知识的复杂性始终是一个关键挑战，虽然本体论提供了结构化的知识表示方法，但信息设计师必须思考如何简化和表达这种复杂性，以确保用户能够轻松理解和应用。随着时间的推移，新的知识、概念和关系不断涌现，设计师需要考虑如何更新和维护基于本体的系统，以保持其持续的相关性和准确性。

随着技术的不断进步，例如语义网、人工智能和机器学习等，基于本体的信息设计有望变得更加智能和自适应。

表 3-3　本体论的研究范畴、时间、代表人物

范畴	时间	代表人物	定义	优点	不足
哲学	古希腊	亚里士多德	探讨事物本质与现象、共相与殊相、一般与个别的关系[98]	• 区分意见与知识 • 逻辑规则、思辨理性	脱离人的现实生活和经验
	中国古代	见文献[99]	探究世界产生、存在、发展变化的根源		
信息科学	1991年	Neches 等[100]	组成相关研究领域词汇的基本术语、关系，使用这些术语、关系组成的词汇外延的规则定义	• 构建共享词汇库。以词汇库中共有词汇对不同领域的信息知识模型进行表达，保证语义描述信息的一致性 • 内隐关系明晰化，实现知识信息的共享和应用 • 元模型表达，实现概念化表达，明确概念间的关联	• 多数由手工式或半自动式开发，耗时较长 • 形式化程度不够
	1993年	Gruber[101]	概念模型的明确化规范说明		
	1997年	Brost[102]	共享概念模型的形式化规范		
	1998年	Fensel 等[103]	共享概念模型的明确化、形式化规范说明		
	1999年	Chandrase Karan 等[104]	用以描述某一领域的知识，对抽象知识的具体化描述		
	2001年	陆汝钤 等[105]	人为设计的关于某个领域的形式化和说明性概念表示		

　　信息设计是将复杂的信息、数据和知识进行简化和表达，以便更容易被目标受众理解和使用的过程。而知识图谱是一种将复杂学科知识领域通过数据挖掘、信息处理、知识计量和图形绘制展示出来的工具，可以帮助人们理解特定学科、研究领域、期刊甚至学者在科学知识版图中的位置。知识图谱作为一个跨学科领域，它的兴起与计量学、社会学、物理学、系统科学和计算机科学等领域理论和方法的发展密切相关。

　　在国内，对于知识图谱的研究还相对不够深入。然而，知识图谱在图书馆学

和情报学等领域的应用逐渐受到关注[106]。构建和分析知识图谱，可以揭示图书馆学和情报学的发展轨迹、研究领域的演化以及学者之间的合作网络。这有助于更好地了解学科内部和学科之间的关系，进而指导学术研究和资源管理。

3.6 信息视觉传播与设计理论

信息设计是指将信息以合适的形式传达给目标受众，使其能够快速、准确地理解并应用所传递的信息。传播学则研究信息在传递过程中的传播方式、传播效果以及受众对信息的接受和反应。由此可见，信息设计和传播理论之间的关系是相互促进和相互影响的[107]。信息设计借鉴了传播学的一些重要原理和方法。例如，传播理论中的"传播者–信息–媒介–受众"模型在信息设计中也有类似的应用，即设计者（传播者）通过合适的媒介传递信息给目标受众[108]。传播学中的目标受众分析和传播效果评估也在信息设计中扮演着重要的角色，帮助设计者更好地理解受众需求和反馈[109]。随着信息传播的日益复杂和多样化，传统的传播理论逐渐与现实情况脱节。信息设计的实践为传播学提供了更多真实且复杂的案例和数据，从而推动传播理论不断演进和完善。信息设计和传播学共同构成了一个相对完整的研究领域，为信息实现有效沟通提供了理论和实践支持[110]。

3.6.1 信息视觉编码与解码

在信息视觉编码与解码的研究中，1973 年，文化理论学者斯图尔特·霍尔（Stuart Hall）提出了编码–解码模型，该模型强调信息传递是一个双向过程，信息的发送者对信息进行编码并传递给接收者，接收者同样对信息进行解码和解释[111]。这一理论着重于信息传播过程中意义和解释的转换。

在传播学中，编码是指发送者将信息转化为符号和符号系统的过程，即将想法、观点、情感等转换为语言、图片、声音等形式，以便传递给接收者。编码过程中的选择和方式会影响信息的表达和传递效果。解码则是指接收者将编码后的信息进行理解和解释的过程[112]。接收者根据自身的经验、文化背景、价值观等因素来对信息进行解码，从而赋予信息特定的意义和理解。然而，接收者的解码

可能与发送者的编码意图不完全一致，因为不同的人可能对同一信息有不同的理解和解释。

在编码与解码理论中，霍尔提出了三种主要的解码方式[113]：一是符合解码，即接收者按照发送者的意图来解码信息；二是逆向解码，即接收者拒绝接受发送者的意图，有自己独立的解释；三是有意解码，即接收者接受了发送者的意图，但同时添加了自己的理解和解释。

在信息设计和传播中，视觉是一种重要的传播媒介，通过视觉表现，信息可以更加直观、生动、易于理解和记忆。信息视觉编码是指将抽象的信息转化为视觉元素，如图像、图表、图形、颜色、字体等。这些视觉元素通过排列、组合和布局的方式来表达信息的含义和结构。例如，将一组数据通过柱状图或折线图进行可视化编码，使数据的趋势和变化一目了然。

信息视觉解码则是指人们通过观看视觉元素来理解和解释其中所包含的信息。在观看视觉图形或图像时，人们的大脑会自动对这些元素进行解码，将其转化为对应的意义和认知[114]。这个过程是在人们的视觉和认知系统之间进行的，所以信息的视觉表达需要符合人类视觉和认知的特点，这样才能使信息更好地被解码和理解。信息视觉编码与解码在许多领域中都得到了广泛应用[115]。在广告和市场营销中，使用视觉形式的广告设计可以更好地吸引消费者的注意力和激发他们的购买欲望。在教育和培训中，使用视觉图表和图像可以帮助学生更好地理解和记忆知识点。在数据可视化和信息传播中，视觉编码和解码是有效传递复杂信息的重要手段。

然而，信息视觉编码与解码也面临一些挑战。由于不同文化和个体的认知差异，同一组视觉元素可能会被不同人解读为不同的含义。因此，在进行信息视觉编码时，设计者需要考虑受众的背景和文化差异，以确保信息能够被准确地解码和理解[116]。此外，信息视觉编码也需要遵循一定的设计原则和规范，以确保信息的准确传达和有效传播。

3.6.2　拉斯韦尔的传播模型（5W 模型）

拉斯韦尔的传播模型，也称为 5W 模型，是由美国政治学家和传播学者哈罗德·拉斯韦尔（Harold Lasswell）于 20 世纪 20 年代末至 30 年代初提出的，它是

传播学领域中的一个经典模型。拉斯韦尔是政治学、传播学和国际关系领域的重要学者，他的模型试图概述和描述传播过程中的关键要素。拉斯韦尔的传播模型首次出现在他于 1948 年发表的著作《传播的结构与功能》中[117]。该书在传播学领域引起了广泛的关注，拉斯韦尔在书中探讨了传播的本质、角色和功能，并提出了他的传播模型（见图 3-33）。

拉斯韦尔的传播模型围绕着五个关键问题来描述传播过程。这五个问题分别如下。

（1）Who（谁）。"谁"是信息的发出者或发送者，这个问题关注信息的起源，即谁是信息的源头。

（2）Says What（说什么）。这个问题关注"说了什么"，即信息的内容，它涉及发出的信息、主题或信息的核心内容。

（3）In Which Channel（通过什么渠道）。这个问题关注信息传递的渠道，即信息是通过什么媒介或渠道传递给受众的。

（4）To Whom（传递给谁）。这个问题关注信息的目标受众，它涉及信息传递的对象，即谁是信息的接收者。

（5）With What Effect（产生什么效果）。最后一个问题关注信息传递的效果，它考察信息传递后产生的影响以及受众的反应。

通过回答这五个问题，拉斯韦尔的传播模型试图描述传播过程中的主要要素，从信息的发出到影响的产生。尽管这个模型在今天的传播学领域可能被认为过于简化，但它为学者们提供了一个探索传播过程的初始框架，帮助人们理解信息是

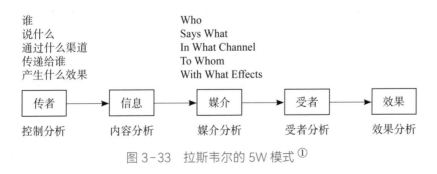

图 3-33　拉斯韦尔的 5W 模式 ①

① 张国良. 传播学原理［M］. 上海：复旦大学出版社，2021.

如何在社会中流动、传递和影响的。

3.6.3　传播与说服模型

卡尔·霍夫兰（Carl Hovland）是 20 世纪实验社会心理学领域的杰出学者，他提出了一个重要的传播与说服理论，称为"传播与说服模型（communication and persuasion model）"[118]。这个模型旨在解释人们如何通过传播信息来影响他人的行为和想法。最初，他作为美国军事心理学家，在第二次世界大战期间致力于研究军事训练和士兵的态度变化。战争结束后，他将兴趣转向了公众和广告领域，开始关注人们如何对信息做出反应、如何改变态度以及如何被说服。他的研究在 20 世纪 40 年代末和 50 年代取得突破，特别是在恐惧性信息和名人宣传方面。他深入研究了适度恐惧与过度恐惧对信息接收的影响，为广告和宣传设计提供了实践指导。此外，他的研究揭示了名人的宣传如何增强信息的说服力，为广告产业的发展提供了重要启示[119]。霍夫兰的说服和态度改变研究不仅关注信息源、信息内容和受众，还涵盖了论据质量、受众特点等多个要素。他的工作在劝说、广告和宣传领域为后来的研究者和实践者提供了重要指导，推动了社会心理学和传播学的发展。霍夫兰的传播与说服模型包括几个关键概念[120]。

（1）资源（source）。霍夫兰的模型强调信息发出者的影响力。信息的源头可以是个人、媒体、机构等。可信度是信息源的一个关键特征，具有较高可信度的源头更有可能影响受众的态度。

（2）信息（message）。信息内容在劝说中至关重要。信息的引人注目、清晰简洁和说服性都会影响信息的影响力。霍夫兰强调，使用恰当的语言、明确的论据以及有力的证据是有效劝说的关键。

（3）受众（audience）。受众的特点和态度也会影响信息传递的效果。受众先前态度、知识水平、价值观等因素都会影响他们对信息的接受和态度的改变。

（4）媒介（medium）。媒介是信息传递的载体，包括口头、书面、广播、电视等。不同的媒介对信息的传递方式和影响方式有所不同，因此选择适合的媒介对于有效的劝说至关重要。

（5）效果（effect）。信息传递的最终目的是影响受众的态度和行为。劝说成

功与否可以通过观察受众的态度变化和行为改变来衡量。霍夫兰关注劝说效果的持久性以及是否产生实际的行为改变。

3.6.4　信息茧房与社交过滤

在 2006 年出版的《信息乌托邦：众人如何生产知识》中，凯斯·桑斯坦（Cass Sunstein）首次提出了信息茧房这一概念，用以描述人们在信息环境里形成的一种闭环状态。其中，个体更倾向于接触和吸收与自身偏好和观点相一致的信息，同时忽略或抵制与自身观点不同的信息[121]。这种状态可能导致信息的过滤、偏见及孤立。信息茧房的形成可能由个人的信息选择行为、设计的引导效应以及算法与推荐系统的影响所驱动，这进一步强化了个体现有的观点和信念，形成了信息茧房状态。这限制了个体对不同观点和视角的认识，可能导致信息过滤和认知偏见。

彭兰在《人人皆媒时代的困境与突围可能》中探讨了"社交过滤网、圈子与信息茧房"[122]。她指出，信息茧房现象与人们的选择性心理息息相关，这在传统媒体时期已经存在。然而，在当前时代，由算法驱动的新闻传播、对信息进行筛选的社交网络平台以及具有明显圈层划分的社交媒体，都在不断加剧这一现象。

喻国明在其研究中探讨了信息茧房现象及其对社会的群体极化和社会连带性损失的影响[123]。他建议通过优化技术算法和提高个人媒介素养来缓解这一现象。在另一篇论文中，他分析了个性化新闻推送如何重塑新闻业，尤其是如何根据用户的社交数据和关系定义需求。

关于信息茧房的负面影响，蔡磊平提到，个性化推荐系统虽然提高了信息传递效率并满足了受众的需求，却也导致了信息茧房现象，影响了公众对现实世界的全面理解。胡婉婷探讨了信息茧房对网络公共领域构建的破坏作用，强调了它对言论自由、公众理性批判和社会凝聚力的削弱。

王刚在其论文中探讨了个性化信息服务如何加剧信息茧房现象和知识鸿沟，并强调媒介应该担负起社会责任，提供高质量新闻[124]。刘华栋在文章中分析了信息茧房的成因，认为社交媒体、个人议程设定和协同过滤算法共同促成了信息茧房的形成，并提出通过建立多样化信息渠道、促进公共交流空间和提高媒介素养等措施来应对[125]。

3.6.5 象征（符号）互动理论

符号互动论（也称象征互动理论，symbolic interactionism）起源于 20 世纪 30 年代，由美国社会学家乔治·赫伯特·米德（George Herbert Mead）在其著作《心灵、自我与社会》中提出。该理论认为，人们的社会生活充满了象征性的互动，符号是这些互动的基础，人们通过符号来实现与社会、他人及自我之间的沟通[126]。

米德的主要观点可概括如下。第一，人与人之间的传播活动，唯有通过符号（作为信息载体、意义中介）交换才能进行，正是在这一互动过程中，人们得以建立关系并建构社会。第二，在此过程中，作为传播主体的每一个人的"自我"逐步成长（亦即社会化过程）。"自我"由两个部分构成：一个是"主我"（I），无序、冲动，具有思想和行为的创新性和驱动力的部分，代表"我想成为一个怎样的人"；另一个是"客我"（me），有序、理性，具有规范性、约束力，代表"我是（或应是）一个怎样的人"，即周围的人（称"泛化他人"或"概化他人"）认为我是一个怎样的人[127]。

作为米德最出色的学生，赫伯特·布鲁默（Herbert Blumer）继承并拓展了老师的思想，并撰写了代表作《符号互动论：观点与方法》[128]。他认为，符号互动理论有三个核心假设或基本前提。

（1）人们总是根据对事物（包括人和事）赋予的意义而采取相应的行动。例如，张三认定李四心地善良，试图与其成为朋友，他会对李四做出示好的举动。

（2）意义产生于人们的社会互动。换言之，意义并不存在于事物本身，而是在人与人之间通过符号交换而形成。例如，李四为人如何，既可能是张三与其直接互动得来的印象，也可能是来自王五间接告知的信息。

（3）在社会互动过程中，人们自身的思维（心灵）能修正其以往对符号的解释。例如，张三通过与李四更多的直接交流，以及了解到更多的间接信息，发现其心地并不善良，则张三就将修正其对"李四"这符号原来的解释了。

在继承和发展符号互动论的学者中，欧文·戈夫曼（Erving Goffman）的贡献不容忽视。他的代表作《日常生活中的自我呈现》受到赫伯特·布鲁默的影响，提出社会秩序和行为的意义是人们在日常互动中所构建的[129]。戈夫曼将日常生活比作剧场，采用戏剧化的视角来分析社会互动，认为人们在互动过程中不仅展示自我，也努力操纵他人对自己的看法，通过诸如言语、姿态和手势等方式进行

"印象管理"。

3.6.6　品牌关系发展动态模型

　　苏珊·福尼尔（Susan Fournier）提出了品牌关系发展的多阶段模型，阐述了品牌和消费者关系从初始关注到深入认识、共同成长、持续陪伴，再到关系的断裂和可能的重建六个阶段的动态过程。这一模型揭示了品牌和消费者关系的生命周期特征[130]。从更细微的角度来看，消费者与品牌关系的形成依赖于众多细小的品牌信息交互。例如在日常生活中，看到别人手提的带有品牌标志的购物袋，或看到办公室中同事使用的印有某品牌标志的咖啡杯，这些都是发展消费者与品牌关系的方式。因此，消费者与品牌关系的初步建立，实际上是一个涉及品牌信息接触、理解和内化的过程，也就是消费者–品牌间的信息交互行为。

　　消费者–品牌的信息行为起始于消费者对相关信息的需求。曼弗雷德·科申（Manfred Kochen）提出，个体对信息的需求可以分为三个层次：客观状态、主观状态和表达状态的信息需求。

　　在主观状态下，信息需求的触发可能来自两个方面：一是信息本身重要性引发的自我意识，二是外部因素的提示激发。当信息需求由信息本身的重要性直接引发时，随之而来的是一系列主动的信息搜索行为。相反，如果信息需求是在特定的外部刺激之后才被意识到，那么随后的信息行为就被视为被动的反应[131]。

　　消费者–品牌间的信息行为通常涉及信息查找、信息接触、信息处理、信息回忆、信息使用和信息交流等多个阶段，这一过程被称为 SCPRUC 模型（见图3-34）[132]。在这个模型中，主动和被动的品牌信息行为过程有所区别：主动的

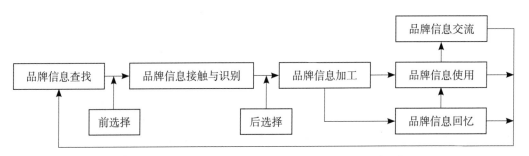

图 3-34　消费者–品牌信息 SCPRUC 行为过程[132]

品牌信息行为在信息接触之前包括一个针对该品牌信息的查找环境，主动信息行为会比被动信息行为多出这一个选择环节。

在品牌信息接触之前的信息渠道选择（预选择）环节，决定了哪些特定信息将被接触。通常，主动品牌信息行为者在接触和处理品牌信息之后会直接使用这些信息；而被动品牌信息行为者在接触和处理信息之后，通常会临时存储这些信息，待合适时机再进行回忆和使用。无论是哪种品牌信息行为过程，消费者在行为过程的最后阶段——品牌信息回忆、使用和交流时，经常会发现信息不足，这可能引发新一轮的信息查找。消费者-品牌信息行为的循环过程正是消费者-品牌关系的成长轨迹，而每个环节中的信息刺激效应直接影响消费者-品牌关系的质量。

课后练习

1. 列举信息设计的认知原则，如何将其运用在设计作品中？
2. 信息视觉设计与认知心理学的耦合效应是怎样的？
3. 简述知识图谱的实证研究方法。
4. 简述情感识别与信息设计理论耦合效应。

参考文献

[1] 席涛 . 大型邮轮公共空间的信息设计方法研究［D］. 武汉：武汉理工大学，2020.

[2] Ross B H, Markman A B. Cognitive psychology[M]. San Diego: Harcourt Brace College Publishers, 1997.

[3] Howard T J, Culley S J, Dekoninck E. Describing the creative design process by the integration of engineering design and cognitive psychology literature[J]. Design Studies, 2008, 29(2): 160−180.

[4] Malhotra A, Thomas J C, Carroll J M, et al. Cognitive processes in design[J]. International Journal of Man-Machine Studies, 1980, 12(2): 119−140.

[5] Rachman S. A cognitive theory of obsessions[J]. Behavior and Cognitive Therapy Today, 1998(1): 209−222.

[6] Lachman R, Lachman J L, Butterfield E C. Cognitive psychology and information processing: an introduction[M]. London: Psychology Press, 2015.

[7] Koffka K. Principles of gestalt psychology[M]. Oxford: Routledge, 2013: 44.

[8] Wagemans J, Feldman J, Gepshtein S, et al. A century of gestalt psychology in visual perception: II. conceptual and theoretical foundations[J]. Psychological Bulletin, 2012, 138(6): 1218.

[9] Köhler W. Gestalt psychology[J]. Psychologische Forschung, 1967, 31(1): XVIII−XXX.

[10] Westheimer G. Gestalt theory reconfigured: Max Wertheimer's anticipation of recent developments in visual neuroscience[J]. Perception, 1999, 28(1): 5−15.

[11] Westmeyer H. Psychological theories from a structuralist point of view[M]. Berlin: Springer, 1989.

[12] Roeckelein J. Imagery in psychology: a reference guide[M]. Westport: Greenwood Publishing Group, 2004.

[13] Bates E, Elman J L. Connectionism and the study of change[M]. Malden: Black Well Publishers, 1993: 623−642.

[14] Piaget J. The psychology of intelligence[M]. Oxford: Routledge, 2005.

[15] Cheng H K, Schwing A G. Xmem: long-term video object segmentation with an atkinson-shiffrin memory model[C]//European Conference on Computer Vision, Aviv, Israel, 2022.

[16] Barsalou L W. Cognitive psychology: an overview for cognitive scientists[M]. New York: Psychology Press, 2014.

[17] Kalbfleisch M L. Getting to the heart of the brain: using cognitive neuroscience to explore the nature of human ability and performance[J]. Roeper Review, 2008, 30(3): 162−170.

[18] Sherwood C C, Subiaul F, Zawidzki T W. A natural history of the human mind: tracing evolutionary changes in brain and cognition[J]. Journal of Anatomy, 2008, 212(4): 426−454.

[19] Ghashghaei H T, Hilgetag C C, Barbas H. Sequence of information processing for emotions based on the anatomic dialogue between prefrontal cortex and amygdala[J]. Neuroimage, 2007, 34(3): 905−923.

[20] Cowan N. Evolving conceptions of memory storage, selective attention, and their mutual constraints within the human information-processing system[J]. Psychological Bulletin, 1988, 104(2): 163.

[21] MacInnis D J, Price L L. The role of imagery in information processing: review and extensions[J]. Journal of Consumer Research, 1987, 13(4): 473−491.

[22] Schaie K W, Willis S L. A stage theory model of adult cognitive development revisited[J].

World Congress of Gerontology, 1997(1): 175-193.

[23] Lutz S, Huitt W. Information processing and memory: theory and applications[J]. Educational psychology Interactive, 2003(2): 1-7.

[24] Noman D A, Bobrow D G. Descriptions: an intermediate stage in memory retrieval[J]. Cognitive Psychology, 1979, 11(1): 107-123.

[25] Miller G A. The magical number seven, plus or minus two: some limits on our capacity for processing information[J]. Psychological Review, 1956, 63(2): 81.

[26] Lewis R L. Interference in short-term memory: the magical number two (or three) in sentence processing[J]. Journal of Psycholinguistic Research, 1996, 25(1): 93-115.

[27] Simon H A, Kadane J B. Optimal problem-solving search: all-or-none solutions[J]. Artificial Intelligence, 1975, 6(3): 235-247.

[28] Simon H A. On how to decide what to do[J]. The Bell Journal of Economics, 1978: 494-507.

[29] Simon H A. Rationality as process and as product of thought[J]. The American Economic Review, 1978, 68(2): 1-16.

[30] Miniard P W, Bhatla S, Sirdeshmukh D. Mood as a determinant of postconsumption product evaluations: mood effects and their dependency on the affective intensity of the consumption experience[J]. Journal of Consumer Psychology, 1992, 1(2): 173-195.

[31] Liu J S, Tsaur S H. We are in the same boat: tourist citizenship behaviors[J]. Tourism Management, 2014, 42: 88-100.

[32] Hollan J, Hutchins E, Kirsh D. Distributed cognition: toward a new foundation for human-computer interaction research[J]. ACM Transactions on Computer-Human Interaction (TOCHI), 2000, 7(2): 174-196.

[33] Hutchins E. Distributed cognition[J]. International Encyclopedia of the Social and Behavioral Sciences, 2000, 138: 1-10.

[34] Kirsh D. Thinking with external representations[J]. AI & Society, 2010, 25: 441-454.

[35] Clark A. Whatever next? predictive brains, situated agents, and the future of cognitive science[J]. Behavioral and Brain Sciences, 2013, 36(3): 181-204.

[36] Norman D A. Living with complexity[M]. London: MIT Press, 2016.

[37] Holzman T G, Pellegrino J W, Glaser R. Cognitive variable in series completion[J]. Journal of Educational Psychology, 1983, 75(4): 603.

[38] Tenenbaum G, Yuval R, Etbaz G, et al. The relatiorship between cognitive characteristics and decision making[J]. Canadian Journal of Applied Physiology, 1993, 18(1): 48-62.

[39] Lakey B, Cassady P B. Cognitive processes in perceived social support[J]. Journal of Personality and Social Psychology, 1990, 59(2): 337.

[40] Taboada A, Tonks S M, Wigfield A, et al. Effects of motivational and cognitive variables on reading comprehension[J]. Reading and Writing, 2009, 22: 85-106.

[41] Biddle S, Goudas M. Analysis of children's physical activity and its association with adult encouragement and social cognitive variables[J]. Journal of School Health, 1996, 66(2): 75-78.

[42] Norman D A, Ortony A. Designers and users: two perspectives on emotion and design[J]. Symposium on Foundations of Interaction Design, 2003(1): 1-13.

第
3
章

信息设计的相关理论研究

［43］ Norman D A. Emotional design: why we love (or hate) everyday things[M]. New York: Basic Books, 2007.

［44］ Norman D A, Verganti R. Incremental and radical innovation: design research vs. technology and meaning change[J]. Design Issues, 2014, 30(1): 78−96.

［45］ Hara Design Institute. Re Design[EB/OL]. (2020−04−20)[2023−11−30]. https://www.ndc.co.jp/hara/en/works/2014/08/redesign.html.

［46］ Monk A F, Blom J O. A theory of personalisation of appearance: quantitative evaluation of qualitatively derived data[J]. Behaviour & Information Technology, 2007, 26(3): 237−246.

［47］ Feldman D E, Brecht M. Map plasticity in somatosensory cortex[J]. Science, 2005, 310(5749): 810−815.

［48］ Krem Kow J, Jin J, Wang Y, et al. Principles underlying sensory map to pography in primary visual cortex[J]. Nature, 2016, 533(7601): 52−57.

［49］ Nielsen J, Molich R. Heuristic evaluation of user interfaces[C]//Proceedings of the SIGCHI Conference on Human Factors in Computing Systems, Seattle, USA, 1990: 249−256.

［50］ Nielsen J. Multimedia and hypertext: the internet and beyond[M]. Massachusetts: Morgan Kaufmann, 1995.

［51］ 柏拉图. 柏拉图全集第一卷：申辩篇、克里托篇、斐多篇［M］. 王晓朝，译. 北京：人民出版社，2015.

［52］ Solomon R C. Handbook of emotions [M]. New York: The Guilford Press, 2007.

［53］ Lazarus R S. Emotion and adaptation[M]. New York: Oxford University Press, 1994.

［54］ Kenny A. Action, emotion and will[M]. London: Routledge & Kegan Paul，1963.

［55］ Lyons D. Emotion[M]. Cambridge: Cambridge University Press, 1980.

［56］ 贾媛媛，韩宝如. 基于职业能力培养的《医学大数据技术》课程改革研究［J］. 检验医学与临床，2019，16（11）：1626−1628.

［57］ Shedroff N. 11 Information interaction design: a unified field theory of design[M]. Cambridge: The MIT Press, 2000: 267.

［58］ Page T. Skeuomorphism or flat design: future directions in mobile device user interface (UI) design education[J]. International Journal of Mobile Learning and Organisation, 2014, 8(2): 130−142.

［59］ Kramer M W. Motivation to reduce uncertainty: a reconceptualization of uncertainty reducion theory[J]. Management Communication Quarterly, 1999, 13(2): 305−316.

［60］ Parks M R, Adelman M B. Communication networks and the development of romatic relationships: an expansion of uncertainly reduction theory[J]. Human Communication Research, 1983, 10(1): 55−79.

［61］ Holmqvist K, Nyström M, Andersson R, et al. Eye tracking: a comprehensive guide to methods and measures[M]. Oxford: Oxford University Press, 2011.

［62］ Wedel M, Pieters R. Eye tracking for visual marketing[J]. Foundations and Trends in Marketing, 2008, 1(4): 231−320.

［63］ Skupin A. From metaphor to method: cartographic perspectives on information visualization[C]//IEEE Symposium on Information Visualizat, Salt Lake City, USA, 2000.

［64］ Draper G M, Livnat Y, Riesenfeld R F. A survey of radial methods for information visualization[J]. IEEE Transactions on Visualization and Computer Graphics, 2009, 15(5): 759−776.

第 3 章

信息设计的相关理论研究

［65］ de Koning B, Tabbers H K. Facilitating understanding of movements in dynamic visualizations: an embodied perspective[J]. Educational Psychology Review, 2011(23): 501－521.

［66］ Foglia L, Wilson R A. Embodied cognition[J]. Wiley Interdisciplinary Reviews: Cognitive Science, 2013, 4(3): 319－325.

［67］ Akindes F Y. Clothing as symbolic representations of identity[J]. Communicating Enthnic and Cultural Identity, 2003(11): 85.

［68］ Cleveland W S, McGill R. Graphical perception and graphical methods for analyzing scientific data[J]. Science, 1985, 229(4716): 828－833.

［69］ Attneave F, Arnoult M D. The quantitative study of shape and pattern perception[J]. Psychological Bulletin, 1956, 53(6): 452.

［70］ Song H, Dharmapurikar S, Turner J, et al. Fast hash table lookup using extended bloom filter: an aid to network processing[J]. ACM SIGCOMM Computer Communication Review, 2005, 35(4): 181－192.

［71］ Wurman R S. Information architecture[M]. Lakewood: Watson-Guptill Publications, 1997.

［72］ Wurman R S. Making the city observable[M]. London: MIT Press, 1971.

［73］ 张丽群，刘晓峰 . 信息设计中的"红线"：信息架构中的信息组织［J］. 设计，2015（15）：64－65.

［74］ Yan A, Hu Y, Cui J, et al. Information assurance through redundant design: a novel TNU error-resilient latch for harsh radiation environment[J]. IEEE Transactions on Computers, 2020, 69(6): 789－799.

［75］ Turk M. Multimodal interaction: a review[J]. Pattern Recognition Letters, 2014(36): 189－195.

［76］ Oviatt S. The human-computer interaction handbook: fundamentals, evolving technologies and emerging applications[M]. Florida: CRC Press, 2007: 20.

［77］ Wijaya B S. The development of hierarchy of effects model in advertising[J]. International Research Journal of Business Studies, 2015, 5(1): 73－85.

［78］ Hassan S, Nadzim S A, Shiratuddin N. Strategic use of social media for small business based on the AIDA model[J]. Procedia-Social and Behavioral Sciences, 2015, 172: 262－269.

［79］ Faloutsos C, Lin K I. FastMap: a fast algorithm for indexing, data-mining and visualization of traditional and multimedia datasets[C]//Proceedings of the 1995 ACM SIGMOD International Conference on Management of Data, San Jose, USA, 1995: 163－174.

［80］ Hiippala T. Data visualization in society[M]. Amsterdam: Amsterdam University Press, 2020: 278－295.

［81］ Batrinca B, Treleaven P C. Social media analytics: a survey of techniques, tools and platforms[J]. Ai & Society, 2015(30): 89－116.

［82］ Keim D, Qu H, Ma K L. Big-data visualization[J]. IEEE Computer Graphics and Applications, 2013, 33(4): 20－21.

［83］ Pike W, Stasko J, Chang R, O'connell T A. The science of interaction[J]. Information visualization, 2009, 8(4): 263－274.

［84］ Bach B, Dragicevic P, Archambault D, et al. A review of temporal data visualizations based on space-time cube operations[C]//Eurographics Conference on Visualization, Swansea Wales, United Kingdom, 2014.

［85］ Aigner W, Miksch S, Schumann H, et al. Visualization of time-oriented data[M]. London: Springer, 2011.

第 3 章

信息设计的相关理论研究

166

［86］ 唐纳德·诺曼.设计心理学［M］.梅琼，译.北京：中信出版社，2003.

［87］ 高翔.按照习近平总书记和党中央要求办好中国社会科学院［J］.党建，2023（5）：7-10.

［88］ 黄柏青.设计美学：学科性质、演进状况、存在问题与可行路经［J］.湖南科技大学学报（社会科学版），2012，15（5）：160-163.

［89］ 欧格雷迪.信息设计［M］.郭璁，译.南京：译林出版社，2009.

［90］ 扬·库巴谢维奇.交互与体验：交互设计国际会议纪要［J］.装饰，2010（1）：13-15.

［91］ langer A M. Analysis and design of information systems[J]. Springer Science & Business Media, 2007(11): 21.

［92］ Paivio A. Mental representations: a dual coding approach[M]. Oxford: Oxford University Press, 1990.

［93］ Quinlan P T, Wilton R N. Grouping by proximity or similarity? Competition between the gestalt principles in vision[J]. Perception, 1998, 27(4): 417-430.

［94］ Gambrel P A, Cianci R. Maslow's hierarchy of needs: does it apply in a collectivist culture[J]. Journal of Applied Management and Entrepreneurship, 2003, 8(2): 143.

［95］ Witt C A, Wright P L. Tourist motivation: life after Maslow[J]. Choice and Demand in Tourism, 1992(23): 33-35.

［96］ 孙敏，陈秀万，张飞舟.地理信息本体论［J］.地理与地理信息科学，2004（3）：6-11.

［97］ 和少英.民族文化保护与传承的"本体论"问题［J］.云南大学学报（哲学社会科学版），2009，26（2）：17-24.

［98］ 景剑锋.亚里士多德实践本体论的逻辑结构分析［J］.内蒙古大学学报（人文社会科学版），2006（1）：81-85.

［99］ 方立天.中国古代哲学［M］.北京：中国人民大学出版社，2012.

［100］ Neches R, Fikes R E, Finin T, et al. Enabling technology for knowledge sharing[J]. AI Magazine, 1991, 12(3): 36.

［101］ Gruber T R. A translation approach to portable ontology specifications[J]. Knowledge Acquisition, 1993, 5(2): 199-220.

［102］ Brost W N. Construction of engineering ontology for knowledge sharing and reuse[M]. Enschede: University of Twente, 1997.

［103］ Fensel D, Decker S, Erdmann M, et al. Ontobroker: the very high idea[C]// FLAIRS conference, Florida, 1998.

［104］ Chandrasekaran B, Josephson J R, Benjamins V R. What are ontologies, and why do we nead them?[J]. IEEE Intelligent Systems and their Applications, 1999, 14(1): 20-26.

［105］ 陆汝钤，金芝，陈刚.面向本体的需求分析［J］.软件学报，2000（8）：1009-1017.

［106］ 梁秀娟.科学知识图谱研究综述［J］.图书馆杂志，2009，28（6）：58-62.

［107］ Albers M J, Mazur M B, et al. Content and complexity: information design in technical communication[M]. Oxford: Routledge, 2014.

［108］ Frascara J, Meurer B, van Toorn J, et al. User-centred graphic design: mass communication and social change[M]. Florida: CRC Press, 1997.

［109］ de Vreese C H. News framing: theory and typology[J]. Information Design Journal+Document Design, 2005, 13(1): 51-62.

第3章

信息设计的相关理论研究

[110] Potts L. Using actor network theory to trace and improve multimodal communication design[J]. Technical Communication Quarterly, 2009, 18(3): 281-301.

[111] Shaw A. Encoding and decoding affordances: Stuart Hall and interactive media technologies[J]. Media, Culture & Society, 2017, 39(4): 592-602.

[112] Pillai P. Rereading Stuart Hall's encoding/decoding model[J]. Communication Theory, 1992, 2(3): 221-233.

[113] Hall S. The discourse studies reader: main currents in theory and analysis[M]. Amsterdam: John Benjamins Publishing Company, 2014: 111-121.

[114] Hall S. Encoding/decoding[J]. Media and Cultural Studies: Keyworks, 2001(2): 163-173.

[115] Shaw A. Encoding and decoding affordances: Stuart Hall and interactive media technologies[J]. Media, Culture & Society, 2017, 39(4): 592-602.

[116] Hall S. Cultural studies: two paradigms[J]. Media, Culture & Society, 1980, 2(1): 57-72.

[117] Lasswell H D. The structure and function of communication in society[J]. The Communication of Ideas, 1948, 37(1): 136-139.

[118] Hovland C I, Janis I L, Kelley H H. Communication and persuasion[M]. New Haven: Yale University Press, 1953.

[119] Hovland C I, Weiss W. The influence of source credibility on communication effectiveness[J]. Public Opinion Quarterly, 1951, 15(4): 635-650.

[120] Aronson E. The power of self-persuasion[J]. American Psychologist, 1999, 54(11): 875.

[121] Liao Q V, Fu W T. Beyond the filter bubble: interactive effects of perceived threat and topic involvement on selective exposure to information[C]//Proceedings of the SIGCHI Conference on Human Factors in Computing Systems, Paris, France, 2013.

[122] 彭兰. 人人皆媒时代的困境与突围可能 [J]. 新闻与写作, 2017 (11): 64-68.

[123] 喻国明. "信息茧房" 禁锢了我们的双眼 [J]. 领导科学, 2016 (36): 20.

[124] 王刚. "个人日报" 模式下的 "信息茧房" 效应反思 [J]. 青年记者, 2017 (29): 18-19.

[125] 刘华栋. 社交媒体 "信息茧房" 的隐忧与对策 [J]. 中国广播电视学刊, 2017 (4): 54-57.

[126] Benzies K M, Allen M N. Symbolic interactionism as a theoretical perspective for multiple method research[J]. Journal of Advanced Nursing, 2001, 33(4): 541-547.

[127] Mead G H. A first look at communication theory[M]. New York: McGraw-Hill Education, 2012: 54-66.

[128] Blumer H. Symbolic interactionism: perspective and method[M]. California: University of California Press, 1986.

[129] Goffman E. Stigma: notes on the management of spoiled identity[M]. London: Simon and Schuster, 2009.

[130] Fournier S. Consumers and their brands: developing relationship theory in consumer research[J]. Journal of Consumer Research, 1998, 24(4): 343-373.

[131] 李桂华, 余伟萍. 信息视角的消费者-品牌关系建立过程: SCPRUC 模型 [J]. 情报杂志, 2011, 30 (7): 190-195.

[132] Bettman J R. Information processing models of consumer behavior[J]. Journal of Marketing Research, 1970, 7(3): 370-376.

第3章 信息设计的相关理论研究

「 第 4 章　信息设计的专业技能与
研究方法 」

信息设计的研究方法是信息设计研究的重要组成部分。本章将深入介绍信息设计的专业技能和研究方法，探讨如何通过测量受众的情绪反应来优化设计作品；探讨生理信号识别的原理和应用，了解通过监测生理信号来评估设计传播效果的工具和方法。同时，分别从研究分析、转化、创意、版面、视觉层次、视觉结构六个方面介绍信息设计实践所需的专业技能。

4.1　信息设计的专业技能

信息设计领域的核心目标之一是确保信息的有效传达。然而，在信息传达的过程中，经常会遭遇复杂的问题和挑战，这些问题可能会影响信息传达的质量和效率。本节旨在深入探讨信息设计中的问题识别与分析，并深入研究如何充分考虑受众和环境的特点，以及如何基于受众和环境因素进行优化，为后续信息设计工作奠定基础。

4.1.1　研究分析

1）观察与发现

信息设计的目标是有效传达信息并实现预期的沟通效果。然而，我们在生活中常常遇到各种问题导致信息传达不畅。举例来说，在建筑空间中，模糊的路标或者不当的导视系统可能让人们迷路，无法准确找到目的地；在导视系统中，设计没有考虑用户的浏览习惯，或者路标与环境造成视觉冲突，也会导致信息传达不流畅。这些问题需要设计师密切关注并深入调研，研究认知规律并找到问题的根源。通过认真观察，设计师可以发现用户自己都未察觉的隐藏问题。设计师需要根据调研和观察的结果，找到问题的根源，并有针对性地进行改良和优化[1]。

2）内容分析

（1）关注受众。

信息设计的首要任务是充分考虑目标受众及其所处环境。设计工作应依据目标受众的具体需求来挑选和调整所要展示的内容和设计元素，避免添加无关紧要的信息，以确保设计的核心信息得到凸显。设计所采纳的理念和概念必须与目标

受众的经验和背景相契合。理解受众已有的知识水平，并将新增信息以逻辑性强的方式与之衔接，是设计成功的关键。设计作品中信息量需精准适中，既不能过多以致受众产生负担，也不能过少以致信息不足，旨在满足受众的实际需求，并促使受众从被动接收信息转变为主动探索和理解。在这个过程中，思维导图这种可视化思维工具可以发挥重要作用，它通过树状图形结构组织和展示信息，以中心主题为核心，通过分支展开相关的思想和概念，有助于头脑风暴、规划、学习和组织思维（见图 4-1）[1]。

以下是关注受众需求需要注意的几个重要方面。

a. 定位受众群体。信息设计的第一步是明确受众群体。不同的受众群体有不

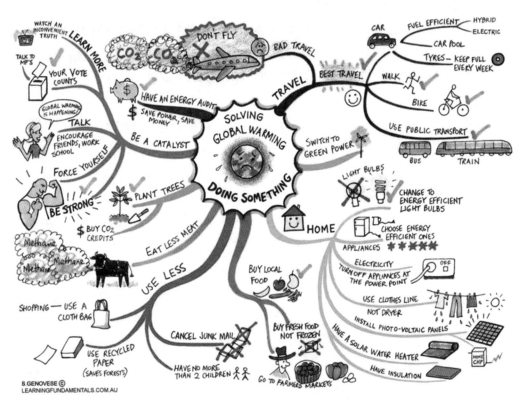

图 4-1　思维导图：常见的思维方法 ①

① 图片来源：https://discover.hubpages.com/health/14-Facts-about-the-Vegetarian-Influence。

同的需求和背景，因此设计师需要根据受众的特点来控制内容和元素。

b. 连接已有信息。了解受众已经掌握的信息和知识，以富有逻辑的方式将新的信息连接到他们已掌握的信息上。这样可以帮助受众更好地理解和接受新的信息，让信息的传达更加顺畅和有效。

c. 量身定制信息量。设计师在传达信息时需要控制信息量，确保既不过多也不过少，恰到好处地满足受众的需求。信息量过多可能会导致信息过载，让受众感到困扰；信息量过少则可能不能满足受众的需求。

d. 改变信息接收方式。信息设计应当考虑如何改变受众被动接收信息的方式，使信息更具吸引力和互动性。例如，可以通过采用多媒体形式、交互式设计等方式，让受众更主动地参与和吸收信息[2]。

e. 了解兴趣和偏好。了解受众的兴趣和爱好，包括他们喜欢阅读什么类型的内容、访问什么样的网站、购物偏好以及度过空闲时间的方式。这些信息可以帮助设计师更好地定位受众，为其提供符合兴趣和需求的信息。

（2）分析环境。

环境特性有助于我们了解信息传播是在什么样的渠道、怎么样才能够实现最有效的传达、受众群体的特点以及外部条件等因素，这些因素直接影响着信息的传达效果和受众的接受程度。PEST方法用于分析环境中的外部因素（见图4-2），以下是基于PEST方法分析信息设计环境的几个关键方面[3]。

a. 渠道选择。在进行信息设计之前，设计师需要了解信息传播的渠道和载体。不同的渠道和载体具有不同的特点和适用范围。

b. 受众群体特点。不同的受众群体有不同的兴趣、需求和习惯，设计师需要深入了解受众的背景、文化、年龄、性别等特点，以便更好地定位信息内容和形式[3]。

c. 外部条件。外部条件如社会文化环境、政治经济状况等，这些因素可能会影响信息传达的效果和受众的反应。设计师需要考虑这些外部条件，并在设计中进行适当的调整，以确保信息传达的顺利进行[4]。

d. 用户体验。设计师需要思考受众在接收信息的过程中可能遇到的问题和困扰，并提供相应的解决方案，使用户体验更加顺畅和愉悦。比如在设计导视系统时，考虑到用户在复杂环境中找到目标位置的困难，可以提供更直观的导引方式，

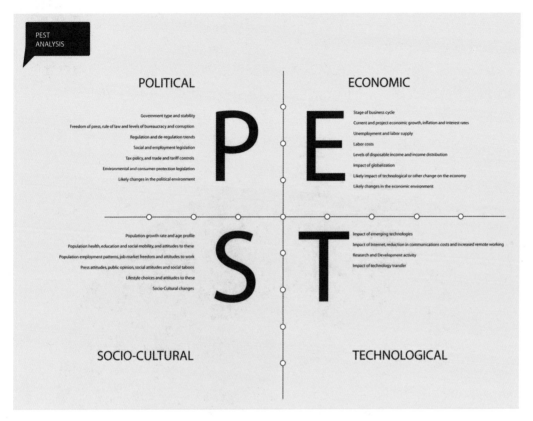

图 4-2　PEST 环境分析 [①]

使用户更轻松地找到目标地点 [5]。

4.1.2　信息转化

每一个信息的组织与转换需建立在一套系统化的基础之上，例如，信息传播的清晰度依赖于其是否能够根据位置、字母顺序、时间顺序、空间布局、层次结构或颜色等进行有效组织 [6]。

1）常见的信息设计系统

（1）英文字母和数字结构系统。依据英文字符和数字的逻辑顺序来组织信息，

① 图片来源：https://leecj279blog.files.wordpress.com/2015/02/pest-analysis.jpg。

这种方法的优点在于能够提供明确的序列和层次，便于人们迅速定位和理解信息。例如，字典或索引通过字母顺序方便用户查找所需内容[7]。

（2）颜色信息系统。颜色作为信息传递的直观方式，使用户可以通过颜色差异迅速识别信息类别。不同颜色常与特定含义或情绪关联，如红色代表警告或重要，绿色代表安全或成功，蓝色表示稳定或信任。在设计中应用颜色系统，无需复杂逻辑即可加快信息理解速度（见图4-3）[7]。

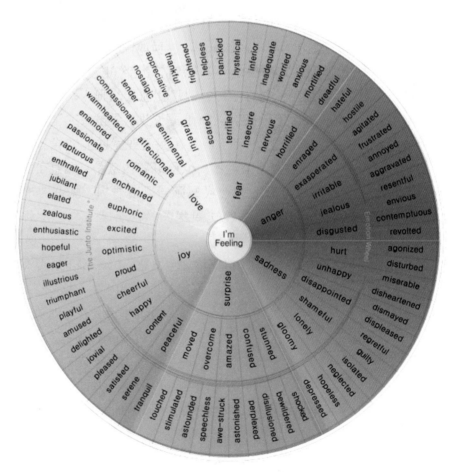

图 4-3　情感颜色视觉指南①

————————

① 图片来源：https://www.mathworks.com/help/map/add-legend-to-wms-map.html。

　　然而，要有效地应用颜色系统，需要注意颜色的搭配和使用。拥有不同文化和背景的观察者可能对颜色有不同的理解和感受，因此在跨文化设计中需要谨慎选择颜色。此外，过度使用鲜艳的颜色可能会导致视觉疲劳，影响信息的传达效果。

　　（3）形状图形系统信息。利用形状直观展示信息的特性，如大小、数量或面积等[8]。不同形状与特定含义或属性关联，如圆形表示连续性或完整性，方形象征稳定或统一，三角形表示动态或变化。通过形状系统的合理应用，设计可以让受众更快捷地把握信息要点，无须深入阅读文字描述。

　　2）文字转化

　　在文字设计方面，良好的排版和布局不仅可以增强文字的美观度和可读性，还可以提高信息易理解的程度。有效的文字设计是提升信息设计项目清晰度和易懂性的关键因素。在排版时，需要考虑文字的字体、大小、颜色、间距等因素，以确保文字的可读性和吸引力。此外，需要注意，过小的文字会让人难以辨认，而过大的文字会显得拥挤。合理的间距和行距可以让文字更好地呈现在页面上，增加阅读的舒适度和效率（见图4-4）。

　　3）图形转化

　　图形转化在文字补充、取代、强化、阐释和展现方面发挥着重要作用。图形能够将复杂的文字信息转化为简单、熟悉的视觉符号，如线条和曲线，这些符号的信息传递几乎是瞬时的，

图4-4　招贴设计：字体的转化，第22届马拉加电影节海报①

① 图片来源：https://www.zonadeobras.com/apuestas/2019/03/15/festival-de-malaga-2019/。

速度超过文字。图形的强大潜力在于其能够消除文字带来的歧义。

当阅读描述性文字时，人们会在心中形成一种视觉画面，但这种视觉画面往往因人而异，甚至可能与创作者的意图不同。因此，在某些场合，仅靠文字可能无法充分传达复杂的概念或情感，而图形通过图片、符号等形式，能够传达更深层的含义，提升信息的可读性和可理解度[9]。

4）图表转化

图表的使用能够为枯燥的文字内容带来活力。通过图表来标记位置、明确关系、展示趋势等，信息更容易被理解和记忆[10]。

一个设计得好的图表相比于单纯使用文字来说明，可以表现得更清晰，可以更令人印象深刻地进行沟通和传达。图表不仅仅是简单的告知信息，通过图形的表现形式，还可以更直观地显示对象之间的关系和数据之间的差异。与文字比较起来，图表具有更强的表现力和沟通效果。例如，图4-5中介绍迪拜建造的世界最大的拱桥时不止使用了文字描述，它使用了图表与文字结合的形式，对标题"一座值得欣赏的桥梁（A Bridge to Behold）"进行了丰富的介绍。

图4-5　大桥结构示意图①

————————

① 图片来源：http://timothyfrank.com/sun-sentinel/bcpob1yqchtxs0308q83wfwp295dhb。

4.1.3　创意与版面

1）图形设计与创意思维

在图形设计领域，创意思维被视为核心驱动力。此类思维主要植根于形象化的思维方式，它是直觉、逻辑、发散以及聚焦等多样的思维模式的综合应用[11]。通过形象化思维（如想象、联想）以及直觉（如灵感、顿悟）产生的直观形象，往往还需要逻辑推理和分析来指导和调整图形创意的过程，确保最终实现设计目标。在这一过程中，不同形式的思维相互交织、融合和互补。例如图4-6中筹款传单的图形设计，将捐款人的名字镌刻在椅子上这一形式，是该案例中基础的理性思维；通过将图形中的空白部分制作成人影，传单折叠后形成长椅形状，体现了形象思维在图形设计中的应用；将该传单放在白背景下，空白的人影与立体的长椅结合，直觉思维在这一刻起到了使观者顿悟"即使人不在，也会被看到"这

图4-6　传单图形设计：英国阿尔梅达大剧院（Almeida Theatre）筹款传单设计，创意是"即使您不在那里（大剧院），您的名字已被留下"①

———————

① 图片来源：https://www.artofit.org/image-gallery/294985844355749582/20-inspiring-business-card-designs-%E2%80%93-time-to-revamp-yours/。

一主题的作用。

2）图形设计的原则与方法

（1）图形创意的原则。图形创意是一种在信息设计中非常重要的技巧，它可以使图形更具吸引力和表现力。以下是图形创意的两个原则[12]。

a. 推陈出新。推陈出新是指通过创新和独特的方式呈现图形，使其与众不同，引人注目。这可以通过运用新颖的图形元素、独特的排版方式或者新鲜的配色方案来实现。创意的图形能够吸引观众的眼球，增加信息传达的效果和记忆度。

b. 巧妙组合。巧妙组合是指将不同的图形元素巧妙地组合在一起，形成一个有机的整体。在图形创意中，巧妙的组合可以通过调整图形元素的大小、位置、角度和间距来实现。通过合理地组合各个元素，元素之间可以产生视觉上的联系和互动，增强整体的表现力和视觉效果（见图4-7和图4-8）。

（2）图形创意的方法。图形创意是一个富有想象力和创造力的过程，它可以帮助设计师创造出独特而吸引人的图形，引起观众的共鸣。以下是常用的图形创意步骤[13]。

a. 收集资料与研究分析。收集与主题相关的资料，并对客观事物及相关资料进行分析和研究。通过对资料的研究，设计师可以了解主题的特点和相关元素，

图 4-7　Patrick Hughes 展览①

① 图片来源：https://www.patrickhughes.co.uk/gallery/multiple/。

图 4-8　立体图形设计：运用多维空间表现平面图形[①]

从而为创意提供灵感和参考。

　　b. 探索组合可能性。这一阶段涉及寻找主题与形象素材之间的联系，通过想象和联想机制开发出与主题紧密相关的初步设计概念和形象（见图 4-9）。

　　c. 酝酿和选择。设计师对初步开发的多个设计概念和形象进行深入思考和筛选，或者探索全新的、具有创新潜力的设计方案。

　　d. 视觉化设计。利用视觉设计的基础元素、形态和原则进行视觉化设计，旨在创造出全新的视觉形象，这些创意图形不仅具有传达信息的功能，也具备社会化功能和审美价值。

　　3）版式设计

　　版式设计作为现代视觉艺术和传达的关键环节，不仅仅是关于元素排列的技

① 图片来源：https://www.patrickhughes.co.uk/video/。

图 4-9　主题资料组合：运用收集来的资料进行主题方案设计 ①

术，更是技术与艺术融合的体现。

版式设计通过在页面上对视觉元素进行精心的排列和组合[14]，适用于报纸、杂志、书籍、样本、日历、海报、唱片封面以及网页等多种平面设计领域。

版式设计的核心涉及点、线、面这三个基础元素，它们构筑了视觉空间的骨架，也构成了版式表达的语言[15]。版式设计的挑战在于如何有效利用这些基本元素，将复杂的内容和形式简化，通过点、线、面的有机组合创造出多样化和富有变化的新版面设计。这些基本元素的相互作用和依赖关系，促成了形态的多样性，进而创造出独特且具吸引力的版面布局。

（1）网格设计。

网格设计是一种版式设计的技术和方法，在古代文明时期，在书写、绘画和建筑等领域已经使用了一些简单的网格结构。例如，古埃及的墓室壁画常常采用水平和垂直线条划分图案，形成简单的网格[16]。15 世纪的文艺复兴时期，印刷术的发明使得书籍的大规模出版成为可能，设计师开始探索如何更好地组织文字和图片在页面上的排列[17]。19 世纪工业革命的兴起和 20 世纪初包豪斯学派的出

① 图片来源：https://www.behance.net/gallery/35598643/Maps-Infographics-about-the-country-Luxembourg。

现，推动了网格设计进一步发展[18]。21世纪后期，计算机和数字技术的发展使网格设计广泛应用。设计软件的出现使设计师可以更方便地创建和调整网格，实现更复杂的版式设计[19]。

网格是一个由水平和垂直线条组成的框架，辅助设计者在版面上布局和组织内容。网格可以将版面划分为规则的区块，使内容的排列整齐有序。在版式设计中，网格的设置可以根据具体的设计目标和内容特点来灵活调整。一些设计可能需要简单的网格结构，而另一些设计则需要更复杂的网格来适应不同类型的内容。无论是简单还是复杂的网格，其主要目的都是帮助设计者在版面上有条不紊地安排各种元素，确保信息有效传达和优化视觉效果（见图4-10）。通过网格的运用，版式设计具有以下优势。

a. 提高排版效率。网格为设计者提供了一个规范的布局模板，使排版变得更加高效。设计者可以在网格的基础上快速放置文字、图片和其他视觉元素，避免了烦琐的手工调整。

b. 维持视觉平衡。网格可以帮助设计者在版面上均匀分布内容，保持视觉平衡。这对于大段文字、多张图片等复杂内容的组织非常重要，使整个版面看起来舒适且协调。

c. 提升阅读体验。合理的网格结构有助于改善阅读体验，让读者更容易理解和消化信息。清晰的版面排列可以使读者的目光顺畅地导向重要内容，避免视觉混乱和信息断层。

图4-10　网格系统①

① 图片来源：http://nelsontypo.blogspot.com/。

d. 统一设计风格。网格为设计者提供了一个统一的参考线，使不同页面或不同版面之间保持一致的设计风格。这有助于形成品牌识别和视觉统一，提升品牌形象。

（2）点在版面上的构成。

作为视觉设计的基本元素之一，点的感觉由其形状、方向、大小、位置等多个元素构成[20]。这种聚散的排列与组合，带给人们不同的心理反应。一个显著的点能够吸引观者的注意，使得某一信息部分更为醒目和显著。同时，点与其他视觉元素的结合使用，可以起到平衡页面、填充空白、装饰及增添页面活力的作用。点的集合还能填补画面中的空白，为页面带来视觉上的丰富性和趣味性（见图4-11）[21]。在版式设计中，点还可以用来表示数量或指示位置。例如，在地图中，用不同大小和颜色的点来表示城市和重要地点；在图表中，用点来表示数据点，帮助读者更直观地理解数据。

（3）线在版面上的构成。

线作为连接点与形状的桥梁，具有位置、长度、宽度、方向和形态等特性。直线与曲线构成了页面形象的关键元素，每种线条都承载着其独有的特性和情感。将不同类型的线条融入版面设计中，可营造出多样的视觉风格。

图4-11　字体广告：德国一则招聘设计师的广告，每个字母构成点的排列①

①　图片来源：https://www.dandad.org/awards/professional/2007/art-direction/15978/handmade-posters-lego-wool-wood-drawing-pins/。

理论上，线被视为点的延展，其应用在设计布局中极为广泛。在许多设计实践中，文字构成的线条往往占据视觉中心，成为设计者重点处理的对象。线条不仅能构成各种装饰元素和形状轮廓，还能通过分割和区隔增强页面的视觉效果。作为一种设计元素，线条在设计中的作用超越了点，其在视觉空间中的扩展产生动态感，连接各个视觉元素，同时也能增强页面布局的稳定性（见图4-12）。

（4）面在版面上的构成。

面作为版面设计中占据空间最大的元素，其视觉影响力超过点和线，展现出鲜明的个性和强烈的视觉效果。面可分为几何形和自由形两大类别，版面设计时需考虑不同形状之间的和谐统一，以创造出美观的视觉构成[22]。

面在排版设计中能够引导人们目光流动，在版面设计中，通过面的大小和位置来强调重要信息，通过面的颜色和肌理来表达情感和氛围。面可以影响整个设计的风格和特点，决定设计作品的整体形象。

（5）版面设计原则。

a. 思想性与单一性。版面设计的核心目标是促进信息的传播。一个高效的设计首先需要清晰地识别客户的需求，深入了解客户的业务范畴、产品以及目标受众。设计师需要全面收集和分析与设计相关的各种信息，这同时也意味着设计必须依托于内容。内容是设计的基础，设计应该服务于

图4-12　主题海报设计：2013年中国用户体验设计大赛主题海报设计①

———————
① 作品由戴文澜设计，席涛指导。

内容，确保内容得以适当地展现和加强，而不是被遮盖或忽视[23]。

b. 艺术性与装饰性。为了让版面设计更有效地辅助内容的呈现，追求视觉语言的逻辑性和合理性至关重要。创意构思是设计过程的初步阶段，一旦确定了设计主题，版面的构图、布局和表现形式便成为艺术表达的关键。实现视觉上的创新和美感，同时保持多样性和一致性，以及具备审美价值，这些都依赖于设计者的文化素养和创造力[23]。

c. 趣味性与独创性。版面设计的吸引力主要体现在其形式的魅力和生动性上，它们为版面注入了一种充满活力的视觉语言。当内容本身无法足够吸引人时，巧妙的设计可以通过其趣味性来吸引读者。这种趣味性不仅反映了艺术创意，也是情感表达的一种方式，增加了版面的吸引力。独创性强调的是展现个性化特征，勇于创新和打破常规，为设计添加独一无二的特色，以吸引消费者的注意[24]。

d. 整体性与协调性。作为信息传递的工具，版面设计必须保持内容主题的一致性，这是设计的基础。仅关注形式而忽视内容，或只重视内容而缺乏艺术性的设计都是不完整的。通过将形式与内容合理统一，并加强整体布局，版面设计才能体现其独特的社会和艺术价值，解决设计的核心问题：传达什么信息、针对谁以及如何传达[25]。

4.1.4　视觉层次与结构

视觉层次与结构指的是将信息元素按照其重要性、关联性或其他因素进行分层排列，以便用户能够更轻松地获取和理解信息，以达到视觉上的平衡性、一致性和可读性[26]。

在信息设计中，视觉层次通过不同的设计元素（如大小、颜色、对比度、排列等）来表现不同信息元素的重要性。通过强调或突出某些元素，设计师可以引导用户的注意力，避免信息过于拥挤、混乱或平淡无奇，从而提高信息的可读性和吸引力[27]。如图 4-13 所示，左侧图片通过使用大小不等的圆形和不规则的排列，形成了具有节奏感的画面视觉效果，吸引了用户的视觉注意力；中间及右侧图片则展示了不同排列形式和行列间距不同的情况下，视觉层次的变化。

图 4-13　三组视觉特征

　　如何将这些视觉层次有机地组合在一起，创造一个整体的、有序的设计，这需要考虑元素之间的关系、间距、对齐以及整体布局等因素。良好的视觉结构能够使设计看起来有条不紊，避免混乱和不协调的感觉，同时为用户提供一个清晰的导向，引导他们按照设计师的意图阅读和理解信息[28]。图 4-14 所示是由具有相似特征的元素来创造一种统一和协调的视觉效果。这种设计方法依据视觉感知的原则，使图像中的元素在某些属性上相似，形成一种连贯感或整体感，并传达特定的情感或信息。

图 4-14　相似度视觉元素

4.2　信息设计的研究方法

　　在信息设计领域，研究方法的选择和应用对于创造出具有深度、实用性和吸引力的作品至关重要。本节将探讨一系列在信息设计研究中具有重要影响的方法，

涵盖从用户需求识别到创新问题解决的不同阶段。这些方法为信息设计在研究过程中能够准确地捕捉用户需要、优化产品质量提供参考。

4.2.1　质量功能配置方法

质量功能配置（quality function deployment，QFD）方法由赤尾洋二于20世纪60年代初首次提出，并开始应用于产品设计和质量管理[29]。它将顾客的声音和需求传递到产品开发和设计过程中，以确保产品最终满足用户期望。QFD方法可以帮助团队在产品设计和开发的早期阶段，将顾客的需求、市场要求、竞争情况等因素整合起来，从而实现最终产品的高质量和高满意度。

QFD方法的核心思想是将顾客的需求转化为一系列的设计特性和功能，从而建立起不同层次的关联关系，确保产品的设计、制造和交付过程能够准确地反映用户的期望。QFD通过矩阵图、表格等方式，将不同需求和特性进行对应和关联，帮助团队优先考虑用户最关注的方面，从而指导设计、工程、生产等各个环节（见图4-15）。

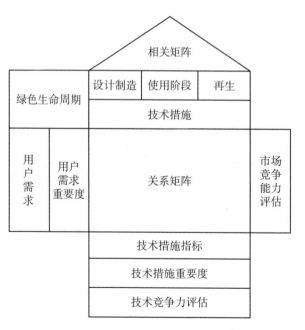

图4-15　质量功能配置方法 ①

① 图片来源：http://www.asiaqfd.org/index.php/about/introduced。

1）QFD 开发流程

质量功能配置（QFD）方法适用于工业设计产品研究，这个方法在研究中是一个涵盖整个产品开发周期的四阶段过程，将客户需求转化为每个系统、子系统和组件的设计要求[30]。以下是 QFD 的四个阶段及其关键内容。

（1）产品定义阶段。在这个阶段，首先从收集顾客的声音（voice of customer，VOC）开始，将客户的需求转化为产品规格。这一过程需要进行竞争分析，评估竞争对手产品如何满足客户需求。

（2）产品开发阶段。在产品开发阶段，需确定关键的零件和组件，将产品的不同功能级别转化为详细的功能要求或规格，确保产品设计满足用户需求。

（3）工艺开发阶段。在工艺开发阶段，需要开发工艺流程，确定关键的工艺特征。为了确保产品的生产过程能够满足设计要求，需要对工艺参数进行定义和控制。

（4）流程质量控制阶段。流程质量控制阶段需要识别关键的零件和流程特征，确定工艺参数，并开发和实施适当的工艺控制。同时，制订所有检查和测试规范。在试点建设期间，对工艺能力进行研究，以确保生产顺利进行。

2）QFD 质量屋

QFD 质量屋（house of quality）是 QFD 方法的一部分，它是 QFD 的基本设计工具，用于将客户需求转化为产品或服务的设计特征[31]。

质量屋的输出通常呈现为一个矩阵，这个矩阵在一维上列出了客户需求，而在另一维上则列出了与之相关的非功能性需求。这个矩阵中的每个单元格会填充与利益相关者特征相关联的权重值，这些特征受到位于矩阵顶部的系统参数的影响（见图 4-16）。

矩阵的底部会对列进行求和，可以根据利益相关者特征来对系统特征进行加权。此过程有助于确定哪些系统特征对于满足特定的利益相关者特征影响最大。如果某些系统参数与利益相关者特征不相关，这可能意味着它们在系统设计中是不必要的，这些参数将在矩阵中以空列的形式标识出来[32]。

质量屋矩阵的构建和分析过程使团队能够更好地理解需求与设计特征之间的关系，支持更有针对性的产品开发和设计决策。矩阵的使用有助于将客户的声音融入产品开发过程，以确保最终产品能够更好地满足客户的期望和需求。

第 4 章 信息设计的专业技能与研究方法

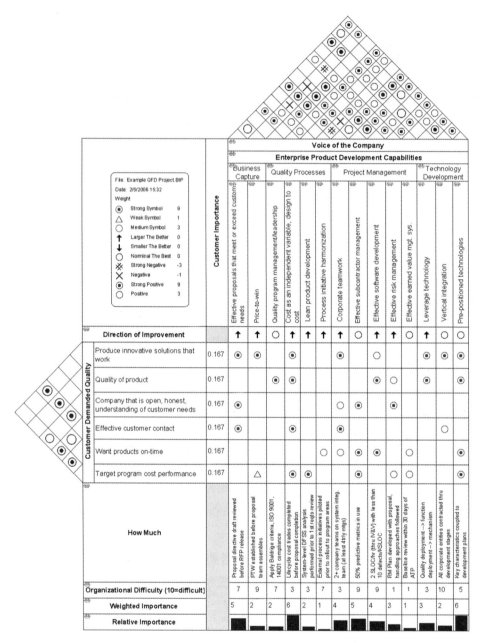

图 4-16　企业产品发展能力 QFD 质量屋 [1]

4.2.2 创新问题解决

创新问题解决（TRIZ）是一种系统化的机制系统，用于启发式的创新思考方法和问题分析手段，旨在解决工程和技术领域中的问题，促进创新和发明。TRIZ最初由苏联工程师和科学家根里奇·阿奇舒勒（Genrich Altshuller）在 20 世纪 40 年代末至 50 年代初建立[33]。这个方法的核心思想是创新和问题解决可以通过应用通用的创新原则和模式来实现，而不仅仅依赖于创造性的洞察力。这一方法为解决工程、技术以及创新领域中的问题提供了系统性的方法论[34]。

TRIZ 的基本理念包括以下几个方面[34]。

（1）创新的原则。TRIZ 提供了一系列创新原则，可以应用于不同领域的问题。这些原则涵盖了"逆向思维""分离变化""利用资源"等，有助于寻找解决问题的新思路。

（2）系统性分析。TRIZ 鼓励对问题进行深入的系统性分析，从而理解问题的本质和根本原因。通过分析问题的矛盾和冲突，找到解决方案。

（3）标准解决方案。TRIZ 提供了一系列标准的解决方案模式，这些模式可以在不同的情境中应用。这些解决方案来源于对数千个专利案例的分析，反映了成功解决问题的常见方法。

（4）趋势预测。TRIZ 强调了技术发展的趋势，并鼓励创新人员在设计解决方案时考虑未来可能出现的问题。

（5）引导创新。TRIZ 提供了一系列工具和方法，可以引导创新团队在问题解决过程中遵循结构化的方法和流程。

4.2.3 用户行为分析

在信息设计研究领域，通过深入研究和分析用户在使用产品或服务过程中的行为，设计团队能够更好地了解用户的需求、偏好和习惯。这种洞察力有助于指导设计过程，确保所创造的产品或服务能够真正满足用户的期望和需求。另外，使用用户行为分析方法也能够帮助设计团队揭示出用户在产品或服务使用过程中的痛点和挑战。通过观察和记录用户的行为，设计团队可以识别用户在特定情境下可能遇到的问题，从而有针对性地进行改进和优化。这种方法不仅可以提高产

品的易用性和用户满意度，还可以减少用户的困扰和不适。

1）利益相关者分析

利益相关者分析（stakeholder analysis）是工业产品设计和信息设计领域广泛应用的方法，用于识别和评估与特定项目、产品或服务相关的各种利益相关者[35]。在此方法中，利益相关者指的是那些可能会受到设计决策、产品改进或服务变革影响的个人、群体、组织或机构。通过利益相关者分析，设计团队能够更好地了解各方的期望、需求、利益和关注点，从而更准确地指导设计方向，确保设计结果能够最大限度地满足各方的期望[36]。

利益相关者分析的概念在管理学、组织学和社会学等领域中已经存在很长时间。早期的管理理论家和学者，如彼得·德鲁克（Peter Drucker）[37]、弗雷德里克·泰勒（Frederick Taylor）[38]等，都强调了理解和满足利益相关者的重要性。在现代信息设计领域，利益相关者分析逐渐成为一种常见的方法，用于指导设计、产品和服务的规划和开发。

利益相关者的类型可以根据其与组织或项目的关系、影响力和利益等因素进行分类[39]。以下是一些常见的利益相关者类型。

（1）主要利益相关者。这些是直接受项目或组织影响的人员或实体，他们通常具有高度的利益和影响力，可能会直接参与决策过程。

（2）次要利益相关者。这些利益相关者的影响力和利益相对较低，但他们仍然可能受到项目或组织的影响。

（3）内部利益相关者。这些利益相关者是组织内部的成员，如员工、管理层和所有者。他们对组织的运营和决策有直接影响。

（4）外部利益相关者。这些是与组织或项目有关系，但不属于内部人员的个人或实体，如客户、供应商、合作伙伴和社区。

（5）政府和监管机构。政府和监管机构通常是对组织活动有法定权力和监管职责的利益相关者。

（6）社会利益相关者。这些利益相关者代表社会大众的利益，如环保组织、慈善机构和公众利益团体。

2）价值机会分析

价值机会分析（value opportunity analysis，VOA）是一种评估方法，通过关

第4章 信息设计的专业技能与研究方法

注用户的观点，创造一种可衡量的方式，来预测产品的成功或失败。在这一方法中，关键在于研究市场上的产品、收集数据、测试并根据结果进行产品修改以确保产品的成功[40]。

价值机会分析可以在设计过程的不同阶段应用。首先，在概念生成阶段，通常原型设计还不够成熟，甚至可能只是纸上的构想。而在产品发布阶段，VOA 则用于质量保证测试，以确定市场准备情况。这可以包括测试当前设计是否满足用户需求，然后根据测试结果决定是否需要重新设计[41]。

在价值机会分析中，通常使用七个价值类别来衡量机会[42]。每个类别还包含更细分的子类别，这有助于更准确地确定与目标用户的联系（见图4-17）。这些价值类别有助于开发人员从多个角度考虑问题。下面所列元素是价值机会分析使用的基于价值的标准。

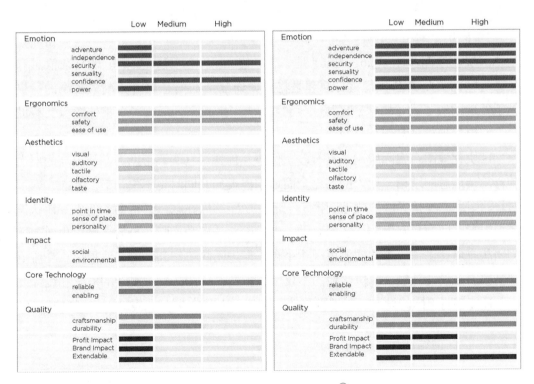

图 4-17　价值机会分析图 ①

① 图片来源：https://www.designative.info/2021/12/27/strategy-and-testing-business-ideas/。

（1）情感维度：包括追求冒险、保持独立、追求安全、提升感性体验、树立自信以及感受力量等方面。

（2）审美维度：涉及视觉美、听觉享受、触觉体验、嗅觉感受以及味觉满足。

（3）身份维度：关注时间感知、地点感知以及个性表达。

（4）影响力维度：包括对社会和环境产生的影响。

（5）人体工程学维度：强调舒适性、安全性以及使用的便捷性。

（6）核心技术维度：关注技术的可靠性和实用性。

（7）品质维度：突出工艺的精湛和产品的耐用性。

在执行这种方法时可能会遇到一些可预见的问题。例如，利益相关者可能不同意分析结果并反驳其准确性，或者设计师可能会忽视某些机会。如果分析图表中遗漏了任何重要的类别，都可能会导致结果不准确。需要注意的是，这种方法通常与其他研究方法和技术相结合，以获得更全面的结果。

3）区块化地图

区块化地图（chunking map）是一种信息可视化工具，主要呈现复杂信息和概念之间的关联关系。其核心原理是将庞大而复杂的信息集合分割成较小的、更易于处理的块（或"块状"区域），将这些块连接起来，形成一个整体图像，有助于人们更好地理解和组织信息[43]。

区块化地图在实际应用中具有多重优势。首先，它能够帮助人们从更高的层次理解复杂信息的结构，让人能够更全面地掌握大局，同时也不失细节。其次，通过对块的组织和连接，区块化地图揭示了信息之间的内在联系，帮助人们更好地认识各个因素之间的相互影响，从而有助于更准确地分析和推断。最后，区块化地图还为团队成员提供了一个共同的可视化平台，促进团队协作和沟通，使得信息交流更加高效。在设计领域，区块化地图不仅可以帮助设计团队整理复杂的概念和设计要点，还能够将不同的设计元素进行分类、整合，从而在设计过程中保持清晰的思路。

4.2.4　感性情绪测量

1）拉塞尔环状模型

拉塞尔环状模型（Russell's circumplex model）是情感心理学中的一种重要模型，由美国心理学家詹姆斯·拉塞尔（James Russell）在 1980 年提出。这个模型

通过将情绪分布在一个环形空间中来描述不同情感之间的相似性和差异性，以及它们在情感空间中的位置和关系[44]。

拉塞尔环状模型基于两个维度来描述情绪，分别是情绪的活跃度（arousal）和情绪的价值（valence）。活跃度指的是情绪的强烈程度，从高活跃度到低活跃度可以描述为兴奋、激动、冷静等。价值指的是情绪的正负性，从正向价值到负向价值可以描述为愉悦、喜欢、厌恶等（见图4-18）[45]。

在拉塞尔环状模型中，情绪表示为环形空间中的一个点，这个空间是一个二维平面，由活跃度和价值两个维度组成。根据它们在这两个维度上的相对位置，情绪可以分成四个象限。正向高活跃度情绪（如兴奋、愉悦）位于模型的右上象限，负向高活跃度情绪（如恐惧、愤怒）位于模型的右下象限，负向低活跃度情

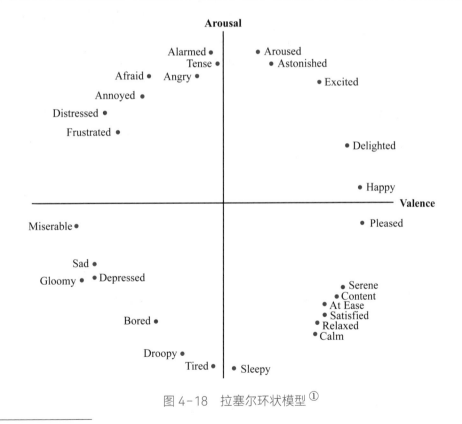

图 4-18 拉塞尔环状模型 ①

① 图片来源：https://www.researchgate.net/figure/Russells-circumplex-model-The-circumplex-model-is-developed-by-James-Russell-In-the_fig1_330817411。

第 4 章 信息设计的专业技能与研究方法

绪（如伤心、厌倦）位于模型的左下象限，而正向低活跃度情绪（如放松、平静）位于模型的左上象限。

在情绪研究中，拉塞尔环状模型广泛应用于对情绪的理解和分类。拉塞尔环状模型为情感识别和情绪表达的研究提供了有用的参考框架，通过将情绪映射到情感空间中的特定位置，用数值和坐标来描述情绪的特征和强度，这种定量化的描述为信息设计测量用户的情感和情绪提供了基础。

2）普拉切克三维情绪模型

普拉切克三维情绪模型（Plutchik's three-dimensional model of emotions）是由美国心理学家罗伯特·普拉切克（Robert Plutchik）在 20 世纪 80 年代提出的情绪理论模型。该模型试图以更全面和立体的方式描述情绪，并将情绪分为三个基本维度，每个维度都有对立的情绪极端，共同形成了一个三维的情绪空间[46]（见图 4-19）。

普拉切克三维情绪模型认为情绪可以用三个维度来描述，这三个维度分别是激励水平（arousal level）、反应控制 / 欲求（reaction control/desire）和评价－愉悦性（evaluation-pleasantness）。

激励水平表示情绪的强度和活跃程度。高激励水平的情绪表现为强烈的情感

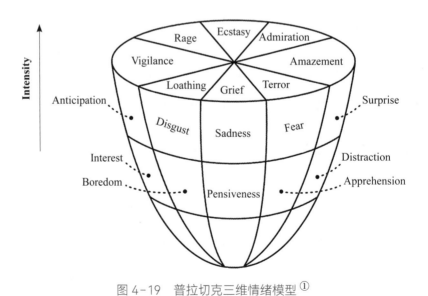

图 4-19　普拉切克三维情绪模型 ①

① 图片来源：https://medium.com/master-thesis-fine/emotion-4a8ddb652667。

体验，例如兴奋、愤怒、恐惧等。这些情绪通常伴随着身体的生理激活和心理的紧张感[47]。相反，低激励水平的情绪则表现为较平静和淡漠的情感体验，例如平静、冷漠等。这些情绪往往伴随着身体的放松和心理的冷静。

反应控制/欲求维度表示个体对某一刺激的倾向，是一种主动的情绪反应[48]。正值表示个体倾向于主动接近某一刺激，例如兴奋时的求知欲、幸福时的社交欲。负值表示个体倾向于回避或远离某一刺激，例如恐惧时的逃避欲、悲伤时的孤独欲。这个维度反映了情绪在行为方面的表现，是情绪动机的体现。

评价-愉悦性维度表示对某一刺激的主观评价或感受，即情绪的正面或负面体验。正值表示对刺激的评价是正面（愉悦）的，例如喜悦时的快乐体验、幸福时的满足感。负值表示对刺激的评价是负面（不愉悦）的，例如愤怒时的不满体验、悲伤时的痛苦感。

这三个维度的不同组合，可以描绘出各种基本情绪状态，如喜悦（高激励、正反应控制、正评价）、愤怒（高激励、负反应控制、负评价）、平静（低激励、正反应控制、正评价）等[48]。

3）情感状态 PAD 测量

情感状态 PAD（pleasure-arousal-dominance）测量由阿尔伯特·梅拉比安（Albert Mehrabian）于 1974 年提出[49]。他主要研究和探索情绪体验的情感特征，并提出了 PAD 三维度模型用于描述和区分不同的情感状态，如图 4-20 所示。情感状态 PAD 测量是一种心理学中用于衡量情感状态的方法，其中 PAD 代表三个维度：愉悦、唤醒和支配[50]。

（1）愉悦（pleasure）。这个维度衡量情感状态的愉悦程度。P 值越高，表示情感越愉悦和积极；而 P 值越低，表示情感越不愉悦和消极；0 表示情感是中性的，既不积极也不消极。

（2）唤醒（arousal）。这个维度衡量情感状态的唤醒水平。A 值越高，表示情感状态越兴奋和活跃；而 A 值越低，表示情感状态越冷静和平静；0 表示情感状态是中性的，既不兴奋也不冷静。

（3）支配（dominance）。这个维度衡量情感状态中个体对于情境的控制感。D 值越高，表示情感状态中个体感觉更有支配力和控制力；而 D 值越低，表示情感状态中个体感觉更没有控制力，处于被支配的状态；0 表示情感状态中个体的

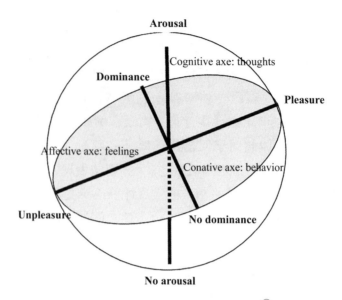

图 4-20　情感状态 PAD 测量模型 [①]

支配感是中性的。

　　PAD 测量通常是通过让参与者在特定情境下对自己的情感状态进行评价来实现的。参与者可能会被要求用数值或者在 PAD 三维情感模型上标记位置来表达他们目前的情感状态。通过这种方法，研究者可以了解参与者在特定情境下的情感体验，也可以比较不同情境或者不同人群之间的情感状态差异。

　　4）日内瓦情感轮测量

　　日内瓦情感轮（Geneva emotion wheel，GEW）是由瑞士心理学家克劳斯·R. 谢勒（Klaus R. Scherer）和他的团队于 1999 年开发的情感分类工具。它是一种用于描述和分类情感状态的系统，旨在提供一个简单而有效的方式可视化理解复杂的情感状态[51]。

　　GEW 基于 PAD 三维情感模型，将情感状态分为八个主要类别，每个类别又包含多个子类别，总共涵盖 200 多种不同的情感状态。主要类别如下[51]。

　　（1）愉悦（pleasure），包括高兴、快乐、满足等积极的情感状态。

① 图片来源：https://www.researchgate.net/figure/Three-dimensional-model-of-pleasure-arousal-and-dominance-as-tripartite-view-of_fig4_265439455。

（2）焦虑（anxiety），包括担忧、紧张、不安等负面的情感状态。

（3）失落（distress），包括悲伤、痛苦、绝望等负面的情感状态。

（4）敬畏（awe），包括敬畏、震惊、惊讶等复杂的情感状态。

（5）愤怒（anger），包括气愤、恼怒、憎恨等负面的情感状态。

（6）羞耻（shame），包括羞耻、尴尬、内疚等负面的情感状态。

（7）厌恶（disgust），包括厌恶、反感、嫌恶等负面的情感状态。

（8）兴奋（excitement），包括兴奋、狂喜、兴致高昂等积极的情感状态。

GEW 的主要特点是将情感状态形象地展示在一个轮盘图上，通过颜色和位置来表示不同的情感类别和子类别（见图 4-21）。情感状态在轮盘图上划分为不同

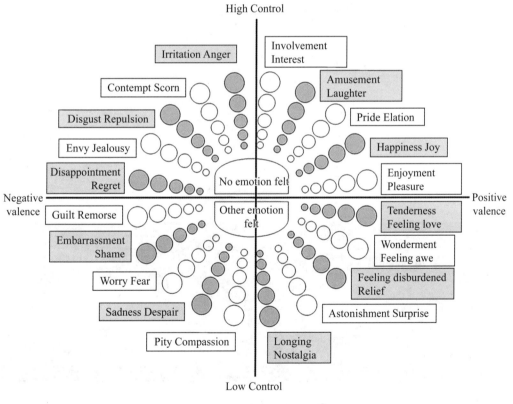

图 4-21　日内瓦情感轮 [1]

[1] 图片来源：https://positivepsychology.com/emotion-wheel/。

的扇形区域，每个区域代表一个情感类别，扇形区域的大小表示该类别的强度。

4.2.5 生理信号识别

1）眼动跟踪识别方法

眼动跟踪是一种用于测量和记录人眼在观察环境或特定界面时的运动轨迹和注视点的技术。20世纪初，法国科学家路易·埃米尔·雅瓦尔（Louis Émile Javal）首次描述了眼球在阅读和注视时的运动规律[52]。20世纪70年代，随着计算机技术的发展，眼动跟踪逐渐与信息设计领域结合。研究人员采用眼动跟踪技术评估用户对界面和内容的关注模式，以此来优化信息设计和提升用户体验[53]。眼动跟踪技术在信息设计领域的应用十分广泛，它能够揭示用户在浏览网页、阅读文章、观看广告等活动中的关注焦点和认知过程（见图4-22）。

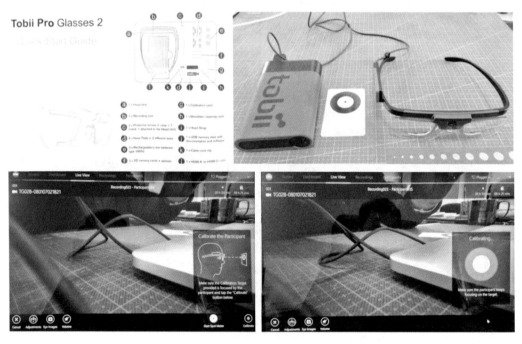

图4-22　眼动仪介绍 [①]

———————————

① 作者收集和整理。

眼动跟踪识别方法主要包括以下几种。

（1）瞳孔居中法（pupil-center corneal reflection，PCCR）。这是最常见的眼动跟踪方法之一。它利用红外光源照射在眼球表面，形成瞳孔中的光反射，并通过摄像头来跟踪瞳孔的位置。该方法适用于近距离观察者，且不需要戴特殊的眼镜或接触镜片[54]。

（2）眼球表面反射法（corneal reflection，CR）。这种方法通过在眼睛表面放置几个红外 LED 或红外反射标记物，然后使用摄像头来捕捉反射光的位置。通过计算反射光之间的距离，确定眼球的位置和方向[55]。

（3）视网膜映射法（retinal mapping，RM）。这种方法通过测量视网膜上的图像来推断视线的方向。它使用特殊的眼镜或接触镜片，将视网膜上的图像投影到一个二维平面上，然后使用摄像头来记录这些图像[56]。

（4）电极法（electrooculography，EOG）。这种方法通过在眼睛周围放置电极，测量眼睛表面的电位差，来跟踪眼球运动。这种方法的优势在于它可以测量大范围的眼动，但需要特殊的设备和技术[57]。

（5）眼底追踪法（fundus imaging，FI）。这种方法通过使用眼底成像技术来跟踪视网膜上的血管和其他特征。它可以提供更准确和详细的眼动信息，但需要昂贵的设备和专业的技术[58]。

2）脑电信号识别方法

在信息设计中，测量用户对界面和内容的注意和反应时，传统的用户反馈方法（如问卷调查、访谈等）虽然有一定的效果，但可能受到用户主观评价和回忆的影响，不够客观和准确。而脑电信号识别技术可以直接测量用户的脑电活动，获取客观的脑部反应数据[59]。通过脑电图（EEG），可以了解用户对不同界面元素的注意程度和认知负荷。例如，在网页设计中，使用 EEG 技术来确定哪些部分吸引了用户的注意，哪些部分导致了认知负荷过高，可以帮助优化网页布局和内容组织，提高用户的浏览体验和信息获取效率（见图 4-23）[60]。EEG 技术通常通过以下步骤实现。

（1）数据采集。需要在被试者头皮上放置电极阵列，通过专用的脑电采集设备记录大脑的电活动。通常，EEG 系统会同时记录多个电极的信号，以获取来自不同脑区的信息。

第 4 章

信息设计的专业技能与研究方法

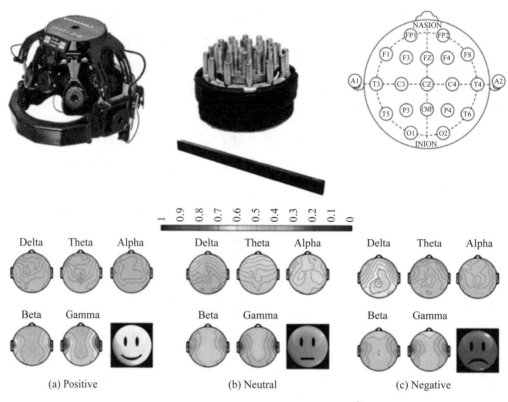

图 4-23　Quick-30 干电极多导联 EEG[①]

（2）信号预处理。脑电信号通常伴随着各种干扰，如眼动、咀嚼、肌肉运动等。因此，在进行信号识别前，需要对原始 EEG 信号进行预处理，包括滤波、去除噪声和伪迹等。

（3）特征提取。特征提取是将预处理后的 EEG 信号转换成数学特征的过程。常用的特征提取方法包括时域特征、频域特征和时频域特征等。

（4）特征选择。由于 EEG 信号具有高维度和冗余性，特征选择是为了减少特征的数量，从而提高识别效率和准确性。

（5）信号分类。在提取到有效的特征之后，可以采用多种分类算法来对脑电图（EEG）信号进行区分，实现对不同的脑状态、情绪或意向的识别。其中，经

① 作者收集和整理。

常使用的分类技术包括支持向量机（SVM）、k 最近邻（kNN）和人工神经网络等。

（6）系统验证。为确保脑电图信号识别系统的效能与精确度，对系统进行验证和评价是必要的。采用交叉验证等技术来衡量系统性能，并据此进行优化和提升是常见做法。

值得注意的是，脑电图信号识别在信息设计领域面临着数据处理的复杂性、应对个体差异性等挑战，但随着技术进步，这些难题预期将会得到逐步解决。

3）事件相关点位（ERP）信号识别

事件相关电位（event-related potentials，ERP）是一种记录特定刺激或事件后大脑皮层电活动变化的电生理技术[61]。当人们接收外部刺激或执行特定任务时，大脑会产生特定的电位变化，这些变化可以通过在头皮上放置电极来测量和记录。

在信息设计领域，ERP 可以用于评估用户对不同设计作品的感知和注意力分配[62]。通过分析 ERP 波形，研究人员可以了解用户在不同界面元素上的注意偏好和反应时间，从而优化信息的布局和呈现方式。

在进行 ERP 研究时，通常会使用实验法。首先选择一组参与者，并将他们暴露在一系列特定事件或刺激下。例如，可以在电脑屏幕上呈现图像、文字、声音或视频等不同类型的刺激。参与者的大脑活动会通过 EEG 电极在头皮上的放置来记录[63]。在进行实验时，刺激呈现后，根据特定事件的时间点将 EEG 数据进行时间锁定，并将这些时间段称为"试验段"或"事件段"。然后，研究人员会将多次实验中相同类型的事件段合并在一起，形成平均 ERP 波形[64]。这样做的目的是消除随机噪声，突显与特定事件相关的脑电反应。最终的结果是一系列的 ERP 波形，每个波形代表大脑对特定事件的电生理反应。

4）皮肤电活动测试

皮肤电活动（skin conductance activity，SCA），也称为皮肤电反应（skin conductance response，SCR）或电阻反应（GSR），用皮肤电导性的变化来表征生理信号。这种测试反映的是自主神经系统的反应，主要受交感神经系统的调控[65]。

在进行皮肤电活动测试时，通常会在参与者的皮肤上放置两个电极。一个电极作为注射电极，放置在皮肤上，通常是在手指或指尖处。另一个电极作为参考

第 4 章

信息设计的专业技能与研究方法

电极，放置在较远的皮肤区域，例如手腕[66]。这样就形成了一个电路，当参与者暴露在某些刺激下或经历情感体验时，皮肤电导性会发生变化。当人体经历情绪激发、认知负荷、焦虑等情况时，交感神经系统会被激活，使皮肤电活动增加，皮肤电导性下降。相反，当人体处于冷静、放松或注意力集中的状态时，皮肤电活动减少，皮肤电导性增加（见图4-24、表4-1和表4-2）[67]。

在信息设计中，通过皮肤电活动测试，研究人员可以获得用户在接触信息设计作品时的生理反应数据，得到用户对某个设计元素的情感反应或注意力水平的变化数据。这些数据可以帮助研究人员了解用户在特定情境下的情感体验和认知过程，从而指导信息设计优化。皮肤电活动测试的基本步骤如下[81]。

（1）电极贴附。首先，将电极贴附在被试者的皮肤上，通常贴在手指、手掌或手腕处。电极通过测量皮肤的电导性来获取相关的生理信号。

（2）静息基线。在测试开始前，被试者通常需要处于静息状态，以获取一个基准的皮肤电活动水平，即静息基线。这有助于后续测试中对比情感激发引起的皮肤电活动变化。

（3）测试。将不同的测试材料呈现给被试者，如图片、音频、视频或文字等。这些材料可以是情感内容、广告、设计作品等，用于引发被试者情感的变化。

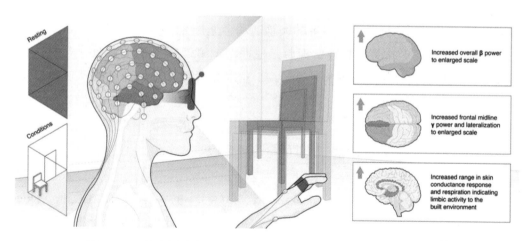

图4-24　综合测试方法运用（其中手部测试为皮肤电活动测试）①

① 图片来源：https://www.eneuro.org/content/9/5/ENEURO.0104-22.2022.abstract。

表4-1 情绪识别测量生理数据分析

序号	研究年份	使用方法	参与人数	测量情绪	刺激因	提取特征	分类方法	到达准确度
1	2012	ECG（心电图）[68]	31	兴奋、厌恶、恐惧、中立、伤害	情感图片（能够唤起或表达特定情感的图片）、视频游戏	瞬时频率、局部振荡	线性判别法、留一法交叉验证	52.41% 消极情绪，78.43% 积极情绪
2	2016	ECG[69]	25	悲伤、愤怒、恐惧、快乐、放松	视频、剪辑	时间、频率、庞加莱映射、静力学	支持向量机	56.9%
3	2019	EEG（脑电图）[70]	21	悲伤、恐惧、快乐、平静	情感图片（能够唤起或表达特情感的图片）	5个频带：δ、θ、α、β、γ	邻近算法、支持向量机	55% 邻近算法，58% 支持向量机
4	2005	FR（面部识别）[71]	1	快乐、愤怒、悲伤、惊讶、害怕、中立	视频剪辑	声音管理的外观向量、关键点和纹理的位置	面部表情分析系统	89%
5	2019	ECG、前额生物信号（forehead bio signal, FBS）[72]	25	舒缓、迷人、烦人、无聊	音乐	每秒4帧：8个心电信号特征	二进制支持向量机	FBS 47.2% ECG 86.63%
6	2010	SR（声音识别）[73]	7	中立、愤怒、悲伤、兴趣、恐慌	情感文本（能够唤起情感或表达文本的文本）、演讲稿和文字记录	62个特征	贝叶斯网络	80.46% 快乐和悲伤、62% 4种情绪、49% 6种情绪

第4章 信息设计的专业技能与研究方法

续 表

序号	研究年份	使用方法	参与人数	测量情绪	刺激因	提取特征	分类方法	到达准确度
7	2007	FR、SR、手势识别（gestures）	10	愤怒、绝望、兴趣、欣慰、悲伤、恼怒、快乐、骄傲	根据实验情境激发被试特定反应	26个声音特征、18个声音特征、18个手势特征	贝叶斯网络	48.3%（FR）、57.1%（SR）、67.1%（手势）、78.3%多模态
8	2004	EMG、EDA、SKT、BVP、ECG、RSP 肌电、皮电、皮肤温度	1	唤醒效价	情感图片（能够唤起或表达特定情感的图片）	7个特征	人工神经网络	89.73%唤醒、63.76%效价
9	2008	EMG、ECG、RSP、EDA 肌电、心电图、呼吸、皮电	10	高压、低压、失望、兴奋	模拟、竞赛、状态	13个特征	向量机、适应神经模糊推理系统	79.3%（SVM）、76.7%（ANFI）
10	2010	BVP、EMG、EDA、SKT、RSP	10	娱乐、满足、厌恶、恐惧、悲伤、中立	情感图片（能够唤起或表达特定情感的图片）	30个特征	支持向量机	46.5%

表 4-2 情绪测量方法的最新代表性研究

模式	优势	局限	应用领域
EEG（脑电图）[70]	可以对特殊游客（即截瘫者、面部瘫痪者）进行测量	安装复杂、须维护容易移动的设备	实验室条件
FR（面部识别）[71]	无触点，可多人追踪	需要摄像头正面对脸，易被故意伪造	实验室条件、工作场所、智能家居、公共空间
VR（语音识别）[74]	无触点，不定期测量	需要麦克风，容易产生背景噪声	广泛的应用领域（如电话或智能助理）
SR（声音识别）[73]	无触点，不定期测量	有限的沟通	广泛的应用领域（电话或智能助理）
ECG（心电图）[68]	心脏检查期间可能的数据采集，移动测量（即带集成传感器的智能服装、智能手表）	静态测量的高精度要求难以被移动手机系统满足	实验室条件、日常使用、体育活动
BVP（心率变异性）[75]	由于传感器体积小，所以具有高度通用性，因此可以评估其他与健康相关的参数	在应用区域容易产生假象（即运动时的移动）	实验室条件（指夹），每天使用，体育活动（智能表、智能服装）
EDA（皮肤电活动）[76]	良好的压力指标，区分冲突和无冲突情况	只测量唤醒，受温度影响，需要参考、校准	实验室条件（指夹），日常活动
RSP（呼吸）[77]	安装简单，可以表示恐慌、恐惧、集中或抑郁	区分情感范围困难	实验室条件、工作场所、智能家居、公共空间
SKT（皮肤温度）[78]	可进行多功能数据采集（红外、视频数据、温度传感器）	仅测量唤醒，相对缓慢的情绪状态指标，取决于外部温度	实验室条件、工作场所、智能家居、公共空间
EMG（肌电图）[79-80]	允许对非典型交流患者（如精神病患者）进行测量	测量的成本高昂，安装过程复杂，测量位置差异会影响结果	实验室条件

（4）记录数据。在测试过程中，电极会持续测量被试者的皮肤电活动。通过记录数据，可以得到被试者在不同刺激下的皮肤电导变化，进而反映其情感激发和心理反应。

（5）数据分析。常用的分析方法包括对比不同刺激下的皮肤电活动水平，检测情感激发的显著性，并与其他生理信号（如心率等）进行关联分析。

4.2.6 深度学习眼动跟踪算法

1）人工智能生成对抗算法

人工智能生成对抗网络（generative adversarial networks，GAN）算法是一种在计算机科学领域的重要技术，旨在通过博弈论的思想框架实现生成模型的训练与优化。这一算法由伊恩·古德费洛（Ian Goodfellow）等于2014年首次提出，引起了广泛的关注和研究[82]。

GAN算法的核心思想是通过让两个神经网络模型[分别称为生成器（generator）和判别器（discriminator）]进行对抗性的学习，以实现生成模型的训练。生成器生成与真实数据相似的样本，而判别器则用来区分真实数据和生成器生成的数据。两个网络在训练过程中相互对抗，生成器逐渐提高生成样本的质量，而判别器则逐渐提高正确判别样本的能力（见图4-25）。

图4-25 人工智能生成对抗网络算法①

① 作者收集整理。

在信息设计研究领域，GAN 算法有许多研究内容和应用。首先，GAN 可以用于图像生成与编辑，通过生成逼真的图像来满足特定的设计需求，研究人员可以探索如何使用 GAN 生成与特定主题、品牌或内容相关的图像，以及如何通过编辑生成的图像来满足特定的设计需求[83]。此外，GAN 可以用于实现图像的风格迁移，通过将一个图像的风格应用于另一个图像，可以为信息设计创造独特的视觉效果[84]。在文本方面，GAN 可以生成自然语言文本，如广告口号和产品描述，研究人员可以探索如何训练 GAN 以生成与特定品牌或主题相关的文本内容[85]。GAN 的优势在于能够融合多种媒体类型，因此多模态设计也是另一个值得关注的领域，通过融合不同的媒体类型，如图像、文本和声音，GAN 可以创造更丰富的设计体验。研究人员也可以深入研究如何使不同媒体类型的生成器和判别器协同工作，创造令人惊艳的多模态设计[86]。

2）深度学习跟踪算法技术

深度神经网络（deep neural network，DNN）是一种基于人工神经网络的机器学习模型，具有多层神经元和连接，用于处理复杂的数据和任务[87]。"深度神经网络"中的"深度"指的是其具有多个隐藏层，这使网络能够从原始数据中学习多层次的抽象特征表示[88]。

深度神经网络的核心组件是神经元（neuron）和权重（weight）。神经元是模仿生物神经元的基本计算单元，接收输入信号，进行加权求和，并通过激活函数产生输出。权重表示不同输入的相对重要性，它们在训练过程中进行调整以使网络能够准确地进行预测和分类。

深度学习跟踪算法技术已经在多个领域得到了广泛应用，以下是一些典型的应用领域。首要的应用领域之一是智能监控系统，深度学习跟踪算法技术用于视频监控和安全领域。通过在监控摄像头捕捉的视频序列中实时跟踪行人、车辆等目标，可以自动检测异常行为，实时触发报警，并提供关键的安全数据（见图4-26）[89]。另一个突出的应用领域是自动驾驶技术。在自动驾驶汽车中，深度学习跟踪算法技术得到广泛应用，帮助车辆实时感知周围环境中的其他交通参与者，如车辆、行人和障碍物，从而更准确地做出驾驶决策和路径规划。此外，医学图像处理领域也广泛应用了深度学习跟踪算法技术。在医学图像序列，如核磁共振（MRI）图像序列中，这一技术可以用于追踪和分析组织、器官的变化，从而协助

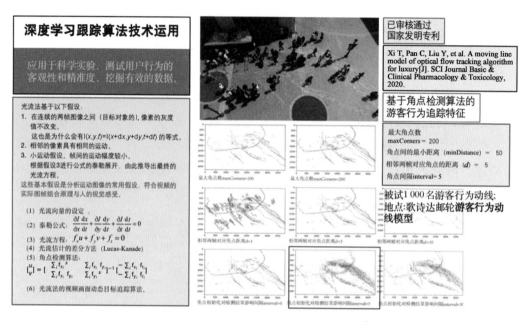

图 4-26 深度学习跟踪算法技术运用 [①]

医生进行诊断和治疗[90]。在无人机和航空领域，深度学习跟踪算法技术应用于目标跟踪和飞行路径规划。无人机可以通过这一技术实时追踪地面目标，如动态交通状况、环境变化以及空中目标，如其他飞行器。

4.2.7　模糊层次定量分析法

　　模糊层次定量分析法（fuzzy analytic hierarchy process，FAHP）是一种应用于决策问题的数学方法，它将模糊逻辑和层次分析法（AHP）相结合，以处理复杂的多属性决策问题。20 世纪 70 年代初期，美国数学家托马斯·L. 萨蒂（Thomas L. Saaty）[91] 提出 FAHP，其核心思想是将复杂问题分解成多个层次，通过比较不同层次的因素，便于进行多属性决策。FAHP 的基本原理是在 AHP 的层次结构中引入模糊数学，以表示决策者对不同因素之间相对重要性的模糊认知。FAHP 允许决策者使用模糊语言来表达他们对不同因素之间相对重要性的模糊认知。例如，一个决策者可以说某个因素在"非常重要"和"不太重要"之间，而不需要给出

① 作者研究并整理。

具体的权重值。这种模糊语言的应用使决策者能够更自然地表达他们的偏好和不确定性。

在 FAHP 中，模糊语言被转化为模糊数学的形式，通常使用隶属度函数来表示模糊集合。这些隶属度函数描述了每个因素对于每个准则或目标的隶属度，构建一个模糊判断矩阵。一旦得到了模糊判断矩阵，FAHP 就使用模糊逻辑运算来计算各个因素的权重和最终的决策结果。

FAHP 可用于工程项目选择、环境管理、经济投资决策、医疗诊断等各种决策场景。FAHP 的优势在于它能够更好地反映决策者的主观偏好和不确定性，从而提供更合理的决策支持。

4.2.8　卡诺层次分析法

卡诺层次分析法（Kano analysis）由日本学者狩野纪昭（Noriaki Kano）于 20 世纪 80 年代初提出，受到心理学家亚伯拉罕·马斯洛（Abraham Maslow）的需求层次理论和行为学家弗雷德里克·赫茨伯格（Frederick Herzberg）的双因素理论的启发，狩野纪昭和其同事对用户需求和满意度进行深入研究，创造了卡诺模型[92]。

卡诺层次分析法旨在对用户需求进行分门别类和排序，分析这些需求如何影响用户的满意度，其核心在于揭示产品特性与用户满意度之间的非线性联系，从而更有效地指导产品的开发与设计[93]。卡诺模型定义了五种需求类型，即必备型、期望型、魅力型、无差异型、反向型，每种类型都以一个英文字母代表，分别是 M、O、A、I、R。这些类型反映了用户需求与用户满意度之间的关系。以下是这五类需求类型的具体特点[94]。

（1）必备（基本）型需求（must-be requirements）。这类需求是用户对产品的基本要求，缺少这类需求会引发用户极度的不满。当这些需求被满足时，用户并不会感到满意，因为他们认为这是理所当然的。然而，一旦这些基本需求未被满足，用户的不满将急剧增加。

（2）期望型需求（one-dimensional requirements）。这类需求与用户满意度成线性关系，满足时带来满意，不满足时则导致不满，满意度与满足程度成正比。

（3）魅力型需求（attractive requirements）。魅力型需求超越了用户的期望，

极大提升满意度。这类需求为产品增加附加价值，即便不完美，也不会影响用户满意度。

（4）无差异型需求（indifferent requirements）。无论满足与否，这类需求不明显影响满意度，用户对这些特性的满意度变化小，决策权重低。

（5）反向型需求（reverse requirements）。反向型需求与用户满意度呈现反向相关，满足这些需求可能导致用户满意度降低。

1）卡诺层次分析模型图

卡诺模型的表达方式是采用二维坐标系，如图 4-27 所示。在图 4-27 中，横轴代表产品的"品质"充分满足或不充分满足的程度，而纵轴则代表用户的"满意度"或"不满意度"。图中的五条曲线分别对应卡诺模型中的五种产品品质关系。

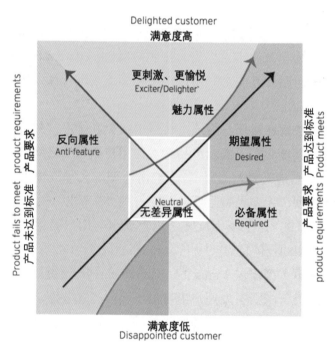

图 4-27　卡诺层次分析模型 ①

① 图片来源：https://medium.com/@jessylee2208/%E8%A8%AD%E8%A8%88%E6%96%B9%E6%B3%95%E8%AB%96-%E7%8B%A9%E9%87%8E%E5%88%86%E6%9E%90-kano-model-3b8a46dc8bf8。

2）卡诺模型分析方法

卡诺模型分析是一套基于顾客需求细分的问卷和分析技术。其目的不在于直接测量顾客满意度，而是帮助企业深入理解顾客的多层次需求，识别提高顾客满意度的关键因素。

使用卡诺模型分析方法有以下几个步骤[95]。首先，需要从顾客的角度深入理解产品或服务的各种需求，包括必备型需求、期望型需求和魅力型需求。其次，设计一份结构化的问卷调查表，确保问题正向和负向的双重角度得到考虑；在实施阶段，有效地进行问卷调查，以获取来自目标顾客群体的反馈；将调查结果进行分类和汇总，建立一个质量原型，清晰地展示不同特性的需求类型分布。最后，通过分析这一质量原型，识别出具体测量指标的敏感性，帮助确定关键要素以提升顾客满意度。

卡诺模型分析方法的具体操作流程如下。

（1）设计调研问卷。在问卷设计环节，有必要了解卡诺模型调查问卷的独特性质。这类调查问卷在对每个特性进行调研时，都采用正向和负向两个方面的提问方式。在进行卡诺分析之前，通常需要进行用户调研，常采用矩阵量表的方式，请用户对产品功能进行正面和负面评价，评价分为五个程度：我很喜欢、它理应如此、无所谓、勉强接受、我很不喜欢[96]。

（2）数据收集与分析。收集到的数据需经过仔细"清洗"，特别是那些全部选择"喜欢"或者全部选择"不喜欢"等情况的问卷，要予以剔除。随后使用对照表进行数据分析（见表4-3），具体类型如下[97]：

a. M：基本（必备）型需求；

b. O：期望（愿望）型需求；

c. A：魅力（吸引）型需求；

d. I：无差异型需求，顾客对该因素的满意程度无明显偏向；

e. R：反向（逆向）型需求，顾客不需要此类质量特性，甚至对其有反感；

f. Q：可疑结果，一般情况下，顾客的回答不应呈现这一结果，除非设计存在瑕疵，或者顾客对问题的理解不透彻，或者在填写答案时出现错误。

（3）功能影响程度判定。这涉及计算 Better-Worse 系数，这一系数通过参照每个功能属性的分类百分比表来得出，用以评估功能对提高用户满意度或降低不

表 4-3 卡诺映射反馈和评分功能 [1]

Customer requirements →		Dysfunctional (Negative) question				
	↓	1. like	2. must-be	3. neutral	4. live with	5. dislike
Functional (positive) question	1. like	Q	A	A	A	O
	2. must-be	R	I	I	I	M
	3. neutral	R	I	I	I	M
	4. live with	R	I	I	I	M
	5. dislike	R	R	R	R	Q

Customer requirement is …

A: Attractive **O:** One-dimensional

M: Must-be **Q:** Questionable

R: Reverse **I:** Indifferent

满度的影响力[98]。

a. Better 系数的计算公式为

$$Better\ 系数 = \frac{期望数 + 魅力数}{期望数 + 魅力数 + 必备数 + 无差异数}$$

b. Worse 系数的计算公式为

$$Worse\ 系数 = \frac{-1 \times (期望数 + 必备数)}{期望数 + 魅力数 + 必备数 + 无差异数}$$

Better 系数越接近 1，意味着该功能在提高用户满意度方面的影响越大。较大的正值表示功能具备程度越高，对用户满意度的积极影响效果越显著，满意度提升速度也越快。

① 表格来源：https://www.researchgate.net/figure/Five-level-Kano-Classification_fig2_308892679。

Worse 系数越接近−1，表示该功能在减少用户满意度方面的影响越大。负值越小，表示功能具备程度越低，对用户满意度的消极影响效果越显著，满意度降低速度也越快。

（4）结果分析。Better-Worse 系数用于量化产品功能对满意度的影响。在坐标系中，第一象限的特征为高 Better 系数和高 Worse 系数；第二象限的特征为高 Better 系数与低 Worse 系数，"魅力因素"对结果有影响；第三象限展现的"无差异因素"对满意度影响微小；第四象限的"必备因素"缺失将大幅降低满意度。优先实施绝对值高的系数项目，明智分配资源[99]。

4.3 信息设计的可用性评价体系模型

本节将深入探讨信息设计领域中的可用性评价体系模型，着重关注三个关键方面：首先，研究调研问卷中的满意度指标度量，特别是在衡量客户、用户或员工的感知和体验方面；其次，关注传播效果的效率可用性测试指标度量，包括综合层次分析法和模糊评价法等方法，以评估产品的可用性；最后，探讨潜在可用性评估指标与评价体系的基本框架，这一体系提供了一个早期发现和纠正潜在可用性问题的平台，通过系统的评估和迭代过程，促使产品的可用性在后续的开发和优化中持续提升。

4.3.1 调研问卷的满意度指标度量

在进行问卷调查时，主观满意度通常是关键的指标之一，尤其在衡量客户、用户或员工的感知和体验方面。以下是在构建和度量问卷中的主观满意度时可能会涉及的几个关键方面[100]。

（1）总体满意度：这是最直接的满意度衡量，通常通过一个单独的问题来测量，例如"您对我们的产品 / 服务满意吗？"或"您对本次体验满意吗？"答案通常采用评分制，如五点或七点量表，范围从"非常不满意"到"非常满意"[100]。

（2）特定属性的满意度：产品 / 服务特性满意度，侧重于衡量客户对产品或服务特定特性或功能的满意度；交互 / 体验满意度，侧重于衡量用户在使用产品

或服务过程中的交互或体验满意度；客户服务满意度，专注于衡量与客户服务交互（如客户支持、售后服务等）的满意度[101]。

（3）期望与现实的差距：度量顾客预期与实际体验之间的差距，通过评价"期望"和"实际体验"之间的不同，理解客户的满意或不满情绪来源。

（4）重新购买/推荐意愿：这类指标通常通过一系列问题来了解客户是否愿意重新购买产品或服务，或者是否愿意将其推荐给其他人。这些问题的答案也常常用来预测客户忠诚度和口碑推广[101]。

（5）问题解决满意度：如果调查与解决问题或提供支持有关，这部分将集中于用户在问题解决过程中的体验，包括解决问题的速度、效率、友善度等[100]。

（6）开放性反馈：尽管不是定量的满意度指标，开放性的问题可以提供更多关于客户满意度背后的信息和理由，以便深入理解客户的感受和需求[101]。

在设计问卷的过程中，还需要注意量表的选择（如李克特量表）、问题的表述和排列等方法和技巧，确保问题的清晰度并最大限度地减少响应偏差，从而更精确地度量和理解客户或用户的主观满意度[102]。

4.3.2 传播效果的效率可用性测试指标度量

尼尔森将可用性分为 5 个评价指标：效率、易学性、可记忆性、容错性和用户满意度[103]。

为了说明测试指标的有效性，使用综合层次分析法和模糊评价法来评估综合性能数据和主观响应数据的产品可用性评价方法。这种通用方法的目的是导出一个两层综合评价指标，它是在 ISO 9241 第 11 部分的框架内采用了分层结构，通过对系统可用性问卷的研究，对系统使用性、信息质量和标识质量进行评分，并确定可用性权重。然后，采用层次分析法提取相应各层组件的相关性。在该框架下，收集相应指标的数据后，运用模糊综合评价技术模型对模糊判断进行评价。

可用性指标度量关注于评估和优化产品或系统的用户友好程度，涵盖效率、效果、学习性、用户满意度、记忆性和错误等核心维度。其中，效率体现在用户完成任务的时间和操作数量；效果包括任务的成功率和错误率；学习性关注用户掌握使用产品的速度和上手的难易程度；用户满意度反映在用户的主观感受和推

荐意愿；记忆性则关乎用户在一段时期后再次使用产品的表现；而错误则涉及用户纠正错误的能力和发生严重错误的频率。度量这些可用性指标常通过用户测试、用户调查和数据分析实施，例如观察用户测试中的行为和反馈，通过调查获取用户的感受，以及分析用户使用数据来洞察使用习惯和潜在问题。这些综合的度量不仅揭示了产品在实际使用中的强弱点，也为产品的优化和迭代提供了宝贵的依据。实现精准的可用性度量要求设计师和开发者明确度量目标，选取适当的工具和方法，并能够合理解读分析数据，持续关注并优化用户体验，在产品的不断迭代和升级中保持用户中心的设计原则[103]。

4.3.3 潜在可用性评估指标与评价体系基本框架

潜在可用性评估体系提供了一个早期发现和纠正潜在可用性问题的平台，通过一系列系统的评估和迭代过程，促使产品的可用性在后续的开发和优化中得到持续提升。

在潜在可用性评估体系的构建和实施中，需要明确细化的可用性指标，包括预计的任务完成时间、操作步骤数（效率指标）、预测的任务成功率和错误率（效果指标）以及预计的用户满意度和接受度（满意度指标）等（见表4-4）。评估方法主要囊括专家评审、启发式评估和认知调查。在评估流程中，需细致地记录和分类所有识别出的问题，包括问题的本质描述、严重性的等级以及问题出现的区域。随后，对这些问题进行深入分析，并为每个识别出的问题提供可行的建议和解决方案。评估结果通常会整合成一份翔实的报告，以指导设计团队进行必要的优化工作。设计的迭代和优化基于前述的评估报告，旨在精准地解决识别到的问题，并在必要的设计调整后进一步进行潜在可用性评估，以验证设计调整的效果并确保问题真正解决[104]。

以邮轮空间的信息设计为例，将统计的平均分值按高低排序，并基于 Seffah 的可用性评价体系发现，层次分析的评价体系通常分为维数层、准则层、指标层和数据层四个层级。通常将各个层次的评价指标进行编码，第一层为类 Ai 编码（$i = 1, 2, 3, \cdots, n$），第二层为 Bi 编码（$i = 1, 2, 3, \cdots, n$），第三层为 Ci 编码（$i = 1, 2, 3, \cdots, n$），对邮轮标识系统进行层次分析分解可获得邮轮标识系统的可用性评价体系模型，如图4-28所示，包含4个层级关系[104]。

表 4-4　潜在的可用性指标提取

因　素	序号	潜在指标	描　　　述	评分
效率	1	识别性	能够快速识别导识内容	5.94
	2	可学习性	认知成本低	5.31
有效性	3	逻辑性	导识提示设计内容符合逻辑	5.54
	4	明确性	导识提示言简意赅	3.89
	5	导向性	导识内容具有导向性	4.32
	6	可见性	导识内容空间布局合理	4.88
	7	可记忆性	导识内容印象深刻	4.86
	8	统一性	同一导识目标、导识内容风格统一	3.74
用户满意度	9	美观性	外形、图案颜色、美观	5.76
	10	友好性	外形、图案、颜色运用使人感觉友好、不冷漠	4.28

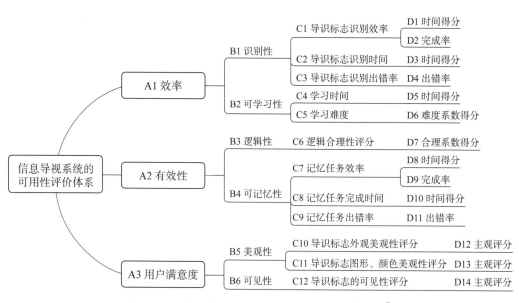

图 4-28　导视信息系统的可用性评价体系模型[①]

① 作者自绘。

4.4 文献分析工具介绍及流程

在当今信息爆炸的时代，处理和理解大量的学术文献成为学术研究和知识进步的核心环节。为此，各种文献分析工具的出现极大地方便了研究人员对信息的理解、组织和利用。这些工具不仅能从众多文献中挖掘出关键信息，还能展示不同学术领域的发展轨迹、相互联系及核心理念。本节旨在介绍几种主流的文献分析工具，并探究它们的应用步骤，以提供研究者关于文献分析的实际操作指南。

4.4.1 知识图谱与可视化研究方法

1）知识图谱与本体论

知识图谱和本体论是信息管理与知识组织领域的两个基本概念，被广泛运用。知识图谱的目标是通过图形方式展示知识体系内的概念、关系和结构，帮助用户更深入地理解和浏览复杂的知识结构[105]。本体论作为一种知识表达方法，专注于定义领域内概念间的语义联系，为知识交流和共享提供一个统一的标准。结合知识图谱和本体论，可以创建高效的知识导航系统，使用户能够在复杂的知识网络中有效地进行导航和信息检索（见图4-29）[106]。

2）可视化研究方法

在构建学科知识地图方面，可视化的研究方法起到了关键作用。这种方法主要通过图形展示和定量分析来揭示学科领域的研究动态、关注热点及其内在规律[107]。此领域常用的技术包括词频分析、共现分析、引文分析、共引分析、多变量统计分析及社会网络分析等[108]。

（1）词频分析法。这是一种评估文献中关键词出现频次的基础方法，有助于识别学科主要的研究方向和趋势。

（2）共词分析法。作为一种文本内容分析技术，共词分析通过观察文献中词语或短语的共现情况，探索不同主题之间的关联。

（3）引文分析法。引文分析涉及对大量引用数据的量化处理，使用各种数学和统计方法以及逻辑技巧（如比较、归纳、概括）来分析科学期刊、论文和作者

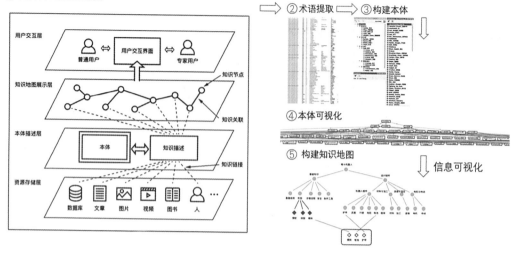

图 4-29　知识导航系统设计用途①

的引用模式。

（4）共引分析法。这种方法研究两篇或更多文献被同时引用的现象，以其客观性、科学性和数据有效性著称。它分为多个子类别，如文献共引、期刊共引、作者共引和学科共引分析，为深入理解学科内部联系提供了详细视角。

（5）多元统计分析法。此分析法适用于观察多个相互关联变量的情况，包括但不限于因子分析（如主成分分析）、多维尺度分析及聚类分析。

（6）社会网络分析法。通过构建网络图谱揭示学者间、期刊间、论文间的关系和合作模式，为理解学科社群提供了一种重要的方法。

3）知识图谱数据来源

创建详尽且精确的知识图谱，很大程度上取决于来源广泛且可靠的数据。这些数据包括但不限于国内外的学术成果、引文信息和网络资源，这些都是构建知识图谱的关键元素。其中，引文数据的作用尤为重要，因为它记录了各种文献间的引用关系，从而反映出学术界的互动与合作，并能揭示各研究领域的热点和发展趋势[109]。

① 作者整理和制作。

（1）国内常用引文数据库。

a. 中国科学引文数据库（Chinese Science Citation Database，CSCD）：由中国科学院文献情报中心于 1989 年创立，收录了数学、化学、物理、地球科学、农林科学、管理学等领域的中英文核心及优秀期刊千余种[109]。

b. 中文社会科学引文索引（Chinese Social Sciences Citation Index，CSSCI）：1998 年由南京大学发起，2000 年首次对外发布，被认定为教育部人文社会科学重点研究项目。CSSCI 提供包括被引频次、影响因子等在内的多维度定量数据，支持期刊评估和学术研究领域的多种需求，内容范围广泛，涵盖经济学、心理学等多个社会科学领域[109]。

c. 中国知网引文数据库（CNKI）：主要展现学术文献的被引用情况，用以评价文献的学术价值。该数据库包括中国期刊全文数据库和中国优秀硕博学位论文全文数据库等多个子数据库。

d. 维普引文数据库：2010 年起提供服务，是国内重要的文摘和引文索引型数据库之一。

e. 其他数据库：中国科技论文与引文数据库（Chinese Science and Technology Paper Citation Database，CSTPCD）、中国人文社会科学引文数据库（Chinese Humanities and Social Science Citation Database，CHSSCD）。

（2）国外常用引文数据库。

Web of Science（WoS）由美国 Thomson Scientific 公司开发，是一套集成多个引文数据库的学术搜索平台[110]。WoS 包含科学引文索引（SCI）、社会科学引文索引（SSCI）、艺术与人文引文索引（A&HCI）等核心数据库以及国际会议录索引和化学数据库等[111]。

4.4.2 中文文本常用分析软件

1）编程类文本分析（python）

百度 API：百度智能云提供的自然语言处理服务覆盖了基础和应用语言处理技术、智能对话定制以及文本审核服务等多个方面。

SnowNLP 及其他 Python 库：SnowNLP 是一个针对中文文本处理的 Python 库，包含诸如中文分词、词性标注、情感分析等功能，同时也集成了分词工具

（如 Jieba）等。

2）非编程类文本分析

TextMind（文心）：由中国科学院心理研究所开发，专门针对简体中文文本的分析，能够提供从自动分词到语言心理学分析的一整套解决方案。

KH Coder：一款开源的定量内容分析和数据挖掘软件，支持多种统计分析功能，适用于文本导入、参数设置、分词筛选等分析过程。

Gooseeker：一个在线的文本分析平台，使用户能够进行分词、社会网络分析等多种文本分析任务，无需编程知识（见图 4-30）。

4.4.3　VOSviewer 文献分析工具

VOSviewer，全称是 visualization of similarities viewer，是一款由荷兰莱顿大学科技研究中心（CWTS）的研究人员尼斯·简·范艾克（Nees Jan van Eck）和卢多·沃尔特曼（Ludo Waltman）于 2009 年开发的基于 JAVA 的免费文献分析软件[112]。作为众多科学知识图谱软件中的一员，VOSviewer 专注于分析并展示科学文献中的"网

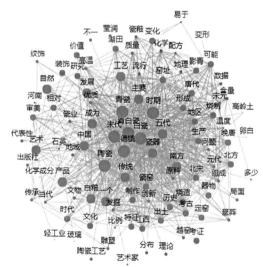

图 4-30　Gooseeker 词云图 ①

① 作品由余非石制作，席涛指导。

络数据"，其主要分析的网络关系是科学文献中知识单元间的相关性。

　　VOSviewer 的主要亮点在于其强大的可视化功能，它能够直观展示科学知识图谱，揭露学科领域的结构、发展趋势和合作关系等关键特点，尤其是在处理和可视化大量数据方面，VOSviewer 展现了卓越的能力（见图 4–31）。此外，软件还提供了多种功能，包括但不限于以下方面。

　　（1）数据格式的多样性。VOSviewer 具备处理各种数据格式的能力，例如文本和关系数据。这一特性为用户提供了将多种数据类型导入并进行分析的灵活性[113]。

　　（2）多样化的可视化视图。在可视化展示上，VOSviewer 提供多种视图模式供用户选择。这使得用户可以根据自身的需求选取合适的视图模式，从而更加深入地理解和阐释数据间的相互关系[113]。

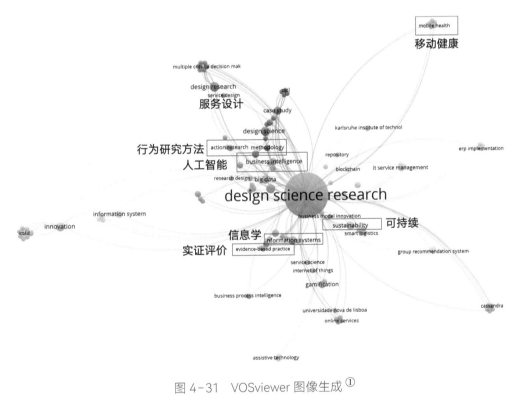

图 4–31　VOSviewer 图像生成①

① 作者使用 VOSviewer 设计和制作。

第 4 章

信息设计的专业技能与研究方法

VOSviewer 的使用流程如下。

（1）准备文献数据。用户需准备分析所需的文献数据集，包括但不限于论文、期刊文章等。

（2）数据导入。用户将所准备的文献数据导入 VOSviewer 中，确保数据格式适合后续分析和可视化处理。

（3）功能选择。用户根据分析需求在 VOSviewer 中选择相应功能，如共现分析、关键词分析、合作网络分析等。

（4）可视化图像生成。用户选择功能后，VOSviewer 根据文献数据间的关系生成可视化图像，如知识地图、合作网络图等，展示数据的关联和结构特征。

4.4.4　CiteSpace 引文可视化分析软件

CiteSpace，即"引文空间"，由陈超美于 2004 年开发，旨在通过可视化手段揭示文献间的关联、研究热点及科学研究的潜在知识[114]。CiteSpace 擅长将复杂的引文关系和知识结构转化为直观的图形，助力研究人员深入挖掘文献中的潜在知识，理解学术领域的演变。它的主要功能包括共被引分析、共词分析、突现分析和聚类分析等[115]。

CiteSpace 展现了多维的分析功能。它通过共被引分析能力，挖掘文献之间的引用链，识别领域内的关键文章和研究主题。在共词分析方面，CiteSpace 能够追踪文献中频繁出现的关键术语，揭示研究领域的趋势和相互联系。此外，其突现分析专注于识别那些在特定时段引用激增的文章，突出显示研究领域的关键进展。聚类分析功能则将共享相似特征的文献进行分类，帮助研究者洞悉不同研究主题之间的内在联系[116]。

CiteSpace 的核心优势在于其将错综复杂的引文数据和知识结构转化为易于理解的图形表示，使研究者能够更直观地把握文献间的相互关系和历史发展。综合其共被引分析、共词分析、突现分析以及聚类分析等多重功能，CiteSpace 成了探索学术文献深层信息和学科发展趋势的重要工具。

1）CiteSpace 操作步骤

（1）文录准备。整理包含所需文献的文录，一般为文本格式或 BibTeX 格式，包含必要的元数据。

（2）文录导入。在 CiteSpace 中通过 "Load Data" 选项导入文录，建立文献数据库。

（3）分析功能选择。根据研究需求，在 CiteSpace 中选择合适的分析功能，如共被引分析、共词分析等。

（4）图像生成。基于所选功能，CiteSpace 分析文献数据库并生成图表，展示分析结果。

（5）图像调整。利用 CiteSpace 的编辑功能优化图表的显示样式和布局，以更好地展示分析结果[115]。

2）CiteSpace 术语的详细解释

（1）中介中心性（betweenness centrality）。这一指标是评估网络中各节点（如文献、作者、期刊或机构）重要性的核心指数之一，旨在突显那些在网络中占据关键位置的节点。

（2）突发主题检测（burst detection）。该功能旨在发现在一定时间内突然增加的引用或提及，比如某个研究主题或作者的引用激增。CiteSpace 采用 Kleinberg 在 2002 年提出的算法来识别这些突发性增长的主题[117]。

（3）引文年环（Citation Tree-rings）。引文年环指表示某篇文章引用历史的年环。每个年环的颜色代表不同的引用年份，其厚度与相应时间段内的引用数量成正比[115]。

（4）阈值（Thresholds）。在数据处理中，CiteSpace 根据用户设置的阈值来筛选特定时间段内的文献，并将这些文献最终整合到网络分析中[115]。

3）CiteSpace 结果数据解读

（1）结构解读。观察是否存在自然聚类（直观识别的群组）、算法生成的聚类数量、重要节点（如转折点、标志点、枢纽节点）的存在情况（见图 4-32、4-33）。

（2）时间解读。检查每个自然聚类的主导颜色（表示出现时间集中度）、热点的明显性，年轮色彩可反映引用时间分布。

（3）内容解读。内容解读包括分析每个聚类的主题、摘要和关键词，概括由不同算法挑选出的关键术语。

（4）指标解读。指标解读涉及检查每个聚类的相似度（如通过 silhouette 值的大小）和节点数量是否充分。

第 4 章

信息设计的专业技能与研究方法

CiteSpace, v. 5.8.R3 (64-bit)
December 15, 2021 3:58:53 PM CST
WoS: /Applications/未命名文件夹 4的副本/data
Timespan: 1998–2020 (Slice Length=1)
Selection Criteria: Top 50 per slice, LRF=3.0, L/N=10, LBY=5, e=1.0
Network: N=1220, E=4352 (Density=0.0059)
Largest CC: 850 (69%)
Nodes Labeled: 1.0%
Pruning: None
Modularity Q=0.8162
Weighted Mean Silhouette S=0.9358
Harmonic Mean(Q, S)=0.8719

图 4-32　Citespace 指标显示 [①]

图 4-33　CiteSpace 结构解读 [②]

a. modularity 值：衡量网络模块化程度的指标，modularity 值越高，聚类效果越好，一般 $Q > 0.3$ 表示聚类结构显著。

b. silhouette 值：衡量网络同质性的指标，接近 1 时同质性高，超过 0.7 时聚类结果信度高，0.5 以上认为聚类结果合理。如果 silhouette 值极高，聚类数量通常为 1，这在聚类分析中通常不具参考意义[118]。

① CiteSpace 界面指标显示。
② 作者整理和制作。

课后练习

1. 信息设计所需要的专业技能有哪些?
2. 运用生理信号测量,如何构建用户满意度指标?
3. 运用 CiteSpace、VOSviewer 完成一幅信息可视化图表设计。
4. 设计一个有效的问句为标题,运用可视化方法制作一张学术海报。
5. 人工智能与数据科学是什么关系?
6. 人工智能的研究与哲学社会科学的相关性是什么?

第 4 章

信息设计的专业技能与研究方法

参考文献

［ 1 ］ Spinuzzi C. Tracing genres through organizations: a sociocultural approach to information design[M]. Cambridge: MIT Press, 2003.

［ 2 ］ 张征. 试析"受众需求"［J］. 现代传播，2005（3）：127−129.

［ 3 ］ Ho J K. Formulation of a systemic PEST analysis for strategic analysis [J]. European Academic Research, 2014, 2(5): 6478−6492.

［ 4 ］ Perera R. The PESTLE analysis[M]. Colombo: Nerdynaut, 2017.

［ 5 ］ Hartson P, Pyla P S. The UX book: process and guidelines for ensuring a quality user experience[M]. Amsterdam: Elsevier, 2012.

［ 6 ］ Buckland M. Information and information systems[M]. New York: Bloomsbury Publishing, 1991.

［ 7 ］ Albers J. Interaction of color[M]. London: Yale University Press, 2013.

［ 8 ］ Cairo A. The functional art: an introduction to information graphics and visualization[M]. San Francisco: New Riders, 2012.

［ 9 ］ West D B. Introduction to graph theory[M]. Upper Saddle River: Prentice Hall, 2001.

［10］ Hobby J D. Using shape and layout information to find signatures, text, and graphics[J]. Computer Vision and Image Understanding, 2000, 80(1): 88−110.

［11］ Laseau P. Graphic thinking for architects and designers[M]. New Jersey: John Wiley & Sons, 2000.

［12］ Dabner D, Stewart S, Vickress A. Graphic design school: the principles and practice of graphic design[M]. New Jerseg: John Wiley & Sons, 2017.

［13］ Bestley R, Mcneil P. Visual research: an introduction to research methods in graphic design[M]. London: Bloomsbury Publishing, 2022.

［14］ Kwon O H, Muelder C, Lee K, et al. A study of layout, rendering, and interaction methods for immersive graph visualization[J]. IEEE Transactions on Visualization and Computer Graphics, 2016, 22(7): 1802−1815.

［15］ Schindler J, Müller P. Design follows politics? the visualization of political orientation in newspaper page layout[J]. Visual Communication, 2018, 17(2): 141−161.

［16］ Elam K. Grid systems: principles of organizing type[M]. New Jersey: Princeton Architectural Press, 2004.

［17］ Barker N. Aldus Manutius and the development of Greek script & type in the fifteenth century[M]. New York: Fordham University Press, 1992.

［18］ Bergdoll B, Dickerman L. Bauhaus 1919 −1933: workshops for modernity[M]. New York: The Museum of Modern Art, 2009.

［19］ Kammerer Y, Gerjets P. How the interface design influences users' spontaneous trustworthiness evaluations of web search results: comparing a list and a grid interface[C]//Proceedings of the 2010 Symposium on Eye-Tracking Research & Applications, Austin, USA, 2010.

［20］ Djonov E, Van Leeuwen T. Between the grid and composition: layout in PowerPoint's design and use[J]. Semiotica, 2013 (197): 1−34.

［21］ Samara T. Graphic designer's essential reference: visual elements, techniques and layout strategies for busy designers[M]. Beverly: Rockport Publishers, 2011.

［22］ Elam K. Geometry of design: studies in proportion and composition[M]. New York: Princeton Architectural Press, 2001.

［23］ Cullen K. Layout workbook: a real-world guide to building pages in graphic design[M]. Beverly: Rockport Publishers, 2005.

［24］ Samara T. Design elements: a graphic style manual[M]. Beverly: Rocketport Publishers, 2007.

［25］ Ambrose G, Harris P. Basics design 02: lagout[M]. Switzerland: AVA Publishing, 2011.

［26］ Sapp C S. Visual hierarchical key analysis[J]. Computers in Entertainment (CIE), 2005, 3(4): 1−9.

［27］ Eldesouky D F. Visual hierarchy and mind motion in advertising design[J]. Journal of Arts and Humanities, 2013, 2(2): 148−162.

［28］ Aqil M, Knapen T, Dumoulin S O. Divisive normalization unifies disparate response signatures throughout the human visual hierarchy[J]. PNAS, 2021, 118(46): 1−10.

［29］ Akao Y, Mazur G H. The leading edge in QFD: past, present and future[J]. International Journal of Quality & Reliability Management, 2003, 20(1): 20−35.

［30］ Bouchereau V, Rowlands H. Methods and techniques to help quality function deployment (QFD)[J]. Benchmarking: An International Journal, 2000, 7(1): 8−20.

［31］ Tontini G. Integrating the Kano model and QFD for designing new products[J]. Total Quality Management, 2007, 18(6): 599−612.

［32］ Chan L K, Wu M L. Quality function deployment: a comprehensive review of its concepts and methods[J]. Quality Engineering, 2002, 15(1): 23−25.

［33］ Ilevbare I M, Probert D, Phaal R. A review of TRIZ, and its benefits and challenges in practice[J]. Technovation, 2013, 33(2): 30−37.

［34］ Gadd K. TRIZ for engineers: enabling inventive problem solving[M]. New Jersey: John Wiley & Sons, 2011.

［35］ Varvasovszky Z, Brugha R. A stakeholder analysis[J]. Health Policy and Planning, 2000, 15(3): 338−345.

［36］ Schmeer K. Stakeholder analysis guidelines[J]. Policy Toolkit for Strengthening Health Sector Reform, 1999(1): 1−35.

［37］ Drucker P. The practice of management[M]. Oxford: Routledge, 2012.

［38］ Taylor F W. Scientific management[M]. Oxford: Routledge, 2004.

［39］ De Mascia S. Project psychology: using psychological models and techniques to create a successful project[M]. Florida: CRC Press, 2016.

［40］ Cagan J, Vogel C M. Creating breakthrough products: innovation from product planning to program approval[M]. New Jersey: Financial Times Press, 2002.

［41］ Green J V. The opportunity analysis canvas[M]. California: Create Space Independent Publishing, 2015.

［42］ Hanington B, Martin B. Universal methods of design expanded and revised: 125 ways to research complex problems, develop innovative ideas, and design effective solutions[M]. Beverly: Rockport Publishers, 2019.

［43］ Klippel A, Tappe H, Habel C. Spatial cognition III: routes and navigation, human memory and learning, spatial representation and spatial learning[M]. Berlin: Springer, 2003: 11−33.

信息设计的专业技能与研究方法

［44］ Feldman Barrett L, Russell J A. Independence and bipolarity in the structure of current affect[J]. Journal of Personality and Social Psychology, 1998, 74(4): 967.

［45］ Russell J A. A circumplex model of affect[J]. Journal of Personality and Social Psychology, 1980, 39(6): 1161.

［46］ Lövheim H. A new three-dimensional model for emotions and monoamine neurotransmitters[J]. Medical Hypotheses, 2012, 78(2): 341−348.

［47］ Plutchik R. The circumplex as a general model of the structure of emotions and personality[M]//Circumplex models of personality and emotions. Washington: American Psychological Association, 1997: 17−45.

［48］ Morris J D. Observations: SAM: the self-assessment manikin: an efficient cross-cultural measurement of emotional response[J]. Journal of Advertising Research, 1995, 35(6): 63−68.

［49］ Mehrabian A. Pleasure-arousal-dominance: a general framework for describing and measuring individual differences in temperament[J]. Current Psychology, 1996(14): 261−292.

［50］ Bakker I, Van Der Voordt T, Vink P, et al. Pleasure, arousal, dominance: Mehrabian and Russell revisited[J]. Current Psychology, 2014(33): 405−421.

［51］ Sacharin V, Schlegel K, Scherer K R. Geneva emotion wheel rating study[R]. Geneva: University of Geneva, Swiss Center for Affective Sciences, 2012.

［52］ Lai M L, Tsai M J, Yang F Y, et al. A review of using eye-tracking technology in exploring learning from 2000 to 2012[J]. Educational Research Review, 2013(10): 90−115.

［53］ Goldberg J H, Stimson M J, Lewenstein M, et al. Eye tracking in web search tasks: design implications[C]//Proceedings of the 2002 Symposium on Eye Tracking Research & Applications, New Orleans, USA, 2002: 51−58.

［54］ Guestrin E D, Eizenman M. General theory of remote gaze estimation using the pupil center and corneal reflections[J]. IEEE Transactions on Biomedical Engineering, 2006, 53(6): 1124−1133.

［55］ Nitschke C, Nakazawa A, Takemura H. Corneal imaging revisted: an overview of corneal reflection analysis and applications[J]. IPSJ Transactions on Computer Vision and Applications, 2013(5): 1−8.

［56］ Marre O, Amodei D, Deshmukh N, et al. Mapping a complete neural population in the retina[J]. Journal of Neuroscience, 2012, 32(43): 14859−14873.

［57］ Bulling A, Ward J A, Gellersen H, et al. Eye movement analysis for activity recognition using electroculography[J]. IEEE Transactions on Patlern Analysis and Machine Intelligence, 2010, 33(4): 741−753.

［58］ Li H, Chutatape O. Fundus image features extraction[C]// Proceedings of the 22nd Annual International Conference of the IEEE Engineering in Medicine and Biology Society, Chicago, USA, 2000.

［59］ Kannathal N, Acharya U R, Lim C M, et al. Characterization of EEG — a comparative study[J]. Computer methods and Programs in Biomedicine, 2005, 80(1): 17−23.

［60］ Slanzi G, Balazs J A, Velásquez J D. Combining eye tracking, pupil dilation and EEG analysis for predicting web users click intention[J]. Information Fusion, 2017(35): 51−57.

［61］ Sur S, Sinha V K. Event-related potential: an overview[J]. Industrial Psychiatry Journal, 2009, 18(1): 70.

［62］ Handy T C. Event-related potentials: a methods handbook[M]. Cambridge: MIT Press, 2005.

［63］ Barrett S E, Rugg M D. Event-related potentials and the semantic matching of pictures[J].

信息设计的专业技能与研究方法

Brain and Cognition, 1990, 14(2): 201−212.

[64] Woodman G F. A brief introduction to the use of event-related potentials in studies of perception and attention[J]. Attention, Perception & Psychophysics, 2010(72): 2031−2046.

[65] Pecchinenda A. The affective significance of skin conductance activity during a difficult problem-solving task[J]. Cognition & Emotion, 1996, 10(5): 481−504.

[66] Lykken D T, Venables P H. Direct measurement of skin conductance: a proposal for standardization[J]. Psychophysiology, 1971, 8(5): 656−672.

[67] Shehu H A, Oxner M, Browne W N, et al. Prediction of moment-by-moment heart rate and skin conductance changes in the context of varying emotional arousal[J]. Psychophysiology, 2023, 60(9): 1−15.

[68] Clifford G D, Azuaje F. Advanced methods and tools for ECG data analysis[M]. Boston: Artech house, 2006.

[69] Sornmo L, Laguna P. Electrocardiogram (ECG) signal processing[J]. Wiley Encyclopedia of Biomedical Engineering, 2006.

[70] Li X, Zhang Y, Tiwari P, et al. EEG based emotion recognition: a tutorial and review[J]. ACM Computing Surveys, 2022, 55(4): 1−57.

[71] Bruce V, Young A. Understanding face recognition[J]. British Journal of Psychology, 1986, 77(3): 305−327.

[72] Naji M, Firoozabadi M, Azadfallah P. Classification of music induced emotions based on information fusion of forehead biosignals and electrocardiogram[J]. Cognitive Computation, 2014(6): 241−252.

[73] Gaikwad S K, Gawali B W, Yannawar P. A review on speech recognition technique[J]. International Journal of Computer Applications, 2010, 10(3): 16−24.

[74] Ardics A, McQueen J M, Petersson K M, et al. Neural mechanisms for voice recognition[J]. Neuroimage, 2010, 52(4): 1528−1540.

[75] Kushki A, Fairley J, Merja S, et al. Comparison of blood volume pulse and skin conductance responses to mental and atfective stimuli at different anatomical sites[J]. Physiological Measurement, 2011, 32(10): 1529.

[76] Braithwaite J J, Watson D G, Jones R, et al. A guide for analysing electrodermal activity (EDA) & skin conductance responses (SCRs) for psychological experiments[J]. Psychophysiology, 2013, 49(1): 1017−1034.

[77] Valenza G, Lanata A, Scilingo E P. Improving emotion recognition systems by embedding cardiorespiratory coupling[J]. Psysiological Measurement, 2013, 34(4): 449.

[78] Jang E H, Rak B, Kim S H, et al. Emotion classification by machine learning algorithm using physiology signals[J]. Computer Science and Information Technology, 2012(25): 1−5.

[79] Bota P J, Wang C, Fred A L, et al. A review, current challenges and future possibilities on emotion recognition using machine learning and physiological signals[J]. IEEE Aceess, 2019(7): 990−1020.

[80] Jang E H, Park B J, Park M S, et al. Analysis of physiological signals for recognition of boredom, pain and surprise emotions[J]. Journal of Physiological Anthropology, 2015, 34(1): 1−2.

第4章

信息设计的专业技能与研究方法

［81］ Crithley H D, Euiott R, Mathias C J, et al. Neural activity relating to generation and representation of galvanic skin conductance responses: a functional magnetic resonance imaging study[J]. Journal of Neurosciene, 2000, 20(8): 3033－3040.

［82］ Goodfellow I, Bengio Y, Courville A. Deep learning[M]. Cambridge: MIT Press, 2016.

［83］ Sapkota S, Juneja M, Keleras L, et al. Brand label albedo extraction of ecommerce products using generative adversarial network[DB/OL]. (2021－12－07)[2023－11－30]. https: //arxiv. org/abs/2109.02929.

［84］ Xu W, Long C, Wang R, et al. Drb-gan: a dynamic resblock generative adversarial network for artistic style transfer[C]//Proceedings of the IEEE/CVF International Conference on Computer Vision, Montreal, Canada, 2021.

［85］ Wang W Y, Singh S, Li J. Deep adversarial learning for NLP[C]//Proceedings of the 2019 Conference of the North American Chapter of the Association for Computational Linguistics, Minneapolis, USA, 2019.

［86］ Wu R, Chen X, Zhuang Y, et al. Multimodal shape completion via conditional generative adversarial networks[C]//Computer Vision–ECCV 2020: 16th European Conference, Glasgow, UK, 2020.

［87］ Larochelle H, Bengio Y, Louradour J, et al. Exploring strategies for training deep neural networks[J]. Journal of Machine Learning Research, 2009, 10(1): 1－40.

［88］ Miikkulainen R, Liang J, Meyerson E, et al. Artificial intelligence in the age of neural networks and brain computing[M]. Cambridge: Academic Press, 2019.

［89］ Xu X, Tao Z, Ming W, et al. Intelligent monitoring and diagnostics using a novel integrated model based on deep learning and multi-sensor feature fusion[J]. Measurement, 2020(165): 1－13.

［90］ Sharif M I, Li J P, Khan M A, et al. Active deep neural network features selection for segmentation and recognition of brain tumors using MRI images[J]. Pattern Recognition Letters, 2020, 129: 181－199.

［91］ Saaty T L. A scaling method for priorities in hierarchical structures[J]. Journal of Mathematical Psychology, 1977, 15(3): 234－281.

［92］ Kano N. Attractive quality and must-be quality[J]. Journal of the Japanese Society for Quality Control, 1984, 31(4): 147－156.

［93］ Xu Q, Jiao R J, Yang X, et al. An analytical Kano model for customer need analysis[J]. Design Studies, 2009, 30(1): 87－110.

［94］ Kano analysis: the kano model explained[EB/OL]. [2023－11－30]. https://www.qualtrics.com/experience-management/research/kano-analysis/.

［95］ Coleman Sr L B. The customer-driven organization: employing the Kano model[M]. Florida: CRC Press, 2014.

［96］ Min H, Yun J, Geum Y. Analyzing dynamic change in customer requirements: an approach using review-based Kano analysis[J]. Sustainability, 2018, 10(3): 746.

［97］ Sharif Ullah A M, Tamaki J I. Analysis of Kano-model-based customer needs for product development[J]. Systems Engineering, 2011, 14(2): 154－172.

［98］ Materla T, Cudney E A, Antony J. The application of Kano model in the healthcare industry: a systematic literature review[J]. Total Quality Management & Business Excellence, 2019(30): 660－681.

第4章

信息设计的专业技能与研究方法

［99］ Sharif Ullah A M, Tamaki J I. Analysis of Kano-model-based customer needs for product development[J]. Systems Engineering, 2011, 14(2): 154－172.

［100］ McCou-Kennedy J, Schneider V. Measuring customer satisfaction: why, what and how[J]. Total Quality Management, 2000, 11(7): 883－896.

［101］ Drew J H, Bolton R N. The structure of customer satisfaction: effects of survey measurement[J]. Journal of Consumer Satisfaction, 1991(4): 21－31.

［102］ Hausknecht D R. Measurement scales in consumer satisfaction/dissatisfaction[J]. The Journal of Consumer Satisfaction, 1990(3): 1－11.

［103］ Nielsen J. Usability inspection methods[C]//Conference Companion on Human Factors in Computing Systems, Boston, USA, 1994.

［104］ 席涛. 大型邮轮公共空间的信息设计方法研究［D］. 武汉：武汉理工大学，2020.

［105］ Maedche A, Motik B, Silva N, et al. Mafra: a mapping framework for distributed ontologies[C]//Knowledge Engineering and Knowledge Management: Ontologies and the Semantic Web: 13th International Conference, Heidelberg, 2002.

［106］ Ehrig M, Sure Y. Ontology mapping: an integrated approach[C]//European Semantic Web Symposium, Heidelberg, 2004.

［107］ Nararatwong R, Kertkeidkachorn N, Ichise R. Knowledge graph visualization: challenges, framework, and implementation[C]//IEEE Third International Conference on Artificial Intelligence and Knowledge Engineering (AIKE), Laguna Hills, 2020.

［108］ 肖明. 国外图书·情报知识图谱实证研究［M］. 北京：中国经济出版社，2018.

［109］ 邱均平. 网络计量学［M］. 北京：科学出版社，2010.

［110］ Mongeon P, Paul-Hus A. The journal coverage of web of science and scopus: a comparative analysis[J]. Scientometrics, 2016, 106: 213－228.

［111］ Csajbók E, Berhidi A, Vasas L, et al. Hirsch-index for countries based on essential science indicators data[J]. Scientometrics, 2007, 73(1): 91－117.

［112］ Eck N J V, Waltman L. Software survey: VOSviewer, a computer program for bibliometric mapping[J]. Scientometrics, 2010, 84(2): 523.

［113］ 李杰. 科学知识图谱原理及应用：VOSviewer 和 CitNetExplorer 初学者指南［M］. 北京：高等教育出版社，2018.

［114］ Chen C. The citespace manual[J]. College of Computing and Informatics, 2014, 1(1): 1－84.

［115］ 李杰，陈超美. CiteSpace 科技文本挖掘及可视化［M］. 北京：首都经济贸易大学出版社，2016.

［116］ Chen C. CiteSpace II: detecting and visualizing emerging trends and transient patterns in scientific literature[J]. Journal of the American Society for Information Science and Technology, 2006, 57(3): 359－377.

［117］ Kleinberg J. Bursty and hierarchical structure in streams[C]//Proceedings of the 8th ACM SIGKDD International Conference on Knowledge Discovery and Data Mining, Edmonton, Canada, 2002.

［118］ 陈悦，胡志刚. 引文空间分析原理与应用：CiteSpace 实用指南［M］. 北京：科学出版社，2014.

第 4 章

信息设计的专业技能与研究方法

「 第 5 章　信息设计的应用 」

"新媒体"推动了信息设计的发展。斯坦福大学的特里·威诺格拉德（Terry Winograd）教授认为："今天的大多数学生在设计思维方面不会再局限于熟悉的例子当中。他们正在创造出超越传统桌面界限的移动互动设计。未来的人机界面将不会被视为与计算机的界面，而是我们生活环境中无处不在的一部分[1]。"

通过参与信息设计应用项目的工作，可以获得必不可少的信息设计能力：问题界定的能力和技能、媒体和信息技术、互动过程的开发、评估程序、项目管理能力等。

信息设计的基本步骤如下：信息设计师首先需要确定实现目标和执行的任务；通过适当的方法定义用户，例如观察、访谈和开发人物角色；使用口语、图片和声音编写信息；通过视觉、触觉或嗅觉元素，根据认知和感知心理学的原理来塑造；关注现有媒体或发展通信基础设施；整合用户和利益相关者的反馈；记录信息元素、对象；启动使用和可用性测试，评估测试结果并相应地完善信息；协助客户实施并以绩效为重点监控信息；提供测量结果的价值维度信息。以上信息设计的方法将主要应用于教育、医疗保健、金融信息、交通引导系统、公共交通信息、包容性信息设计、旅游信息等。

5.1 公共空间的信息设计

5.1.1 公共空间的信息概念

公共空间就是集体空间，即供公众共同使用和活动的开放区域，包括家庭内部的客厅、厨房、卫生间，也包括社区、城市的马路、广场、公园、博物馆等许多人前往的地方[2]。

在城市规划和设计中，城市公共空间是城市中最具辨识度、最易让人记住、最富有活力的区域，同时也是城市吸引力的具体体现。城市公共空间的重要性在于它是人们日常生活、交流和互动的场所，是社会联系和文化传承的重要载体。良好的城市公共空间能够为居民和游客提供愉悦的环境，促进社交活动、文化交流和休闲娱乐，提高城市居民的生活质量。

城市公共空间的设计和规划需要考虑多方面因素，包括功能性、美观性、舒适性和可持续性等[3]。设计师需要平衡不同需求和利益，以创造一个宜人、宽

敞、安全、绿色的公共空间，吸引人们前来，增加城市的活力和吸引力。

公共空间中的信息设计需要考虑人们在公共空间中查找、理解和使用信息的整个过程。在一个陌生的公共空间中，人们首先需要确定自己所在的位置和想要前往的方向[4]。在公共空间中使用信息标识，需要采用认知性好、简单明快的外形（见图5-1）。同时，还要考虑造型表现的同一性与所在地整体环境是否匹配，以便人们快速理解和接受。

在信息时代的城市环境中，标志性建筑和各种导视标识的作用越显重要，成为人们在城市中导航的关键符号。例如，交叉路口的导视信息能够帮助人们理解城市的布局，并确定自己的行进方向。这些标识信息必须是易于理解、便于使用、

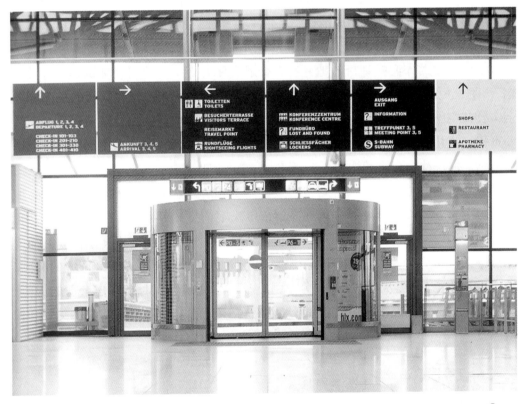

图 5-1 德国斯图加特机场可视化设计：Büro Uebele 工作室设计的信息和标牌系统 [1]

① 图片来源：http://www.uebele.com/en/projekte/orientierungssystem/flughafen-stuttgart.html#1。

简单、直观的，无论使用者的经验和知识水平如何[5]。公共空间的信息导视系统设计需要考虑每个元标识信息的易读性原则，同时也要注重整体系统的简明易懂性，避免造成混乱的结果。

然而，设计标识的人与利用标识的人之间可能存在差距，不同人群对信息的接受和理解可能有所不同。因此，在设计导向标识时，需要站在使用者的角度思考，考虑到不同人群的需求，以确保导向信息能够普遍有效地传达。

5.1.2 公共空间文字内容

在信息社会中，尽管图像和图形等非文字信息的传播途径得到了增加，文字在公共空间中依然具有独特而重要的地位[6]。公共空间中的文字内容不仅是指示和警示的重要手段，更是传递信息、宣传文化和加强社会联系的重要工具。

在公共空间中，街头的文字标语、导向牌和指示牌能够为行人和车辆提供方向和导向，帮助人们找到目的地并确保交通有序。警示性的文字标识如"危险重地""闲人免进"等，提醒人们注意安全和遵守规则，维护公共空间的秩序和安全。公共空间中的文字标识可以传递更详细和具体的信息，如社区公告、城市活动宣传、文化展览等，文字的表达能力使信息更加全面、深入，便于公众获取所需信息，促进社会交流和活动[7]。

除了传递信息外，公共空间中的文字内容还承载着文化传承的重要功能。城市的历史背景、文化渊源、艺术作品解析等文字信息，对于加深公众对城市文化的认知和理解，促进文化的传承和保护至关重要。然而，在使用文字内容时需要注意平衡和细致考虑。过于张扬和显眼的文字标识可能会破坏周围环境的美感，干扰日常生活，甚至引起视觉疲劳。因此，设计文字标识时应考虑合适的大小、颜色和位置，确保文字信息既能够醒目易见，又不影响公共空间的整体美观和使用体验。

5.1.3 符号标识设计

1）符号

图形符号的发明源自奥地利教育家奥托·纽拉斯（Otto Neurath），起初应用于儿童教育领域。20 世纪下半叶，图形符号的理念被广泛采纳并应用于信息图形

设计和符号导视系统领域，成为符号标识设计中的基础元素之一[8]。图形符号通过图形、形状、线条和颜色等视觉手段，以简洁的方式表达特定的意义或信息。

图形符号的通识性和易读性使得它能够被用户理解和接受，不受年龄、文化背景、语言等属性的限制，因此应用性很强[9]。

然而，图形符号的设计并非轻而易举。一个成功的图形符号必须经过精心的策划和设计，考虑形状的简洁性、颜色的意义和线条的流畅性等因素。优秀的图形符号设计能够在简洁明了的同时，准确地传达所需信息，引发人们的共鸣。

2）标识设计

信息标识是一种图形语言，通过图形符号、形状、颜色和图案等视觉元素来直观简明地传递特定的信息和意义[10]。信息标识的直观性和易于理解的特点使得它能够被不同年龄、不同文化背景和使用不同语言的人们轻松接受和理解，因此广泛应用于生产和生活的各个领域。信息标识的优势在于提高信息传递效率，帮助人们更快地获取所需信息，并与品牌、产品或服务建立深厚的情感连接。成功的符号标识设计需要理解目标受众的需求，结合视觉美学和功能性，创造出具有独特识别性的标志，以在竞争激烈的市场中脱颖而出。

（1）公共信息标识。

公共信息标识是一种专门的符号标识设计，旨在向公众提供易于理解的图形符号，这些符号无须专业培训即可被普遍理解[11]。这些标识广泛应用于公共场所、交通系统、公共服务设施和各类公共建筑中，以提供重要的指示、警示、导航和安全信息。例如，道路交通中的交通标志、火车站和机场中的指示牌、医院中的紧急出口标志等，这些都是公共信息标识的典型应用。这些标识的设计需要考虑不同用户的需求和使用场景，确保在紧急情况下能够快速、准确地传递重要信息，保障公众的安全和便利。

公共信息标识的设计目标是确保简洁明了，以便人们迅速理解和遵循。由于公共场所和交通系统涉及大量的人群，包括不同年龄、语言、文化和教育水平的人，因此这些标识须跨文化和跨语言。设计师通过使用通用的图形符号和普遍认知的图案来实现这一目标，使人们无须阅读文字，即可快速掌握信息[12]（见图 5-2）。

图 5-2　数字标识：ujidesign 设计 ①

　　公共信息标识在交通系统中的应用范围非常广泛。例如道路交通标志和地铁站标识，这些标识使用简单的图形符号和颜色，传递重要的交通规则和指示信息，为司机和乘客在复杂的路况中准确导航[13]。在公共建筑和设施中，公共信息标识同样发挥着重要的安全作用，医院、学校、购物中心和机场都需要指示标识和紧急出口标识。这些标识不仅需要简洁明了，还需要考虑紧急情况下的有效传达，确保人们能够快速找到安全出口或目的地。公共信息标识还扮演着向游客介绍地区文化和历史的角色。例如在旅游景点，游客通常需要获取导览信息，了解历史背景和参观路线[14]。通过视觉吸引力和简洁的图形符号，公共信息标识能够为游客提供相关信息，使他们更好地探索和了解当地的文化和历史。

① 图片来源：https://ujidesign.com/271-2/。

（2）导向标识设计。

导向标识是一种特殊的公共信息标识，其主要目的是方便受众识别和寻找某一特定的服务设施或服务单位[15]。通过使用相应的图形标志，导向标识能够直观地指示出特定设施或单位的位置和方向，使人们能够快速找到所需服务，提供便利和舒适的使用体验。

导向标识通常使用简洁的图形和文字，指示前进的方向、距离和服务设施的位置。这些标识在公共场所、交通枢纽、商业中心、旅游景点等地方广泛应用。例如，在医院内部，指示标识可以用来指示不同科室的位置，帮助患者和访客快速找到需要的医疗服务（见图5-3）。在大型商场或购物中心，导向标识可以指示各个楼层的商店和服务区域，方便顾客购物和消费。

图5-3　日本 Katta 城市综合性医院的导向标识设计①

在火车站、机场和地铁站，指示标识可以标识不同的出入口、候车室、检票口等，为乘客提供导航和指引。在学校和校园内，指示标识可以指示各个教学楼、办公室和活动场所，帮助师生快速找到目的地。

导向标识的设计应当注重视觉吸引力和直观性。标识的图形和文字应该简单明了，避免使用复杂的表达方式，以确保人们能够快速理解和遵循导向指示[16]。此外，导向标识的布置和位置也需要考虑人们的视觉习惯和流线导向，确保受众能够轻松找到所需的信息。

———————————

① 图片来源：https://sinalizar.wordpress.com/2011/09/12/kata-civic-polyclinic/。

通过导向标识的合理设计和使用，人们在陌生环境中能够更加方便和快捷地找到目的地，提高出行效率和用户体验。导向标识的功能不仅在于提供指引，同时还能够塑造场所的形象和氛围，提升整体的服务品质。

3）说明性标志

说明性标志是一种用于标识特定信息或指示操作方法的图形标志[17]。一个典型的例子是包装储运标志，这些标志有明确的名称、图形、尺寸、颜色以及使用规范，目的是在包装箱的搬运和储存过程中提供便利和指导。

图 5-4　包装的易碎标识设计

包装储运标志包括多种类型，如易碎物品标志、向上标志、防摔标志等，以确保货物在运输过程中的安全和正确处理（见图 5-4）。这些标志通过简单明了的图形和文字来传递特定的信息，以便在物流、仓储和运输过程中指示正确的操作步骤，确保货物的安全和完好。例如，易碎物品的标志通常使用破碎的玻璃图案来提醒搬运人员需要轻放货物，以免损坏。向上的标志使用箭头指示货物应朝上放置，避免出现倒置。防摔标志则用脆弱物品的图案来表示货物对撞击敏感，需要小心搬运。这些包装储运图示通常放置在包装箱体的外侧，以便在搬运和保存时一目了然。标志的尺寸和颜色也有规定，以确保在不同场景和条件下都清晰可见。正确使用这些标志能够降低货物在运输过程中的损坏和损失风险，提高运输效率，避免操作错误和意外事故的发生。

5.1.4　信息导视系统设计

信息导视系统设计具备引导、说明和指示等多种功能，它是环境布局中不可或缺的一部分[18]。在城市规划中，导视系统在交通流动、人流分布和区域划分等方面都扮演着至关重要的角色。

信息导视系统根据其应用的不同领域，可以细分为环境导视、营销导视、公益导视以及办公导视等类型[19]。系统的核心元素如下：主导视体（牌），它标志着某个区域或主题的中心；次导视体（牌），用于指示子区域、子主题或次要入口；方向导视；定位导视，例如建筑物编号、门牌号码、指示牌等，用于标示具体位置；此外，还有用于警告和提示的定量导视，例如标明尺寸大小、数量多少、速度快慢、程度轻重等信息；包含影视元素的导视系统[20]。

1）环境导视系统

环境导视系统专门为人们在各种环境中提供方向指引和导向指示。在设计环境导视系统时，需要考虑以下几种属性。

（1）融入环境和服务环境。环境导视系统必须融入所在环境，与周围的建筑、景观和风格相协调。它不仅要突出自身的设计风格，还要服务于环境，为人们提供便利和舒适的导航体验。导视系统的设计应当与整体环境相呼应，不与环境相冲突，使导视系统成为环境的一部分，而不是环境中突兀的存在。

（2）引导作用。环境导视系统的设计要考虑到人们在环境中的视觉注意点和路径。它应该在人们的视线范围内，始终处于人们目光的聚焦点，从而提供高效的导向服务。合理的布局和标识位置能够使人们快速找到所需的信息。

（3）点与"以点带面"。环境导视系统在环境或建筑的点、线、面中，起到的是点和"以点带面"的作用[5]，即导视系统的标识和标志起到引导的"点"，而人们在引导之后，会根据标识的指示进入更广阔的导向区域，形成"以点带面"的引导效果。

环境导视系统的造型设计对整体环境有直接影响，它不仅要实现导向功能，还要在整体布局中起到美化和提升环境形象的作用。不同环境中导视系统的设计风格和表现形式，可以根据场所的特点和需求，采用不同的造型和元素，以达到最佳的导向效果和视觉效果。

2）营销导视系统

营销导视的目的是服务于销售流程，旨在营造一个有利的营销环境，从而支持品牌推广和产品销售。与环境导视系统不同，营销导视系统的目标是品牌推广和销售促进，而不是融入整体环境[21]。

在定位上，营销导视系统首先考虑品牌元素，如 LOGO、名称、颜色等，以

铭牌（效果图）
材质：标志用有机玻璃；面板用不
锈钢板；背墙用盛泽专色玻
璃钢材，镶不锈钢线。

图 5-5 江苏盛泽广场标牌指
示设计 ①

及与品牌形象相符的设计风格（见图 5-5）。它不要求完全融入自然环境或整体环境，而是更注重展示品牌的鲜明特色和产生冲击力[22]。通过醒目的设计和吸引人的视觉效果，营销导视系统旨在吸引人们的目光，提高品牌的曝光率和影响力。

营销导视系统的设计要与品牌形象和营销策略相一致。它可以采用富有创意和独特性的造型、图案和标识，以突出品牌个性和竞争优势。在营销导视系统中，营销信息和促销内容常常融入其中，以吸引消费者的注意和兴趣，创造积极的购物体验，从而促进销售和品牌忠诚度。

3）公益导视系统

公益导视系统是用于公益场所或公共设施中的导视系统，其主要功能是公示和提示。与商业导视系统不同，公益导视系统更注重社会公益和人文关怀，以服务公众为宗旨（见图 5-6 和图 5-7）[23]。公益导视系统的主要作用包括以下几个方面。

（1）公示信息。公益导视系统用于公示场所的基本信息、开放时间、服务项目等重要信息，让公众能够快速了解和使用公共设施。

（2）提示和引导。公益导视系统通过标识、标牌、指示牌等形式提示人们应该遵守的规则和注意事项，引导公众安全有序地使用公益设施。

（3）人性化设计。公益导视系统应具备温馨和人性化的特点，通过图形、文字和色彩的选择，传递关怀和友好，让公众感受到关爱和尊重[24]。

（4）社会公益宣传。公益导视系统还可以用于社会公益宣传，传递正能量和社会价值观，促进社会公益事业的发展和推广。

———————————————
① 作者于 2006 年设计和创作。

图 5-6　德国公共空间视觉设计（1）：主题是"人类"，运用视觉空间元素体现主题，字母"D"在建筑中的体现与主题标牌构成统一体[①]

图 5-7　德国公共空间视觉设计（2）：字母"D"的视觉标识效果，换角度后的表现

[①]　图片来源：https://www.oneclub.org/awards/theoneshow/-award/6670/the-humanities-the-abc-of-humankind。

公益导视系统的设计不能脱离大环境的文化定位，需要与公益场所的性质和特点相符合。设计时要考虑到公益场所的受众群体，使用亲民、通俗的语言和图形，使公众易于理解和接受。

4）办公导视系统

办公导视系统是用于办公场所的导视系统，其特点通常是严肃性和专业性。这种导视系统旨在提供清晰明了的导向信息，帮助员工和访客快速找到目标地点，确保办公场所的高效运作（见图5-8和图5-9）[25]。办公导视系统的特点可以分为以下两种情况。

（1）与办公环境紧密相连。有些办公导视系统与整个办公环境紧密相连，以确保办公场所的有序运转。在这种情况下，导视系统的设计通常偏向严肃和规范，

图 5-8　办公室导视设计 ①

———————————

① 图片来源：https://www.behance.net/gallery/161122759/Wayfinding-system-for-Nationale-Nederlanden-office.

注重标识的准确性和可靠性。

（2）与企业理念、价值观和文化紧密相连。这种导视系统不仅提供导向功能，还用于展示企业的形象和文化内涵。这种导视系统强调与企业形象的一致性，以加强企业的品牌认知和员工凝聚力[26]。

5.2 企业品牌的信息设计

5.2.1 企业品牌的信息设计原理

企业形象设计系统（corporate identity system）[27]涵盖了企业视觉形象识别的信息设计，包括企业名称、企业标志、企业标准字体、标准色、象征图案、企业标语、企业吉祥物、企业信息编排规范组合及应用媒体信息设计等[28]。

图 5-9　办公走廊导视设计①

1）企业名称

企业名称是企业形象建设的基石，与企业的品牌形象密切相关。在企业视觉形象设计中，企业名称是最基本的要素之一，它通过文字来表现企业的识别要素和特点。企业名称的确定需要考虑以下几个重要因素。

（1）体现企业经营思想和理念。企业名称应该反映企业的经营思想和理念，突出企业的特色和核心价值，从而将企业的定位和愿景传达给公众。

（2）独特性和易记性。企业名称应该具有独特性，使其在众多企业中脱颖而出，易于与其他企业区分开来。同时，它还应该具有易记性，让消费者能够轻松地记住企业的名称。

（3）国际性和外语适应性。随着全球化的发展，企业的业务可能涉及国际市

① 图片来源：http://signgoood.com/case/show/1184。

场。因此，企业名称应该考虑国际性，避免在其他国家引起不良联想或文化误解。

（4）与商标和品牌一致。企业名称与企业的商标和品牌形象应该保持一致，形成统一的形象系统，从而加强品牌认知和关联度。

（5）时代特色。企业名称的确定不仅要考虑传统性，还要具有时代的特色，随着时代的变迁，企业名称应该适应社会发展的需求和潮流，保持与时俱进。

2）企业标志

企业标志是企业身份和辨识的象征，它是企业视觉形象设计系统的核心组成部分[29]，用来传递企业的理念、核心内容和产品特性等关键信息。在设计标志时，不仅要追求强烈的视觉吸引力，还要展现企业的独特个性和时代感，通过简洁的图形和鲜明的形象，在竞争激烈的市场中凸显企业的特色。

企业标志的设计应广泛适应各种媒体、材料和用品的制作。它的表现形式可以是图形表现，例如再现图形（如具体物体或形象的图像）、象征图形（通过抽象图案来表达企业意象）、几何图形等；也可以是文字表现，如中外文字和阿拉伯数字的组合；还可以是综合表现，将图形和文字结合应用，创造出更具创意和独特性的标志[30]。

为了在不同尺寸和媒介上精确描绘和准确复制企业标志，在设计标志时必须绘制出标准的比例图，详细表达标志的轮廓、线条、间距等精密的信息。这样，企业标志才能以其标准原型的不变形式应用于企业视觉形象设计的各种形态中，从而保持一致性和稳定性（见图5-10）[31]。

一个成功的企业标志能够在瞬间引起消费者的关注和认知，成为企业形象的重要代表。标志的设计要融入企业的文化和价值观，同时又要具有创新性和时代感，以确保标志在不同环境和媒体中都能产生最佳效果。

3）企业标准字体

标准字体通常是指用于展示企业名称、品牌名称、企业地址等关键信息的中文、英文或其他文字的字体[32]。该字体的选择需要具有明确的说明性，能够直接表达企业和品牌的名称，同时能够增强企业形象和品牌的可识别性。在选用标准字体时，可以依据应用场景的需求，选择使用企业全称或缩写。

标准字体设计时，要求确保字型准确、美观并且易于辨识。处理字体线条和笔画结构时，应力求简洁明了，同时还要富有一定的装饰性。字体设计需考虑与

图 5-10　PIXY 软饮料品牌标志设计 ①

企业标志的搭配，确保在组合使用时的整体协调，并且在字距和造型上进行周密的规划。此外，还需要考虑到字体的系统性和扩展性，以便能够适应多种媒介和材料的制作要求以及不同尺寸物品的应用场景。

在标准制图过程中，为了确保字体在不同应用场景下保持一致性和稳定性，标准字体通常被放置在一个适当的方格或斜格内，并且会明确标注字体的高度、宽度、角度等位置关系[33]。

企业的标准字体能够在广告、宣传、文化产品、产品包装等各种媒体上得到充分的展示和应用。因此，在设计标准字体时，需要综合考虑企业的定位、文化氛围、目标受众以及市场需求，以确保标准字体能够最好地传达企业的价值和形象（见图 5-11）。

① 作者指导学生设计。

iCoke Identity Standards 识别手册

4.1

Clear Space Area
保护区域

Horizontal Spacing
水平组合

Spacing beteen the Coca-Cola iCoke Logo with logotype is half of the width of the logotype 'i'.
标识与标准字体的间距是 "i" 形标志的宽度的一半。

Clear space area
保护区域

The clear space area shown opposite is the minimum clear space. The clear space area is based on 'x', the width of the 'i' logo.
右图展示了的标志四周的最小空白空间。空白空间的大小以 "i" 形标志的宽度为基准。

图 5-11 可口可乐 iCoke 品牌的标准字体设计 ①

4）标准色

标准色是用来象征企业并应用于所有媒介上的色彩，通过运用这些色彩，企业能够传达其经营理念、产品特点以及企业的属性和情感[34]。

不同行业和企业有不同的特点和定位，标准色应创造与众不同的企业理念表达。在选择标准色时，可以借鉴国际标准色，以确保色彩的一致性和可识别性[35]。标准色提取方法如图 5-12 所示。

标准色的运用要有节制，不宜过多。通常情况下，企业的标准色不超过三种颜色，以确保整体形象的统一性和稳定性。过多的色彩使用可能会导致视觉混乱，降低识别效果[36]。

————————————

① 作者指导学生设计。

第5章 信息设计的应用

图 5-12　PIXY 品牌设计标准色提取方法 [①]

标准色彩对于企业形象的塑造和品牌传达具有重要的影响。正确选择和运用标准色彩可以增强企业的识别度和记忆度，使企业形象深入人心，与消费者建立更紧密的联系。

5）象征图案

企业象征图案的设计旨在与企业的标志相协调，以便在各类传媒中广泛使用，进而增强企业品牌的识别度。这样的图案不仅仅是一个视觉元素，更在内涵上映射了企业的核心精神，加强了企业形象的认同感。象征图案的丰富造型，增强了品牌信息的完整性和辨识度，以及在视觉传达上的深度和广度 [37]。

象征图案的设计通常倾向于简洁而抽象，这样做既与企业标志形成对比，

① 作者指导学生设计。

第 5 章　信息设计的应用

又保持了和谐一致的关系。象征图案的创意可以源自标志的内涵或标志的基本形状，目的是与企业标志相互补充，共同构成一个统一的视觉形象。通过这样的设计方法，企业的象征图案不仅强化了品牌识别度，还增加了品牌形象的视觉吸引力[38]。

在设计象征图案时，要考虑它与其他基本元素的组合使用，以此来展现动态感和明确的层次关系。这种设计不仅要注意强弱对比，还要关注律动感的表达[39]。同时，针对不同媒介的特性进行调整和规划，确保企业识别的一致性和规范性在不同平台上得以保持。这样的设计策略可以增强整个企业形象系统的视觉效果，产生引导和吸引消费者的视觉效果，使消费者在接触企业形象时留下更深刻的印象和认知（见图 5-13）。

6）企业标语

企业标语，也称为口号或宣传标语，是企业理念和品牌形象的概括和表达。

图 5-13　iCoke 品牌的象征图案设计

它通过简洁而有力的文字，将企业的核心价值观、使命和愿景传递给内部员工和外部的社会大众。一个好的企业标语可以激发员工的工作热情和责任感，同时也能引起消费者的共鸣，提升品牌形象和认知度[40]。

企业标语的制订需要充分考虑企业的定位和目标受众。它应该简单易懂，让人们在短时间内能够领会企业的核心价值和竞争优势。标语口号要朗朗上口，易于记忆，这样人们在日常生活中能够自然而然地回忆起企业的品牌形象。一个成功的企业标语应该具备以下几个特点。

（1）简洁明了。言简意赅，用尽量少的文字表达丰富信息，让人一目了然。

（2）突出个性。突显企业独特的特色和文化，使标语在竞争激烈的市场中脱颖而出。

（3）响亮有力。有感染力的语言能够激发人们的情感和共鸣。

（4）可持续性。标语要能够长期使用，不受时间和环境变化的影响，保持稳定性。

（5）一致性。标语要与企业的品牌形象和理念一致，形成统一的宣传声音。

企业标语的力量在于它能够用简短的语言准确地传达企业的核心价值观和品牌精神。它在广告、宣传和营销活动中起到重要的作用，能够提升品牌的知名度和认知度，吸引目标客户，促进销售和业绩增长。

7）企业吉祥物

企业吉祥物是一种拥有特定形象和特征的可爱人物，通常是拟人化的动物、植物或虚构的角色，用来代表和象征企业的形象和价值观[41]。吉祥物通过其亲切可爱的形象，吸引人们的注意，并成为企业品牌的有力代言人（见图5-14）。

企业吉祥物的设计要具有独特性和辨识度，能够与企业形象紧密结合，传递积极向上、友好亲善的形象。它们往往以鲜明的色彩、简洁的线条和生动的表情呈现，使人们在一瞥之间就能认出所属企业。吉祥物的设计还要考虑不同年龄、文化和地域背景的受众，确保他们能够跨越语言和文化的障碍，产生共鸣。企业吉祥物还可以用于广告宣传和营销活动，增加品牌的知名度和认知度。它们可以在各种媒体上出现，如广告、包装、促销活动等，为品牌形象增色添彩。吉祥物还可以成为企业与消费者之间的情感纽带，引发共鸣和情感连接，让消费者更加亲近品牌。

运用 Hello Kitty 和迪士尼的营销方法，推出不同国家限定款。图案风格按照不同国家的风俗习惯、文化历史、风景地标面做改变。

图 5-14　PIXY 品牌吉祥物设计 ①

5.2.2　品牌的可视化策略

　　品牌设计旨在塑造独特的品牌个性，以区别于市场中的其他企业或产品。这涉及对企业或产品命名的创意、标志设计、平面视觉设计、包装设计、展示设计、广告设计和推广策略以及文化理念的精炼等多个方面的工作[42]。企业形象设计的核心在于标志，而品牌设计的核心元素是品牌符号，这是品牌视觉识别（VI）设计与企业 VI 设计在表达上的区别。品牌标志通常是高度抽象和凝练的，含有多重意义，且意义丰富。然而，如果没有详细解释，这些高度抽象的标志可能难以理解。标志设计师的任务是创造一个点状的视觉符号，这种高度凝练和片面性是标志的固有属性。

　　视觉营销在全球范围内已广受欢迎数十年，其目标是通过视觉传达信息，因为人类大部分信息是通过视觉接收的。然而，尽管品牌传播策划设计者共同努力实现"让视觉说话"，仍有一些国家、企业和从业人员没有充分认识到视觉在品牌

① 作者指导学生设计。

营销中的关键作用[43]。

1）品牌产品可视化设计

在品牌产品设计界，CAD 软件的设计图纸被视为一种通用语言[44]。它以一种具体、形象、易于理解的形式介绍抽象复杂的概念和数据，从而使得设计师和制造部门之间的沟通更加高效。可视化技术极大地提升了设计和制造部门的工作效率，例如使用数字模型来测试设计的可行性，或按照可视化的图纸进行产品装配，抑或渲染出逼真的视觉效果[45]。

不仅如此，普通消费者也从可视化技术中受益颇多。在许多新产品的推广网站上，消费者可以直观地查看设计图纸，并且有机会定制化地选择颜色、材料和样式。这不仅使他们能够对设计进行深入的了解和讨论，而且还提升了他们的参与感。所有这些便利都得益于可视化设计技术的应用。可视化技术的出现极大地改变了产品设计的领域，它打破了设计语言的壁垒，让原本只属于专业人士的领域变得对大众开放。这种技术的应用使得设计语言不再是少数人的专利，而是转变成大众可以共享和理解的通用语言。因此，产品设计变得更加普及和易于理解，让更多人能够参与到设计过程中，享受设计带来的乐趣和成果。

2）产品设计验证

在产品设计过程中，确保设计的可行性是至关重要的。这不仅需要设计师进行深入全面的思考，还要求通过复杂的模拟和分析来确认设计在现实环境中的可行性，而不只是在纸面上看起来美观。这些分析往往依赖大量的数学计算，其结果常以表格、曲线图等形式展示。虽然这种精确性和严谨性对数学家来说可能是吸引人的，但对于那些具有艺术家气质的设计师来说，这些数据可能显得枯燥无味。

现在有许多软件可以帮助我们实现这一过程，使产品设计验证变得更加高效和直观。例如，在建筑设计中，使用建筑信息模型（BIM）软件可以对建筑结构进行全方位的模拟和分析，预测建筑在各种自然灾害下的反应，优化能源利用等（见图 5-15）[46]。

通过使用这些软件，设计师可以轻松地进行虚拟模拟，观察设计在不同环境下的表现，快速了解产品的强度、稳定性、耐用性等重要性能。这不仅节省了时间和资源，还使设计师更加专注于创意和美学，而不必过多关注技术细节[47]。

图 5-15　建筑信息模型 ①

3）产品装配

许多人购买宜家家具，部分原因是他们享受自己动手拼装家具的过程。这与制造业中的"装配"概念类似，后者指的是按照特定的技术要求将零件组装成最终的产品，同时体现各零件和部件之间的装配关系和工作原理。然而，在制造企业的生产车间里，产品的装配过程通常要比家具组装复杂得多[48]。在产品装配过程中，设计图纸往往是详尽而复杂的，涉及整体和局部的装配视图。这些图纸远不是简单直白、配有插图的简易指南，它们充满了专业知识和细节，对于外行人来说可能会显得晦涩难懂且乏味[49]。

不过现如今，设计师拥有了可视化技术这个强大的助手，再复杂的设计图纸也能通过不同形象的图形表达清晰。可视化技术可以将设计图纸转换成直观的三维数字模型，让装配工人可以轻松完成装配工作。他们不再担心看不懂那些抽象的符号，因为每个零件都能找到相对应的数字模型，并且在装配过程中能够轻松地确认其正确位置。这种可视化技术使得装配过程更加高效、准确，同时也降低了出错的可能性，提高了产品质量和生产效率。

4）产品表现

设计渲染是将产品设计以更贴近普通人视角的方式真实呈现的重要步骤。人

① 图片来源：https://www.united-bim.com/bim-uses-guidelines-ddc-ny/。

们往往会根据第一印象或外观来判断一个产品的好坏，所以设计渲染成为产品设计过程中不可或缺的环节[50]。过去的产品表现工作确实既耗时又费力，设计师需要不断地进行渲染和修改，而每次的修改都意味着需要重新进行渲染，这对设计师而言是相当大的挑战。比如，一位汽车设计师可能需要通宵达旦来制作一张车辆的渲染效果图，但可能仅因为领导的简短反馈，比如更换座椅材质或车漆颜色，就不得不重新开始这个繁复的过程。这意味着设计师需要重新渲染整个图像，而这可能需要花费很长时间和很多的精力。

5.2.3 信息服务设计

在工业时代初期，制造商是产品设计和开发的主要推动力量。然而，随着市场日益成熟，人们对产品设计的方法和系统性提出了更高的要求。从 20 世纪 40 年代开始，产品设计逐渐聚焦于有效性和可用性[51]。这种由产品设计方法和工程实践驱动的创新设计，在产品的生命周期中发挥了巨大的服务作用。但在服务领域的情况却有所不同。尽管大多数工业部门已经将产品研发设计视为关键环节，但在服务领域，这种做法并不普遍。在服务领域，往往需要更多地关注客户体验和服务质量，而不仅仅是产品功能本身。因此，服务设计的重点和方法往往与传统的产品设计有所不同。这些资源大部分用于营销活动，而非服务本身的设计和开发。因此，服务设计和开发方面仍然存在显著的不足。

随着全球服务业的迅速发展，这种态势正在发生变化。现在，服务业已经成为世界国民经济中不可忽视的一部分。企业的核心能力也从过去的纵向集成转向保留核心业务并大量外包其他业务。这为服务业带来了巨大的发展机遇和市场。越来越多的企业意识到提供个性化的优质服务对于提高竞争力的重要性[52]。

服务设计是一种以用户为中心，注重体验和用户需求的设计方法。通过服务设计，企业可以更好地了解客户的需求和期望，以提供更符合客户需求的个性化服务。这样不仅能够增强客户的满意度，还能提高企业的竞争力和市场份额[53]。在服务设计中，关注用户的体验和感受是至关重要的，因为用户的满意度和口碑对于服务业来说是至关重要的（见图 5-16）。

1）服务设计的原则

理查德·蔡斯（Richard Chase）在进行了大量有关认知心理学、社会行为学的研

第 5 章 信息设计的应用

255

图 5-16　人性化座椅设计：Stuhlhockerbank 椅（由德国 Kraud 设计工作室设计）①

究和服务设计实践后，提出了服务设计的重要原则，包括以下几方面。

（1）让顾客控制服务过程。蔡斯指出，顾客倾向于更加记住他们体验的高点和低点，而不是体验的每一个细节。这种理解可以应用于服务设计中，通过策略性地安排积极的体验，留下持久的印象[54]。

（2）分割愉快，整合不满。研究表明，通过将愉快的体验分为多个接触点，并将不愉快的体验结合在一起，可以提升整体服务的感知。例如，可以将主题公园的排队区域设计多种吸引人的体验，以减少长时间等待的负面影响[55]。

（3）强有力的结束。这在行为学中是一个普遍接受的观点。这意味着在服务过程中，顾客的满意度往往不是由服务开始时的体验决定的，而是由服务结束时的体验决定的。因此，在服务设计中，如何结束服务的内容和方式是一个需要重点关注的问题[56]。

除了上述原则，还有其他一些常见的服务设计原则，例如个性化定制、全程关怀、快速响应、简化流程等，这些原则都旨在提升服务质量，满足顾客的需求，促进企业的竞争力和可持续发展。

2）服务设计可视化

互联网的兴起和数字技术的发展为服务产品的创新和传播提供了广阔的舞台。无论是传统产业还是新兴行业，越来越多的企业开始意识到服务设计对于客户满意度和市场竞争力的重要性。因此，服务设计必须注重与消费者的互动，

———————

① 图片来源：https://www.baronesso.com/home/2014/12/stuhlhockerbank-kraud。

以满足其多样化和个性化的需求。为了让消费者更好地理解和体验服务，服务的可视化成为一种有效的手段。可视化将抽象的服务概念转化为直观的图像和图表，能够让消费者更容易理解和接受服务内容，增加消费者对服务的信任和好感[57]。

服务的可视化可以运用于多个方面。例如，在网上购物中，通过商品的图片和视频展示，消费者可以更清晰地了解产品的外观和功能，从而做出更明智的购买决策。在餐饮服务中，菜单设计可以通过精美的图片和详细的描述引发消费者的食欲和兴趣。在旅游服务中，通过旅游目的地的图片和视频介绍，吸引更多游客的关注和参与。

除了对消费者的影响，服务设计的可视化对于服务提供方也具有重要意义。服务提供方可以通过数据可视化和图表展示服务质量和效率的指标，从而更好地了解和改进服务过程，提升服务的竞争力。对于图 5-17 所示的智能电动车，通过建模、渲染效果图这种可视化的服务方式，提高消费者的服务体验。

图 5-17　TWIKE 智能电动车多媒体演绎 ①

① 作者于 2009 年设计。

图 5-18 多媒体互动体验 ①

3）服务设计的多媒体应用

随着信息技术的进步，传统媒体在处理大量信息集成和实时交互方面显得力不从心，而多媒体应用的兴起标志着信息传播领域进入了一个全新的时代[58]。

为了最大化信息传达的效果，服务设计中的多媒体应用需要充分考虑人的视觉心理和生理特性，精心规划视觉元素的组合及其展示顺序。设计师需要在通识性中寻求新意，在变化中寻找统一，打破传统认知观念，通过视觉准确表达信息传播效果[59]。

除了信息传达的效果，多媒体设计还要满足人们对视觉审美的需求。各个元素之间应当相对平稳和均衡，以保证整体的美感与和谐感[60]。只有在知觉层面精心平衡，多媒体设计才能成为满足用户需求的媒介（见图 5-18）。

5.3 产品交互设计与界面设计

5.3.1 产品交互设计

产品交互设计是一门专注于设计和定义人工制品、环境和系统的行为方式，以及这些行为方式如何通过外观元素进行表达和传达的学科。这一领域涉及创造用户与产品之间的互动模式，确保这些互动既直观又高效[61]。与传统设计学科不同，产品交互设计不仅注重外观形式，还更加重视内容和深层次的意义。它的主要目标是设计和定义事物的行为模式，并探寻传达这些行为的最佳方式[62]。

———————————

① 图片来源：https://szenografans.wordpress.com/2012/11/16/tamschick-mediaspace/。

产品交互设计融合了传统设计、可用性工程以及工程学科的理论和技术，发展出了自己独特的方法论和实践体系。它还是一门工程学科，拥有与其他科学和工程学科不同的独特方法论[63]。

产品交互设计的核心在于构建产品与用户之间的自然互动关系，以帮助用户达成目标。从用户的角度来看，产品交互设计是一种技术，它使得产品易于使用、有效且令人满意。这项设计专注于理解用户需求，明确用户在产品交互过程中的行为和心理模式。通过加强和丰富各种有效的交互手段，实现产品与用户之间的深度契合[64]。

在今天的日常生活中，产品交互有时甚至在无意识中进行。回想一下今天，闹钟、手机、微波炉、计算机、网站、各种软件、手机、空调、电视机、数码相机、银行服务等交互产品让人们的生活更加便利和高效。推广产品交互设计具有以下优点：

（1）提升顾客的使用效率，使其更加高效地使用产品；

（2）提高用户的满意度，让用户对产品更加满意；

（3）增加产品的可见价值，使其更加吸引人；

（4）降低客户支持成本，减少后续的服务和支持费用；

（5）加快产品的实现过程，使其更快地进入市场；

（6）带来有竞争力的市场优势，使产品在市场中脱颖而出；

（7）增加品牌的忠诚度，让用户对品牌更加信赖；

（8）简化用户手册和在线帮助，让用户更容易使用产品；

（9）提高产品的安全性，保障用户的使用安全。

这些优点使得交互设计在今天的产品开发和设计中扮演着越来越重要的角色。通过合理的交互设计，产品能够更好地满足用户的需求，提高用户体验，从而获得更多的用户认可和市场竞争力。

在人工智能、虚拟现实等前沿技术的推动下，产品交互设计在多媒体应用中必须考虑到人的生理和心理需求，同时也要兼顾物质和精神层面的需求，坚持以人为本的设计原则[65]。通过创造高质量界面，让人们能够在个人内在世界（情感、认知和心理体验）与外在世界（物理环境、实体对象和社会互动）之间流畅地转换。高品质的界面会使人们愉悦地行走在人类的内在世界和外在世界之间，

内在世界涉及个人的情感、认知和心理体验，而外在世界则关乎物理环境、实体对象和社会互动。高品质的界面设计能使人们在这两个世界间流畅地转换，促进内在世界和外在世界间差异的模糊化，同时改变它们之间的联系方式。在多媒体时代，交互设计的应用广泛而重要，它将继续对未来的设计趋势和实践产生深远的影响。

产品交互设计涉及多个学科，需要与各个领域的多背景人员进行沟通和合作。设计师需要理解用户的需求和习惯，同时将技术、美学、心理学等知识融合到设计中，以打造用户满意的交互体验。通过对用户的观察和反馈，交互设计师不断优化产品的界面和功能，使其更加符合用户的期望和需求。图 5-19 所示为会发出声音的互动海报设计。

图 5-19 会发出声音的互动海报设计：触摸处会发出美妙的音乐[①]

① 图片来源：https://trappedinsuburbia.com/portfolio/sound-posters/。

5.3.2 移动信息界面设计

产品交互设计是否等同于界面设计？产品交互设计与界面设计有不同的焦点和目标。界面设计通常关注产品的外观和组件，如按钮、图标、颜色等，以及它们在屏幕上的布局。界面设计师努力创造出美观而直观的界面，以便用户能够轻松识别和使用各种功能。而交互设计更加注重产品与使用者之间的动态交互过程，交互设计师关注的是如何使用户与产品进行有效的沟通和互动，以实现用户期望的目标。交互设计的目的是提供愉悦的用户体验，并确保用户可以顺利地完成任务。

例如，电话银行系统虽然没有触摸屏等视觉界面，但它在交互性方面表现得淋漓尽致。用户可以通过电话拨号、按键和语音提示与系统互动，执行查询余额、转账等操作。交互设计师在这里关注的是如何设计简单明了的语音提示和按键操作，以便用户能够轻松地完成交易，使用户体验更加顺畅。

在产品交互设计与界面设计的关系中，界面可以视为交互行为的承载体。界面设计师关注的是如何将产品的交互行为以最合适的形式呈现给用户，以实现用户的期望和需求。界面的组件、布局和风格等，都是为了支撑有效的交互，让用户能够轻松地与产品进行沟通和互动[66]。

界面设计的目标是支持交互行为，而并非为了炫耀美观或抽象的设计。虽然界面可以是美、抽象和艺术化的，但这些特点都应该是为了更好地服务产品的交互行为，而不是为了自身而存在。交互设计将界面设计与用户行为紧密结合，使用户在使用产品时能够感受到流畅和愉悦[67]。

产品交互设计是指设计和规划用户与产品或系统进行交互的过程，优化用户体验，提高产品的可用性，以确保用户能够轻松、高效、愉悦地使用产品，同时实现他们的目标[68]。通过遵循交互设计原则，产品能够更好地满足用户需求和期望，提高用户对产品的满意度。以下是交互设计的一些重要原则。

（1）可视性。功能和操作应该在界面上是可见的，用户能够方便地找到并理解如何使用产品。

（2）反馈。确保向用户提供及时的反馈，告知他们操作是否成功，并指导他们下一步应该采取的行动。

（3）限制。在关键时刻限制用户的操作，防止误操作或者错误的操作，保护

用户免受意外影响。

（4）映射。让用户能够准确地理解控制与其效果之间的关系，控制和操作应该直观并符合用户的预期。

（5）一致性。保持界面和交互的一致性，同一系统中相同功能的表现和操作方式应该保持一致，降低用户的学习成本。

（6）启发性。提供充分准确的操作提示，让用户明白如何使用产品，引导用户进行正确的操作[69]。

这些原则指导设计师在交互设计过程中更全面地考虑用户的需求和行为模式，从而创造出既易于使用又令人愉悦且高效的产品。同时，这些原则也有助于增强产品的可靠性和稳定性，减少用户的困惑和错误，从而提高用户对产品的满意度和信任感。交互设计原则是设计师在设计过程中的重要指导，确保产品与用户之间的交互是自然而流畅的，从而为用户提供更好的体验。

5.4 信息设计与教育、科学研究

5.4.1 信息设计与教育

"今天的技术构造着明天的人类。"维克多·斯卡迪格利（Victor Scardigli）在他的作品《走向数字化的人》中强调了理解技术如何塑造现代人类的重要性。斯卡迪格利提出，当前的技术进步对预见科学和技术发明如何影响当代世界的沟通方式、工作模式、城市及城市生活、未来的价值体系和思维方式，乃至文化和人类发展都至关重要[70]。

在当今社会，"技术"是信息技术、声像媒体和电磁通信的整合。在信息交流量巨大、全球通信便捷的时代，信息技术是信息社会最先进的生产力，彻底改变了信息的获取、传递、再生和利用方式，也极大地改变了人类社会的生活方式，推动了包括教育在内的各行业迅速发展。

信息时代为教育注入了新的活力，并对其提出更高要求。设计教育是一个相对新兴的应用型学科，必然受到社会、经济和技术等方面变革的影响[71]。设计教育是教育领域中相对较新的一个分支，是一门应用型学科。其发展必然会受到社会变革、经济发展和技术创新等方面的影响，既有挑战也有机会（见图5-20）[72]。

图 5-20　伦敦科技馆儿童互动体验园

以下是信息技术给设计教育带来的一些主要影响。

（1）开放式教育资源。信息技术促进了设计教育资源的共享与传播。在线教育平台和开放式教育资源让设计知识更加开放和普及，无论地域或社会背景，有意向学习设计的人都可以获得高质量的学习资源，推动了设计教育的普及和国际化。

（2）个性化学习。借助信息技术，教学可以实现个性化。用户可以根据个人喜好、理解能力和学习进展选择学习内容。

（3）设计教学模式创新。信息技术的发展促进了设计教学模式的创新，如远程教学、在线学习、虚拟实验室等，这些新模式为学生提供了更加灵活和多样化的学习方式。

（4）设计思维的培养。信息技术为学生提供了更多解决问题的工具和方法，培养了学生的设计思维和创新能力。通过数字化工具，学生可以更加直观地理解问题和解决问题，提升设计的智能化水平。

（5）可视化教学与学习。信息技术为设计教育带来了更加直观和可视化的教学与学习体验。设计教育可以借助多媒体、动画、虚拟现实等技术，使学习内容

第 5 章

信息设计的应用

更加生动，激发学生学习的兴趣和动力。

5.4.2　信息设计与科学研究

信息设计也给研究领域带来了深远的影响。信息设计是将复杂信息转化为易于理解和传达的视觉形式的过程，它在研究中的应用推动了研究效率提升、可视化表达和跨学科合作[73]。以下是信息设计对科学研究的主要影响。

（1）数据可视化与解释。在科学研究中，需要收集、分析和解释大量的数据。信息设计通过可视化手段，将抽象的数据转化为图表、图像或交互式图形，帮助研究人员更直观地理解数据的规律和趋势，发现数据之间的关联性和模式，从而更深入地进行研究分析。

（2）科学交流和传播。信息设计改善了研究成果的传播方式。科学家可以通过视觉化的方法将研究成果呈现给其他科研人员、决策者和公众，增强了研究成果的可理解性和可接受性[74]。

（3）跨学科合作。信息设计促进了跨学科研究的发展。研究人员可以将不同学科领域的数据和信息整合在一起，并通过信息设计的手段展示出来，帮助不同领域的专家更好地进行合作与交流，共同解决复杂的问题。

（4）用户研究与体验设计。在设计科研过程中，信息设计也可以应用于用户研究与体验设计。通过信息设计的方法，研究人员可以更加深入地了解用户的需求和使用习惯，从而提高产品或服务的用户体验，促进用户满意度的提升。

（5）网络可视化与社交网络分析。信息设计在网络研究领域有广泛的应用。通过网络可视化和社交网络分析，研究人员可以更好地理解互联网和社交媒体中的信息传播、用户行为和社会网络结构，从而揭示出有关网络生态的重要规律和特征。

信息设计在科学领域的应用为科学研究带来了一场革命。通过数据可视化的手段，科学家能够将庞大、复杂的数据转化为图表、图像或交互式图形，使科学研究更加直观和易于理解。研究人员可以通过信息设计的方式探索数据之间的模式和规律，从而加速科学发现的过程。同时，信息设计也为科学传播和科学普及提供了强大的工具。科学家可以通过信息设计将抽象的科学概念转化为生动形象的可视化图像，向公众传递科学知识，提高公众对科学的认知和兴趣。

　　此外，信息设计还在多学科交叉研究中发挥着重要作用。科学家可以将不同学科领域的数据整合，并通过信息设计手段展示出来，促进不同学科领域的专家进行合作与交流，共同解决复杂的科学问题，为解决人类面临的重大挑战和问题贡献力量。

课后练习

1. 信息视觉设计主要应用在哪些领域？
2. 在各个不同的领域当中，信息视觉设计所起到的作用有哪些？
3. 信息视觉设计在中国的未来发展情况如何？从研究、应用以及教育角度进行描述。

第 5 章

信息设计的应用

参考文献

[1] Newman W M, Lamming M G. Interactive system design[M]. Boston: Addison-Weseley, 1995.

[2] Carmona M. Contemporary public space, part two: classification[J]. Journal of Urban Design, 2010, 15(2): 157−173.

[3] Low S M. On the plaza: the politics of public space and culture[M]. Austin: University of Texas Press, 2000.

[4] Carmona M. Public places urban spaces: the dimensions of urban design[M]. Oxford: Architectural Press, 2021.

[5] Farr A C, Kleinschmidt T, Yarlagadda P, et al. Wayfinding: a simple concept, a complex process[J]. Transport Reviews, 2012, 32(6): 715−743.

[6] Siber M. Visual literacy in the public space[J]. Visual Communication, 2005, 4(1): 5−20.

[7] Carmona M. Principles for public space design, planning to do better[J]. Urban Design International, 2019(24): 47−59.

[8] Frank H. Visualizing social facts: Otto Neurath's ISOTYPE project[M]// European Modernism and the Information Society. Oxford: Routledge, 2017: 279−293.

[9] Steenkamp J B, Batra R, Alden D L. How perceived brand globalness creates brand value[J]. Journal of International Business Studies, 2003(34): 53−65.

[10] Mijksenaar P. Visual function: an introduction to information design[M]. Rotterdam: 010 Publishers, 1997.

[11] Lepesteur M, Wegner A, Moore S A, et al. Importance of public information and perception for managing recreational activities in the Peel-Harvey estuary, Western Australia[J]. Journal of Environmental Management, 2008, 87(3): 389−395.

[12] Strantz A. Wayfinding in global contexts–mapping localized research practices with mobile devices[J]. Computers and Composition, 2015, 38: 164−176.

[13] Bentzen B L, Crandau W F, Myers L. Wayfinding system for transportation services: remote infrared audible signage for transit stations, surface transit and intersections[J]. Transportation Research Record, 1999, 167(1): 19−26.

[14] Hund A M, Schmettow M , Noordzij M L. The impact of culture and recipient perspective on direction giving in the service of wayfinding[J]. Journal of Environmental Psychology, 2012, 32(4): 327−336.

[15] Arthur P, Passini R. Wayfinding: people, signs, and architecture[M]. New York: McGraw-Hill, 1992.

[16] Kling B, Krüger T. Signage-spatial orientation: interdisciplinary work at the gateway to design[M]. Berlin: Walter de Gruyter, 2013.

[17] Van R, Thomas J L, Martijn V. Product packaging metaphors: effects of ambiguity and explanatory information on consumer appreciation and brand perception[J]. Psychology & Marketing, 2014, 31(6): 404−415.

[18] Passini R. Wayfinding design: logic, application and some thoughts on universality[J]. Design Studies, 1996, 17(2): 319−331.

［19］　Calori C, Vanden-Eynden D. Signage and wayfinding design: a complete guide to creating environmental graphic design systems[M]. Hoboken: John Wiley & Sons, 2015.

［20］　Kunhoth, Jayakanth, AI-Maadeed A, et al. Indoor positioning and wayfinding systems: a survey[J]. Human-centric Computing and Information Sciences, 2020, 10(1): 1−41.

［21］　Dogu U, Erkip F. Spatial factors affecting wayfinding and orientation: a case study in a shopping mall[J]. Environment and Behavior, 2000, 32(6): 731−755.

［22］　Kumar D S, Purani K, Sahadev S. Visual service scape aesthetics and consumer response: a holistic model[J]. Journal of Services Marketing, 2017, 31(6): 556−573.

［23］　Proulx M J, Todorov O S, Taylor A A, et al. Where am I? Who am I? The relation between spatial cognition, social cognition and individual differences in the built environment[J]. Frontiers in Psychology, 2016(64): 1−23.

［24］　Wrigbt M S, Cook G K, Webber G M. Emergency lighting and wayfinding provision systems for visually impaired people: phase of a study[J]. International Journal of Lighting Research and Technology, 1999, 31(2): 35−42.

［25］　Lawton C A. Strategies for indoor wayfinding: the role of orientation[J]. Journal of Environmental Psychology, 1996, 16(2): 137−145.

［26］　Walkowiak S, Coutrot A, Hegarty M, et al. Cultural determinants of the gap between self-estimated navigation ability and wayfinding performance: evidence from 46 countries[J]. Scientific Reports, 2023, 13(1): 1−18.

［27］　Topalian A. Corporate identity: beyond the visual overstatements[J]. International Journal of Advertising, 1984, 3(1): 55−62.

［28］　Balmer J M T, Gray E R. Corporate identity and corporate communications: creating a competitive advantage[J]. Industrial and Commercial Training, 2000, 32(7): 256−262.

［29］　Foroudi P, Melewar T C, Gupta S. Corporate logo: history, definition, and components[J]. International Studies of Management & Organization, 2017, 47(2): 176−196.

［30］　Airey D. Logo design love: a guide to creating iconic brand identities[M]. Berkeley: New Riders, 2009.

［31］　Olofson S D. PG&E from brown to blue: a study of logo color, contrast, and design[D]. Washington: San Jose State University, 1993.

［32］　Melewar T C, Saunders J. Global corporate visual identity systems: standardization, control and benefits[J]. International Marketing Review, 1998, 15(4): 291−308.

［33］　Van den Bosch A L, De Jong M D T, Elving W J L. Managing corporate visual identity: use and effects of organizational measures to support a consistent self-presentation[J]. Public Relations Review, 2004, 30(2): 225−234.

［34］　Jin C H, Yoon M S, Lee J Y. The influence of brand color identity on brand association and loyalty[J]. Journal of Product & Brand Management, 2019, 28(1): 50−62.

［35］　Birren F. Color identification and nomenclature: a history[J]. Color Research & Application, 1979, 4(1): 14−18.

［36］　Bleicher S. Contemporary color: theory and use[M]. Oxford: Routledge, 2023.

［37］　Shukla M, Misra R, Singh D. Exploring relationship among semiotic product packaging, brand

第5章 信息设计的应用

267

experience dimensions, brand trust and purchase intentions in an Asian emerging market[J]. Asia Pacific Journal of Marketing and Logistics, 2022, 35(2): 249−265.

[38] Garrod S, Fay N, Lee J, et al. Foundations of representation: where might graphical symbol systems come from?[J]. Cognitive Science, 2007, 31(6): 961−987.

[39] Artacho-Ramírez M A, Diego-Mas J A, Alcaide-Marzal J. Influence of the mode of graphical representation on the perception of product aesthetic and emotional features: an exploratory study[J]. International Journal of Industrial Ergonomics, 2008, 38(11−12): 942−952.

[40] Dowling G R. Communicating corporate reputation through stories[J]. California Management Review, 2006, 49(1): 82−100.

[41] Brown S, Ponsonby-McCabe S. Brand mascots and other marketing animals[M]. Oxford: Routledge, 2014.

[42] Balmer J M T. Identity based views of the corporation: insights from corporate identity, organisational identity, social identity, visual identity, corporate brand identity and corporate image[J]. European Journal of Marketing, 2008(42): 879−906.

[43] Melewar T C. Determinants of the corporate identity construct: a review of the literature[J]. Journal of Marketing Communications, 2003, 9(4): 195−220.

[44] Vasantha G V, Roy R, Lelah A, et al. A review of product-service systems design methodologies[J]. Journal of Engineering Design, 2012, 23(9): 635−659.

[45] 潘云鹤,孙守迁,包恩伟.计算机辅助工业设计技术发展状况与趋势[J].计算机辅助设计与图形学学报,1999,11(3):248−252.

[46] 农兴中,史海欧,袁泉,等.城市轨道交通工程BIM技术综述[J].西南交通大学学报,2021,56(3):451−460.

[47] Hirz M, Dietrich W, Gfrerrer A, et al. Integrated computer-aided design in automotive development[C]. New York: Springer, 2013.

[48] Wang R, Zhang Y, Mao J, et al. Ikea-manual: seeing shape assembly step by step[J]. Advances in Neural Information Processing Systems, 2022, 35: 28428−28440.

[49] Alves J B, Marques B, Ferreira C, et al. Comparing augmented reality visualization methods for assembly procedures[J]. Virtual Reality, 2022(1): 1−4.

[50] Reid T N, MacDonald E F, Du P. Impact of product design representation on customer judgment with associated eye gaze patterns[J]. Journal of Mechanical Design, 2013, 135(9): 1−12.

[51] Bastien J C. Usability testing: a review of some methodological and technical aspects of the method[J]. International Journal of Medical Informatics, 2010, 79(4): 18−23.

[52] Stickdorn M, Jakob S. This is service design thinking: basics, tools, cases[M]. New Jersey: John Wiley & Sons, 2012.

[53] Reason B, Løvlie L, Flu M B. Service design for business: a practical guide to optimizing the customer experience[M]. New Jersey: John Wiley & Sons, 2015.

[54] Chase R B, Youngdahl W E. Service by design[J]. Design Management Journal (Former Series), 1992, 3(1): 9−15.

[55] Cook L S, Bowen D E, Chase R B, et al. Human issues in service design[J]. Journal of

Operations Management, 2002, 20(2): 159−174.

[56] Toeroe M, Tam F. Service availability: principles and practice[M]. New Jersey: John Wiley & Sons, 2012.

[57] Teixeira J, Patrício L, Nunes N J, et al. Customer experience modeling: from customer experience to service design[J]. Journal of Service Management, 2012, 23(3): 362−376.

[58] 秦文君，陈育星. 多媒体设计艺术的再思考［J］. 装饰，2004（3）：75−75.

[59] Iwamiya S. Perceived congruence between auditory and visual elements in multimedia[J]. The psychology of Music in Multimedia, 2013(1): 141−164.

[60] Borchardt F L. Towards an aesthetics of multimedia[J]. Computer Assisted Language Learning, 1999, 12(1): 3−28.

[61] Pratt A, Nunes J. Interactive design: an introduction to the theory and application of user-centered design[M]. Beverly: Rockport Publishers, 2012.

[62] Stolterman E. The nature of design practice and implications for interaction design research[J]. International Journal of Design, 2008, 2(1): 55−65.

[63] Kolko J. Thoughts on interaction design[M]. Burlington: Morgan Kaufmann, 2010.

[64] 辛向阳. 交互设计：从物理逻辑到行为逻辑［J］. 装饰，2015（1）：58−62.

[65] Gasson S. Human-centered vs. user-centered approaches to information system design[J]. Journal of Information Technology Theory and Application (JITTA), 2003, 5(2): 5.

[66] Tidwell J. Designing interfaces: patterns for effective interaction design[M]. Sebastopol: O'Reilly Media Inc, 2010.

[67] Van Welie M, van der Veer G. Pattern languages in interaction design: structure and organization[J]. Proceedings of Interact, 2003(3): 1−5.

[68] Blair-Early A, Zender M. User interface design principles for interaction design[J]. Design Issues, 2008, 24(3): 85−107.

[69] Tidwell J. Designing interfaces: patterns for effective interaction design[J]. Design Issues, 2008, 24(3): 85−107.

[70] Scardigli V, Bensmida C. Toward digital man?[J]. Design Issues, 1988: 152−167.

[71] Findeli A. Rethinking design education for the 21st century: theoretical, methodological, and ethical discussion[J]. Design Issues, 2001, 17(1): 5−17.

[72] Meyer M W, Norman D. Changing design education for the 21st century[J]. She Ji: The Journal of Design, Economics, and Innovation, 2020, 6(1): 13−49.

[73] Kraidy U. Digital media and education: cognitive impact of information visualization[J]. Journal of Educational Media, 2002, 27(3): 95−106.

[74] Brodlie K W, Carpenter L A, Earnshaw R A, et al. Scientific visualization: techniques and applications[M]. Heidelberg: Springer Science & Business Media, 2012.

第 5 章

信息设计的应用

「 第 6 章　数据新闻与信息设计实践 」

随着信息时代的到来，数据的重要性在新闻界愈发凸显，一种全新的信息报道模式——数据新闻（data-driven journalism）正在崭露头角[1]。这种新型报道方式将数据作为基石，通过数据的抓取、挖掘、统计、分析和可视化呈现等一系列信息设计实践[2]，展示新闻背后的客观事实和趋势，使新闻报道更加深入、客观，更具有说服力和权威性[3-4]。

数据新闻的核心在于将复杂的数据转化为易于理解和传达的故事，而信息设计正是实现这一目标的关键工具之一[5]。信息可视化的应用推动并革新了数据新闻的表现形式和呈现方式，促进统计、计算机科学、传播、艺术等多个领域的跨学科融合[6]。信息设计在数据新闻中不仅是一个视觉装饰，更是将复杂数据转化为易懂、引人入胜的故事的叙事工具。通过恰当的信息设计，数据新闻能够更好地传达信息，引发情感共鸣，提升读者的参与度和理解程度[7-8]。

本章将全面探讨数据新闻与信息设计的相关内容，包括国内外数据新闻的信息可视化研究、数据新闻的视觉生产流程、数据新闻可视化的评价指标体系、数据新闻的传播媒介与传播效果、数据新闻可视化的叙事传播模式、数据新闻的媒介融合与边界拓展，最后探讨数据新闻与信息设计的未来。

6.1 数据新闻与信息设计研究的必要性

6.1.1 数据新闻与信息可视化的相关性

经典的新闻生产和传播基于信息的收集、编辑和传递。然而，随着人类进入信息社会，互联网和数字技术的飞速发展彻底改变了信息的收集、存储、处理和传播方式[9]。这些海量数据中往往蕴含着丰富的信息，但是直接从大量数据中洞察并获取关键信息，将其有效传达给受众并不容易，为了更好地理解和利用数据，数据新闻应运而生。

数据新闻作为一种新兴的新闻报道方式，从广义来看，它被定义为"通过数据的采集、提取、数理统计、可视化解读制作的新闻报道模式，采取大数据技术推动新闻报道的崭新形态，是信息科技手段对新闻媒体行业全面作用的结果"[10]；从狭义上讲，数据新闻涉及对数据进行系统化处理和对信息图表进行精心设计，这主要依赖于数据分析和计算机可视化技术。它利用数据在新闻叙事中

展示那些单纯文字难以充分表达的内容，并深入挖掘数据背后的故事。这种方式不仅创新了新闻表达的手段，还拓展了新闻内容的深度，形成了一种独特的新闻报道方法[11]。不论从广义还是狭义的角度来看，数据新闻都以一种生产模式呈现，其中环节众多，甚至缺一不可。

6.1.2 数据新闻的媒介融合与边界拓展

随着科技的不断进步和多媒体技术的日益成熟，数据新闻不再局限于传统的平面图表和图形，虚拟现实、增强现实、全息投影等先进技术催生了数据新闻的新篇章。

在技术融合的背景下，文化传承成为媒介融合的重要应用场景。在这个充满机遇和挑战的时代，数据新闻发挥着重要的作用。通过搜集历史数据、文献记载以及考古发现，数据新闻可视化技术能够将历史场景逼真地还原，在历史文化的场景重建中，借助视听技术、AR/VR，将过去的历史场景以沉浸式的方式再现，让观众仿佛穿越时光，亲身体验过去的文化和生活。这种媒介融合不仅丰富了历史教育和文化传承，还可以带给观众更具情感共鸣的体验。

在数据新闻与游戏交叉领域，媒介融合则为数据新闻增添了新的体验层次，为数据可视化应用场景拓宽了边界。游戏作为一种互动性强的媒介，结合数据信息可视化技术，可以创造出更具深度和内涵的数据新闻内容[12]。例如，历史文化题材的新闻可以借助信息可视化和游戏机制，为读者展现世界历史文化背景。此外，可以通过游戏机制中的任务、决策等模式，通过数据可视化展现，让读者更加直观地了解新闻内容，从而沉浸式地参与数据新闻叙事。

6.1.3 历史场景重建与脉络传承

《解码十年》是一项大型数据新闻报道，为了迎接党的二十大召开，央视网深入挖掘并生动展示了中国过去十年的重大变革和发展[13]。该报道深入基层、一线和群众生产生活中，通过应用人工智能技术的数字化建模、渲染与真人拍摄相结合等虚拟现实技术[14]，生动还原了祖国各地日新月异的发展变化，全面描绘了人民群众安居乐业的美好景象[15]。

这个系列的报道囊括了多个重要主题，涵盖了精准扶贫、易地扶贫搬迁、交

通建设、环境保护、产业集聚、数字化浪潮以及乡村振兴等方面。在精准扶贫领域，报道呈现了9 899万贫困人口通过精准扶贫措施走向小康的过程。交通建设的报道则生动描述了中国在交通领域取得的巨大成就，穿越山脉、跨越峡谷，不断向交通薄弱地区推进。在环境保护方面，报道聚焦于关键议题，如恢复清澈的蓝天和活力四溢的母亲河。产业集聚的报道关注了中国迈向创新型国家的进程。通过实地考察和深入调查，报道展示了中国在科技创新、产业升级以及区域经济发展等方面取得的重要成就。数字化浪潮方面的报道则深入探讨了中国引领的数字化浪潮，展示了信息技术广泛应用如何推动社会经济的现代化进程，包括数字支付、电子商务、智能制造等领域的迅速发展。在乡村振兴领域，报道关注了乡村振兴战略的实施，探讨了通过产业发展、基础设施建设以及文化传承等途径，促进农村经济的全面振兴。

澎湃新闻《紫禁城600年：不仅是宫殿更是人民的博物院》专题数据新闻深入探讨了故宫博物院的历史演变及其文化意义。报道指出，故宫博物院于1925年成立以来，这座昔日帝王的宫殿已经转变成面向公众的博物院。故宫博物院拥有多达1 863 404件藏品，涵盖25大类，其中以明清宫廷文物、古建筑、图书等为主，一级藏品数量达8 000余件。此外，数据显示，80后、90后、00后人群成为故宫博物院的主要参观群体（见图6-1）。

通过翔实的数据和丰富的历史信息，该报道不仅重建了故宫的历史场景，还传承了其深厚的文化脉络。通过数据新闻的形式，该报道使读者能够更直观地理解故宫作为文化遗产的重要性，并领略其作为人民博物院的转型之路。这种方式有效地结合了历史、文化与现代信息技术，为传统文化的传承提供了新的视角和方法。

6.1.4 前沿影像与媒介融合发展

在数据新闻领域中，前沿影像与媒介融合发展的趋势呈现出多重方向和创新概念，这一趋势正在揭示令人瞩目的发展态势，这不仅在技术上挑战了传统新闻报道的范式，而且在呈现和传达信息的方式上带来了深远的变革。为满足读者的个性化信息需求，虚拟现实（VR）、增强现实（AR）以及生成式AI技术获得广泛采纳，为读者提供沉浸式体验，使读者可以深度探索数据故事。从交互性和可

图 6-1　紫禁城 600 年：不仅是宫殿更是人民的博物院 ①

视化表达的提升，到人工智能与机器学习的广泛应用，再到虚拟记者和自动化报道技术的崭新可能性，数据新闻领域正迎来一系列引人瞩目的发展趋势。同时，这些趋势也带来了一些值得关注的挑战，包括伦理问题、数据隐私保护以及技术应用的合理性，这些问题都需要在发展过程中得到认真对待和解决。在这个日益数字化和信息爆炸的时代，数据新闻领域的前沿影像与媒介融合正在不断塑造着新闻业的未来[16]。

6.1.5　国内外数据新闻的信息设计

1）数据新闻的发展历史

数据新闻的发展历程深受新闻业和传播学研究的进步影响，同时也显著受到社会科学、数据科学、人工智能技术和可视化技术的推动。精确新闻（precision journalism）和计算机辅助报道（computer-assisted report）等形式共同促进数据新闻领域的进步[17-18]。

① 图片来源：https://www.thepaper.cn/newsDetail_forward_9493304。

精确新闻和计算机辅助报道的兴起为数据新闻的产生提供了契机。随着信息技术和数据可视化技术的不断发展，数据新闻作为一种全新的新闻报道模式逐渐崭露头角[19]。

2）数据新闻的特征与形式

数据新闻作为新闻报道的一种创新形式，极大地加深了新闻报道的深度，丰富了新闻内容的形态及功能，为新闻作品带来了前所未有的多样性和媒体融合特性，推动了媒体及新闻行业向数字化转型。

（1）大数据统计。数据新闻需要对大量数据进行处理和分析。数据新闻的创建涉及使用数据挖掘、数据清洗和数据分析等技术手段，从大量数据中提炼出有意义的信息，然后通过统计和可视化的方式呈现给读者。

（2）数据新闻可视化工具。数据可视化工具是数据新闻中不可或缺的工具之一，它们能够将复杂的新闻数据转化为图表、图形和动画等形式，使得抽象的数据更容易为公众所理解。一些常见的数据统计可视化工具包括Tableau、Datawrapper、Infogram、Highcharts 等。这些工具具有简单易用的特点，使得新闻报道人员不需要过多的编程技术，就能够快速创建交互式的图表和可视化效果。通过这些工具，数据新闻人员可以呈现复杂的数据关系、趋势和变化，更好地将信息传递给读者。

（3）数据新闻的交互性。数据新闻的交互性通常是指提供交互式的数据可视化，让读者可以通过操作数据图表来获取自己感兴趣的信息。这种交互式的数据可视化不仅可以增加读者的参与度，还可以增强读者对新闻内容的理解和记忆程度[20]。借助交互式数据可视化技术，数据新闻工作者能够把复杂数据转换成直观的图表、图像和动画，读者可以通过自主操作深入了解数据背后的含义。这种主动参与和互动的方式，使读者更容易理解数据的意义和关联，从而增强新闻报道的吸引力和有效性[21]。

3）国内外数据新闻的信息设计实践

数据新闻可以深入挖掘复杂问题，使数据更易于理解，吸引读者参与，及时更新，提高新闻报道效率，为新闻业带来创新和进步。2009 年起，数据新闻在欧美国家的兴起引发了全球范围内的繁荣景象，越来越多的媒体和新闻机构开始进行数据新闻的尝试[22]。

应当认识到的是，中西方数据新闻的实践存在一定的区别，这些差异不仅根源于宏观的社会环境差异，例如政治制度、经济架构、文化习俗和科技进展的不同，也与媒体发展的阶段和媒体制度的差异有关[23]。

（1）国外数据新闻信息设计。在信息时代的浪潮中，数据新闻可视化已成为国外媒体展现真实世界和复杂问题的强有力工具，国外媒体早在 2009 年就已经开始了数据新闻可视化的尝试。

许多国外媒体建立了专门的数据新闻团队，由数据分析师、记者、可视化专家和开发人员等组成，共同合作完成数据收集、处理、分析和可视化呈现等工作。《纽约时报》2014 年组建的数据可视化栏目 *The Upshot* 就采用了独立模式，这种模式为新闻报道带来了更大的灵活性和深度，增强了话题掌控能力和报道主题的驾驭能力（见图 6-2）[24]。

为了获取更丰富、专业的数据资源以及先进的数据分析和可视化技术，国外媒体常常与学术机构、科技公司等进行跨界合作。美国《纽约时报》与哈佛大学合作，共同开发了一个名为"项目雷雀（project raven）"的数据新闻工具，该工具可以快速处理大量数据并将数据转化为可视化图表和图形。

图 6-2　政府机构设立的数据开放平台①

———————————
① 作者总结。

为了更好地进行数据新闻报道，国外媒体鼓励政府和其他机构开放数据。它们积极参与开放数据运动，推动政府机构公开数据，为新闻报道提供更多的数据来源和参考。data.gov 是美国政府于 2009 年设立的数据开放平台，提供联邦政府各机构收集和生成的数据集。此前，各政府部门发布的数据往往缺乏有效的集中管理和公开，使得这些信息没有出现在公众的视野中。通过 data.gov 的建立，现在公众可以方便地访问超过 1 500 个数据集，用户可以发现各种独特且有价值的信息，例如美国河流水位的实时数据等。

国际上其他国家如澳大利亚、新西兰和英国也建立了类似的平台，如 data.gov.uk。此外，城市和州级政府，如伦敦、多伦多、温哥华、纽约和旧金山，也加入了开放数据的行列。国际化趋势日益明显，近年来，非英语语言的网站也相继推出，如西班牙加泰罗尼亚和法国巴黎的网站。

值得注意的是，这一数据开放运动并非完全由政府主导。例如，汉斯·罗斯林（Hans Rosling）的 gap-minder 项目以及阿尔伯特·戈尔（Albert Gore）在其气候变化演讲中使用的图表，都是由数据爱好者和研究者进行的开创性工作。data.gov 及其国际同行的建立，为媒体和公众基于这些数据进行关于经济发展、环境变化和公共健康等领域的深入研究提供了宝贵资源（见图 6-3）。

（2）国外的数据新闻可视化媒体。2009 年，英国《卫报》成为数据新闻领域的先行者，推出了《数据博客》（Datablog）栏目。随后，美国《华尔街日报》《纽约时报》《芝加哥论坛报》、澳大利亚广播公司、德国 Zeit 在线等著名媒体机构紧随其后探索数据新闻。同时，欧洲新闻中心与荷兰阿姆斯特丹大学联合举办了首届数据驱动新闻会议（The Data-Driven Journalism Roundtable）[25]。2011 年，在伦敦举行的 Mozilla 大会上，开放知识基金会和欧洲新闻中心共同倡导并组织了数据新闻研讨会，商讨了编写《数据新闻手册》，该书随后通过网络协作的方式完成，并免费在线发布[3]。全球编辑网（Global Editors Network，GEN）发起和组织了全球首届"数据新闻奖"，成为探索数据新闻的世界各国媒体交流成果和经验的一个主要平台。澳大利亚广播公司推出数据新闻报道《数字上的煤层气》，并于 2014 年成立了专门的交互叙事团队，发布交互新闻作品[26]。欧洲新闻中心、美洲奈特新闻中心也推出了《用数据做新闻：起步、技能与工具》《数字时代的调查报道》等数据新闻在线课程。

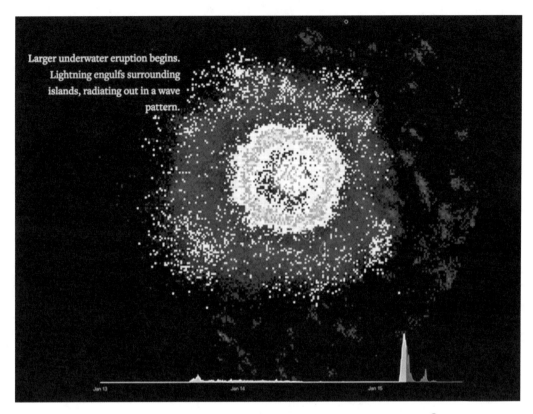

图 6-3　路透社数据新闻：《汤加火山喷发》数据可视化新闻 [注]

4）国内媒体的数据新闻运行方式

在我国，数据新闻领域在短短几年内也取得了令人瞩目的进展 [27]。2011年，搜狐网率先开设了数据新闻栏目《数字之道》。2012 年，中国的各大网络媒体开始积极投身数据新闻的实践：央视网推出了《图解》栏目，腾讯上线了《新闻百科》和《数据控》，新浪设立了《图解天下》，网易推出了《数读》栏目。到了 2013 年，中央广播电视总台国际在线也推出了《图解天下》，人民网上线了《图解新闻》，新华网推出了《数据新闻》，财新网推出了《数字说》（见图 6-4）。

——————————

① 图片来源：https://www.reuters.com/graphics/TONGA-VOLCANO/LIGHTNING/zgpomjdbypd/。

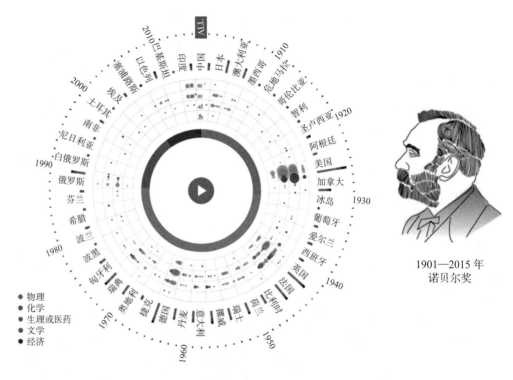

图 6-4　财新网《数字说》数据新闻：百年诺奖 ①

新京报也在网站上推出了《图个明白》等栏目，在报纸上开设了《新图纸》版面，探索如何将数据新闻融入传统报纸[27]。2014 年，中央电视台的《晚间新闻》推出了"据说"系列报道，开启了电视媒体数据新闻形式的尝试[28]。

2014 年，澎湃新闻成立了数据新闻团队，并开始着手开展数据新闻项目。澎湃新闻推出了"美数课"采用数据驱动的新闻报道方式[29]。在成立初期，"美数课"主要关注国内社会问题，如环境污染、经济发展、教育问题等，并通过数据分析和可视化的方式向公众展示，提高公众对这些问题的认识和理解。"美数课"项目的推出，为澎湃新闻打造了一个数据驱动的新闻报道品牌，也为中国的数据新闻行业树立了一个典范。

此外，中国网、中国日报网、中新网、南方都市报等媒体也都开始探索数据

① 图片来源：https://datanews.caixin.com/2013/nobel/。

新闻的报道方式。

6.2　数据新闻可视化的生产实践流程

数据可视化在新闻领域扮演着搭建桥梁的角色，它将抽象的数据与具体的现实相连接，帮助受众更好地理解信息[30]。通过这种有效的传播方式，数据新闻可视化使新闻内容更加生动有趣，读者更容易理解，从而提升了新闻报道的影响力和吸引力[31]。

本节将探讨数据新闻的生产实践，介绍数据获取、数据清洗、数据分析的常见方法，探讨数据可视化的重要作用以及在数据新闻中的应用，揭示数据可视化在数据新闻中如何帮助受众更好地理解复杂的信息和趋势[32]。

6.2.1　数据新闻可视化的数据准备

1）数据采集

数据采集主要分为两种方式：直接采集和间接采集。直接采集涉及从数据库或网页中直接收集数据。数据库采集通常能够直接获取准确且完整的信息。网页采集则需要数据新闻记者使用网络蜘蛛（web spider）工具对互联网内容进行抓取。

2）数据清洗

数据清洗是数据分析和挖掘的关键步骤。数据清洗可以提高数据质量，避免分析结果的误差，提高分析效率，保护隐私和安全[33]。数据清洗还可以确保数据的一致性，优化数据结构，改善数据的可视化效果，高质量的数据具有更好的可读性和可视化效果，能够更好地展示数据的特征和趋势[34]。

6.2.2　数据新闻可视化的算法加工

对小型数据集和简明问题，分析工作可以借助 Excel、SPSS、SAS、R 语言、Python、Tableau 等工具执行，实施如对比、分组、交叉等统计分析。而处理大型数据集时，常采用多种机器学习技术从庞大的数据中筛选出与研究目标相符的信息，并转化为计算机能够处理的结构化形式。数据挖掘中使用的算法分为两类：

无监督学习和监督学习[35]。

1) 无监督学习

无监督学习涉及对未经标记的数据进行自动分类或聚类。无监督学习的主要运用场景包含聚类分析（cluster analysis）、关联规则（association rule）学习、维度缩减（dimensionality reduce）[36]。

（1）聚类分析。在新闻数据分析领域，数据聚类技术广泛应用于新闻源、用户群体、新闻类别及新闻内容的语义聚类等多个方面。其中，k 均值聚类算法因其简便的迭代分类过程，在识别数据自然分组方面频繁应用。

（2）关联规则学习。关联规则学习是一种机器学习方法，旨在从大型数据集中发现变量之间的关联或规律。它主要用于探索数据中的频繁项集和关联规则，探索数据中的相关性。

（3）维度缩减。在数据原始的高维空间中，包含冗余信息以及噪声信息，在实际应用（如图像识别）中会造成误差，降低准确率，通过降维可以减少冗余信息，也可以寻找数据内部的本质结构特征。

2) 监督学习

监督学习指利用标注过的训练集来训练算法，并使用该算法对新的未见过的数据进行预测或归类。典型的监督学习算法包括线性回归、决策树和人工神经网络等[37]。

（1）线性回归模型。线性回归是一种用于分析连续变量之间关系的统计手段。简单线性回归关注单一自变量与因变量的直线关系，而多元线性回归则涵盖多个自变量，使得分析能够探究一个因变量受多因素影响的情况[38]。

（2）决策树模型。这种模型通过树形结构进行决策制定或进行预测，它通过一连串的问题分支来对数据进行划分，最终导向特定的决策或预测结果[38]。

（3）人工神经网络。人工神经网络（artificial neural network，ANN）是受生物神经网络启发而设计的一种机器学习模型，用于模拟人脑的学习和决策过程。它由大量相互连接的节点（神经元）组成，这些神经元以权重和偏差的形式传递和处理信息。随着神经网络的发展，出现了多种类型的神经网络结构，如前馈神经网络（feedforward neural network）、卷积神经网络[39]（convolutional neural network）、生成对抗网络（generative adversarial network）等。

6.2.3 数据新闻可视化的呈现方法

统计图表作为一种常用的数据可视化工具，通过运用几何学的基本元素和度量标准，如点、线、面和它们的长度、面积、位置等，直观地展示数据对象的规模、水平、内部结构、相互之间的关系以及随时间的发展变化趋势，包括条形图、柱状图、折线图、饼图、散点图等[40]。此外，还可以通过文字、色彩、图像、符号等直观化手段简化复杂的数据和逻辑关系，实现清晰、高效传达信息的目的。统计图表在传播信息和知识方面发挥着重要作用[41]。

词云是一种文本可视化技术，它将文本中的关键词以视觉上的大小、颜色、字体等特征进行展示，从而直观地反映文本内容的语义特征。这些特征包括词语的出现频率、重要性、文本的逻辑结构、主题聚类以及随时间的变化趋势[42]。通过词云，用户可以迅速把握文本数据的主要信息和核心主题（见图 6-5）。词云技

图 6-5　词云图 ①

① 图片来源：https://www.cnblogs.com/presleyren/p/15543456.html。

术在许多领域发挥着重要作用，例如在数据新闻、文本分析、社交媒体挖掘和自然语言处理等领域广泛应用。

网络可视化是一种直观展示互联网和社交网络中节点及其连接的拓扑关系的技术，以揭示网络中蕴含的模式和关联（见图 6-6）。网络可视化主要采用两种常见的布局方法：节点-连接法和相邻矩阵法。节点-连接法通过节点表示网络中的对象，用边表示它们之间的关系，这种布局方法特别适用于网络中节点数量庞大，但边关系相对简单的情况。相邻矩阵法则将网络中的节点和连接表示为一个矩阵，矩阵的行和列分别代表节点，而矩阵元素表示节点之间的连接，这种布局方法适用于边关系较复杂的网络，它可以更清晰地展示节点之间的连接和关系强度[43]。

6.3 数据新闻可视化的叙事传播模式

在数字时代，数据可视化已经成为解码复杂信息的一把钥匙。随着技术的进步和读者的需求变化，数据新闻不再仅仅停留在展示数据的层面，而更强调通过叙事方式传递信息和情感。

数据新闻通过结合视觉呈现和情感共鸣，在叙事性呈现中大展身手，呈现更高层次的内容完整性和观众吸引力。这一发展趋势为数据新闻注入了新的活力，也为媒体传播领域的未来发展带来了更加广阔的可能性。

6.3.1 数据新闻可视化的叙事与文化

在当今时代，文化的多样性与复杂性变得愈发显著，为了更好地传达和理解文化信息、价值观、历史沿革以及社会现象，可视化文化与叙事表达逐渐受到研究者的广泛关注[44]。可视化文化是可视化技术与人文社会领域深度融合的产物，旨在通过视觉化叙事手段展现文化的特征和丰富情感，创造出具有文化独特性的作品，而不是简单地展示文化数据和模式。

2020 年人民网奖学金优秀融媒体作品《闻汛而动，保江河安澜》从宏观和微观的角度出发，分析了 2020 年南方洪灾的成因，并基于专家采访及学术论文，提出了多种治洪策略。这个作品通过数据可视化的方式，有效地呈现了洪水的严重性以及其对社会和环境的影响，同时也展示了防洪措施的必要性（见图 6-7）。通

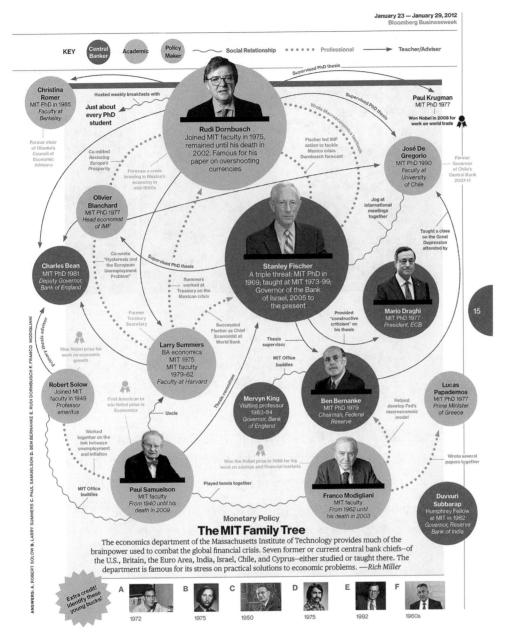

图 6-6　数据新闻网络可视化：MIT 经济系教职工体系 ①

① 图片来源：https://grapheco.org/InteractiveGraph/dist/examples/example1.html。

第 6 章　数据新闻与信息设计实践

图 6-7 《闻汛而动,保江河安澜》①

过将科学数据与视觉叙事相结合,这项作品不仅传达了重要的环境信息,也体现了文化层面上对于人与自然关系的深刻思考,促进了社会对环境保护和可持续发展的重视。

通过将视觉元素、图形和图像等可视化手段融入故事叙述中,可视化文化在信息传递、叙事和文化表达方面展现出强大的潜力。Hullman 等提出了一种图形驱动的方法,用于自动识别适合线性呈现的可视化序列,以支持有效的故事叙述[45]。而 Figueiras 则深入探索了在可视化中添加讲故事的优势[46]。他们运用图形、图像等视觉元素,通过视觉化手段传达特定的文化意义,以激发观众的情感共鸣。这种情感共鸣不仅使故事更具吸引力,还深化了观众与故事的情感联系。

可视化设计形式与文化传承的研究也强调了可视化文化在讲故事中的重要性。Diakopoulos 等通过探究如何将有意义的视觉文化符号嵌入游戏机制,从而影响数

① 图片来源:http://yjy.people.com.cn/GB/437629/?ivk_sa=1024320u&wd=&eqid=a2416a300006ca140000000664572d7c。

据驱动图形周围的用户行为，进一步探索了数据可视化与游戏之间的交叉点[47]。Boy 等评估了可视化技术和讲故事对用户参与探索性信息可视化的影响机制[48]。此外，Bryan 等[49] 提出了时间摘要图像（TSI）作为一种方法，用于探索复杂数据并从中创造故事。

随着社交媒体的兴起，数据新闻也在这一平台上找到了新的表达方式。研究人员探索了如何在短视频、动态图像等形式中传达文化信息，以适应现代年轻观众的媒体使用习惯。Moloney 和 Hugel 的研究指出，在 Twitter 等社交媒体平台上运用图像和短文本叙事，可以有效传达复杂的信息。这种社交媒体上的可视化文化传播不仅使故事更具时尚感，还能够吸引更广泛的受众[50]。

6.3.2　数据新闻可视化的交互性探索叙事

信息时代的脚步不断加快，人们对于信息的获取和理解需求也在不断变化。数据新闻在这一背景下崭露头角，以其生动的图表和图形，将复杂的数据转化为直观易懂的形式。本节聚焦于数据新闻中的交互性，探讨如何通过互动的手段，让读者能够更主动地探索数据，更深入地理解信息，以更全面的视角来探索数据所揭示的故事。

1）《看看世界上空气污染最严重的地方与你所在城市的对比图》案例

See How the World's Most Polluted Air Compares with Your City's 是由《纽约时报》发布的互动数据新闻作品（见图 6-8），获得了 2020 年的 The Sigma Awards。该作品采用数据可视化的方式展示全球范围内空气污染的严重程度，使读者能够将自己所在城市的空气质量与世界上污染最严重的地区进行比较。该作品提供了各地区空气污染的例子，包括纽约、旧金山和新德里。每个地点都配有可视化图表，显示了 $PM_{2.5}$ 颗粒物的浓度，使读者能够直观地了解他们所在城市的情况，可视化图表有助于突显不同地点之间空气质量的明显差异。

2）《淹没在塑料中：可视化世界对塑料瓶的使用》案例

Drowning in Plastic: Visualising the World's Addiction to Plastic Bottles 是由路透社图形网站发布的互动数据新闻作品（见图 6-9），获得了 2019 年凯度信息之美奖。该作品讲述了在世界各地，塑料浪潮对环境的影响成为一个日益严重的问题，作品动态地展示了每分钟购买近 100 万个塑料瓶的情景，呈现了全球塑料瓶的惊

图 6-8 《看看世界上空气污染最严重的地方与你所在城市的对比图》①

图 6-9 《淹没在塑料中：可视化世界对塑料瓶的使用》②

① 图片来源：https://www.nytimes.com/interactive/2019/12/02/climate/air-pollution-compare-ar-ul.html。
② 图片来源：https://www.reuters.com/graphics/ENVIRONMENT-PLASTIC/0100B275155/index.html。

人使用量。通过动态可视化和数字呈现，该作品成功地将复杂的数据转化为易于理解的信息，引发了人们对塑料瓶问题的思考和关注。

6.4　**数据新闻可视化的评价指标体系**

随着数据时代的到来，越来越多的媒体和新闻机构开始关注和运用数据新闻可视化，但同时也面临着如何评估和优化可视化作品的挑战[51]。本节将探讨数据新闻可视化的评价指标体系，从多个角度深入剖析可视化作品的质量与效果，为数据新闻从业者提供有益的指导和启示[52]。

6.4.1　数据新闻信息传达有效性

在数据新闻可视化领域，选题不仅体现了从业者对新闻事物的认识，同时也对数据可视化的效果有至关重要的影响[53]。数据可视化的主要功能是在海量信息中挖掘出深刻的问题，因此选题决策必须注重选择那些能带来洞见、见解和深度分析的选题[54]。只有深入调查和挖掘数据，实现对问题的深刻解析，才能展现数据可视化在新闻传播领域的独特价值，使公众能够通过图表和可视化图像看到数据背后的意义和关联，从而加深对复杂问题的理解和认识。

6.4.2　数据新闻信息挖掘准确性

数据新闻的信息挖掘准确度依赖于高品质的数据来源，这是生成可靠可视化作品的核心。在向受众交代信息源（数据源）时，必须提供详细的信息，包括数据的获取途径、收集方法及数据库的链接等，便于受众进一步查询和分析数据（见图 6-10）。清晰明确地交代数据源不仅能够说明所报道的事实和关系有据可查，还有助于受众根据数据来源评估新闻的价值和实用性，应避免使用含糊不清或不加描述的表述。

此外，新闻媒体也有可能误导公众。其中，信息源（数据源）发挥着关键作用。因此，媒体有责任对数据源进行审查和核实，并尽可能使用多个数据源进行相互验证，以避免错误数据导致错误结论的出现。只有这样，才能确保数据新闻的可信性和准确性，增强公众对新闻报道的信任和认可。

图 6-10　法新社数字新闻

6.4.3　数据新闻信息分析精准性

数据可视化在新闻报道中的关键作用在于通过对大量数据的深度分析和挖掘，解释新闻故事的核心内容。简单地列举数据或仅将数据可视化视作数字展示，显示了报道者对数据可视化的深层含义理解不够，未能充分发掘数据资源的潜力。有效的数据可视化应根据报道主题和数据类别，采取适当的分析方法，如统计分析、关联分析、对比分析等多种技巧。应当应用描述性和探索性统计分析以及大数据技术，而非将其视为传统新闻制作中简单统计方法的补充（见图 6-11）。

6.4.4　数据新闻视觉呈现审美性

在数据新闻领域，数据新闻的审美性与功能和实用性同样重要。美观的设计

第6章　数据新闻与信息设计实践

图 6-11　世界对俄罗斯石油和天然气的依赖信息图 ①

①　图片来源：https://www.scmp.com/infographics/article/1619290/infographic-long-march。

第 6 章

数据新闻与信息设计实践

可以吸引受众的眼球，对新闻的传播具有积极作用。设计师在呈现数据的同时，应该时刻考虑在视觉冲击力和传播新闻信息之间做好平衡，确保数据可视化既具有吸引力又能准确传达信息。

6.4.5　数据新闻产品价值持续性

在移动互联网时代，开放和共享是新闻传播的显著特点。通过引导受众参与评论、分享和上传自制可视化作品，数据新闻产品的传播范围可以显著扩大。媒体机构应当开放数据访问，提供分析工具和可视化平台，激发公众参与数据收集、分析及展示[55]。通过在社交媒体上分享和传播可视化产品，数据新闻的影响力将得到进一步提升，并为大数据时代的信息传播增添新的特色。

6.5　数据新闻与信息设计的未来

6.5.1　基于算法的智能数据分析与报道

智能数据新闻作为媒体与技术融合的典范，它以算法为支撑，结合了数据分析和机器学习技术，对数据进行整理、分析，识别出关键数据点，生成预测模型，将庞大的数据转化为具有洞察力的可视化图表、图形和故事[56]。通过算法，智能数据新闻不仅能够呈现事实，还能发现数据背后的模式，揭示数据之间的关联和趋势，使记者和新闻机构能够更加准确地理解和诠释数据，为受众提供更具有洞察力的分析和解读[57]。

然而，基于算法的智能数据分析也面临一些挑战。首先，算法可能会受到偏见和错误的影响，从而导致生成不准确或误导性的报道[58]。其次，算法分析结果的复杂性可能难以被普通读者理解，需要新闻界在传达结果时做更多努力。

6.5.2　数字孪生与新闻可视化

在数字化时代，数字孪生（digital twin）正在成为我们理解和应用数据不可或缺的工具。数字孪生通过数字技术在虚拟环境中复制现实世界的物理实体或过程[59]，使我们能够在虚拟环境中模拟、监测和优化实体的运行情况，仿佛我们可以在虚拟的舞台上掌控现实的角色（见图6-12）。在数字孪生的背后，数据

第6章

数据新闻与信息设计实践

图 6-12　工业系统中的数字孪生 [1]

就像纷繁复杂的文字，而信息可视化则将这些文字编织成图表、图形、地图等形式，让我们可以一眼看清数据的核心。这样的转化使数据不再是一个被动的存在，而是一个可以被读懂、解释和利用的资源 [60]。

6.5.3　人工智能驱动的生成式数据新闻

随着人工智能（AI）技术的快速发展，AI 驱动的数据可视化日益受到广泛关注。在过去，信息数据可视化通常需要人工设计和手动操作，现在通过结合人工智能技术，信息可视化的自动化程度大大提升，为数据分析和交流带来了新的可能性。

人工智能能够根据数据特征自动挖掘关键信息，并将其转换为直观的图表、图形和动画。例如 Midjourney 已经可以自动生成图像（见图 6-13）。这种自动化过程不仅能够节省时间和人力成本，还能够减少人为误差，提高信息可视化

[1]　图片来源：https://new.abb.com/news/detail/80770/the-digital-twin-from-hype-to-reality。

图 6-13　Midjourney 可视化示例 ①

的准确性和一致性，减轻记者在可视化方面的工作负担，使他们能够更专注于
数据的解释和故事的创作。

6.5.4　数据新闻的具身体验与情感

随着技术发展，数据新闻解除了场景、空间、环境的限制，通过虚拟现实
技术拓展了数据新闻的运行空间，沉浸式新闻（immersive journalism）也随之诞
生。沉浸式新闻，通常也称为虚拟现实新闻（VR journalism），是以具身式的方
式呈现新闻报道，让观众以第一人称体验相关事件或情境[61]。用户在沉浸式新
闻中通常以"数字化身"的形式存在，并从该角色的第一人称视角来观察世界。
沉浸式新闻通常让用户进入一个虚拟重建的场景，通过将数据以虚拟视觉、声音
和具身互动等方式呈现，创造沉浸式体验，使数据新闻能够深刻地触发观众的情
感共鸣[62]。

① 图片来源：https://i.ytimg.com/vi/pcnvp8llj5A/maxresdefault.jpg。

2000 年以来，虚拟现实一直在发展中，并已经产生了众多应用[63]。许多新闻机构制作 360 度视频或在计算机生成的场景中制作三维动画模型，将数据融入真实生活的情境中。由于这种沉浸式新闻与人和机器之间的具身交互情境有关，因此，具身体验感带来的情感化的叙事能否让观众更加投入，也成为研究者关注的问题。Shi 和 Biocca 认为，使用具身交互技术报道社会问题时，通过事例叙述、讲述人物生活故事、沉浸式体验场景等方式，用户在虚拟环境中了解故事价值，形成正向情感，这对于引发观众对问题的关注和情感共鸣都有正向反馈[64]。

6.5.5 元宇宙与数据新闻的未来

元宇宙作为一个虚拟的、多人共享的、持续在线的三维虚拟空间，集成了虚拟现实（VR）、增强现实（AR）、三维网页和多媒体等多种技术，提供了一个平台，用户可以通过虚拟化身体（avatar）进行各类交互和体验不同的虚拟活动（见图 6-14）[65]。

在元宇宙与数据信息设计的未来发展方面，几个关键的方向和挑战已经浮现。其中，数据信息设计在元宇宙的用户体验构建中起着核心作用，设计师面临着在

图 6-14　东方卫视《早安元宇宙》新闻资讯栏目

这个无限拓展的虚拟世界中有效呈现信息、指导用户导航和交互的挑战，同时还需保证体验的直观性和愉悦性[66]。借助数据的深度分析和应用，元宇宙可提供更精确的个性化内容和体验。同时，在虚拟商品和虚拟经济体系建设中，数据信息设计扮演着关键角色，涵盖定义、展示、交易虚拟商品以及设计一套公正、稳定的虚拟经济体系等方面[67]。

元宇宙与数据新闻未来的挑战和机遇包括技术创新（如图形渲染、网络技术、实时交互等）、隐私与安全的保护、社交与合作的交互方式设计、不同文化背景用户的包容性和友好性考虑、文化和伦理问题的探讨、多样性和包容性的考虑、创作权和知识产权的保护，以及元宇宙发展过程中的法规和政策制定等[68]。在多领域交叉融合的元宇宙构建和发展过程中，未来数据信息设计不只关注技术和应用，还将更深入挖掘元宇宙环境中关于人的需求、行为和价值实现的全方位问题[69]。

课后练习

1. 在现代社会，数据新闻如何应对大量信息的涌入和信息过载问题？
2. 信息可视化的算法加工如何影响数据新闻的视觉呈现？请举例说明。
3. 元宇宙与数据信息设计的未来有什么关联？这对于数据新闻的发展有哪些潜在影响？

参考文献

［1］ Knight M. Data journalism in the UK: a preliminary analysis of form and content[J]. Journal of Media Practice, 2015, 16(1): 55−72.

［2］ Fink K, Anderson C W. Data journalism in the United States: beyond the "usual suspects" [J]. Journalism Studies, 2015, 16(4): 467−481.

［3］ 王琼，童杰，徐园 . 中国数据新闻发展报告：2020−2021［M］. 北京：社会科学文献出版社，2022.

［4］ Gray J, Chambers L, Bounegru L. The data journalism handbook: how journalists can use data to improve the news[M]. California: O'Reilly Media, 2012.

［5］ Pettersson R. Information design: an introduction[M]. Amsterdam: John Benjamins Publishing, 2002.

［6］ Godoy K. Data journalism meets information design: creating a complex infographic about the Yarnell Hill wildfire[D]. New York: State University of New York, 2015.

［7］ Young M L, Hermida A, Fulda J. What makes for great data journalism? A content analysis of data journalism awards finalists 2012–2015[J]. Journalism Practice, 2018, 12(1): 115−135.

［8］ Rodríguez M T, Nunes S, Devezas T. Telling stories with data visualization[C]//Proceedings of the 2015 Workshop on Narrative & Hypertext, Guzelyurt, Turkey, 2015.

［9］ Hammond P. From computer-assisted to data-driven: journalism and big data[J]. Journalism, 2017, 18(4): 408−424.

［10］ 章戈浩 . 作为开放新闻的数据新闻：英国《卫报》的数据新闻实践［J］. 新闻记者，2013(6)：7−13.

［11］ 吴小坤 . 数据新闻：理论承递、概念适用与界定维度［J］. 新闻与传播研究，2017，24（10）：1200−1263.

［12］ Bowman B, Elmqvist N, Jankun-Kelly T J. Toward visualization for games: theory, design space, and patterns[J]. IEEE Transactions on Visualization and Computer Graphics, 2012, 18(11): 1956−1968.

［13］ 慎海雄 .《解码十年》：礼赞山河锦绣［J］. 电视研究，2022（10）：4−7.

［14］ 岳群 . 从数万亿级大数据中"解码十年"［J］. 电视研究，2022（10）：8−10.

［15］ 张志丹 . 解码新时代十年意识形态创新的新飞跃［J］. 社会科学辑刊，2023（2）：13−22.

［16］ 王崇人 . 从央视《解码十年》谈技术化表达与新闻生产重构［J］. 媒体融合新观察，2022（6）：60−62.

［17］ Meyer P. Precision journalism: a reporter's introduction to social science methods[M]. Maryland: Rowman & Littlefield Publishers, 2002.

［18］ 卜卫 . 计算机辅助新闻报道：信息时代记者培训的重要课程［J］. 新闻与传播研究，1998，5（1）：11−20.

［19］ Holovaty A, Kaplan-Moss J. The definitive guide to Django: web development done right[M]. New York: Apress, 2009.

［20］ 马忠君 . 走进纽约时报互动新闻报道部［J］. 新闻战线，2011（11）：92.

［21］ 马昱欣，曹震东，陈为．可视化驱动的交互式数据挖掘方法综述［J］．计算机辅助设计与图形学学报，2016，28（1）：1-8.

［22］ 刘义昆，卢志坤．数据新闻的中国实践与中外差异［J］．中国出版，2014（20）：29-33.

［23］ 陈虹，秦静．数据新闻的历史、现状与发展趋势［J］．编辑之友，2016（1）：69-75.

［24］ 黄志敏．程序员获新闻奖，你怎么看？解读财新网可视化数据新闻［J］．中国记者，2015（1）：88-90.

［25］ Broussard M, Boss K. Saving Data Journalism: new strategies for archiving interactive, born-digital news[J]. Journalism History and Digital Archives, 2020(1): 94-109.

［26］ Kramer M. What Matthew Liddy learned in his first year running an interactive storytelling unit[EB/OL]. (2015-03-17)[2023-11-30]. https://www.poynter.org/reporting-editing/2015/what-matthew-liddy-learned-in-his-first-year-running-an-interactive-storytelling-unit/.

［27］ 傅梦媛．《新京报》新媒体平台的数据新闻生产探究［D］．北京：北京外国语大学，2017.

［28］ 邹方．大数据时代新闻业的革新与困境：以央视《据说春运》、《据说过年》为例［J］．东南传播，2016（9）：10-13.

［29］ 李燕．数据新闻应用现状及反思：以澎湃"美数课"为例［J］．传播力研究，2019，3（11）：210-211.

［30］ 刘勘，周晓峥，周洞汝．数据可视化的研究与发展［J］．计算机工程，2002，28（8）：1-2.

［31］ Ward M O, Grinstein G, Keim D. Interactive data visualization: foundations, techniques, and applications[M]. Natick: CRC press, 2010.

［32］ 任永功，于戈．数据可视化技术的研究与进展［J］．计算机科学，2004，31（12）：92-96.

［33］ Wong D M. The wall street journal: guide to information graphics[M]. New York: W. W Norton & Company, 2010.

［34］ Olankow J, Ritchie J, Crooks K. Infographics: the power of visual storytelling[M]. New Jersey: John Wiley & Sons, 2012: 132-133.

［35］ 吕晓玲，宋捷．大数据挖掘与统计机器学习［M］．北京：中国人民大学出版社，2016.

［36］ Celebi M E, Aydin K, et al. Unsupervised learning algorithms[M]. New York: Springer, 2016.

［37］ Caruana R, Niculescu-Mizil A. An empirical comparison of supervised learning algorithms[C]//Proceedings of the 23rd International Conference on Machine Learning, Pittsburgh, USA, 2006.

［38］ 王国平．数据可视化与数据挖掘［M］．北京：电子工业出版社，2017.

［39］ He K, Zhang X, Ren S. Deep residual learning for image recognition[C]//Proceedings of the IEEE Conference on Computer Vision and Pattern Recognition, Las Vegas, USA, 2016.

［40］ 陈为，沈则潜，陶煜波．数据可视化［M］．北京：电子工业出版社，2013.

［41］ 萨马拉，齐际，何清新．设计元素：平面设计样式［M］．南宁：广西美术出版社，2008.

［42］ Wong D M. The wall street journal: guide to information graphics[M]. New York: W. W Norton & Company, 2010.

［43］ 贾焰．网络安全态势感知［M］．北京：电子工业出版社，2020.

［44］ Podara A, et al. Digital storytelling in cultural heritage: audience engagement in the interactive documentary new life[J]. Sustainability, 2021, 13(3): 1193.

［45］ Hullman J, Drucker S, Riche N H, et al. A deeper understanding of sequence in narrative visualization[J]. IEEE Transactions on Visualization and Computer Graphics, 2013, 19(12): 2406-2415.

［46］ Figueiras A. How to tell stories using visualization[C]//18th International Conference on Information Visualisation, Paris, France, 2014.

［47］ Diakopoulos N, Kivran-Swaine F, Naaman M. Playable data: characterizing the design space of game-y infographics[C]//Proceedings of the SIGCHI Conference on Human Factors in Computing Systems, Vancouver, Canada, 2011.

［48］ Boy J, Detienne F, Fekete JD. Storytelling in information visualizations: does it engage users to explore data?[C]//Proceedings of the 33rd Annual ACM Conference on Human Factors in Computing Systems, Seoul, Korea, 2015.

［49］ Bryan C, Ma K L, Woodring J. Temporal summary images: an approach to narrative visualization via interactive annotation generation and placement[J]. IEEE Transactions on Visualization and Computer Graphics, 2016, 23(1): 511-520.

［50］ González Romo Z F, Garcia Medina I, Plaza Romero N. Storytelling and social networking as tools for digital and mobile marketing of luxury fashion brands[J]. Journal of Interactive Mobile Technologies, 2017, 11(6): 136-149.

［51］ 安东. 国际数据新闻的发展态势与方向：以 2017 年数据新闻奖为例［J］. 传媒，2017(22)：57.

［52］ Kosara R, Hauser H, Gresh D L. An interaction view on information visualization[J]. Eurographics(State of the Art Reports), 2003(1): 1-15.

［53］ 唐诗卉. 大数据时代的信息可视化呈现：数据新闻研究［D］. 武汉：华中科技大学，2014.

［54］ 刘彤.2012—2016 年数据新闻奖获奖作品可视化叙事研究［D］. 重庆：西南大学，2018.

［55］ Boolos G S, Burgess J P, Jeffrey R C. Computability and logic[M]. Cambridge: Cambridge University Press, 2002.

［56］ Kotenidis E, Veglis A. Algorithmic journalis: Current applications and future perspectives[J]. Journalism and Media, 2021, 2(2): 244-257.

［57］ Berlinski D. The advent of the algorithm: the idea that rules the world[M]. New York: CiNii Books, 2000.

［58］ Sipser M. Introduction to the theory of computation[J]. ACM Sigact News, 1996, 27(1): 27-29.

［59］ Haag S, Anderl R. Digital twin–proof of concept[J]. Manufacturing Letters, 2018(15): 64-66.

［60］ Tao F, Cheng J, Qi Q, et al. Digital twin-driven product design, manufacturing and service with big data[J]. The International Journal of Advanced Manufacturing Technology, 2018(94): 3563-3576.

［61］ De la Peña N, Weil P, Llobera J, et al. Immersive journalism: immersive virtual reality for the first-person experience of news[J]. Presence, 2010, 19(4): 291-301.

第 6 章

数据新闻与信息设计实践

［62］ Kotisova J. The elephant in the newsroom: current research on journalism and emotion[J]. Sociology Compass, 2019, 13(5): 1－11.

［63］ Hardee G M. Immersive journalism in VR: four theoretical domains for researching a narrative design framework[C]//Virtual, Augmented and Mixed Reality: 8th International Conference, Toronto, Canada, 2016.

［64］ Sánchez Laws A L. Can immersive journalism enhance empathy?[J]. Digital Journalism, 2020, 8(2): 213－228.

［65］ Wang F Y, Qin R, Wang X, et al. Metasocieties in metaverse: metaeconomics and metamanagement for metaenterprises and metacities[J]. IEEE Transactions on Computational Social Systems, 2022, 9(1): 2－7.

［66］ Kye B, Han N, Kim E, et al. Educational applications of metaverse: possibilities and limitations[J]. Journal of Educational Evaluation for Health Professions, 2021, 18(32): 1－13.

［67］ Kshetri N. Web 3.0 and the metaverse shaping organizations' brand and product strategies[J]. IT Professional, 2022, 24(2): 11－15.

［68］ Ning H, Wang H, Lin Y, et al. A survey on the metaverse: the state-of-the-art, technologies, applications, and challenges[EB/OL]. (2023－05－22)[2023－11－30]. https: //arxiv.org/pdf/2111.09673.pdf.

［69］ Wang Y, Su Z, Zhang N, et al. A survey on metaverse: fundamentals, security, and privacy[J]. IEEE Communications Surveys & Tutorials, 2022, 25(1): 1－32.

附录 A
信息设计课程教学结构

信息设计课程的教学紧紧围绕新时代的主题，以科学与艺术的交叉融合为基础，推动课程思政建设，传承和弘扬中华优秀文化基因，充分体现数字经济的信息科技融合发展；帮助学生在科学与艺术的融合中找到自己的定位，通过信息科技的融合发展更好地应对未来的变革和创新。以下是信息设计课程教学的基本结构及体系。

（1）课程思政。引导学生深刻理解新时代中国特色社会主义思想的创新设计观和方法论。对图形创意设计的理论、技术、服务和政策的发展历程进行梳理和研究，并以此作为切入点，培养学生的创新思维。此外，课程将以文化自信为基础，弘扬中华民族的文化精神，将创意设计与中华优秀传统文化基因相结合。

（2）课程体系。一个完善的课程体系是课程建设的基础。通过探索创新的共享生态环境，致力于构建一个系统化、模块化、智慧化的教学体系。这将有助于满足不同学生的需求，使他们在学习过程中能够得到更好的支持和指导（见附录图 1、附录图 2 和附录表 1）。

（3）教学方法。课程将以研究问题为创新方法，为教学建设与发展制订运行规范。通过虚拟仿真实验教学、线上线下混合教学、产学研实践创新工作坊、智慧学习资源平台等方式，四位一体进行跨媒体研究的复合型教学方法，为学生提供丰富多样的学习体验。

（4）教学内容。重点关注科学与艺术的交叉融合，解决教学过程中可能出现的形象思维与逻辑思维脱节问题。通过科艺交叉融合，培养学生的图示化语言和数字信息加工的表征与转译能力，同时引导学生运用艺术设计创造性思维方法进

行数字化转型。通过对教学内容进行设计,旨在培养学生的综合素养和创新能力,使他们能够在数字经济时代更好地应对挑战(见附录表2)。

附录表 1 "信息设计"研究生课程作业及评分

序号	作业名称	作业要求	权重 /%	分 数
1	平时成绩	出勤率	10	20
		发言、回答问题、参与互动	10	
2	文献分析与可视化方法	CiteSpace	10	30
		VOSviewer	10	
		SATI	10	
3	可视化表现应用:学术海报设计	设计一个有效的问题、问句	15	50
		运用传播学原理、专业原理	10	
		数据分析及可视化呈现	15	
		设计表达	10	
总计			100	100

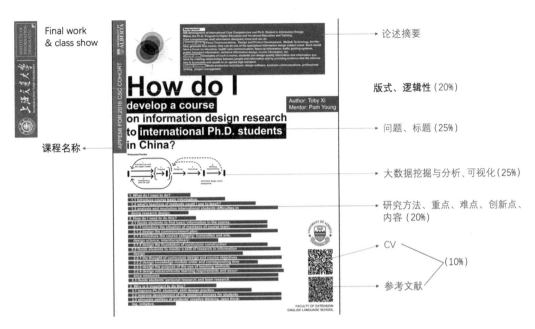

论述摘要

版式、逻辑性（20%）

问题、标题（25%）

大数据挖掘与分析、可视化（25%）

研究方法、重点、难点、创新点、内容（20%）

CV

（10%）

参考文献

附录图 2　作业评分要求

附录表 2　教学安排

类　　别	教学内容	授课学时	教学方式
教学安排	信息可视化概论	6	讲授
	文献分析工具介绍及流程	6	讲授
	认知理论与视觉传播	12	讲授、讨论
	信息可视化的专业技能	6	讲授、讨论
	信息可视化的应用	6	讲授、讨论
考核方式	研究报告、演讲、讨论		

附录 A

信息设计课程教学结构

附录 B

"认知与信息设计"课程学生作业案例

课程作业要求：聚焦一个有效的热门问题，对该问题进行论述，并用信息可视化设计方法将其组织、编排为一幅学术海报（见附录图 3～附录图 11）。

附录图 3　2018 年度课程作业汇报海报

附录图 4　2019 年度课程作业汇报海报

学生作业案例 1：让你喜欢——时尚是如何被预测出来的？

作业说明：比较原始的时尚趋势预测通常是通过定性分析来完成的，包括直观预测法、专家会议预测法和德尔菲法等。新兴起的时尚趋势预测网站开始渐渐关注市场的反映，通过统计、分析把握未来的规律。随着时代的发展和变迁，目前时尚预测更多的是在定性分析的基础上引入定量分析来预测公众喜好，解决市场问题（见附录图 5）。

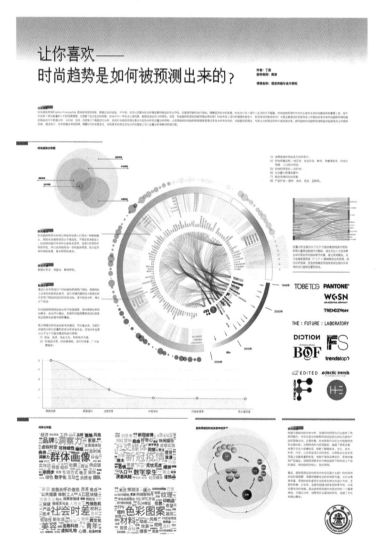

附录图 5　时尚趋势预测（fashicn forecasting）
作者：丁蕊
指导老师：席涛

附录 B

「认知与信息设计」课程学生作业案例

学生作业案例 2：中国方言的困境与对策

作业说明：研究表明，在中国各地区方言中，最难懂的是温州话和福州话，两者分别是吴方言和闽东方言的代表，语言的平均可理解度仅为 10%。紧随其后的是潮州的闽南方言，平均可理解度为 15%。代表粤方言的广州话和梅县的客家话的可理解度分别为 21% 和 19%。南方方言中，最容易懂的是隶属赣语的南昌话，但可理解度也才刚满 30%（见附录图 6）。

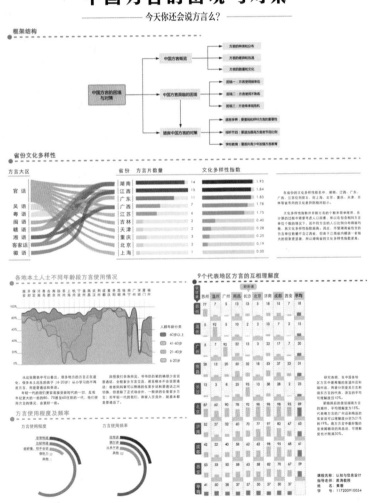

附录图 6　中国方言的
困境与对策
作者：黄珊
指导老师：席涛

附录
B

「认知与信息设计」课程学生作业案例

学生作业案例 3：老年网络学习服务系统设计

作业说明：如何解决老龄化社会问题仍然是我国社会持续关注的一大课题。本研究运用积极设计的理论方法，构建协作式的老年网络学习服务系统，从包容性的角度为不同目标用户设置不同学习模式，简化产品界面，优化信息框架，从而调动老年用户的积极情绪（见附录图 7）。

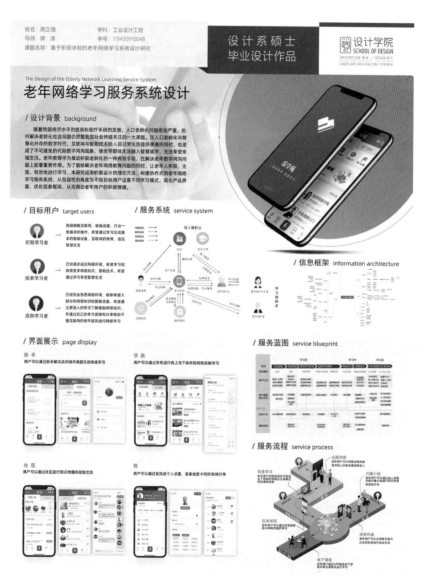

附录图 7　老年网络学习服务系统设计

作者：周芷薇

指导老师：席涛

学生作业案例 4：一天的膳食如何才能均衡？

作业说明：出于多方面的原因，如降低碳排放、动物保护或宗教信仰等，人们开始选择素食，长期大鱼大肉的饮食也被证明会增加慢性疾病的风险。如何调整饮食结构，合理膳食，成为人们面临的问题（见附录图 8）。

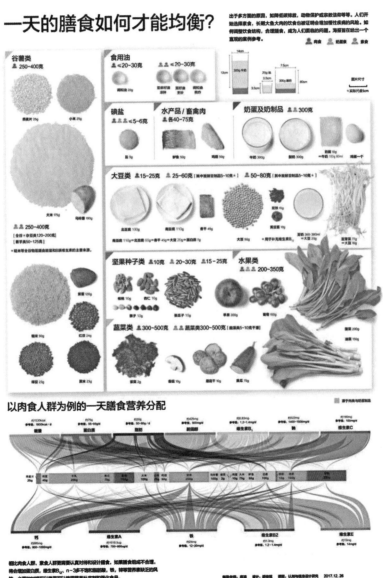

附录图 8　一天的膳食如何才能均衡？
作者：胡俊瑶
指导老师：席涛

学生作业案例 5：怎样成为一名 UX 设计师？

作业说明：用户体验设计师是一个当下非常热门的职业，而且会变得更加流行。美国有线电视新闻网将其列为未来十年百大工作排行榜的第十四位。毫不奇怪，许多人都在想，如何成为一名用户体验设计师（见附录图 9）。

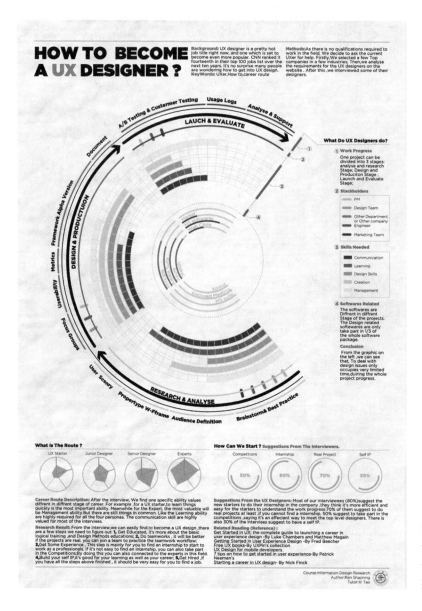

附录图 9 怎样成为一名 UX 设计师？
作者：任少宁
指导老师：席涛

附录 B

「认知与信息设计」课程学生作业案例

学生作业案例 6：我们究竟需要多少共享单车？

作业说明：该作品在共享经济的繁荣、物联网的发展、自行车行业的转型背景下产生。通过深入剖析共享单车的发展历史以及现阶段使用状况和供需状况，政府监管、车辆维修调度以及投放数量饱和带来的问题成为共享单车发展业态的新问题（见附录图 10 ）。

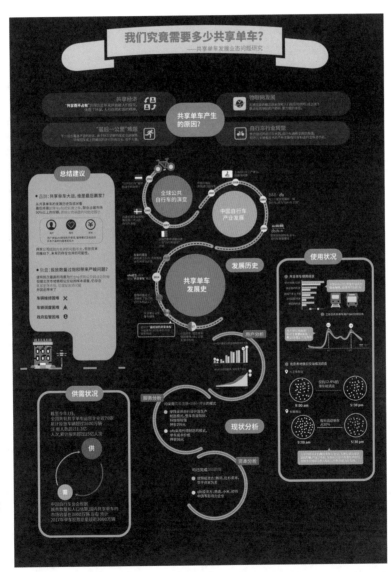

附录图 10　我们究竟
需要多少共享单车？
作者：王妍云
指导老师：席涛

学生作业案例 7: 向机器人自我披露会引起人们对它的喜欢吗?

作业说明: 主要探讨了人类与机器人交互过程中的情感连接, 当人类向机器人自我披露个人信息时, 这种行为是否会增加人们对机器人的好感。自我披露是指个体向他人揭露个人思想、感受和经历的过程, 通常被视为人际关系中建立亲密和信任的关键因素 (见附录图 11)。

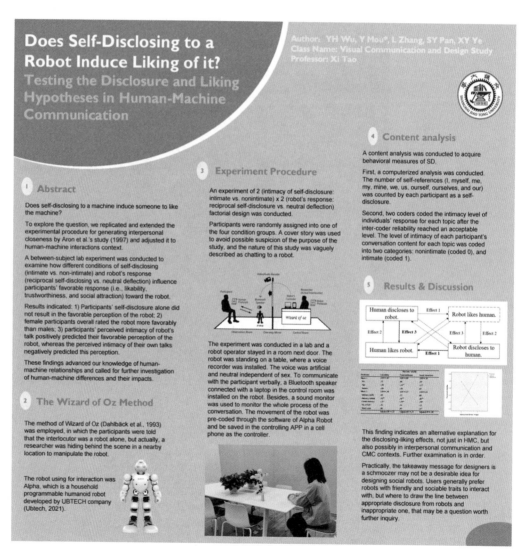

附录图 11　向机器人自我披露会引起人们对它的喜欢吗?　　作者: 潘舒怡　指导老师: 席涛

附录 B

「认知与信息设计」课程学生作业案例

学生作业案例 8：我国"一带一路"国际传播的研究内容回顾（2015—2023 年——基于 CSSCI 期刊的研究（作者：张鑫雨，指导老师：席涛）

作业说明：本文以"一带一路"国际传播为主题在中国知网（CNKI）中进行检索，选择 CSSCI 论文，共得到 280 篇有效论文，时间跨度为 2015—2023 年，借助 CiteSpace 软件对关键词进行可视化图谱分析，从而了解我国"一带一路"国际传播的研究内容。

1）分析结果及特征

根据关键词共现分析发现，节点数量 $N=244$，关系连线 $E=416$，网络密度 $D=0.014$，处在中心地位的关键词包括"国际传播""一带一路""对外传播""国家形象""中华文化"等，都与"一带一路"国际传播主题有关（见附录图 12）。

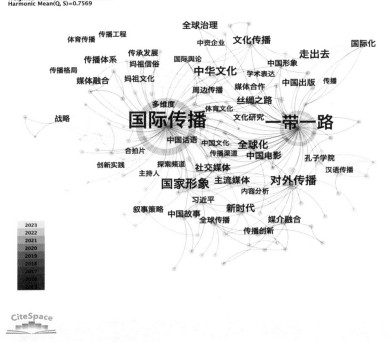

附录图 12 "一带一路"国际传播的共现知识图谱

　　根据聚类知识图谱，Q=0.6539，S=0.8984，可以认为该聚类是合理的（见附录图 13）。2015 年以来关于"一带一路"国际传播问题的研究集中在四个方面。一是在"一带一路"背景下国际传播的本体论问题，包括国家形象、中国话语、对外传播等，"一带一路"倡议由中国提出，其如何影响中国在世界的形象，中国对外传播的能力和效力，中国在国际格局中的话语权，以上问题被学界关注。二是"一带一路"国际传播内容的研究，主要包含文化传播、汉语传播、中国电影三大类，还涉及中国体育、中国故事、丝绸之路等关键词，由于"一带一路"倡议依托丝绸之路的文化底蕴及符号，学界在研究"一带一路"国际传播内容时也重点关注中华文化的传播。三是"一带一路"国际传播策略的研究，涉及对传播创新情况、传播体系、战略的分析，关键词有媒介融合、主流媒体、社交媒体、互联网、平台社会、纪录片、创新实践、传播渠道、媒体合作等，这折射出学术研究在渠道和技术层面对解决"一带一路"国际传播问题的分析与探索。四是"一带

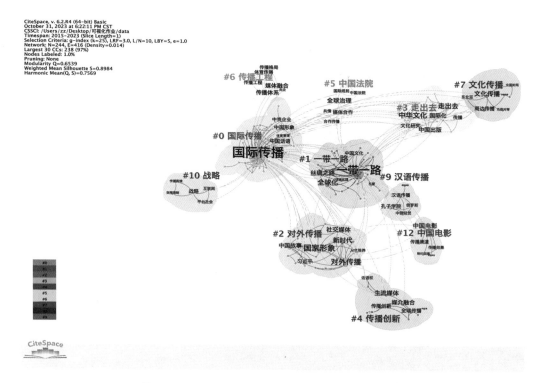

附录图 13 "一带一路"国际传播的聚类知识图谱

一路"国际传播"走出去"的情况分析，包括中国企业、中国出版、文化研究、学术表达等，反映出学界对"一带一路"倡议推行后中国企业、中国学术的国际化问题的关注。

通过关键词聚类时间线图谱可以看出，"国际传播""一带一路""对外传播""走出去"是研究热点（见附录图14）。通过时序图可以发现，一些年份出现的研究关注点与政策背景有一定的关系。

2018年的关键词是民心相通、新时代、中华文化和周边传播。2018年是"一带一路"倡议提出5周年，五年来，促进经济发展和民心相通的成果显著。在"一带一路"倡议推进过程中，面向周边文化传播的战略意义也逐渐凸显，学界也

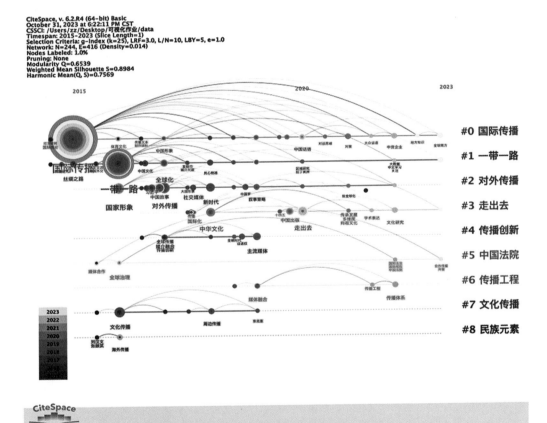

附录图14 "一带一路"国际传播的聚类时间线图谱

开始增加对"周边传播"的讨论。2019 年的关键词是主流媒体，2019 年习近平总书记多次在讲话中谈到推动媒体融合向纵深发展，做大做强主流舆论，因此，主流媒体如何在"一带一路"国际传播中发挥作用成为重要关注点。2021 年，国际局势波诡云谲，"一带一路"国际传播也面临困境，学界对国际传播如何面对挑战等增加了关注。2023 年是"一带一路"倡议提出的 10 周年，除了对"一带一路"国际传播能力建设的讨论外，学界也将对"一带一路"国际传播的讨论视角转向全球南方，关注全球南方国家的媒体叙事。

2）结语

基于 CiteSpace 软件对 2015 年至 2023 年我国"一带一路"国际传播研究进行文献计量分析，绘制了关键词共现网络图、关键词聚类图谱、关键词聚类时间线图谱，重点分析相关研究的主题。研究得出，"一带一路"国际传播的关键词多元丰富，国际传播、一带一路、国家形象、对外传播、中国文化等较为突出。归纳研究内容主要有国际传播的本体论问题、"一带一路"国际传播的内容研究、策略研究、"走出去"情况的研究四大方面。不同年份的研究关注点略有不同，随着政策环境和国际局势而变化，当前对"一带一路"国际传播的讨论视角开始转向全球南方。

后　记

本书经过 2 次修订，分别在 2015 年和 2023 年。在此过程中，总结不足，不断完善、规范本书内容与结构，尤其在"未来已来"的迅速发展的时代背景下，对图文、创意思想进行迭代与更新，更全面、客观地论述信息设计的本体论及研究性价值。经过两次修订，本书终于能够较完整、全新地面向读者。本书包含了我在英国伦敦艺术大学圣马丁学院博士站研究期间的研究成果和学习体验，同时翻译、总结、归纳了欧美前沿设计教育与实践经验和方法；在对当代欧洲图形设计观进行理解和剖析的基础上，吸收了英国伦敦信息设计产业对当代世界艺术设计的影响，体现了我国信息设计的历史、现状和展望；本书也包含了我从教、从业 30 年来对信息图形的教学与实践的经验和体会。希望本书的改版可以对当今设计学的高等教育教材建设，以及对信息设计师的创意思维方法起到拓展性和启发性作用。

本书入选"十二五"普通高等教育本科国家级规划教材，并获得了教育部人文社科规划课题"基于认知理论的信息可视化设计"的优秀研究成果。我在总结前面几本设计创意相关著作的基础上，对数字时代的信息设计有了更加客观的认知，尤其是通过中西方设计的比较与实践，更觉得信息科学与设计艺术的交叉研究具有时代意义与研究价值。

作为艺术设计领域的新锐学科、交叉学科，信息设计需要更多高校热烈参与研究并正确传播。本书一方面积累了我的研究、经验和体会，另一方面也希望抛砖引玉，借此书得到广大设计工作者及设计师、同仁的指教。

本书的改版与顺利出版，离不开许多学者、领导们的支持和帮助。特别感谢我的研究生汤伟、史文雅、徐一凡、王艳梅、周芷薇为第一版、第二版的整理工作投入了大量的精力；丁蕊为第三版完成了第 6 章内容的初稿编写及整文理论、图片的调整与更新工作；同样感谢上海交通大学媒体与传播学院领导与教授们对这本著作长期以来的支持和指导；感谢上海交通大学出版社的支持和编辑的辛勤工作。

<div align="right">

席　涛

2023 年 10 月

于上海交通大学媒体与传播学院

</div>

索　引

索引